디
자
인
학

디자인학

사색의 컨스텔레이션

무카이 슈타로 지음 · 신희경 옮김

두성북스

일러두기

- 미술·디자인 등 작품은 〈 〉, 전시는 《 》, 논문·기사는 「 」, 책·잡지·언론매체는 『 』로 묶어 표기했습니다.
- 각 장의 말미에 나오는 미주(숫자)는 저자 주입니다.
- 각주(*)는 옮긴이 주입니다.
- 이 책에 등장하는 대부분의 용어와 인명은 '찾아보기'에 상세한 설명과 함께 정리해놓았습니다. 그중 일부 용어나 인물 설명은 독자의 빠른 이해를 돕기 위해 각주로도 들어가 있습니다.
- 외국어와 외래어는 해당하는 언어의 외래어 표기법(국립국어원)을 따랐으나, 일반적으로 널리 통용돼 이미 굳어진 표기는 그대로 사용하기도 했습니다.
- 도판 수록을 허락해주신 Kawasaki City Museum, Florian Aicher, Toyota Municipal Museum of Art, Heibonsha에게 감사드립니다.
- 이 서적 내에 사용된 일부 작품은 SACK를 통해 VG Bild-Kunst, ProLitteris와 저작권 계약을 맺은 것입니다. 저작권법에 의해 한국 내에서 보호를 받는 저작물이므로 무단 전재 및 복제를 금합니다.

© Josef Albers/ BILD-KUNST, Bonn-SACK, Seoul, 2016

© Max Bill/ ProLitteris, Zürich-SACK, Seoul, 2016

타자에게 받은 창조의 은혜

_ 한국어판 서문

이 책은 제가 '디자인학'을 가르치고 연구하며 오랫동안 몸담았던 무사시노미술대학교를 퇴임하며 했던 최종 강연 기록을 보완, 보충해 엮은 것입니다. 그렇기에 이 책에는 제가 디자인학을 어떻게 생각하고 형성해왔는지에 대한 저의 '디자인 상像'이 담겨 있습니다. 부제에 들어간 '컨스텔레이션constellation'이라는 단어는 낯설지도 모릅니다. 이에 대해서는 서문과 후기에서 자세히 이야기했으니 반복하지 않겠습니다만, 간략하게 말씀드리겠습니다.

이 단어는 말라르메의 시론詩論에서 유래한 '별자리星座' '별자리와 같은 배치'라는 의미를 지니고 있습니다. 각 장의 장표지를 보면 제 주요 디자인 어휘design vocabulary의 성좌에서 하나씩 골라, 단어나 개념과의 만남이나 그들 단어의 의미 세계를 별자리처럼 배치해 그 다양한 상호 관계성이나 의미 관련을 서술해놓았습니다. 이를 통해 제 디자인학 사색의 풍경, 디자인이라는 제작 행위(포이에시스)의 세계상을 그려보려 한 것이지요.*

저는 "디자인이란 세부 전공이 없는 전공이다"라는 견해

를 피력해왔고, 이 책에서도 이를 강조하고 있습니다. 디자인의 이런 특징은 철학과도 닮은 종합성이라 생각합니다만, 일반적 철학과 다른 점은 디자인의 대상은 생활 세계라는 구체적인 '생生'의 현실 세계 형성이라는 점입니다.

'생'의 의의를 새삼스럽게 생각해보면 '생'에는 영어 'life'나 독일어 'Leben', 프랑스어 'vie'와 같이 생명에서 생활이나 사회관계나 생물에 이르는 생의 영위 전체가 포함돼 있습니다. '생'은 분할할 수 없는 전체이자 종합이며 생성 과정이고 성좌와 같은 복수적 관계성의 세계이기에, 생에는 경계가 없다는 생명 원리 그 자체와 디자인이 깊이 연결돼 있음을 알 수 있습니다.

디자인이라는 행위가 마땅히 이루어져야 할 생의 기반을 현실의 생활 세계에서 형성하는 것이라면, 디자인의 디자인학 형성에는 그 생의 다양성을 생생하게 포함하는 새로운 논술 시스템(체계) 창조가 필요합니다. 경계를 지니지 않고, 다양한 관계성이 환기되는 방법. 이미지의 원천에서 사고하는 방법. 그것이 별자리에 의한 이미지 사고인 컨스텔레이션의 구성 방법입니다.

우리 인간은 세계를 바라볼 때, 단지 로고스(언어)뿐 아

* 포이에시스 개념은 '애브덕션−생성의 근원을 향해, 제작의 지층'과 '세계를 생성하는 몸짓' 장 참조.

니라, 언어와 비언어가 하나로 융합된 형상Bild으로 바라봅니다. 바로 디자인이라는 제작 행위의 지知는, 이러한 근원적인 형상의 지이며, 생명적인 지라고 말할 수 있습니다. 즉 컨스텔레이션이란 이 형상지形像知에 의한 제작 방법(포이에시스)이라고 말할 수 있습니다. 저는 이 책을 언어로 서술하면서도 만질 수 있는 듯한 형태의 텍스트로 짜내고 싶다고 생각했습니다.

이 책이 2010년 제8회 다케오상竹尾賞 디자인 서적 부분 우수상을 받았다는 점을 덧붙입니다. 이 상의 심사위원장인 가쓰이 미쓰오勝井光雄 교수는 "디자인학을 창조한 보물과도 같은 책이다. 디자인학을 서술하는 사색의 풍경으로 '사색의 컨스텔레이션'이라 이름 붙인 점에서, 디자인 영역의 독특한 구상적 시각이 엿보인다"라고 평하면서, 나아가 "모든 사고의 근원인 철학으로 회귀하려는 구상에 의해 매우 시적이며 촉각적인 논리가 구축됐다"라고 했습니다. 특히 "시적이며, 촉각적 논리"라는 독자적 표현의 평가는, 단지 정합성에 의해서만이 아니라, 인간의 신체적인 감각을 꺼내어 논리를 전개하고 싶었기에 매우 기쁘게 다가왔습니다.

또한 이 상이 저자뿐만 아니라 표지 디자인, 본문 디자인 등 책의 내용을 더욱 아름답고 명쾌하게 표현해낸 디자이너와 책 전체 내용을 치밀하면서 종합적으로 엮어낸 편집자

(출판사) 등 제작자 전체를 대상으로 한다는 점이 아주 좋았습니다. 이 책은 공동 작업의 선물입니다. 책의 마지막에 감사하는 마음으로 그들의 이름을 열거했습니다. 이 제작팀은 모두 저의 제자들로 함께 배우고 연구한 사이인지라 기쁨이 더 컸습니다.

책은 '청정한 종이라는 매체를 매개 삼아 타자와 경이로운 만남을 갖는 장'이며, '타자에게 받는 창조의 은혜'라고 생각합니다. 이번 한국어판도 스승과 제자라는 관계로 만나 함께 연구했던, 제 디자인학의 깊은 이해자인 신희경 교수가 번역해주었다는 점에서 역시 '타자에게 받은 창조의 은혜'이며, 커다란 기쁨입니다.

여기에 신희경 교수를 비롯해 두성북스 이해원 대표님 외 편집부 여러분께 깊은 감사의 마음을 전합니다.

2016년 4월 녹음의 바다를 향하는 시기에
무카이 슈타로

시작하며

이 책은 내가 무사시노미술대학교를 퇴임할 때 사이언스 오브 디자인학과에서 했던 '디자인학의 알파벳, 사색의 컨스텔레이션'이라는 제목의 최종 강의를 보완해 집필한 것입니다.

'디자인학의 알파벳'이라 하면 '디자인학 입문' 같은 느낌을 줄지도 모르지만, '알파벳'은 그런 의미로 쓴 표현은 아닙니다. 내가 주로 작업해온 디자인 어휘 무리에서 단어를 하나씩 골라 a부터 z까지 알파벳 26문자 순으로 정리한 다음, 그것들의 말과 개념의 조합, 의미의 세계를 이야기하면서 내가 디자인학에 대해 사색해온 풍경을 그려낼 수 있으면 좋겠다 싶어 이런 제목을 썼습니다. 그러나 이 책에서는 '알파벳'을 생략하고, '디자인학'에 부제 '사색의 컨스텔레이션'을 붙여놓았습니다.

'사색의 컨스텔레이션'은 나의 생각과 디자인이라는 행위, 그 배움의 생성 방법을 의식화하여 하나의 문제로 제기한 것입니다. 그 방법이 바로 '컨스텔레이션'입니다. '컨스텔레이션'의 개념에 대해서는 『원과 사각형』*에 해설로 실린 글 「성좌

에 의한 이미지 사고思考의 세기世紀를 통해 20세기부터 현재에 이르기까지 그 사조의 의미를 서술한 바 있습니다. 이 '컨스텔레이션'의 생성 방법에 대해서는 방법론의 성립 과정을 포함해 '후기'에서 상세하게 논하겠습니다.

여기에서는 우선 컨스텔레이션이란 '별자리와 같은 언어나 문제나 사상의 배치, 구성, 군화群化의 모습' 정도의 의미로 파악해주시면 좋겠습니다. 이런 이유로 이 책은 '디자인학'이라고는 해도 일반적인 학술서처럼 선형적線型的, 체계적인 책이 아니고, 기승전결 구조도 아닌, 색다른 구성을 취하고 있습니다. 마치 밤하늘의 별들과 같은 어휘의 무리에서 무작위로 어휘 하나하나의 빛을 바라보면서 그들이 복잡한 관계성의 세계를 생성하고, 기존의 어휘들이 함께 어우러지면서 새로운 어휘를 만들어내는 '언어의 토포스topos'**를 제시할 것입니다. 따라서 이 책은 어떤 장부터 읽어도 괜찮습니다.

실제로 강의를 할 때는 이야기를 진행하면서 a 어군語群, b 어군, c 어군 같은 어휘의, 흡사 별자리와 같은 컨스텔레이

* 『원과 사각형의 모험』이란 제목으로 국내에 번역, 출간됐다. 마쓰다 유키마사·무카이 슈타로, 김경균·김이분 옮김, 정보공학연구소, 2009.

** 토피카(topica)는 그리스어 토포이(τόποι, 단수형은 τόπος, 즉 토포스)를 옮긴 말로, '장소'를 뜻한다.

션을 스크린에 투영하고 해당 어휘를 확대하거나 관련 이미지 혹은 영상을 삽입해 시각적으로도 율동적인 생성의 자리를 만들어낼 수 있도록 노력했습니다. 비록 책에서는 그렇게 할 수 없지만 강의 때 도와줬던 이들이 다시 책의 형식에 맞게 각각의 장章 앞뒤로 언어의 컨스텔레이션을 새로이 구성해주었습니다. 그 변용의 흔적이 또 새로운 생성의 계기가 된다면 무척이나 기쁘겠습니다.

강의에서는 사실 알파벳 26문자의 주제를 모두 이야기할 수는 없었습니다. 이 책에서는 특히 시간의 제약으로 자세히 다루지 못했던 강의 후반부를 대폭 보강했는데, 전체적인 구성은 어디까지나 강의록을 바탕으로 삼았습니다. 알파벳, 저마다의 어휘 컨스텔레이션을 바라보면, 거기에 자리 잡은 어휘의 무리는 이 책의 어느 부분을 통해서든 만날 수 있겠지요. 텍스트나 컨텍스트나 문법이라는 틀에 놓인 하나하나의 어휘는 그야말로 별자리처럼 근원으로 귀환하여 빛을 발하는 새로운 생성의 계기를 간직하고 있습니다.

constellation[a] **abduction**
애브덕션—생성의 근원을 향해, 제작의 지층

constellation[b][c] **Bauhaus & cosmology**
우주론으로서의 바우하우스

constellation[d] **degeneration**
마이너스 방향으로의 역행과 생성

constellation[f][g] **furi(miburi)=gestus**
세계를 생성하는 몸짓

constellation[r][s] Rhythums/rhythm & Struktur/structure
리듬의 구조 · 구조의 리듬

constellation[t] Trübe
생명의 원상으로, 생성의 원 기억으로

constellation[u] **Urbild**
원상과 메타모르포제

constellation[q][w] **Qualität /quality & Werkbund**
생활 세계의 '질'과 공작연맹운동

constellation[w] **Weg/way**
21세기의 마땅한 생활 세계의 길

constellation[v][w] value & wealth
진정한 생활 세계의 형성－진정한 가치와 부란 무엇인가

추상
abstraction

잔상
afterimage

유충 · 유사
Analogie/analogy

양의성 · 애매함
ambiguity

미술공예운동
Arts and Crafts Movement

아모르프 · 무형 · 카오스
amorph

오토포이에시스
autopoiēsis

오틀 아이허
Aicher, O.

직관
Anschauung

변체
anamorphosis

아리스토텔레스
Aristoteles

미적 정보
ästhetische Information

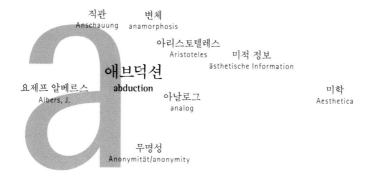

애브덕션
abduction

요제프 알베르스
Albers, J.

아날로그
analog

미학
Aesthetica

무명성
Anonymität/anonymity

애브덕션 – 생성의 근원을 향해, 제작의 지층

퍼스의 기호론과 애브덕션

이 책은 'a'의 발성에서 시작합니다. a는 모음 중의 모음입니다. 그런 의미에서 a는 모든 모음의 어머니이며, 그렇기에 a는 모성적입니다. 그러나 인도유럽 어족계에서는 a가 부성적인 면으로도 쓰이며, 부정을 나타내는 접두어가 되기도 합니다.

한편 동양에서는 a에 부정적인 의미가 아닌 긍정적인 가능성의 의미를 부여합니다. 특히 진언밀교眞言密敎에서 그렇습니다.

'아'는 입을 열어 내는 첫 발성 음으로, 호흡을 여는 음입니다. 처음 말을 배우는 아이들이 가장 먼저 내는 모음이기

도 합니다. 저는 이런 '아'의 발성으로 디자인이라는 학문의 호흡을 열고자 합니다.

바로 '애브덕션abduction'입니다. 생성의 근원 혹은 제작의 지층이나 포이에시스의 원천으로 향한다, 즉 사고의 근원으로 되돌아감을 나타내는데, 디자인학을 여는 첫 단어로 적합하다고 생각합니다. 이 애브덕션이라는 개념은 사고 과정 내지 추론 방법 중 하나로, 일반적으로 가설 형성 혹은 가설적 추론이라고 번역할 수 있습니다. 기호론semiotic을 창시한 미국 철학자 찰스 샌더스 퍼스Charles Sanders Peirce(1839~1914)는 애브덕션의 중요성을 강조하며 이를 상세하게 검토했습니다. 전통적인 논리학에서의 '연역'이나 '귀납' 같은 이분법적 추론 방법과 달리, 퍼스는 애브덕션이라는 과정을 맨 앞에 더해서 삼분법으로 만들었습니다. 애브덕션은 발견의 논리이기도 하고 창조의 논리이기도 합니다.

내가 약 35년간 몸담았던 무사시노미술대학의 사이언스 오브 디자인학과에서는 1967년 창설했을 때부터 기호론을 중요한 디자인 방법론 중 하나로 여겨왔습니다. 내가 디자인을 공부한 독일 울름조형대학의 혁신적인 커리큘럼에서 이미 이 '기호론' 개념과 방법론을 접했다는 점도 영향을 주었을 겁니다. 울름대학에서는 처음에는 찰스 윌리엄 모리스 Charles William Morris(1901~79)의 기호론(기호의 일반이론)을 채택

했지만, 점차 그 이론적 원류인 퍼스의 기호론에 주목했습니다. 'd' 장에서 다루는 막스 벤제의 정보 미학도 그중 하나라 할 수 있습니다. 당시 울름대학에서는 전체적으로 중요한 지식의 형태로 과학적 지식만을 인정하는 실증주의적인 사상이 지배적이었고, 기호론도 그런 관점에서 사고의 도구로 여기는 경향이 강했습니다. 그러나 나는 그 점에는 전적으로 동의할 수 없었습니다. 사이언스 오브 디자인학과 커리큘럼에 기호론을 넣기는 했지만 어떤 기호론 혹은 기호학을 도입하는 게 좋을지 계속 고민했었지요.

당시 한편에서는 스위스의 언어학자 페르디낭 드 소쉬르 Ferdinand de Saussure(1857~1913)가 주창한 기호학sémiologie이라는 개념의 언어학을 모체로 한 기호 이론 사조도 새로운 문화학을 규명하는 방법론으로 주목받고 있었습니다. 공부하는 입장에서, 개인적으로는 소쉬르 계열의 기호학보다 퍼스의 기호론 쪽에 좀 더 매력을 느꼈습니다. 그 이유 중 하나는 추론 과정의 삼분법으로, 애브덕션을 다루는 기호(광의의 언어) 체계와 자연 철학을 배경으로 한 세계 인식에 매료됐기 때문입니다.

그 경위와 관련해 사이언스 오브 디자인학과에서 기호론*과 같은 학문을 중요하게 다루게 된 연유에 대해서도 짧게 언급해두겠습니다. 그것은 기능적으로 세분화된 디자인

의 존재 방식과 디자인 교육의 변혁을 위해 범디자인적 관점에서 새로이 재건하고자 구상한 '기초디자인학'과 깊이 관련돼 있습니다. 이 '기초'라는 개념으로 지향하는 초월적 영역을 위해서는 예술, 디자인과 과학, 디자인 내의 여러 장르, 실천적 행위와 이론적 사고, 그들 사이를 자유로이 오갈 수 있는 통합적인 '언어'가 필요하다고 생각했습니다. 또 뒤에 언급하겠지만, 퍼스의 기호론은 그러한 가능성을 지닌 통합적인 '언어'를 재건하려는 시도라고 생각했습니다. 그중에서도 애브덕션이라는 추론 방법은 영역을 넘어 인간의 근원적인 사고의 원천과 이어져 있습니다. 이는 '전공 영역 부정'이라는 '기초디자인학'의 구상의 밑바탕을 이루는, 실은 생명적인 지知의 원천이라고 할 수 있습니다.

일본에서 맨 처음으로 퍼스의 인간적 면모와 사상에 대해 소개한 사람은 미국에서 프래그머티즘pragmatism을 공부

* 행동을 사고보다 중시하여 사상이나 관념의 의미와 본질을 행동의 귀결과 성과에 따른 실용성으로 평가하는 철학 사상. '행동'을 의미하는 그리스어 'pragma'에서 유래된 말이며, 남북전쟁 이후 급속하게 발전한 미국의 자본주의를 배경으로 퍼스가 개척했다. 영국의 경험론적 전통을 이어받고, 근대 과학의 방법론에 자극받아 19세기 미국을 풍미했다. 퍼스는 의미의 이론을 펼친 『How to make our ideas clear?』에서 처음 프래그머티즘이란 말을 사용했고, 윌리엄 제임스(William James)가 진리의 이론으로 소개함으로써 철학의 유파로 확립됐다. 그 완성은 존 듀이(John Dewey)의 기구주의(器具主義, instrumentalism)에서 이루어진다.

한 쓰루미 슌스케鶴見俊輔(1922~2015)*입니다. 1950년 세카이효
론샤에서 간행된 그의 책『미국 철학』에서(현재 이 논고는『신
판 미국 철학』[고단샤 학술문고, 2007]에 실려 있습니다), 쓰루미
는 애브덕션을 '구상構想'이라고 불렀습니다. 사실 지금 쓰고
있는 이 책에 실린 논고 전체가 나 자신의 디자인학에 관한
가설 혹은 구상이랄까, 애브덕션이라고 할 수도 있을 것 같
습니다.

퍼스가 직접 쓴 에드거 앨런 포의 시

내가 애브덕션에 흥미를 갖게 된 데는 일단 퍼스의 관심
이 어디에 있었는가 하는 것과 크게 관계가 있는데, 그에 대
한 답은 퍼스가 필사한 에드거 앨런 포의「갈가마귀」라는
시에 무척 잘 드러나 있다고 생각합니다(그림 1). 나는 언어학
자인 로만 야콥슨Roman Jakobson(1896~1982)**의 논문을 통해 이

* 일본의 철학자이자 대중문화 연구가로, 프래그머티즘을 일본에 소개했다.
 1946년부터 96년까지 사상지『사상의 과학』을 출판하며 전후 언론계에서 중
 심적 역할을 했다.
** 제정러시아 태생의 미국 언어학자. 프라하 학파로 알려진 유럽 구조주의 언어
 학 운동의 주요 창시자다. 프라하 학파의 이론적·실제적 관심을 새로운 연구
 분야로 확대했다.

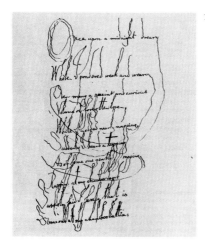

1. 퍼스가 옮겨 적은 에드거 앨런 포의 시 「갈가마귀」. (R. Jakobson, 'Verbal Communication,' *Scientific Amerian*, Sept. 1972, p. 76.)

작품을 알게 됐습니다.

그 시는 "once upon a midnight dreamy"라는 문장으로 시작하는데, 서체가 보시는 것처럼 독특한 리듬과 호응하면서 어떤 때는 뒤에 오는 줄까지 공명하여 필치가 내달리는 등 마치 캘리그래피와 같은 문자 공간을 만들어냅니다. 이는 언어의 시적 기능으로써의 음과 의미와의 연결을 문자와 의미의 시각적인 상호 작용으로 변환시킨 실험적인 시도입니다.

애초에 언어라는 것은 몸짓과 음성입니다. 얼굴의 표정과 손의 신체 표출 운동, 음성의 호흡과 리듬. 본래 언어의 발생에는 그러한 여러 감각이 모두 발동됐는데, 표음문자인 알

파벳은 몸짓과 음성이 분절돼 추상적인 기호로 전환된 것입니다. 따라서 언어의 환기喚起에 통합된 감각의 선체성은 활자라는 그 시각적 기호의 배후로 사라져 언어의 모든 감각이 세분화돼버렸습니다. 퍼스는 우선 그 언어의 원초적인 리듬과 소리, 의미의 공명을 다시 불러내려 했습니다. 포에지는 본래 낭송하는 것, 노래 부르는 것입니다. 그 포에지로서의 퍼포먼스performance, 이른바 포에지로서의 몸짓을 되살리려 했던 것입니다. 그 모든 신체 감각의 공명을 다시 불러내려 했다고 할 수 있습니다. 언어는 본래 생명의 힘을 가지고 있습니다. 퍼스가 애브덕션을 중요하게 여겼던 것은 이러한 관심과 깊은 관련이 있다고 생각합니다.

또한 퍼스는 애브덕션을 '귀추법retroduction'이라 하는 것이 더 적절할지도 모른다고도 했습니다. 귀추법은 근원으로 역행한다, 원천으로 돌아간다는 의미입니다. 바꿔 말하면 자연의 근원, 삶의 근원, 생명의 근원으로 돌아가라는 것입니다.

칸트의 구상력과 퍼스의 애브덕션

이것도 쓰루미 슌스케의 책에서 배운 것이지만, 퍼스는 애브덕션을 '컨시브conceive'라 불렀다고도 합니다. 부사로는

'컨시버블리conceivably'. 이는 '컨셉션conception'과 관련되는 말로, '상상하다' 혹은 '구상하다'는 뜻입니다. 보통 영어사전에도 있는 것처럼, 애초에 '잉태하다' '수태하다'라는 의미입니다. 말 그대로 어떤 이미지나 아이디어를 잉태한다는 것이지요. 이렇게 보면, 퍼스는 철학 공부를 칸트 연구에서 시작했기에 칸트의 '구상력'과의 관계를 엿볼 수 있습니다. 독일 철학자 칸트가 말한 '구상력'이라는 개념은 'Einbildungskraft'를 번역한 것인데, 이 말은 '상像을 떠올려 그려내는 힘' 혹은 '형상을 떠올려 그려내는 힘'이라는 의미로, 'imagination', 즉 '상상력'이라는 말에 대응됩니다. 다만 '구상력'이라고 할 때는 일반적으로 칸트 철학과 거기서 유래하는 용법의 번역어라고 생각합니다.

칸트는 '구상력'이라는 문제를 제기하면서 철학에서 인식론의 전환을 선도한 것이라고 생각합니다. 여기서 칸트가 지성과 이성 같은 인식 능력에 비해 아름다움을 느끼고 인식하는 '마음Gemut'에 의한 인식 능력을 더 근원적인 것이라고 생각해, 그 인식 능력을 '상'이나 '형상' 혹은 '형태'를 떠올려 그리는 능력, 즉 '구상력'이라고 했다는 점이 무척 중요합니다. 퍼스의 애브덕션은 칸트가 말한 '상'이나 '형상' '형태'를 상상하는 능력과 연관되어 있다고 봅니다. 퍼스가 말하는 기호 카테고리 배경에도 칸트와의 연관성이 보입니다.

퍼스의 기호론은 카테고리가 다층적·연속적이어서 언뜻 보면 복잡하고, 또 개념에는 조어造語도 많아 대단히 난해해 보이지만, 나는 퍼스 기호론의 본질적인 의미는 다음과 같다고 생각합니다. 기호론 건설의 구상이라는 것은, 생명적인 감각과 연관되는 근원적인 언어 이전의 단계까지 거슬러 올라가서 총체적인 언어의 세계를 재건하려 했던 것이 아닐까 하고 말입니다.

퍼스의 기호 카테고리와 우주 생성관

퍼스가 기호(넓은 의미의 언어)를 파악하는 방식 그리고 세계를 파악하는 방식(카테고리)은 일반적인 이항관계가 아니라 삼분법, 삼항관계로 전개되는 것이 특징입니다. 예를 들어 소쉬르는 기호를 '기호 표현—시니피앙Signifiant'과 '기호 내용—시니피에Signifié'라는 세계를 이항관계로 파악합니다. 여기서 이 이분법 자체의 의의를 다루자면 그것만으로도 이야기가 무척 길어져 생략합니다만, 이항관계 내지 이항대립이 아니라 삼항관계로 파악하는 세계 인식 방식이 매력적인 이유는 생활 속 경험에서도 알 수 있는 것처럼, 두 개의 항 사이에 그것을 잇는 과정이나 매개 항이 생겨나기 때문입니

다. 부모와 자녀의 관계가 그 한 예입니다. 퍼스의 경우 이 삼분법이 대단히 다층적이고, 더구나 연속성을 갖고 전개됩니다. 그 전개에 대해서도 생략할 수밖에 없지만, 내가 퍼스의 기호론을 어떤 식으로 인식하고 있는가 하는 문제와 애브덕션과의 관계를 알기 쉽게 설명하기 위해 그 골자를 간략하게 담은 표를 준비했습니다(30쪽).

이 모형도에 담긴 것처럼, 퍼스의 기호 카테고리에는 기호의 현상학적인 존재의 양태를 근거로 도표의 수직 방향으로 제1차성, 제2차성, 제3차성이라는 기호의 세 가지 이행단계가 있고, 도표의 수평 방향으로 기호와 그 관계성에 의한, 마찬가지로 제1, 제2, 제3이라는 기호의 삼항관계가 있습니다. 가로세로로 교직하는 이 삼분법에 의해 아홉 개 기호의 위상이 분류됩니다. 여기서는 생략합니다만, 이 아홉 개의 기호는 나아가 또 결합해 열 종류의 기호 클래스가 만들어집니다. 거기서 66종류의 기호가 도출되는데, 여기서는 다루지 않겠습니다. 이 도표에서 주목해야 할 부분은 세로의 세 번째 이행단계와 가로의 '질'의 위상, '질적 가능성'을 나타내는 제1차성의 위상입니다. 세계에 대한 퍼스의 대단히 앞선 통찰이 여기 있습니다. 이 세로 기호의 이행단계는 인간의 언어(기호) 사고 생성 프로세스를 나타내는 것인데, 이 사고 과정은 카오스에서 코스모스로, 무질서에서 질서라는 우주

	1. 기호 그 자체에 의한 기호 sign itself	2. 대상과의 관계에서의 기호 r(sign-object)	3. 해석항과의 관계에서의 기호 r(sign-interpretant)	추론의 과정 (프로세스)	생성 과정(프로세스)
1. firstness (제1차성) 질적 가능성/ 성질(性質)	qualisign 질 기호 (質記號)	images icon—diagrams metaphors 구상(類像)/이콘	rheme 명사(名辭)	**abduction** **애브덕션** **가설 형성** **(假說形成)/** **구상(構想)**	chaos/disorder 카오스/무질서
2. secondness (제2차성) 사실(事實)	sinsign 개 기호 (個記號)	index 지표(指標)/인덱스	dicent 명제(命題)	induction 귀납(歸納)	degeneration 퇴행·감퇴 generation 생성
3. thirdness (제3차성) 법칙(法則)	legisign 법 기호 (法記號)	symbol 상징(象徵)/심벌	argument 논증(論證)	deduction 연역(演繹)	cosmos/order 코스모스/질서

2. 퍼스의 삼분법/ 삼항관계에 바탕을 둔 기호 카테고리와 그에 대응하는 추론 및 생성 과정. (저자 작성.)

진화 혹은 생명 진화의 생성과, 그 역과정인 퇴행화, 감퇴화 degeneration에서 카오스·무질서로 역행해 소멸을 거쳐 재생으로 순환하는 자연계의 생성 프로세스와 일치돼 있습니다. 이 연속성을 '시네키즘synechism'이라고 합니다. 그야말로 인간이 자연의 일부인 것처럼, 언어(기호)의 원천도 그 자연의 생명성 안에 있다는 세계 인식입니다.

또 한 가지 '질'의 위상, '질적 가능성'을 나타내는 제1차성의 위상은 카오스·혼돈으로서의 잠재적 가능성을 간직한 질

적인 세계이고, 사고 과정으로서는 의식 밑의 어스레함이 감도는 세계여서, 생명적인 감각 혹은 생명 에너지와 연결되는 이미지, 다이어그램, 메타포 등의 도상성을 포함한 전前 언어적인 근원의 표상 세계, 심층지深層知의 바탕과 대응합니다. 지금 여기서 주제로 다루는 애브덕션의 과정은 이 바탕과 연결됩니다. 이 문제는 뒤에서 또 다루겠지만, 앞서 말한 것처럼 퍼스의 기호론은 통상의 언어 이외의 언어(이미지적인 언어, 몸짓 언어, 시각적 도상 언어 등 그러한 원초적인 '말')의 지층에서 인간의 언어라는 대지大地로 되돌아가는 행위라고 생각합니다. 퍼스가 이러한 시도를 '언어론'이라고 하지 않고 '기호론'이라는 새로운 개념으로 파악한 것도 그런 구상을 나타낸 것이라고 할 수 있습니다. 통상의 언어와 이미지와 몸짓 등 전前 언어적인 말을 하나로 통합적으로 파악하기 위해, 그들 전체를 원초적으로는 '조짐'이나 '징후' 등의 의미를 지닌 '기호(사인)'라는 개념으로 다시 파악한 것입니다.

　이 사상은 넓은 의미에서 '생의 철학'의 흐름에 속하는 것으로, 퍼스의 철학은 그런 의미에서 종래의 철학 이론에 보이는 관념적인 사변을 배제하면서 데카르트 이래의 물체物體와 정신, 물物과 심心, 자연과 인간 같은 근대 철학의 이원론을 해체하여, 생명과 삶에서 현실의 구체적인 행동과의 관계 속에서 정신 활동이 행하는 역할을 직시하는 시각에 무게를

두고 있습니다. 이러한 현실의 삶에 뿌리내린 실천적인 행위의 철학이라는 의미에서 퍼스는 자신의 철학을 프래그머티즘pragmatism[1], 후에는 프래그머티시즘pragmaticism[*]이라고 했는데, 이 말도 칸트의 '프라그마티슈pragmatisch'라는 개념을 차용해 퍼스가 만든 단어입니다. 이는 일반적으로는 현실의 경험이나 감각에 의거한다는 의미입니다. 그런 의미에서 이 프래그머티즘은 디자인이라는 행위에 더욱 가까운 철학 중 하나라고 생각합니다.[2]

애브덕션과 직관

이야기를 애브덕션으로 되돌립시다. 퍼스에 대한 일반적인 논의에서는 다루지 않지만, 그는 표의문자, 이디오그램ideogram에 깊은 관심을 기울였습니다. 그중에서도 특히 한자

[*]　　실용주의라고도 한다. 프래그머티즘은 19세기 후반 이후 미국을 중심으로 확산된, 실제 결과가 진리를 판단하는 기준이라고 주장하는 철학 사상이다. 행동을 중시하며, 사고나 관념의 진리성은 실험적인 검증을 통하여 객관적으로 타당한 것이어야 한다는 주장이다. 특히 퍼스의 이론은 '의미의 이론'이라고 불리는데, 사물에 관한 명확한 관념은 필연적으로 실제상의 결과나 가능성을 갖는 것이기 때문에 우리의 관념을 명석하게 하기 위해서는 그 관념의 실제적 결과나 가능성을 고찰하면 된다는 주장이다.

에 관심이 많았습니다. 그것은 뒤에 말할 어니스트 페놀로사Ernest Francisco Fenollosa(1853~1908)[**]와 마찬가지로 한자에 대한 열렬한 시선이었습니다. 1998년 조지프 브렌트Joseph Brent가 쓴 『퍼스 평전Charles Sanders Peirce : A Life』을 보면 퍼스가 오목형 세계지도법Peirce quincuncial projection을 발견했다거나, 문외한을 위해 논리 형식의 본질을 나타내는 '움직이는 사고의 그림'을 작성해 시각에 호소하는 직관적 감지법 등 스스로도 회화적·도상적인 표현을 여럿 시도했다는 것을 알 수 있습니다.[3] 이런 점도 한자에 대한 퍼스의 관심이나 그가 제기한 애브덕션과 더불어 무척 흥미로운 부분입니다.

표의문자인 한자는 도상적이어서 직관적인 파악이 가능합니다. 애브덕션은 순간적인 번뜩임이나 섬광처럼 나타나는 통찰의 작동이라고도 할 수 있어서, 직관적인 파악의 문제와 관련됩니다. 하지만 퍼스가 직관을 부정했다는 것은 잘 알려져 있는 바입니다. 이는 퍼스가 데카르트 식의 직관을 부정하고, 기호를 매개로 한 추론을 인식의 전제로 삼았기 때문인데, 퍼스는 그 추론의 중심을 이루는 직관의 중요성을 잘 인식하고 있었습니다. 따라서 나는 직관적인anschaulich 파악이라는 것을, 그 독일 단어의 원뜻에도 포함되어 있는

[**] 동양미술 연구가. 1878년 일본으로 건너가 도쿄대에서 정치학과 철학을 강의했다. 일본미술 연구에 몰두하여 도쿄미술학교를 설립하는 데 앞장섰다.

것과 같이 '생생한 눈으로 본 것과 같은 직관적·전체적인 파악', 바꿔 말하면 게슈탈트적인 현상에 의한 인식 혹은 패턴 인식으로 파악해 애브덕션과 직관을 연결시켜 생각하고 싶습니다. 애브덕션은 직관적인 행위라고 말이죠.

그렇게 생각하면 이는 동물행동학자인 콘라트 로렌츠 Konrad Lorenz(1903~89)[*]가 중요시했던 라티오모르프ratiomorph라는 인식 능력과 겹쳐집니다.[4] 라티오모르프에서 '라티오 ratio'는 '합리적'을 뜻하는 '레이셔널rational'의 라티오로, 로고스에서 유래했으며, '모르프morph'는 '형形'을 가리킵니다. 즉 언어나 개념에 의한 인식이 아니라, 형에 의한 인식 방법을 뜻합니다. 형에 의해 파악한, 형을 수태하는 인식 방법인 것입니다. 이 로렌츠의 개념을 나는 '형 내지 형태의 논리에 근거하여'라는 의미에서, 일단 '형태 합리적'이라고 옮겼습니다. 따라서 '형태 합리적인 인식'이라고도 할 수 있습니다. 이러한 인식 방법은 나아가 과학자이자 철학자인 마이클 폴라니Michael Polanyi(1891~1976)[**]가 전前 언어적인 지知의 가능성을 깊이 고찰해 제기했던 '암묵지暗黙知'의 문제와 그 전제를 이루는 공통감각의 지知와 겹쳐서 파악할 필요가 있겠지요.

[*] 오스트리아의 동물학자. 방목한 동물의 본능 행동을 연구하여 비교 행동학의 확립에 기여했다. 1973년 노벨 생리의학상을 받았다.

애브덕션과 미적 감각

퍼스는 사물을 식별하는 감각이 매우 예리했다고 합니다. 여성이 뿌린 향수를 알아맞히고, 술맛을 구별하는 것에도 탁월했다지요.[5] 여기서 다시 쓰루미 슌스케의 말을 빌리자면, 일상 세계의 온갖 현상에서 새로운 진리를 발견해야 하는 철학자라는 존재는 퍼스처럼 보통 사람들보다 뛰어나거나 혹은 탁월하게 예리한 감각이 있어야 합니다. 하늘에서 내려다보는 게 아니라, 땅에 발을 딛고 이런 식의 화법을 구사하는 철학자가 나는 무척 좋습니다. 우리에게 필요한 이론은 그저 개념을 쌓아올린 것이 아니라, 역시 이처럼 예리한 감각 속에서 수태하고 파악한 것이어야 한다고 생각합니다. 또한 나 스스로가 뭔가를 만들어낸다면 그러한 이론이었으면 좋겠다고, 늘 그러고 싶다는 다짐을 해왔습니다.

이러한 감각이 무엇이냐, 그것은 애브덕션의 바탕에 있는

** 헝가리 태생의 영국 물리 화학자이자 철학자. 1931년 양자 역학적으로 활성화 에너지를 산출하고, 결정 해석에도 큰 업적을 남겼으며, 뒤에 철학으로 전환해 독자적인 철학, 과학론을 전개했다. 저서 『암묵적 영역』으로 널리 주목받았다. 폴라니가 말한 '암묵지'란 언어로 표현할 수 없는 혹은 그것이 곤란한 직관으로 얻는 직관지, 신체로 얻는 신체지, 몸으로 얻는 체득지, 기능지를 말한다. 따라서 폴라니의 암묵지는 패턴 인식이나 공통감각의 지 등과 관계가 있어서, 예술상의 창조, 과학상의 발견, 명의나 장인의 기교적 능력 등을 포함하는 언어 이전의 지식이 지닌 가능성과 의미를 깊이 고찰한 점에서 높이 평가할 만하다.

것입니다. 인간도 자연의 일부이고, 자연과의 본질적인 조화의 감각입니다. 바꿔 말하면 오랜 진화 속에서 생명체가 살아가기 위해 몸에 지녀온 미세한 차이와 변화 혹은 유사類似 정보를, 형상을 통해 순간적으로 파악하는 쾌·불쾌에 바탕을 둔 판단의 생명 기억이라고 생각합니다. 또는 그것은 카오스 속의 미세한 질서를 순간적으로 인지하는 원초적인 생명의 힘인지도 모릅니다. 그것이야말로 질서와 조화와 균형의 리듬을 읽는 미적 감각의 원천이고, 애브덕션은 미적 감각에 이끌려 작동하는 것이라고 생각합니다.

퍼스는 생물 또는 생명체에 깊은 관심을 가졌습니다. 그런 이유로 대표적인 퍼스 연구자 중 한 명인 인디애나대학의 토머스 A. 시비옥Thomas Albert Sebeok(1920~2001)[*] 교수처럼 퍼스를 토대로 독자적인 동물 기호론 내지 생물 기호론을 전개하는 연구자도 나왔던 게 아닐까 생각합니다.

그러나 이러한 기호론이 전개되는 문맥에서 오늘날 내가 가장 관심을 갖고 있는 것은 덴마크 철학자이자 분자생물학자인 예스페르 호프마이어Jesper Hoffmeyer(1942~)[**]가 퍼스의 기호 과정(기호·대상·해석항)에 착안해 독자적으로 전개

[*] 헝가리 태생 미국 기호학자, 언어학자. 인디애나대학 언어기호연구센터장으로서 세계 기호학 연구에 크게 공헌했다. 기호론의 범위를 생물의 커뮤니케이션까지 넓혀 동물 기호론을 제창했다.

한 생명 기호론biosemiotics[6]입니다. 여기서 제기된 다양한 생명체 저마다의 기호 과정과 역사성의 문제는, 앞서 이야기한 생명 기억의 역사성과도 연결돼 '생의 전체성으로서의 생활 세계의 형성'과 '진선미眞善美도 하나의 우주로 아우러지는 생명지生命知로서의 미학 형성'이라는 내 디자인학 사색의 주제와도 겹치는 관점을 지녀 무척 계몽적인 것입니다.

말라르메와 페놀로사에게서 볼 수 있는
서구적 전통의 해체

이어서 퍼스와 동시대를 살았던 두 시인을 살펴보고자 합니다. 퍼스가 살았던 19세기 중반부터 20세기 초까지 서양에서는 또 다른 관점에서 그의 생각과 병행해 다룰 수 있는 무척이나 흥미로운 사상이 생겨났습니다.

한 사람은 프랑스의 시인 스테판 말라르메Stéphane Mallarmé(1842~98)입니다. 여기 말라르메 만년의 결정체라 할 수 있

****** 덴마크 생물철학자. 생명 기호론은 퍼스의 기호론을 바탕으로 호프마이어가 만든 명칭. 경험 세계를 움직이는 것은 원인-결과의 이항뿐 아니라, 원인-결과-내부관측자의 삼항관계로 이루어지는 네트워크라는 것이 그의 이론의 핵심이다.

3. 스테판 말라르메의 시편 『주사위 던지기』, 1897년 원저(교정쇄)의 팩시밀리 판.
(아키야마 스미오 옮김, 『주사위 던지기』, 시초샤, 1984, 58~59쪽.)

는 시집 『주사위 던지기』가 있습니다(그림 3). 이는 당시의 교
정쇄로, 이 시는 양쪽으로 펼친 두 페이지가 하나의 화면이
되어, 길고 짧은 갖가지 어구가 구句를 선행線行으로 배열한
기존 형식에서 벗어나 크고 작은 일곱 종류의 활자가 별자
리처럼 배치되어 페이지를 연결해갑니다. 이 별자리처럼 배
열된 어군語群들의 연쇄는 배경의 여백과 조응하면서 어구
의 갖가지 게슈탈트적인 군화群化의 생동성 혹은 단어들의
다양한 지각 결합성을 환기하여 형상과 소리와 의미의 다채
로운 파동을 만들고, 페이지의 변용과 함께 책 전체가 그때

마다 새로운 세계를 드러내는 하나의 우주 생성 파노라마를 보여줍니다.

또 한 사람은 시인이라기보다 동양학자, 일본 미술 연구자로 더 알려진 어니스트 페놀로사입니다. 말라르메가 선행線行 시 형식을 깨뜨리고 단어의 별자리를 발표한 것과 같은 시기에 페놀로사는 몇 차례 일본에 머무르면서 데이코쿠대학의 모리 가이난森槐南 교수에게 한자를 배웠습니다. 자연의 사물과 그 움직임의 원리를 본뜬 한자의 상형성에 매료된 그는 『시의 매체로서의 한자 The Chinese Written Character as a Medium for Poetry』라는 시론[7]을 발표했습니다. 울름조형대학에서 나의 스승 중 한 분이었던 시인 오이겐 곰링거가 이를 독일어로 번역했습니다(그림 4). 페놀로사는 선형적linear인 음성 기호인 서양 언어의 표기법에 비해 한자의 영상적인 표의성表意性에서 원초적 언어의 에너지를 발견하고 놀라운 직관과 통찰이 넘치는 독자적인 시론을 전개했습니다.

이 시론에서 페놀로사는 한자를 '몸짓의 언어language of gesture'라고 불렀으며, '사상 회화思想繪畵, thought picture'라고 이름 붙였습니다. 또 독일어에서는 이를 'Visuelle Sprache der Gestik'(시각적인 몸짓 언어) 'Denk-Bild'(사고의 형상)이라고 옮겼습니다.

한 발 더 나아가 페놀로사는 앞의 책에서 음성 기호인 서

bezeichnen, *die nicht auf Lauten beruhen.* Zum Beispiel durch drei chinesische Schriftzeichen:

Mann sieht Pferd

Wenn wir alle wüßten, für welchen Teil dieses geistigen Pferdebildes jedes der Zeichen steht, könnten wir unser fortwährendes Denken einander ebenso leicht durch das Zeichnen wie durch das Sprechen von Worten mitteilen. Wir sind ja auch gewohnt, die visuelle Sprache der Gestik in gleicher Weise anzuwenden. Aber das chinesische Zeichen ist weit mehr als ein willkürliches Symbol. Es basiert auf dem Stenogrammbild natürlicher Vorgänge. Im algebraischen Zeichen und im gesprochenen Wort gibt es keinen natürlichen Bezug zwischen Ding und Zeichen: Alles hängt ab von reiner Konvention. Die chinesische Methode jedoch folgt natürlicher Anregung. Erstens steht der Mann auf seinen zwei Beinen, zweitens bewegt sich sein Auge durch den Raum: Eine kühne Figur, dargestellt durch rennende Beine unter einem Auge – das abgewandte Bild eines Auges, das abgewandelte Bild rennender Beine, aber unvergeßlich, wenn man es einmal gesehen hat. Drittens steht das Pferd auf seinen vier Beinen.

Das Denk-Bild wird nicht nur einfach hervorgerufen durch Zeichen, wie es durch Wörter der Fall ist, nein, es wirkt weit lebendiger und konkreter. Beine gehören allen drei Zeichen an: Sie leben. Die ganze Gruppe hat die Eigenschaft eines bewegten Bildes.

Die Unwahrheit einer Malerei oder Fotografie besteht darin, daß ihnen trotz ihrer Konkretheit das Element der natürlichen Abfolge fehlt. Man vergleiche die Laokoon-Gruppe mit Brownings Versen:

I sprang to the stirrup, and Joris, and he

And into the midnight we galloped abreast.

Ich sprang in den Steigbügel, und Joris, und er

und hinein in die Miternacht galoppierten wir Seite an Seite.

4. 어니스트 페놀로사의 논고 『시의 매체로서의 한자』 독일어 판 중, '몸짓 언어'와 '사상 회화'라는 표현이 나와 있는 페이지.

(Ernest Fenollosa, *Das chinesische Schriftzeichienals poetisches Medium*, Hg. von Ezra Pound, Vorwort und Übertragun von Eugen Gomringer, Josef Keller Verlag, Starnberg, 1972, p. 13.)

구 언어는 점점 선형적인 방향으로 기울어, "거칠고 조급한 그 전달 때문에 점점 언어의 빈혈증을 일으키고 있다"라고 하며 서구 언어의 로고스의 선형성과 도구성을 강하게 규탄했습니다. 반면 한자는 자연의 시적 본질을 흡수해 여전히 그 의미의 광채를 풍성하게 발하고 있다고 했습니다. 이는 또한 모든 감각이 혼성적이고, 미분화한 신체성을 지닌 일본의 문자 언어에 대한 뜨거운 시선이라고 할 수 있습니다.

'서양의 지'에 대한 탈구축

20세기 말 프랑스의 철학자 자크 데리다가 로고스 중심주의라는 개념 장치를 이용해 종래의 서양 형이상학을 비판하고, '탈구축'이라는 사고를 전개한 것은 잘 알려진 사실입니다. 한자와 같은 도상적인 표의문자에 비해 표음문자, 그중에서도 가장 우수하다는 알파벳 같은 음성 언어에 바탕을 둔 로고스 중심적인 '서양의 지'에 대한 탈구축이라는 데리다의 시도 역시 그 정신적 모험 중 하나였습니다. 데리다는 그 연관으로 앞서 말라르메의 시 제작 방법과 페놀로사 시론의 새로운 시도를 예로 들면서, 그것들은 "가장 근본적인 서구적 전통의 첫 번째 붕괴였다"라고 했습니다.[8] 이는 서양 근대의 탈구축을 위한 최초의 해체 작업이었다고 말한 것이라고 보입니다. 그런 해체 속에서 인간의 근원적인 것, 감각과 지식 체계의 전체성을 되찾으려 했던 것이라고 할 수 있지 않을까요. 서구가 스스로의 근대화 해체 작업 속에서 자신들의 강렬한 시선을 동방으로 돌렸을 때, 일본은 서쪽으로, 서쪽으로 눈길을 돌려 근대화를 서둘렀습니다.

자크 데리다는 이 서양 근대 탈구축의 예로 말라르메와 페놀로사를 들고 있지만, 나는 거기에 퍼스를 더하고 싶습니다. 그들과 동시대를 살았던 사람입니다. 퍼스의 시도는 언어

의 밑바탕에 새로이 신체성과 모든 감각을 부여해, 바꿔 말하면 로고스의 지층에 파토스를 부여해 언어의 전체성을 재건하고자 한 것입니다. 하지만 그 재건은 서양의 로고스를 통해 행해졌습니다.

이처럼 말라르메의 시와 페놀로사의 시론과 함께 퍼스의 시도와 애브덕션에 대해 말하는 것은 거의 전례가 없는 일로, 아마도 전문 연구자들에게는 나의 문제 제시가 기이하게 보일지도 모릅니다. 그러나 말라르메와 페놀로사의 시도를 '서구적 전통의 최초의 붕괴'로 본 데리다의 '탈구축'에 의한 서양 형이상학의 해체 시도와 함께, 시민사회라는 구체적인 배경 속에서 프래그머티즘을 현대에 되살린 미국의 철학자 리처드 맥케이 로티Richard McKay Rorty(1931~2007)*의 '프래그머티즘적 전환'에 의한 '철학의 종언'이라는 서양 형이상학의 해체 시도를 합쳐보면, 말라르메, 페놀로사와 퍼스의 바탕을 관통하는 문제의 맥락이 애브덕션에서 보이지 않을까 합니다. 애브덕션은 이러한 서양 근대의 자성적인 재생의 구상構想을 상징적으로 나타내는 것이면서 동시에 현대 문명의 존재 방식

* 미국의 철학자. 프린스턴대학교에서 철학을 가르쳤고, 버지니아대학교에서 인문학을 가르쳤으며, 스탠퍼드대학교에서 비교문학 교수를 역임했다. 이처럼 복잡한 지적 배경을 지닌 덕분에 그는 실용주의 철학에서 분석 철학의 전통을 좀 더 포괄적으로 이해할 수 있었다. 또한 신실용주의, 네오프래그머티즘이라고 불리는 실용주의의 새로운 형태를 지지했다.

을 생각하는 데 중요한 핵심 개념입니다.

19세기말, 서양은 서양 근대의 해체와 재건을 위해, 생성의 근원을 향해, 제작의 바탕으로 향했다고 말할 수 있습니다. 그것은 현대를 사는 우리들에게도 대단히 계발적인 문제가 아닐까요.

근자의 예를 들어보겠습니다. 오늘날의 디자인 방법론은 더욱 시각적·공간적인 환기력을 지닌 새로운 도상적 디자인 언어의 확장을 요구하고 있는데, 그것은 이 애브덕션의 힘의 발동과 연결돼 있습니다. 다이어그램을 비롯한 여러 가지 기보화記譜化와 멘탈맵, 이미지맵, 개념, 기억, 행위, 운동, 시간, 리듬, 음, 청각, 촉각, 후각 등을 지도화하려는 시도. 이는 디자인 과제가 생성과 변화의 과정 설계로 전환됐기 때문인데, 현대 디자인에서 프리디자인pre-design(디자인 제작 전前 단계)의 중요성과 더불어 애브덕션의 중요성을 잘 보여주는 예라 할 수 있습니다. 말라르메의 시와 페놀로사의 시론의 의미도 함께 생각해주면 좋겠습니다.[9]

창조 활동에 있어서, 지금까지 말했듯이 행위가 직관이고 직관이 행위와 같은 활동이 첫 번째 전제이고 근원이라고 생각합니다. 따라서 직접적으로 대상과 세계를 바라보면서 혹은 만지면서 생각한다는 전츠 신체적인 감각의 통합에 의한 제작 행위가 가장 근본적이며 중요하다고 할 수 있습니다.

오해가 없도록 한 가지 덧붙이자면, 여기서 애브덕션이라는 가설 형성 과정과 직관의 중요성을 강조한다고 해서 로고스적, 논리적인 사고를 부정하는 것은 아닙니다. 퍼스의 기호론은 그의 예리한 감성과 강인한 로고스적 사고에 의해 구축됐습니다. 어느 쪽이냐 하면 개념적인 사고에 익숙하지 않은 일본인의 사고 구축력 성향과 오늘날 이미지 문화의 범람에 휩쓸린 일본의 상황을 함께 생각해보면, 여기서는 동시에 로고스적·논리적인 사고 구축력의 중요성도 강조해둘 필요가 있을 겁니다.

1 퍼스는 뒤에 윌리엄 제임스의 프래그머티즘과는 다른 점을 재정의하여, 자신의 프래그머티즘을 '프래그머티시즘'이라고 이름 붙였습니다.

2 덧붙이자면 바우하우스의 요제프 알베르스가 훗날 미국의 블랙 마운틴 칼리지에 초청받아 간 것은, 이러한 프래그머티즘 사상의 문제와 깊은 관련이 있습니다. 특히 윌리엄 제임스를 거쳐 퍼스의 프래그머티즘을 계승, 발전시킨 존 듀이의 교육 철학과 바우하우스 사상과의 공명이 있었다고 할 수 있습니다. 마찬가지로 퍼스 기호론의 영향을 받은 찰스 W. 모리스에 의해 통일된 과학 운동으로 기호 이론이 전개됐던 시카고에 초청을 받아 "뉴 바우하우스"라고 불리기도

했던 '인스티튜트 오브 디자인'을 창설한 모호이너지의 경우도 마찬가지로 프래그머티즘의 교육관의 요청에 의한 것이었습니다. 한편, 통일된 과학 운동의 사도였던 모리스도, 모호이너지와 그의 뉴 바우하우스의 전인적 교육 이념의 가장 충실한 지지자가 되어 학교가 재정난에 빠졌던 시기에도 무보수로 헌신적인 강의를 했다고 합니다. 그리고 예술가, 과학자, 공예가가 개개의 특성을 통합하고 융합하는 것이 시대의 과제이자 흐름이라고 설득하며 학생들을 끊임없이 고무했다고 합니다. 여기에는 또 한 가지, 디자인 교육을 종합적인 지(知), 전체적인 지(知)의 시각으로 파악하기 위한 역사적인 고찰의 문제들이 있습니다.

3 조지프 브렌트, 아리마 미치코 옮김, 『퍼스의 생애』, 신쇼칸, 2004.

4 자세히는 나의 책 『생과 디자인 − 형태의 시학 Ⅰ』에 수록된 논고 「원기호로서의 색과 형, 괴테와 근대 조형 사고의 관련성」을 참조해주십시오.

5 『퍼스의 생애』에서 참조.

6 에스페르 호프마이어, 마쓰노 교이치로 옮김, 『생명 기호론, 우주의 의미와 표상』, 세이도샤, 1999.

7 이 시론을 고안하고 집필한 것은 페놀로사가 두 차례 일본에 머물렀던 1897년부터 1900년 그리고 마지막으로 일본에 머물렀던 그다음 해까지, 즉 19세기말부터 20세기 초입니다. 페놀로사의 유고였던 이 시론은 시인인 에즈라 파운드가 정리해 1918년 『리틀 리뷰』지에 발표했는데, 그 결정판이 출판돼 널리 알려진 것은 1936년 이후의 일입니다.

8 자크 데리다, 아다치 가즈히로 옮김, 『근원의 저편, 그라마톨로지에 대하여』 1권, 겐다이신초샤, 1972, 191~192쪽.

9 1950년대 서양에서 문자 미디어의 도상성과 문자·도상 혼성 언어로 되돌아가자는 현상이 나타납니다. 50년대 독일의 곰링거와 벤제, 브라질의 노이간드레스 그룹, 프랑스의 일루제+피에르 가르니에 등에 의해 전개된 콘크리트 포에트리부터, 60년대의 시각시(視覺詩)를 거쳐 모든 예술의 경계를 뛰어넘은 인터 미

디어로 이어지는 미술계의 흐름입니다. 50년대 콘크리트 포에트리의 시론 배경에는 말라르메와 페놀로사 사상의 영향과 함께, 퍼스 사망 20주년을 맞아 지난 저서의 재간행 등 퍼스 기호론 사상의 영향이 강하게 보입니다. 이 흐름에 대해서는 20세기의 음악에서 악보의 도상화 경향이나, 디자인과 건축 영역에서 세계를 표상화하려는 다양한 시도와 겹쳐서 고찰해볼 필요가 있습니다. 덧붙이면 일본에서 쓰루미 슌스케에 이어, 1963년 「프래그티즘과 변증법」이라는 논문으로 퍼스의 사상을 소개한 철학자 우에야마 슌페이(上山春平)는 후에 문화인류학자인 가와키타 지로(川喜田二郎)가 고안한 '창조성 개발'의 방법인 'KJ법'이 퍼스의 애브덕션에 해당한다고 서술했습니다. 이것도 매우 흥미로운 고찰이라는 점을 기록해두겠습니다.

코스모스 · 우주 · 질서
cosmos

커뮤니티 · 지역 사회 · 지역 공동체
community

문명
civilization

소비사회
consumption society

개념 · 구상 · 임신 · 수태
conception

사이버네틱스
cybernetics

구성
construction

코스몰로지 · 우주론
cosmology

마르틴 부버
Buber, M.

대비
contrast

컨스텔레이션 · 별자리 · 성신
constellation

변화
change

밸런스
balance

중심-주변
center-periphery

생물학 · 생활현상
biology

막스 벤제
Bense, M.

발터 벤야민
Benjamin, W.

미
beauty/beauté

상 · 현상
Bild

바우하우스
Bauhaus

관계
Beziehung

카오스 · 혼돈 · 무질서
chaos

페터 베렌스
Behrens, P.

커뮤니케이션
communication

만남 · 조우
Begegnung

무대
Bühne

막스 빌
Bill, M.

블랙 마운틴 칼리지
Black Mountain College

앙리 베르그송
Bergson, H.

우주론으로서의 바우하우스

바우하우스─생성하는 우주

이어서 'b'의 '바우하우스Bauhaus'와 'c'의 '코스몰로지cos-
mology'(우주론), 두 단어에 대해 이야기하겠습니다. 테마는
'우주론으로서의 바우하우스'입니다.

바우하우스를 흥미롭게 여기는 것은 단지 바우하우스의
디자인 양식 때문만은 아닙니다. 나는 바우하우스가 근대
디자인을 탄생시켰다는 측면보다 오히려 바우하우스라는
운동체에 담겨 있던 다양성에 더 큰 의미가 있다고 생각합니
다. 그중에서도 내가 발견한 바우하우스의 또 다른 의미는
우주론으로서의 바우하우스이며, 생성하는 우주로서의 바
우하우스입니다.

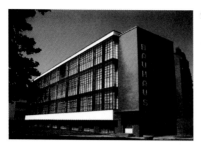

위 사진 속 건물은 발터 그로피우스가 설계한 바우하우
스 학교 건물로, 1925~26년에 걸쳐 데사우에 새로 지은 것
입니다. 아시다시피 바우하우스는 독일 바이마르에 설립돼
1919년부터 33년까지 약 14년간 운영했던 혁신적인 조형 학
교입니다. 이 학교에서 시도한 혁신적 미술 교육, '예술과 기
술의 통합'을 통해 기계 산업 시스템과 연결된 근대 디자인
이 처음으로 성립했습니다.

그로피우스가 설계한 바우하우스 학교 건물에는 사진으
로 봤을 때 왼쪽 끝에서 오른쪽으로 굽어진 부분에 있는 입
구에서 계단이 이어집니다. 이 계단은 오스카 슐렘머가 그린
〈바우하우스의 계단〉이라는 그림에도 등장한 적이 있어 친
숙한데(그림 6), 계단을 올라가면 복도 오른편에 교실과 아틀
리에 등 제작 활동을 위한 동적 공간이 있고, 왼편에 아울라
Aula라 불리는 강당이 있습니다(그림 7). 여기에는 마르셀 브
로이어가 디자인한, 하나의 금속 파이프가 연결돼 이루어진

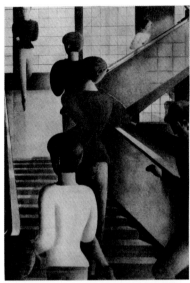

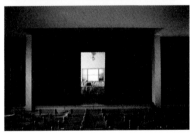

6. 오스카 슐렘머, 〈바우하우스의 계단〉, 1932.

　　(Hans M. Wingler, *Das Bauhaus*, Verlag Gebr. Rasch & Co. und M. Dumont
　　Schauberg, 1962, n. pag.)

7. 발터 그로피우스가 설계한 바우하우스 학교 건물의 강당.

　　(저자 촬영, 1987, 독일 데사우.)

의자가 줄지어 있습니다. 검은 막이 설치된 앞쪽 공간은 바우하우스 무대로, 슐렘머가 구상한 공연이나 행사, 강연 등이 진행된 공간입니다. 무대의 막幕 가운데 부분이 조금 열려서 뒤편이 보이는데, 이곳은 독일어로 칸티네Kantine 혹은 멘사Mensa라 불리는 학생 식당입니다. 50쪽의 사진에서는 막에 가려 보이지 않지만 막의 뒤편에도 객석이 있습니다. 즉 앞쪽과 뒤쪽, 쌍방향에서 무대를 볼 수 있는 공간인 것입니다. 여기는 하나의 축제 공간입니다. 무대만이 아니라, 모여서 음식을 먹는 것도 축제라고 할 수 있지요. 그 끝에는 학생들의 기숙사로 휴식 공간, 즉 정적인 공간이 있습니다. 식당 오른쪽에는 외부 공간인 운동장이 있는데, 이 또한 축제 공간이라 할 수 있습니다. 이 무대를 중심으로 축제의 공간이 활동과 휴식, 낮과 밤, 동動과 정靜을 매개하는 것입니다.

벌써 반세기도 더 된 옛일이지만, 내가 독일 울름조형대학에 유학했던 이유 중 하나는 이 대학이 나치에 의해 폐쇄됐던 예전 바우하우스의 재현이라고 들었기 때문입니다. 당초 울름조형대학은 '뉴 저먼 바우하우스'라고도 불렸습니다. 그러나 이 대학은 바우하우스의 혁신성과 사회 개혁성의 이념을 계승하면서도 바우하우스와는 전혀 다른 새로운 디자인 교육과 연구 프로그램을 내세웠습니다. 놀랄 만큼 혁신적이며 선구적인 내용으로, 나에게는 엄청나게 충격적인 경험

이었습니다. 이와 함께 울름에서의 생활을 통해 그때까지 바우하우스에 대해 갖고 있던 통념도 완전히 해체됐습니다.

바우하우스와는 다른 울름조형대학을 경험하면서 새삼 바우하우스로 거슬러 올라가는 연구의 필요성을 강하게 느꼈습니다. 그것은 이 대학의 교육이 바우하우스의 혁신성과 그 문화의 근원으로 거슬러 올라가는 것이었기 때문입니다. 아무튼 내가 놀랐던 것은 바우하우스가 일반적인 학교 개념의 교육기관이 아니라 생산, 노동, 휴식 등 생활의 요소 전체가 하나로 통합된 사회 공동체였고, 그 자체가 살아 있는 세계 생성의 동적인 장치였다는 것입니다. 그런 의미에서 바우하우스에서 우주론적인 것을 느꼈는데, 파울 클레가 그린 한 장의 스케치를 보면서 이에 대한 확신이 생겼습니다. 내게는 아주 놀라운 발견이었지요.

클레의 스케치 〈바우하우스의 구성도〉를 읽다

이 스케치에 대해 이야기하기 전에 바이마르 바우하우스의 교육 과정 구성도를 먼저 볼까요. 바우하우스의 교육은 처음에는 요하네스 이텐이 도입한 예비 과정Vorkurs이라 불리는 기초교육을 거쳐, 최종적으로 각 공방 작업을 건축으

로 통합하는 구성이었습니다. 이 예비 과정은 시대에 따라 예비교육 과정 혹은 예비교과, 예비교습, 기초교육 과정 혹은 기초교과 등 그 명칭은 달라졌지만 기초적인 교육 과정으로 일관되게 바우하우스 교육 체계의 고유성과 의의를 결정짓는 중요한 요소였습니다. 여기서는 바이마르 시기에 그로피우스가 작성한 구성도와 데사우 시기에 클레가 작성한 구성도에 따라, 예비교과Vorlehre 혹은 기초교육 과정Grundlehre이라는 명칭을 사용해 이야기를 진행하겠습니다.

이 원형도는 바우하우스의 창설자 그로피우스가 바이마르에서 처음으로 편성한 교육 이념과 구성을 나타낸 것입니다(그림 8). 예비 과정을 가장 바깥쪽에 두고 동심원상으로 석공石工, 목공木工, 금속공, 섬유, 유리그림 등 각 공방을 거쳐 중심의 '건축'에 이르는 단계가 그려져 있습니다. 가장 바깥쪽에 있는 예비 과정이 교육 과정의 최초 단계인데, 이는 전체의 기초교육 과정으로 자리 잡았습니다.

다음 그림은 그로피우스의 그림을 클레가 다시 그린 것으로(그림 9), 바우하우스의 이념과 교육 구조의 진제 관계를 더욱 명쾌하게 나타내려 한 것 같습니다. 클레가 다시 그린 그림에서 중요한 점을 하나 들자면, 그로피우스는 동심원의 중심에 바우하우스의 모든 예술과 수공작手工作 등 여러 종류의 공방 작업을 통합하는 것으로 '건축'을 두었지만, 클

8. 발터 그로피우스가 편성한 바이마르 바우하우스의 구성도를 옮긴 것.
 (《바우하우스-예술 교육의 혁명과 실험》전 도록, 가와사키시민뮤지엄, 1994, 23쪽.)
 Courtesy of Kawasaki City Museum

9. 파울 클레가 그린 바이마르 교육 이념과 구성도, 1922.
 (*Das Bauhaus*, p. 10.)

레는 '건축'과 함께 바우하우스의 '무대 공방工房'을 넣었다는 겁니다. 그 의미는 클레가 그린 데사우 바우하우스의 구성도에 더욱 뚜렷하게 드러나 있는데, 그로피우스가 무대 공방의 배치나 전체 교육 과정이 상호 작용하도록 만든 것을 클레가 하나의 생성하는 세계로 새로이 도상화했다고 할 수 있습니다.

당시 내가 보고 매우 놀랐던 스케치가 있는데, 클레의 『조형 사고』를 편집한 편집자 위르크 슈필러Jürg Spiller가 서문에, 문맥상 아무런 특별한 설명도 없이 "1928년 데사우에서 클레가 그린 바우하우스의 구성도"라며 넣었던 것입니다(그림 10). 이 스케치는 위쪽과 아래쪽에 각각 원이 수직으로 연결되어 있고, 그 수직선 한가운데에 사각형이 들어가 있습니다. 당시의 커리큘럼을 세밀하게 참조해 이번에 새롭게 번역한 것을 옆에 덧붙였습니다. 이 스케치의 흥미로운 점은, 앞서 본 '무대'와도 관계가 있습니다. 바우하우스는 공방을 중심으로 한 교육 시스템이었지만, 공방 활동 중에서도 슐렘머가 추진했던 무대 공방은 다른 공방과는 유일하게 성격이 달랐다고 할 수 있습니다.

그로피우스는 무대의 의미에 대해 다음과 같이 말했습니다.

10. 파울 클레가 구상한 데사우 바우하우스의 구성도, 1928. 오른쪽은 저자가 번역한 것.

(Paul Klee, *Das bildnerische Denken: Form-und Gestaltungslehre, Bd. 1*, Hg. von Jürg Spiller, Schwabe & Co. Verlag, Basel/Stuttgart, 1971, p. 20.)

무대는 근본적으로 형이상학적인 동경憧憬에서 생겨났고, 따라서 감각을 넘어 이념을 감각화하는 구실을 한다. 무대가 관중과 청중의 영혼에 미치는 작용의 힘은 그 이념을 명확하게 시각적·청각적으로 지각 가능한 공간에서 표현하는 것의 성공에 달려 있다.[1]

그로피우스는 이러한 무대 작품의 의미를 건축 작품에 대비되는 또 하나의 온갖 조형 활동의 종합화로서 대치시킨 것입니다. 게다가 건축 공간이 생활과 노동을 포함한 일상성의 세계인 것에 비해 무대는 인간의 형이상학적 동경, 즉 비일상적인 세계, 바꿔 말해 일상생활을 재생하기 위한 축제 공간이라는 종합성의 세계라는 위치를 차지하고 있습니다. 따라서 클레가 바이마르 교육 구성도 동심원 한가운데에 '건축'과 나란히 '무대'라는 단어를 넣었던 것은 그로피우스의 생각에 동의를 표하는 동시에 그 자신의 이념상을 강하게 드러낸 것이라고 생각합니다.

이 그림의 또 하나의 중요한 특징은, 뒤에서 다루겠지만 요하네스 이텐이 도입한 기초교육 과정, 이른바 예비 과정을 자리매김한 방식입니다.

바우하우스의 이상이 생활 혹은 노동을 위한 사회 공동체라면, 그 공동체라는 토포스는 재생을 위한 비일상적인

축제 공간을 포함하는 전체성, 하나의 세계, 그 자체로 자율적이며 끊임없이 탄생하고 변화하면서 끝없이 새롭게 생성하는 우주 같은 것이어야만 했을 겁니다. 이에 대한 직접적인 서술은 하나도 남아 있지 않지만, 클레가 그린 이 이념상에서 그처럼 생성하는 우주의 이미지가 환기됩니다. 무엇보다 그 기초교육 과정을 자리매김하는 방식이 그러한 해독을 위한 상상력을 강하게 불러일으킵니다.

클레가 그린 교육 구상도를 보면 맨 밑에 건축이 있고, 맨 위에 바우하우스의 무대가 있습니다. 무대 바로 아래에는 스포츠, 즉 신체 경기 등의 운동 공간이 있고, 위의 무대와 아래의 건축을 수직으로 잇는 중심에 기초교육 과정이 자리 잡고 있습니다. 그 배경 왼쪽에는 예술이, 오른쪽에는 정밀한 지식, 즉 과학이 놓여 있습니다. 또한 예술과 과학은 경계 없이 서로 어우러진 모습으로 그려져 있습니다. 건축 둘레에는 여러 공방이 배치돼 있지만, 이는 생활 세계를 형성하는 건축과 그에 통합된 여러 디자인 행위의 군상이라고 할 수 있습니다. 건축 수업에 포함될 수 있는 그릇이나 도구, 가구 등의 세계 혹은 사진과 광고 같은 인쇄를 통한 커뮤니케이션의 세계 등은 일상의 세계를 형성하는 것이며 일상의 세속적인 세계입니다.

이에 비해 무대는 말하자면 가장 위에 있기에 비일상적인

성스러운 것, 즉 축제의 세계로 자리 잡고 있다고 할 수 있습니다.

이 그림에서 특히 우주론적인 것은 그 일상성과 비일상성을 잇는 중심에 기초교육 과정이 있다는 점입니다. 이는 기초교육 과정이 일상성을 비일상성으로 매개해 일상성의 재생을 이루는 매개자라고 읽을 수 있기 때문입니다.

기초교육 과정
─일상성의 해체와 재생·다의多義의 생성 장치

이 기초교육 과정은 요하네스 이텐이 최초로 바우하우스에 도입했고, 맨 처음에는 '예비 과정Vorkurs' 혹은 '예비 교과 Vorlehre'라고 불린, 미술 교육의 근본적인 변혁을 의미하는 독자적인 교육 과정이었습니다. 이 기초교육 과정의 지도는 뒤에 요제프 알베르스와 라슬로 모호이너지가 계승해 점차 디자인 교육의 '기초교육 과정Grundlehre'으로 자리 잡습니다. 바우하우스의 기초교육 과정을 마련한 이텐은 점차 표현주의적인 성향과 동양적인 신비주의에 경도돼 그로피우스와 차츰 거리가 멀어지면서 결국 학교를 떠났지만, 이텐에게서 배운 알베르스는 그의 방법을 토대로 독자적인 기초교육의

11. 요제프 알베르스가 지도한 바
우하우스 예비교육 과정의 수업
사례 두 점. 이 작업을 통해 종이
가 물리적으로 변용하는 것을
체험할 수 있다. 여기에는 마이
너스와 무(無)의 가치에 대한 인
식 심화 훈련도 포함된다.
위: 해체에 의한 생성과 보이는
것의 변용.
(*Das Bauhaus*, p. 392.)
아래: 종이 한 장을 가위질만으
로 3차원의 입체공간으로 변용
시키는 훈련.
(*Das Bauhaus*, p. 391.)

세계를 구축했고, 모호이너지 또한 이를 바탕으로 독자적인 기초교육의 방법론을 만들어갔습니다(그림 11).

그로피우스는 기초교육 과정에서는 되도록 향후 산업 디자인과 기계 시대의 디자인을 떠받칠 기초를 가르치길 바랐습니다. 알베르스의 기초교육이나 모호이너지의 방법론도 사실 그러한 방향으로 전개됐지만, 잘 보면 각 방법론의 바탕에는 이텐이 제기했던 '신체적'인 그리고 '생명적'이라고도 할 수 있는 여러 감각에 뿌리를 둔 창조적인 계기이자 근원적인 것으로 거슬러 올라가는 전개를 중요한 근본 원리로 삼고 있습니다. 그들 방법론은 한편으로 분명히 공업 생산과 연결된 구체적인 디자인 개발을 뒷받침하는 조형상의 실험적·발전적인 원천으로 공헌했지만, 그러한 원리와 제작을 파괴해가는 것과 같은 경계 초월성을 끊임없이 잉태했던 다의의 원천이기도 했습니다. 그런 의미에서 기초교육 과정이라는 것은 양의兩儀적이면서 다의적이었습니다.

따라서 기초교육 과정은 반드시 사회의 세속적인 일상성의 세계에 공헌해야 한다는 벡터Vektor(궤도)로의 지향성뿐 아니라, 끊임없이 그것을 돌아보고 끊임없이 그것을 해체하고 재생해간다는 비일상적인 축제적 구조가 있었던 것입니다. 왜냐하면 교육 과정의 의미가 우주와 자연의 생성과 병행하는 듯한 포이에시스로서의 창조의 근원적 생성관을 바

탕에 지니고 있었기 때문입니다. 여기서는 이텐의 형태론이나 색채론 등 그 독자적인 조형 방법론이나 교육법을 다루지는 않지만, 가장 중요한 교육 이념의 특질을 하나 들어보자면 어떠한 수업도 반복 불가능한, 일회성의 사건이라는 생성관입니다. 모든 수업이 그때마다 새로운 창조 행위라는 것은 생명의 일회성과도 겹쳐지는 생성관입니다.

이는 동서양을 막론하고 이야기할 수 있는데, 우리 인간의 생활 세계에는 끝없이 세계를 생성, 갱신해가는 문화 구조가 있습니다. 일상성을 비일상성으로 전환시켜 재생을 꾀하는 제례 등의 예에서 볼 수 있는 것처럼, 비일상적인 축제로 일상성을 해체하며 재생을 꾀합니다. 문화인류학이나 신화학이나 심층심리학 등의 연구 성과가 분명히 보여주는 것처럼, 그러한 일상성을 비일상성의 세계로 이끄는 매개자는 인간 문화의 장치에서 대체로 양의적인 것들입니다. 예를 들어 신화에서 재생의 매개자가 소의 머리에 인간의 몸을 지닌 괴물이거나, 자유 분방한 행위로 모든 가치를 전복시키는 신화적인 장난을 좋아하는 요정(트릭스터)이거나 피에로 같은 광대, 융 심리학에서 말하는 의식과 무의식을 중개하는 그림자이기도 합니다.

즉 바우하우스의 기초교육 과정은 그러한 생성의 근원적인 매개자와 비교가 가능한, 항상 경계를 넘나들 수 있는 다

의의 생성 장치이고, 그 자체가 끊임없이 세계를 갱신해가는 역할, 끝없이 일상성과 비일상성을 매개하면서 또 재생을 수행하는 생성적인 역할을 담당한다고 할 수 있습니다. 이는 전문성을 해체해 비전문성으로 용해하고 또 새로운 전문성을 탄생시키는, 일상성의 질서를 무질서 혹은 카오스(혼돈)로 역행시켜 새로운 질서를 회생回生시키는 매개자로 비유할 수도 있습니다. 다음 장에서 서술하는 '디제너레이션'과 겹쳐서 생각해볼 수도 있겠지요.

'기초란 무엇인가'라는 물음

그러므로 바우하우스 기초교육의 본질을 보지 않고, 형식적으로 생각하고 받아들이면, 그 가치나 의의를 제대로 알 수 없는 것은 당연합니다. 바우하우스의 예비교육은 전 세계 미술 교육에 커다란 영향을 미쳤고, 뒤에 바우하우스에서 기초교육 과정이라고 불린 이유도 있어서 일반적으로 '베이직 디자인'이라고 불리는 디자인 교육의 기초교육으로 발전했는데, 여기에는 늘 다음과 같은 논쟁이 있었습니다. 그 예비교육 내지 기초교육에서는 개개인의 감성과 기성관념으로부터의 해방, 창조력의 발휘를 중요시했고 이 과정에

편성된 색채와 형태와 재료 체험 등 특정한 용도에 귀속되지 않는 자유로운 조형 훈련과 그러한 기초교육이 과연 디자인의 전문성으로 연결되는 전 단계로 확실한 기초(토대)가 될 수 있을까 하는 논쟁입니다. 한편 베이직 디자인 자체가 하나의 전공 분야로 자율화해버리는 사태도 생기고 말았습니다. 즉 베이직 디자인의 전공 분화입니다. 그러나 이러한 논쟁 와중에 '기초란 무엇인가'라는 본질적인 물음은 늘 빠져 있었습니다. 이텐이 바우하우스에 도입한 기초교육 과정은 단순히 예술 교육의 변혁이라기보다 예술 교육과 조형 교육의 '기초를 어떻게 생각할까' 하는 물음에서 시작된 혁명적인 시도였다고 봅니다. 바꿔 말하면 '기초' 자체의 변혁이었다고 할 수 있지요.

클레의 교육 구상도는 그야말로 바우하우스에서 '기초'의 새로운 변혁의 의미를 생생하게 표출한 것으로 대단히 계발적啓發的이라고 생각합니다. 거기에는 아마 그 자신의 이념상도 녹아 있겠지요. 그림 한가운데에 있는 기초교육 과정 왼쪽에는 기초적인 형태 교육과 자유화自由畫, 조각 등이 들어가 있어서 뒷날 기초교육 과정을 주도한 알베르스와 모호이너지뿐 아니라 클레 자신과 칸딘스키, 슐렘머 등의 우주론적인 조형 사고의 경계 초월성도 겹쳐진다고 생각합니다.[2] 바우하우스는 이러한 우주론적인 시점에서 대단히 흥미롭

습니다.

제2차 세계대전 뒤 울름조형대학은 바우하우스의 혁신적인 이념과 함께 기초교육 과정을 계승했는데, 여기서는 새로운 차원에서 여러 첨단적인 과학과 연계한 실험적인 다의의 생성 장치가 형성됐습니다.

기초디자인학의 '기초'란 무엇인가 하는 디자인 사고의 새로운 변혁은 우선 '애브덕션' 장에서 보여드린 대로입니다.

1 발터 그로피우스, 「바우하우스의 이념과 형성」, 《바우하우스-예술 교육의 혁명과 실험》전 도록, 가와사키시민뮤지엄, 1994, 30쪽.
 (원서: Walter Gropius, *Idee und Aufbau des Staatlichen Bauhauses*, Bauhausverlag, München, 1923.)

2 바우하우스 교육의 최종 목표는 '건축'이었지만, 마이스터들은 대부분 화가였습니다. 이 화가들이 바우하우스라는 공동체에서 어떤 의미인지, 기초교육 과정과의 관계에서 새삼스럽게 검토해볼 문제입니다. 이들 마이스터들의 전체상을 향한 정신운동의 동태(動態)에 의해 바우하우스라는 공동체의 특질이 예술과 산업의 통일을 넘어서, 끊임없이 생의 전체성과 호응하며, 그 동태야말로 바우하우스의 의의가 보존되어 유지되는 모습이라고 생각합니다.

탈구축
déconstruction

테오 판 두스뷔르흐
Doesburg, T. v.

다름슈타트
Darmstadt

디제너레이션·퇴행생성
degeneration

사색(思索)–시작(詩作)
Denken-Dichten

데스틸
De Stijl

연역
deduction

자크 데리다
Derrida, J.

차이
Differenz/difference

해체
Destruktion

데사우
Dessau

디지털
digital

다이어그램
diagrams

constellation[d] **degeneration**

마이너스 방향으로의 역행과 생성

코스모스에서 카오스로 – 새로운 질서의 생성

'd'의 컨스텔레이션 중심에는 '디제너레이션degeneration'이라는 퍼스 기호론semiotic의 독자적 개념이 나옵니다. 번역하는 사람에 따라 이 단어를 '퇴화' '감퇴화' 혹은 '약체화'라고도 옮깁니다. 나는 디제너레이션을 '퇴행'이나 '퇴행화'라고 부르며, 하나의 퇴행 생성, 기호의 마이너스負 생성 과정으로 위치를 매깁니다. 이렇게 부르는 이유는 마이너스 방향으로의 과정을 잠재적·근원적인 생성의 계기로 적극적으로 다루려는 논지에 적합했고, 또 새로운 창조의 계기가 되는 의식의 '퇴행화' 현상과도 겹쳐 생각할 수 있기 때문입니다.

퍼스의 기호론이 삼분법 내지 삼항관계로 구성돼 있다

는 것은 앞서 애브덕션과의 관계에서 이야기했는데, 퍼스의 기호론에서 기호의 생성은 제1차성, 제2차성, 제3차성이라는 삼단계의 진화적 순환 과정으로 이루어집니다.

애브덕션에 대응하는 제1차성 단계는 추론 과정으로, 파란 하늘을 보는 것처럼 무한정이며 확정할 수 없고 분리할 수 없는 잠재적 질적 가능성을 지닌 심정적 내지 정감적인 성질, 즉 질質의 세계입니다. 제2차성 단계는 연역적 추론으로 무한정한 질적 상태에서부터 구름다운, 산맥다운, 나무다운 것으로 확정할 수 있는 분리, 대립, 개별화가 일어나고, 현실의 사물이 생성되는 세계입니다. 제3차성 단계는 그러한 각각의 세계에서 법칙성, 체계성, 일반성, 관례, 질서 등이 도출돼 형성되는 세계입니다. 퍼스의 이러한 순환 과정의 배경에는, 앞에서 얘기했듯이 카오스(혼돈)에서 코스모스(질서)로, 무질서에서 질서로 향하는 우주 진화의 생성 과정에 대응하는 자연 철학적 생성관이 있습니다. 퍼스는 그 진화적인 생성에 역행해 질서에서 무질서로, 코스모스에서 카오스로 역행하는 과정을 디제너레이션이라 불렀습니다.

이 단어는 '세대'라는 의미와 함께 '생성'과 '발생'을 의미하는 '제너레이션generation' 앞에 악화惡化, 저하低下, 부정否定, 역전逆轉의 의미가 있는 접두사 'de'가 붙어 있습니다. 따라서 디제너레이션의 일반적인 의미는 '타락' '퇴폐' '퇴보' 등

결코 긍정적이라고 할 수 없습니다. 대단히 부정적이지요. 19세기에서 20세기에 걸쳐 서양이 이 부정, 역전의 'de'를 발견하고 여기에 주목한 것은 세계를 파악하는 인식에 커다란 변혁을 가져왔습니다. 67쪽의 'd' 어군에는 자크 데리다의 사고와 그 실천을 특징짓는 '탈구축déconstruction'이라는 개념도 보입니다. 이는 하이데거의 '해체Destruktion'에 대응하는 프랑스어로, '탈구축'이라는 말은 1980년대 일본 사상계에서 크게 유행했습니다. 그러나 중요한 것은 'de'라는 개념장치에 의한 근원으로의 역행적 생성 사고의 실천적 행위입니다. 'de'와 'sign'의 결합으로 성립했다고 볼 수도 있는 'design' 개념도 이러한 관점에서 탈구축해 그 재정의가 가능한데, 여기서는 그 문제는 다루지 않고 테마로만 제시해두겠습니다.

막스 벤제의 정보 미학과 디제너레이션

울름조형대학에서 초창기 이론의 기둥 역할을 했던 막스 벤제 교수가 강의를 하는 장면을 볼까요. 막스 벤제는 지금으로부터 반세기 전인 1950년대에 정보 이론에 바탕을 둔 실로 첨단적인 미학 이론인 '정보 미학'을 세상에 내놓은 선구자입니다. 벤제 교수도 나의 은사 중 한 분인데, 무사시노

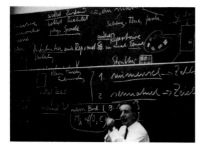

12. 무사시노미술대학에서 강의하는 막스 벤제, 도쿄, 1967. (촬영: 시마야 준코[清家順子].)

대학에 사이언스 오브 디자인학과가 설립된 1967년에 마치 그걸 기념하기라도 하듯 일본에 와서 정보 미학 강의를 해 주셨습니다. 위의 사진은 바로 그 강의 장면을 찍은 기념비적인 기록입니다.

벤제의 정보 미학은 미디어 시대라는 오늘날, 그 이론적 문맥으로 매우 중요하니 다시 한 번 살펴볼 만합니다. 그러나 오늘날의 일본 미디어나 정보 디자인 이론, 언설言說에는 벤제와 이어지는 부분이 별로 없습니다.

벤제의 정보 미학은 후에 퍼스의 기호론과 겹쳐지며 이론적으로 확장되는데, 일단 벤제는 퍼스가 말한 디제너레이션에 특히 자연 철학적인 생성관과의 관계에 착안했습니다. 벤제 미학의 이론적 구조인 정보 이론의 배경에는 1944년에 양자 역학의 관점에서 '살아 있다'라는 것은 어떤 것인가를 명확히 한 『생명이란 무엇인가』를 쓴 물리학자 에르빈 슈뢰

딩거Erwin Schrödinger(1887~1961)*의 생명관이 있습니다. "생명체는 '마이너스 엔트로피'를 먹고 산다"라는 문구로 유명한 생명관이지요.[1] 자연은 그대로 내버려두면 차이가 없는 하나의 모습을 향해 열역학적 엔트로피가 증대하는 방향, 즉 무질서나 혼돈으로 향해 스스로 원래 상태로 돌아올 수 없습니다. 말하자면 비가역적非可逆的인 것이지요. 하지만 생명체에는 스스로 질서를 생성, 유지하는 가역 운동이 있는데 이것이 바로 생명 원리입니다. 슈뢰딩거는 이처럼 생명체를 관장하는 물질의 움직임을 '마이너스 엔트로피'라 불렀습니다. 제임스 왓슨과 프랜시스 크릭이 DNA의 이중나선 분자 모델을 내놓은 것이 1953년인데, 이 분자 생물학에 의한 생물상의 골격은 이미 슈뢰딩거가 내놓았던 것입니다. 벤제가 정보미학을 구상한 것은 1954년입니다.

벤제 미학의 특질은 앞서 본 것과 같은 정보 이론을 지탱하는 슈뢰딩거 이후의 생명관에 퍼스 기호론의 배경에 있는 우주 진화의 자연 철학적인 생성관을 더한 세계 생성의 과정 혹은 정보 생성의 과정을 제기한 점이라 할 수 있습니다.

* 오스트리아 이론물리학자. 1933년 『새로운 형식의 원자이론의 발견』으로 노벨 물리학상을 수상했다. 1944년에 쓴 책 『생명이란 무엇인가』에서는 유전자 정보의 안정성을 양자 역학에서 구했는데, 이는 결과적으로 분자 생물학을 예견한 것이 됐다.

벤제는 질서가 퇴행화해 혼돈으로 향하는 프로세스에 퍼스가 '생성'이라는 의미도 포함해 지니는 디제너레이션이라는 개념을 부여한 것에 주목했고, 나아가 그는 퍼스 스스로도 명확하게 제너레이션(생성) 과정이라고 부르지 않았던 제1차성에서 제2차성으로, 제2차성에서 제3차성으로의 진화 과정에 새로운 대항 개념으로 제너레이션이라는 이름을 부여하고 이 두 과정을 생성 과정과 형성 과정으로 정리했습니다. 내가 디제너레이션을 퇴행 생성, 기호의 마이너스 생성 과정, 잠재적인 가능성을 지닌 근원적인 생성의 계기로 적극적으로 다루는 것은 벤제 미학과 퍼스의 생성관의 연장선이기도 하지만, 특히 그 배경을 이루는 생명관과의 만남이라는 측면이 큽니다.

벤제의 비주얼텍스트 실험

벤제의 정보 미학과 관련해 디세너레이션의 예를 살펴보지요. 다음 이미지는 막스 벤제와 한스요르크 마이어가 1960년대에 함께 작업한 것입니다. 제목은 〈장미 쓰레기장〉, 컴퓨터로 만든 실험적인 비주얼텍스트 애니메이션입니다. 꽃집 뒤편에 시든 꽃이 처참한 모습으로 버려져 있는 광경을

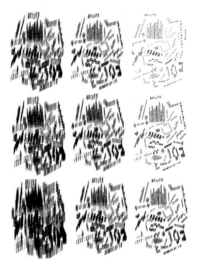

13. 막스 벤제, 한스요르크 마이어, 〈장미 쓰레기장〉, 1964. (Hansjörg Mayer, *Publication by edition hansjörg mayer*, Germany, 1968, pp. 158-167.)

볼 수 있습니다. 그 모습에서 새로운 아름다움을 발견할 수도 있는데, 이는 장미꽃과 관련된 텍스트의 쓰레기장 모습입니다. 이는 칸트의 텍스트가 됐다가 발레리의 텍스트가 됐다가 하는 식으로 문학자와 철학자와 물리학자 등 여러 분야의 사람들이 장미에 대해 언급한 단편적인 텍스트를 콜라주한 일종의 비주얼텍스트입니다. 저마다의 단편 텍스트 배치 형상과 문자군의 분절과 결합은 곡선, 직선, 정방형, 십자가, 평면 등 가능한 한 다양한 카테고리로 위상位相적 구성을 이루고 있는데, 그것들을 컴퓨터 조작으로 움직이면 텍스트가 점점 어긋나고 겹치며 상호 침투해 읽히지 않는, 즉 퇴

행화, 디제너레이션의 과정이 전개됩니다.

벤제 정보 미학에 따르면 이는 엔트로피의 증대(무질서화) 방향을 향했다고도 할 수 있습니다. '쓰레기'는 바로 엔트로피가 증대하는 과정입니다. 이는 애니메이션으로 보면 금방 알 수 있는데, 퇴행화가 진행되면 어느 순간 그 혼돈스러운 카오스 속에서 새로운 장미의 형상이 불현듯 떠오릅니다. 이는 가역 운동을 하는 생명체에도 비유될 수 있는 내용입니다. 정보 미학적으로도 생명의 가역 운동과 같이 마이너스 엔트로피 과정이라 할 수 있습니다. 다시 말해 무질서로부터의, 카오스로부터의 새로운 질서의 생성, 새로운 '생명'의 탄생이라고도 할 수 있겠지요.

요하네스 이텐의 조형관과 디제너레이션

여기서는 앞서 '우주론으로서의 바우하우스' 장에서 서술한 요하네스 이텐의 조형 방법도 떠오릅니다. 이텐의 조형론이나 색채론에서 체계화된 중요한 조형 언어 중 하나가 콘트라스트(대비) 법칙입니다. 이 콘트라스트 법칙 중에서도 다양한 재료의 소재감에서 비롯한 콘트라스트 효과와 텍스처라는 재료의 구조 상호간의 울림에서 물질의 새로운 생명력

14. 요하네스 이텐이 지도한 텍스처와
 재료에 관한 스터디.
 위: 목재 표면의 자유로운 조각 가
 공, 1922.
 아래: 여러 자연물에서 촉감각을
 각성시키는 소재 구성, 1945.
 (Johannes Itten, *Mein Vorkurs
 am Bauhaus Gestaltungs-und
 Formenlehre*, Otto Maier Verlag,
 Ravensburg, 1963, pp. 57-58.)

을 느끼거나 발견한다는 조형 방법은 질서에 대한 서구의 이전 관념에서 보자면 무질서로, 혼돈으로 향하는 퇴행화의 세계입니다. 거기서 새로운 질서와 가치를 느끼는 것이기에 그것은 기존의 질서와 가치 관념을 크게 뒤집는 변혁이어서, 1910년대 서구에서는 완전히 새로운 조형 교육의 선구적인 시도로 인식했습니다. 개중에는 잡동사니나 불필요한 물품, 폐품 등을 비롯해 평소에는 쳐다보지도 않았을 법한 부정형의 무가치한 재료의 몽타주에서 새로운 생명을 발견하고 새로운 세계를 나타내려는 재료 체험 같은 시도도 있었는데, 그 역시 디제너레이션 속에서 새로운 세계나 새로운 생명체를 찾으려는 것이었습니다.

하지만 퇴행화 현상에서 새로운 '생명'이 탄생하는 것은 결코 특별한 것이 아니며, 우리도 일상에서 여러 가지로 경험하고 있습니다. 실제로는 공리적인 세계, 그저 실리만으로 생각하는 경우에는 퇴행이나 열화劣化는 부정적인 것으로 여겨집니다. 하지만 퇴행화나 열화 자체가 또 다른 새로운 생성으로서 가치를 지니는 것을 우리는 일상생활에서 다양하게 경험하고 있습니다.

어떤 물건을 쓰는 동안 색이 점점 변하면서 새로운 색으로 바뀌는 경험도 그런 것 중 하나입니다. 다른 예를 들어볼까요. 카본 블랙으로 복사하는 복사기가 처음 나왔을 때 우리

가 무척 감격했던 것은 몇 번이고 몇 번이고 같은 것을 복사기에 넣고 복사하다 보면 점점 흐릿해지는 것 때문이었습니다. 그런 퇴행화 속에서 '앗' 하고 우리를 감동시키는 텍스처가 연달아 나옵니다. 창조적인 세계란 일종의 정正 방향을 향하는, 진화적인 과정만으로 정보를 생성하거나 새로운 것을 창조하는 것이 아닙니다. 정보 미학은 바로 그런 점을 20세기 중반에 이미 남들보다 앞서 이론으로 제기했습니다. 또한 그 배경에는 퍼스와 같은 기호론적 사고와 새로운 생명관이 있었습니다.

퇴행화로 보는 동양과 일본의 발견

일본 문화에는 헤이안平安 시대부터 '와비ゎび' '사비さび'라는 개념이 있었다는 것을 기억해야 합니다. 그중에서도 '사비'는 오래되어 생기生氣나 본래의 모습을 잃은 경우, 쇠퇴나 상실을 나타내는 말로, 마이너스의 가치를 뜻하는데, 헤이안 시대 말기부터 그러한 마이너스 가치 속에서 적극적으로 새로운 '생명'을 발견하려는 의식이 형성되어 하나의 문화로 자라났습니다. 그러한 의식 형성에 기여했던 것이 '와카和歌'(일본 고유의 짧은 시 형식)의 세계와 불교의 전래였다고 합니다.

디제너레이션은 그야말로 정방향 질서의 쇠퇴, 퇴행이고 '사비' 개념과도 겹칩니다. 디제너레이션은 서구의 '사비'를 발견한 것이라고도 할 수 있겠지요.

일본 문화를 생각해보면, 디제너레이션이라는 퇴행적인 양상으로 다뤄진 현상은 '사비'뿐만은 아닙니다. 예를 들어 스키야数奇屋 건축에서 볼 수 있는 자연 소재 고유의 아름다움을 극한까지 살려내는 물질에 대한 시선은 결코 '정'의 방향을 향한 것은 아니라고 생각합니다. '부負'의 극한을 추구함으로써 부에 의해 정을 만든다는 세계 생성의 과정이 아닐까 생각합니다. 수묵화에서 와지和紙나 비단에 스며드는 안개와 같은 묵상墨像의 세계에서도 '정'이나 '유'가 아니라 '부'나 '무'에서 '생명'을 느끼는 것이라고 할 수 있겠지요.

물질에 잠재된 새로운 '생명'의 발견에 시선을 돌렸던 이텐은 남화南畵 등 동양과 일본의 전통 회화에도 관심이 깊어서, 신체의 율동과 함께 한 차례의 붓질로 단숨에 그려내는 생동적인 묵상墨像 등의 시도를 자신의 작품이나 교육에도 일찍 받아들였습니다.

이텐의 실험에 의한 새로운 질적 세계의 현현顯現이나 촉각의 기억에 대한 각성 혹은 신체 운동에 의한 묵상의 생동적 표현 등의 시도는 다시 한 번 말하자면 혼돈으로의 부 또는 무로의 퇴행화이고, 내적 자연의 생성 근원에 대한 역행이

라고 할 수 있습니다. 그러한 시도는 우리를 감각의 밑바탕에 있는 촉각, 모든 감각을 통합하는 내촉각內觸覺과 체성 감각體性感覺으로 역행시켜 새로이 생명 기억을 각성시킵니다.

이텐의 이러한 시도는 그의 표현주의적인 경향과 동양 사상에 대한 경도와 관련지어 설명하는 것이 일반적일지도 모르지만, 나는 다음과 같이 생각합니다. 이텐의 독자적인 조형론과 색채론을 여기서 상세히 언급할 수는 없지만, 기본적으로는 헤라클레이토스의 만물 유전과 아리스토텔레스의 포이에시스 등의 우주 생성관에서 괴테의 모르폴로지Morphology(형태학)와 색채론의 흐름을 잇는 서구의 또 하나의 우주론적인 생지生知에 의한 서구적 근대의 변혁 시도라고 말입니다. 그것은 자연의 근원, 생성 근원으로의 역행에 의한 생의 전체성으로의 변혁이고, 이텐은 거기서 동양을 발견했던 것이라고 생각합니다.

생성 과정으로서의 미학

다시 벤제의 정보 미학으로 돌아가볼까요. 벤제 미학이 '대상'을 없앤 추상 예술을 과정으로 다룬 것도 대단히 혁명적이었다고 할 수 있습니다. 이 디제너레이션이라는 퇴행 생

성의 모습은 근대 예술의 동향으로 볼 수도 있습니다. 근대 예술은 자연과 현실의 사물을 모방하는 것에서 벗어나 '추상'의 방향으로 향합니다. 자연과 역사와 현실의 사물과 연결되어 있던 대상을 해체하고 말았지요. 이런 해체 속에서 점, 선, 면, 색채, 공간, 시간, 운동 같은 자율적인 조형 언어를 획득해왔던 것인데, 그 '추상' 혹은 '추상화'란 실은 자연과 역사와 현실의 사물이라는 세계의 질서가 퇴행, 해체, 소멸한 것이라고 할 수 있습니다. 추상 예술에는 '그것은 무엇인가' 혹은 '무엇에 대한 것인가'라는 확정 가능한 '대상' 혹은 '대상물'이 없습니다.

이런 대상이라는 카테고리의 해체는 근대 예술 혁명에서뿐 아니라 뉴턴 이래의 고전 물리학을 근저에서부터 새로이 바라본 근대 물리학의 대변혁에서도 볼 수 있는 평행 현상입니다. 그 결과 물리학에는 물질의 원자핵의 레벨, 소립자의 미시 세계를 보여준 양자 역학과 상대성 이론이 탄생했습니다. 새로운 양자 역학적인 지식에 따르면 물질은 입자와 파동이라는 이중성을 지닙니다. 그야말로 근대 물리학, 양자 역학에서도 추상 예술과 마찬가지로 대상성을 해체한 소립자의 추상 세계로 향했던 것이라고 할 수 있습니다. 게다가 열역학 제2법칙에 따르는 물리적 세계의 엔트로피 증대(무질서화, 일원화) 과정이 나타났습니다. 이리하여 예술과 물리적

세계는 양쪽 모두 대상성은 사라지고 분자 내지 입자의 분포 상태 혹은 그 과정으로 상대화됩니다. 벤제의 미학도 그러한 새로운 자연상像 또는 세계 생성 과정의 정신을 반영하는 의미에서 제시된 것이라고 할 수 있습니다.

따라서 벤제 미학에서 대전제가 되는 특징은 예술과 디자인이라는 형성물이 이제는 '대상'이라는 카테고리로는 파악할 수 없다는 것입니다. 회화나 조각, 텍스트와 디자인도, 바로 그것들은 인쇄의 망점과 텔레비전의 주사선의 원리처럼 색채소, 형태소, 문자소 등의 어떠한 분포 상태 혹은 분포의 프로세스로 파악됩니다. 이로써 무언가에 대한 대상이 아니라 무한정한 혼돈인 추상 예술도 기술 가능한 미학으로 성립 가능했던 것입니다. 추상 예술은 생성 분포의 상태 혹은 생성의 프로세스라는 혁신적인 생성의 미학이 형성된 것입니다.

울름조형대학의 공동 창설자이자 초대 학장을 역임한, 나의 은사 막스 빌의 회화 작품을 봅시다(그림 15). 빌은 건축가이면서 동시에 종합 예술가였는데, 1970년 오사카만국박람회 때 스위스 대표로 와서 바쁜 일정 속에서도 무사시노대학을 방문해 '환경 형성론'에 대해 강연을 했습니다. 앞서 1940년대에 빌이 내놓았던 환경 형성 이념은 무척 중요한데, 뒤에 관련된 항목에서 조금이라도 다뤄보려 합니다. 여기서

15. 막스 빌, 〈무한과 유한〉, 1947.
(Eduard Hüttinger, *max bill*, abc verlag, zürich, 1977, p. 101.)
© Max Bill/ ProLitteris, Zürich-SACK, Seoul, 2016

는 벤제 미학과 관련된 빌의 회화 작품 〈무한과 유한〉에 대해서만 설명하겠습니다.

이 그림을 벤제의 이론을 바탕으로 고찰하자면, 여기서는 색채의 불확실한 분포 상태가 공간 전체에 침투하면서 엔트로피를 증대−일원화, 카오스의 양상−시키는 방향으로 향하고 있습니다. 색채 분포가 증대, 생성하는 프로세스 속에 하나의 면을 나누다시피 분명하게 그려진 곡선이 보입니다. 그것은 색채 분포 속에서 뚜렷한 경계처럼 윤곽선을 지니지만 그 배경의 색들이 서로 침투하면서 융합해가는 색채 엔트로피 증대에 의해 대상의 형태와 의미는 희미해졌습니다. 그것은 형태와 배경이라는 명확하게 분절된 관계는 아닙니다. 하지만 곡선은 색채의 대비와 색채의 상호 침투에 의

해 서로 조응하면서 색채의 확산과 침투, 융합을 거듭하면서 한순간 소멸하는가 싶으면 또다시 생겨나는 생동적인 양상으로 전개됩니다.

이러한 화면의 생성, 즉 그 현상성에 대해 벤제는 '무엇인가'라는 '결정의 상대적 결여와 우연성의 상대적 과잉'이라는 미적 정보의 생성 프로세스가 드러난다고 했습니다. 바꿔 말하면 무엇이 그려져 있는지를 결정하는 대상이 상대적으로 결여되고, 우연성의 상태가 상대적으로 과잉이 되어, 오스카 벡커Oskar Becker가 말한 미적 실재성으로서의 '불명확성' '무상함' '취약성' '깨지기 쉬움'이라는 '미적 정보'의 생성 과정이 드러나 있다는 것입니다.[2] 커다란 세계 인식의 변혁은 이처럼 예술과 디자인이라는 대상이 이미 오브젝트가 아니라 분자와 소립자의 분포 혹은 그 미적 정보의 생성 프로세스로 파악하고 있다는 것입니다.[3]

모호이너지-또 하나의 탈구축

디제너레이션도 그렇고, '디컨스트럭션deconstruction'도 그렇고, 이들은 다시 말하지만 20세기에 서양이 새로운 재생을 위해 끊임없이 새로운 생성의 계기를 찾아 전개해온 사고

16. 라슬로 모호이너지, 〈볼륨과 공간의 상관성〉.
(Lázló Moholy-Nagy, *the New Vision, 1928. 4th rev. ed. 1947 and, Abstract of an artis*t, George Witten-born, Inc., New York, 1947, p. 58.)

개념 장치입니다. 흥미롭게도 이러한 해체와 탈구축을 의미하는 현상에서 벗어나 개체적인 것에서 분자적·기체적氣體的으로 침투하는 것으로, 불투명한 것에서 투명한 것으로, 조밀한 것에서 엉성한 것으로, 닫힌 것에서 열린 것으로, 나아가 그것들의 상호 침투성으로 향하는, 오히려 불확정적이며 보일 듯 말 듯한 것으로 향하는 세계관이 새로운 재생의 계기로 등장했습니다. 그것은 빈틈空隙의 가치를 발견한 것이라고도 할 수 있습니다.

모호이너지가 새로운 공간 개념으로 내놓은 〈볼륨과 공간의 상관성〉을 볼까요(그림 16). 내가 즐겨 쓰는 예인데, 정입방체 볼륨의 각 면이 분리되어 다른 방향으로 흩어지면 새로운 공간 관계가 생겨난다는 것입니다. 오른쪽 도형이 정입방체의 각 면이 흩어져 생긴 새로운 공간 관계입니다. 면과 면 사이에 빈틈 내지 공간이 생겨나고, 그 공간을 통해 서로 오가는 새로운 공간이 생겨나고, 거기에서 면의 닫힘과

17. '가쓰라리큐 고쇼인' 창가에
서 동서 방향의 실내를 바라
본 모습.

열림에 의한 새로운 공간의 여러 관계가 성립합니다. 이전의
서양 공간 개념에서 공간이란 왼쪽의 정입방체처럼 닫혀 있
는 하나의 볼륨으로 인식됐습니다. 그 각각의 면이 분리되
어 흩어지면 해체, 혼돈이었던 것입니다. 그러한 해체에 의해
고체인 닫힌 공간에 마이너스인 틈이 생기거나 공간의 안과
밖이 서로 침투하는 불확정적이고 유동적이며 메타모르픽
하게 생성하는 공간 속에서 새로운 공간 개념을 발견한 것입
니다. 이는 '존재'에서 '생성'으로, '있음'에서 '없음'으로의 변혁
이라고 할 수도 있습니다.

　　모호이너지의 〈볼륨과 공간의 상관성〉을 처음 보았을 때,
그 신선함에 정말 놀라웠습니다. 그 도형을 보자마자 곧바로
후스마*나 문창**으로 구분된 일본의 주거 공간이 떠올랐습

*　　양면에 두꺼운 한지를 바른 불투명한 문.
**　　빛이 투과되는 한지로 바른 문.

니다. 또한 가쓰라리큐*** 고쇼인古書院의 다다미방도 겹쳐졌습니다(그림 17). 그 공간의 이미지는 좌우로 여닫는 후스마나 장지문 같은 그야말로 얇은 벽면이 좌우로 혹은 한쪽으로 열리거나 닫혀 중층적으로 연속되는 면을 통해 공간 전체의 상호 침투성과 툇마루를 통해 내부 공간(다다미방)과 외부 공간(정원)과의 상호 침투성이라는, 바로 가쓰라리큐에서 볼 수 있는 일본 주거 공간의 정경을 순식간에 떠올리게 하는 게 아니겠습니까. 나 자신과 서양과의 만남은 다른 공간 개념과의 만남이고, 이러한 해체에 의해 새로운 공간 개념이 생성된다는 혁신성에 놀라는 동시에 일본의 발견이 겹치면서 실로 인상적이었습니다.

모호이너지가 내놓은 새로운 공간 관계는 예전에 스위스의 미술사가이자 건축사가 지크프리트 기디온Siegfried Giedion(1893~1968)****이 "서양 근대가 비로소 획득한 제3의 공간 개념, 내외 공간의 상호 침투"[4]라고 부른 것입니다. 하지만 우

*** 　17세기 초에 지어진 일본 황족의 별장으로, 교토 외곽에 있다. 하치조구(八條宮) 초대 도시히토 신노(智仁親王)와 2대 도시타다 신노(智忠親王) 부자가 2대에 걸쳐 건설했으며, 일본 건축과 정원의 전형을 잘 보여주는 곳으로 널리 알려져 있다. 고쇼인(古書院), 주쇼인(中書院), 신쇼인(新書院) 등 서로 연결된 주요 건물들을 둘러싼 주변 경관은 특별히 조성한 것이다. 이 건물들은 전형적인 서원 양식으로 지붕은 서로 교차하고, 건물 내부의 공간은 자유로이 바꿔 쓸 수 있다. 다실이 각 계절마다 하나씩 총 네 군데에 있으며, 단순한 재료를 정교하게 짜 맞춰 지은 일본 고건축의 백미로 꼽힌다.

리가 그 공간 관계에서 일본의 주거 공간을 곧바로 떠올리는 것처럼 내외 공간의 상호 침투성과 공간 상호의 침투성은 헤이안 시대의 침전寝殿 양식이라고 불리는 주거 형식 이래 일본 주거 공간의 특질입니다. 다만 그처럼 천 년 이상 거슬러 올라가는 일본 주거의 특질도 제2차 세계대전 뒤 겨우 반세기 만에 주거의 서양화와 방의 개별화 등 주거 방식과 건축 공법이 변하면서 급속하게 잃어버렸습니다. 일본의 주거 공간은 공간의 안과 밖이 서로 조응하고, 계절과 시간과 축제 등 일상의 사건들과 함께 그때마다 변용되어가는 생성 공간으로, 하나의 우주였다고 생각합니다.[5]

투명성의 발견

서양에서 이 내외 공간의 상호 관통 혹은 상호 침투라는 공간 개념이 성립하는 데에는 서양 근대의 탈구축이라는 관점뿐만 아니라, 근대 문명의 진화, 근대 테크놀로지의 진전이라는 관점으로 볼 필요도 있습니다. 서양의 건축에서 이러

**** 스위스 출신의 엔지니어, 건축사가. 미술, 디자인, 건축을 넘나들며 활약했다. CIAM(근대건축국제회의) 창설 당시 서기장을 역임했다. 『공간·시간·건축』 『기계화의 문화사』 등을 썼으며, 근대 건축 운동에 큰 영향을 끼쳤다.

한 제3의 공간 개념은 19세기 이후 철골과 유리라는 근대의 재료와 공법 기술, 시스템 덕분에 실현한 건축물을 통해 비로소 얻게 된 것입니다. 입구가 작고 닫혀 있던 서양의 건물은 철골과 유리에 의해 개방된 철 새시와 투명한 유리로 된 커다란 개구부를 통해 내부에서 바깥을 넓게 투시할 수 있게 된 동시에 외부의 풍경을 넓게 내부로 끌어들일 수 있게 됐습니다. 그것을 내부 공간과 외부 공간의 상호 관통 혹은 상호 침투라 부른 것입니다. 이는 서양에서는 완전히 새로운 공간 체험이었습니다.

그러한 건축물의 발단이 된 것은 조지프 팩스턴Joseph Paxton (1801~65)이 설계한 1851년 제1회 런던만국박람회의 수정궁이었습니다. 아름다운 격자의 넓은 유리 면을 통해 내부 세계와 외부 세계가 원활하게 조응하고, 이동과 시간과 함께 시각이 다양하게 변용하는 근대 건축의 기념비적인 작품이었지요. "엄밀한 명석함에 의한 기능의 분리와 유기적인 통합, 재료와 구조에 의한 내용의 시각화"[6]라는 평을 듣기도 했던 그로피우스가 설계한 데사우의 바우하우스 학교 건물도 꼽을 수 있겠습니다.

20세기 초 서구 근대의 예술 혁명에서는 이 상호 침투적인 공간 개념은 '번짐'과 같은 현상성도 포함해 넓게는 '투명성의 발견'이라고도 이야기됐습니다. 이 투명성이란 단지 건

축의 공간 개념일 뿐 아니라 조각으로부터 2차 평면의 회화 혹은 타이포그래피 등 근대 디자인 전반에 걸친 새로운 조형 언어로 발견됐다고 할 수 있습니다.

이 '투명성'이라는 형상이 환기하는 상상력에는 우선 첫째로 '수정체' 같은 순수한 광휘를 발하는 형성물이 되고자 하는 '결정화' 작용 지향성이 있습니다. 다른 말로는 '크리스털 판타지'라고도 합니다.[7] 건축에서는 그 하나가 앞서 말한 철골과 유리로 이루어진 수정궁에서 전개되는 공간 개념입니다. 그것은 지역·문화의 차이나 민족을 넘어 보편적인 '국제 건축'을 선도했던 그로피우스의 바우하우스 학교 건물을 거쳐 오늘날 세계 곳곳에서 보이는 유리로 덮인 초고층 건축 스카이스크레이퍼Skyscraper가 난립하는 현대의 도시 풍경에 이르고 있습니다.

'광휘의 도시'라고도 하는 유리의 스카이스크레이퍼는 자연과 인간 사이에 성립하는 풍토라는 고유의 장소성 혹은 방향성에 의해 길러진 문화의 취향에서 멀리 떨어져 단절된 '투명성'의 광휘는 아닐까요. 스카이스크레이퍼는 내부 공간과 외부 공간의 상호 침투가 보이기는 하지만, 공기도 바람도 통하지 않고 인간의 시각성만을 취한 단절되고 닫힌 공간일 뿐입니다. 그런 의미에서 그것은 옛 일본 주거 공간의 특질을 형성시켜온 내외 공간의 상호 침투성과는 본질적으로 다

룹니다. 바우하우스 건물이 오늘날 여전히 신선하고 매력적인 것은 아마도 3층의 낮은 층고, 외부의 수목과 시선이 교차하며 인간의 신체 감각과 호응하는 인간 친화적인 면, 유리를 통해 흰 커튼에 비치는 빛과 그림자의 움직임이 시간의 추이와 촉감을 환기시키는 것, 고정 유리가 아니라 회전 유리를 사용해 바람길이 풍요롭다는 것 등 때문이라고 여겨집니다.

'투명성'에서 '결정화'로의 또 한 가지 방향은 말하자면 독일 건축가 브루노 타우트Bruno Taut(1880~1938)가 『알프스 건축』에서 유토피아로 묘사한 산맥의 그림자나 어둠도 포용하는 것처럼 자연의 대지와 함께 있는 크리스털 하우스로의 지향성입니다.[8]

타우트가 일본에 머무르면서(1933~36) 가쓰라리큐를 보고, 이를 일본이 지닌 '영원한 것'이라고 부르며 세계적인 '고전 건축'이라고 평했던 것은 잘 알려져 있는데, 그는 아마도 가쓰라의 고고하고 우아한 균형미를 서구 근대의 '투명성' 혹은 조형의 '결정화'에 대한 동경과 겹쳐서 스스로가 추구해야 할 투명성을 발견했던 것은 아닐까 하고 상상해봅니다. 그것은 빛과 함께 그림자를 품은, 또는 그림자를 매개로 한 투명성은 아닐까요.[9]

새로운 조형 언어의 발견—종합적인 지知를 향해

〈볼륨과 공간의 상관성〉으로 다시 돌아가봅시다. 정입방체의 각 면이 흩어졌을 때, 모호이너지는 상호 침투적인 새로운 공간의 관계성뿐 아니라, 빛과 그림자라는 새로운 상관성, 물질의 반사반영에 의한 빛과 그림자의 중층성 등의 현상과 색채의 생성 현상도 동시에 발견했습니다.

그것은 모호이너지가 1921년 무렵 시작한 일련의 '투명' 회화에도 나타나 있습니다(그림 18). 그는 물의 흐름 등 구체적인 자연물을 묘사하지 않아도 색채와 형태에 의해 투명성, 비쳐 보이는 공간 혹은 앞과 뒤가 서로 침투하는 것과 같은 평면상의 공간이라는 것을 표현할 수 있다며 '순수한 관계에 의한 색채 고유의 특징으로 작업하는 것'에 전념했습니다. 여기서 흥미로운 것은 모호이너지가 이어서 "이 단계는 감동을 받고 배운 입체주의 회화의 논리적인 연장이었다"[10]라고 한 부분입니다.

피카소의 〈아비뇽의 여인들〉(1907)에 의해 시작된 회화의 혁신 운동이자 추상 회화의 선구적 역할을 했던 큐비즘(입체주의)이라는 예술 혁명은 바로 '시각의 리얼리즘'을 바탕으로 한 르네상스 이래 서구 회화의 전통, 즉 일점투시의 원근법으로 파악한 대상을 해체해버렸습니다. 게다가 그 대상을

18. 라슬로 모호이너지, 〈더 그
레이트 알루미늄 페인팅
(The Great Aluminum
Painting)〉, 1926, 색채와 형
에 의한 투명성의 스터디,
알루미늄 조각 위에 유채.
(*Moholy-Nagy*, Richard
Kostelanetzed., Praeger
Publishers, New York,
1970, n. pag.)

다면적으로 해체하고, 그것들을 새로이 다초점적 관계로 재
통일하는 큐비즘의 수법을 보면 모호이너지의 〈볼륨과 공간
의 상관성〉에서 입방체의 각 면이 이산·해체돼 공간에 떠도
는 새로운 다초점 면의 관계성을 만들어내는 양상이 떠오릅
니다. 그야말로 큐비즘을 기하학적 도식으로 순화·환원시킨
형태라 할 수 있지요.

모호이너지가 큐비즘에 대해 한 말은 근대 예술에서의
디제너레이션의 원천으로 다시 되돌아가게 합니다. 근대 예
술의 '구상具象'에서 '추상'으로의 변혁입니다. 구상, 대상, 개
체 등의 '해체'라는, 혼돈스럽지만 새로이 열린 마이너스 방
향으로 향한 모호이너지의 시선은 그 해설과 전개에서 오
늘날 더욱 시사하는 바가 큽니다. 그는 거기서 '디자인'이라
는 새로운 조형Gestaltung을 위한 '어휘vocabulary'를 발견했던
것입니다. 그의 책 『더 뉴 비전*The new vision*』에 큐비즘의 '사

전'[11]이라며 분명하게 구별되는 10개 항목의 어휘를 비롯해 화면 구성과 색채와 표면 처리 등의 시각 현상성에 관련된 수법이 열거돼 있는 것도 그런 시도를 나타낸 것입니다. 모호이너지의 시도에 대해서는 더 말하지 않겠지만, 오늘날 디자인 조형 언어로도 참고할 만한 그의 독자적인 시각인 '통합적인 비전'에 대해 다루고 싶습니다.

그것은 조형 매체로서의 소재, 재료, 물질을 향한 시각입니다. 그것은 모호이너지의 『더 뉴 비전』의 전제가 되는 바우하우스 총서 중 한 권인 『재료에서 건축으로*Von material zu architektur*』(1929)라는 책에 이미 나타나 있습니다. 말할 것도 없이 '재료'의 어원인 'Material'은 '소재'나 '물질'의 의미도 포괄하는 개념입니다. 이처럼 형성되는 대상의 전체에 대해서가 아니라, 대상을 구성하는 요소로서의 재료, 물질에 먼저 시선을 준다는 것은 구성 요소 하나하나에 고유의 전체를, 고유의 우주를 투시하는 것 같은 혹은 읽어들어가는 것 같은 세계를 대하는 방식이라고 할 수 있습니다. 그야말로 종래의 '대상'으로서의 자연과 사물을 해체시켜 파악하는 세계관입니다. 이러한 세계에의 접근 방식은 벤제의 정보 미학을 다루며 언급했던 양자 역학적인 세계 인식의 시계視界와 겹칩니다. 즉 물질의 '질'의 문제, 미시微視의 '질'의 세계로 향하고 있기 때문입니다.

그런 의미에서 기존 관념에서 보자면 비물질적인 것으로 생각하는 물질, 재료, 소재라고 할 수 있습니다. 말하자면 점, 선, 면, 빛, 색채, 텍스처, 구조, 운동, 시간, 공간과 같은 여러 가지 질의 양상 내지 현상성에 대한 주목입니다.

앞서 본 '투명' 회화는 빛 또는 생성하는 다양한 색채의 현상성의 문제입니다. 또 모호이너지가 통감각痛感覺, 아픔, 온도감각, 진동감각 등 촉각의 여러 가지 질을 보여주는 물질의 표면 처리를 조형 기초교육에 도입한 것과 함께 나뭇결이나 섬유 같은 소재 고유의 구조와 물질의 표피와 그 텍스처에 주목해 마찬가지로 그것들의 실험적인 구성 연습에 의한 촉각적인 질의 조형 언어 사전을 전개했던 것 등은 인간의 근원적인 감각의 각성으로 모든 감각을 풍요롭게 재통합하기 위한 획기적인 시도였습니다.

이러한 촉각 세계는 사물의 요철과 함께 생겨난 빛과 그림자가 뒤섞이는 현상 세계입니다. 그것을 평면에 환원하면 모호이너지가 처음으로 조형 교육에 도입한 이른바 인화지를 직접 감광시킨 포토그램*의 빛과 그림자의 표층 세계가 생깁니다. 빛이라는 재료는 모호이너지에 의해 '빛의 조형'이라고 불렸던 사진과 '운동' 개념에 의해 새로운 영상 세계를

*　카메라를 사용하지 않은 사진.

펼쳐갑니다.

　이 빛과 색채와 물질의 표층 같은 재료의 비물질적인 면에 대한 모호이너지의 관심은 『더 뉴 비전』에서 언급했던 것처럼, 한편으로는 새로운 기계 테크놀로지의 영향을 받은 것이었습니다. 유리, 투명 플라스틱, 뢴트겐 사진, 카메라 등 근대 기술에 의해 만들어진 새로운 재료와 미디어와의 만남이었지요. 그것들은 그야말로 투명한 매질媒質의 재료와 미디어였습니다. 모호이너지는 '유리의 건축' 스케치를 시도했을 때 '투명'이라는 개념 또는 아이디어와 만났는데, 그는 당시 자신의 작업이 갖는 근원적인 주제는 빛의 문제에 대한 여러 가지 패러프레이즈(바꿔 말하기) 탐구였다고 말했습니다. '투명' 회화도 그 주요한 실험 가운데 하나였던 것입니다.[12]

　이러한 네거티브(부負·무無) 방향의 발견에서 새로이 포지티브(정正·유宥) 방향이 환기되어, 포지티브와 네거티브의 양극성이 의식화됩니다. 사진은 그야말로 네거티브에서 포지티브가 생성되는 세계입니다. 또 '투명'에서 '불투명'이 다시 소환되어 불투명한 것과 투명한 것의 양극성이 의식화됩니다. 모호이너지가 이러한 빛의 패러프레이즈paraphrase를 탐구하면서 뒤의 't' 장에 나오는, 괴테가 통찰한 '흐림〈もり〉'이라는 색채 생성의 매질 현상을 주목하는 것이 흥미롭습니다.

파울 클레의 조형 사고의 생성관에도 이 '흐림'이라는 세계 인식이 반영돼 있습니다.

앞서 말했듯이 모호이너지는 '큐비즘 사전' '촉각의 여러 가지 질을 보여주는 사전' 등 '사전'이라는 단어를 즐겨 사용 했는데, 여기에는 그가 20세기라는 시각 세계가 확대된 시 대에서의 조형 언어의 철학과 방법론을 다면적으로 검토해 내놓은, '디자인 언어의 백과사전'적 시도라고 할 수 있는 책 『비전 인 모션*Vision in Motion*』[13] 편찬의 의도가 나타나 있습 니다. 그는 이 책에서 건축, 디자인, 회화, 조각, 사진, 영화 등 조형 예술에 그치는 게 아니라 동시대의 음악 언어와 문학까 지 검토해 조형을 언어로, 언어를 조형으로 되살피고 종합적 인 지를 향해 인간의 모든 감각 기능의 풍요로운 재통합 방 법을 다면적으로 탐구하고 있습니다. 이는 그가 새로운 테크 놀로지에 의한 재료와 미디어에 뜨겁게 관심을 쏟으면서도, 동시에 인간의 근원으로 거슬러 올라가 전체적인 지식 체계, 종합적인 지식 체계를 추구했기 때문입니다.

1 에르빈 슈뢰딩거, 『생명이란 무엇인가-물리적으로 살펴본 살아 있는 세포』, 이
 와나미신쇼, 1951.

2 오스카 벡커, 『미의 덧없음과 예술가의 모험성』, 리소샤, 1964.

3 참고문헌: 무카이 슈타로, 『강좌·기호론 3 기호로서의 예술』 수록, 게이소쇼
 보, 1982.

4 지크프리트 기디온, 『공간·시간·건축 I』, 마루젠, 1969년, 28쪽.

5 앞의 책, 28쪽.

6 Winfried Nerdinger, *Walter Gropius*, Ausstellungskatalog, Bauhaus-
 Archiv, Gebr, Mann Verlag, Berlin, 1985, p. 74.

7 Angelika Thiekotter u.a., *Kristallisationen, Splitterungen Bruno Tauts
 Glashaus*, Birkhauser Verlag, Basel Berlin Boston, 1993.

8 앞의 책.

9 브루노 타우트, 『일본의 가옥과 생활』, 이와나미신쇼, 1966.
 (기타 참고문헌: 브루노 타우트, 『일본 타우트의 일기』 1933·1934·1935~36
 〔전 3권〕, 이와나미쇼보, 1975.)

10 라슬로 모호이너지, 『더 뉴 비전: 어떤 예술가의 요약』, 다비드샤, 1967, 153쪽.

11 앞의 책, 80쪽.

12 앞의 책, 152~153쪽.

13 László Moholy-Nagy, *Vision in Motion*, Paul Theobald, Chicago, 1947.

에솔로지-동물행동학
ethology

유럽연합
EU

내발적-외발적
endogenous-exogenous

에너지
energy

에피레마 · 사이에
Epirrhema

에티카 · 윤리학
Ethica

색의 재현 방법
Erscheinungsweisen der Farben

상상력
Einbildungskraft

경험
Erfahrung/experience

체험
Erleben

소외
Entfremdung

기투(企投) · 설계
Entwurf

엔트로피
Entropie/entropy

상기(想起)
Erinnerung

에르고노믹스
Ergonomie/ergonomics

퍼지·애매한 현상
fuzzy

축제
Fest/festival

기능·함수
Funktion/function

몸짓
Furi(miburi)

어니스트 페놀로사
Fenollosa, E. F.

게슈탈퉁·조형
Gestaltung

형·형식
Form/form

혼들림
fluctuation

기하학
Geometrie/geometry

그림-바탕
Figur-Grund

생의 전체성
Ganzheit des Lebens

연약함
Fragilität

구성·형성
formation

발터 그로피우스
Gropius, W.

제너레이션·생성
generation

자유
Freiheit/freedom

문법
Grammatik/grammar

양심
Gewissen

선
Gut/good

제스처·몸짓
gestus

균형
Gleichmaß

생성
genesis

요한 볼프강 폰 괴테
Goethe, J. W. v.

기초교육 이론
Grundlehre

마음
Gemüt

게슈탈트
Gestalt

세계를 생성하는 몸짓

동작－생명과 형태의 생성 리듬

이 장에서는 'f'로 시작하는 단어 중 '후리振り'(ふり, furi)에 대해 살펴보겠습니다. 일본어로 '제스처', '몸짓身振り'(みぶり, miburi)을 뜻하는 단어로, 라틴어에서 'g'로 시작하는 단어 '게스투스gestus'와 대응합니다.

후리와 미부리는 뒤에 나오는 'k' 장의 카타모르프, 'r·s' 장의 리듬과도 깊은 연관이 있는 주제입니다. 이 단어에 들어가는 한자는 '振'(진동할 진) 또는 '震'(우레 진)입니다. 진동을 뜻하지요. '진동'이란 어떤 주기성을 지니고 흔들려 움직이는 것, 흔들려 움직이게 하는 것입니다. 하나의 주기성을 지닌 진동이라고 할 수 있습니다. 주기성을 지닌 '진동'은 '율

동'이라고도 하여, 리듬이 부여된 움직임이라고 할 수 있습니다.

현대 과학의 관점에서 보면 우주에는 리듬이 충만하고, 이 리듬에 의해 우주와 생명이 생성된다고 합니다. 나는 '동작' 혹은 '몸짓'을 우주 생성의 근원적인 리듬과 연결 지어 생각해왔습니다. '몸짓'이란 일반적으로는 '신체를 움직여 감정·의지를 나타내 전하려는 움직임이나 자세나 행동', 이른바 '몸짓 언어'를 뜻합니다. 하지만 근원적으로는 그런 의미를 훌쩍 뛰어넘어 생명, 형태가 생겨나는, 삼라만상이 생겨나는 계기이자 우주적·생명적인 율동, 즉 생명 리듬이라고 생각해왔습니다. 내가 쓴 책『생과 디자인—형태의 시학 I』의 맨 앞에 실린 논고가 '형태의 탄생—몸짓과 생명'이라는 표제로 '몸짓'에 대한 고찰을 전개한 것입니다.

나는 1970년대부터 형태의 생성과 그 원상原像을 생의 리듬 혹은 생명 리듬이라고 불렀고, 그것들에 종종 상징적으로 '몸짓'이라는 말을 부여해왔습니다. 이전에 쓴 책『형태의 세미오시스』에 실은 글에서는 생명적인 리듬 형상 혹은 요동搖動하는 질적인 형상에 대해, 비유적으로 곧잘 '몸짓'이라는 표현을 썼습니다. '자연의 몸짓'이라는 표현을 비롯해 여러 국면에서의 생성 리듬을 '몸짓'이라는 말로 나타내왔는데, 그 단계에서는 근본적인 근거를 아직 분명하게 파악

19. 히모로기.
(무라카미 시게요시, 『일본 종교 사전』, 고단샤 분코, 1988, 17쪽.)

한 것은 아니었습니다.

하지만 이 '몸짓'이라는 말의 기층基層에서 여태까지의 직관을 뒷받침하는 깊은 의미를 발견했습니다. 일본 문화의 '미타테見立て'*라는 자연 인식과 세계 형성 방법에 대해 생각하면서 깨달은 것입니다. 특히 예부터 신을 부르기 위한 '히모로기神籬'에 대해 생각하면서 그 기층의 의미를 알게 됐습니다. 오늘날에도 일상적으로는 지진제地鎮祭** 등에서

* 일본 문화의 특징 중 하나. 보고 고르는 것, 선정, 진단이라는 의미도 있으나, 예술 기법을 의미하기도 한다. 예술 분야에서 말하는 '미타테'는 대상을 다른 것에 비유해 표현하는 것이다. 즉 무언가를 표현하고 싶을 때, 이를 그대로 그리는 것이 아니라 다른 무언가로 대신 표현하는 것이다. 말하자면 메타포라 할 수 있다.

** 일본에서 건축, 토목 공사를 하기 전 토지의 영을 진정시키고, 안전을 기원하는 의식.

볼 수 있는데, 일본에서는 공간의 네 모퉁이에 대나무나 봉을 세워 그 네 기둥에 금줄을 치고, '시데紙垂'***를 늘어뜨리고, 중앙에는 비쭈기나무(제단에 사용하는 나무)를 세워 그것을 신을 불러들이는 자리로 가정하고 제사를 지냅니다. 이 신을 불러들이는 임시 장소가 바로 히모로기입니다.

우리는 지금도 그 가상의 성역을 둘러싼 밧줄에 매달려 늘어뜨려진 흰 시데나 축제의 자리에서 볼 수 있는 대나무 끝의 금은 혹은 흰색이나 오색으로 장식된 '헤이하쿠幣帛'****가 바람에 흔들리며 나부끼는 광경을 마주할 때가 있습니다. 시데나 헤이하쿠가 흔들리는 모습은 신을 불러들이는 일종의 몸짓, 메시지라고 할 수 있지 않을까요. 그야말로 '여기입니다'라는 표시입니다.

후리, 즉 몸짓은 앞서 말한 것처럼 '진동'으로, 흔들리는 운동, 일종의 리듬을 나타내는 동시에 무엇인가를 '간주하고' 무언가에 '빗대거나' 무엇인가를 '모방하는' 것입니다. 그와 관련해 '몸짓'에는 어떤 태도를 취하거나, 어떤 '동작'을 하거나, 행동하거나, 흉내를 낸다는 '모방'의 의미가 있습니다.

이 몸짓의 '동작'이 더욱 흥미로운 것은 인간의 영혼이 떠

***　신이 오는 자리에 장식하는 종이.
****　신전에 바치는 종이나 천 오라기를 막대기에 드리운 것.

나가지 않도록 '요리시로依代'*를 '흔들어' 활력을 불어넣는 '다마후리たまふり'** 또는 '미타마후리みたまふり'라는, 궁중의 진혼제에서 고대로부터 영혼을 부르거나 달래는 '동작'을 의미하기도 한다는 것입니다.

일본에서 가장 전통 있고 권위 있는 사전인 『이와나미 고어 사전岩波古語辭典』에 의하면, 'ふり(震り·振り)'란 '물체가 생명력을 발휘해 활기차게 질름질름 움직인다' '물체를 흔들어 움직임으로써 활력을 불러일으킨다'는 뜻으로, 원초적으로는 흔들어 움직임으로써 생명력이 깨어나 생생한 활력이 발현된다는 의미라고 합니다.

시라카와 시즈카白川静의 『자통字通』에 의하면 수태나 태동胎動을 나타내는 한자는 '몸짓'의 '진振'이나 '임신'의 '신娠' 뿐 아니라, '몸짓身振り'의 '신身'도 포함된다며, 이 신身 자체가 태아를 임신한 여성의 옆모습을 나타내고 '하라무身む, 孕む'라고 읽는 것이 원래 뜻으로, 이미 수태를 의미했다고 합니다.

이처럼 '몸짓'이라는 개념의 바탕에는 '진동'이라는 '리듬'을 탄 '수태'와 '태동' 같은 '생명 탄생'의 계기와 '미타테'나 '비유'나 '모방' 같은 '세계 창조'의 계기라는 두 개의 우주 생

* 신령이 나타날 때 매체가 되는 것. 나뭇가지 등이 있다.

** 일본 전통 종교인 신도 의식 중 하나로, 봉을 흔들어 신령을 활성화하는 것.

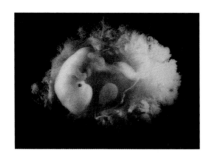

身

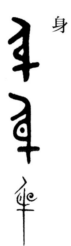

20. 태내의 태아 모습.
　　(미키 시게오, 『생명 형태의 자연지 1권 해부학 논문집』, 우부스나쇼인, 1989.)
21. 상형문자 '身'의 형성 과정.
　　(시라가와 시즈카, 『자통』, 헤이본샤, 1996, 847쪽.) Courtesy of Heibonsha

성 과정이 담겨 있습니다. 그 생성 과정 가운데 하나는 자연의 생성 '태어나는' 것, 생명의 '탄생'이고, 또 하나는 인위의 생성 '만드는' 것, '형태의 탄생'이라고 할 수 있습니다. 생명 또한 형태의 생성이라는 의미에서는 형태의 탄생을 뜻하지만 여기서는 일단 생명에 대비시켜 인위의 조형을 형태로 두고 싶습니다.

덧붙이자면 일본어에서 생명(いのち, 이노치)을 뜻하는 단어와 형태(かたち, 가타치)를 뜻하는 단어에 들어가 있는 'ち'는 고어에서 둘 다 한자 '영靈'에 해당되는데, 원시적인 영성靈性의 하나로, 자연물이 지닌 격렬한 힘·위력을 나타냅니다. 생명을 뜻하는 '이노치'에서 '이'는 '숨息'(いき, iki)을 의미하고 '치'는 자연의 영적인 세력, 위력을 나타내므로, 이노치의 원래 의미는 '호흡의 기세息の勢い'라고 할 수 있습니다. 이키(息, 숨)는 이키(生, 생)이기도 하고, '살아가는 근원의 힘'으로 여겨져 그것이 '생명'이라고 전해진 것입니다. 또한 숨은 호흡이기에 '생의 리듬' '생명 리듬'이라고도 할 수 있으니 몸짓의 '진振'과 연결해 상상력을 펼쳐볼 수도 있습니다. 이에 비해 '형태'는 '가타'(かた)에 '치'(ち)를 결합한 말입니다. 이 '치'는 자연의 위력인 '가타'가 매번 새로이 바뀌어 태어나는 '생성 변화'를 나타내 '몸짓'의 의미와도 겹치는데, 이에 대해서는 뒤에서 다시 살펴보겠습니다.

몸짓 — 문화의 다원성·에센의 체험에서

'몸짓'이라는 개념은 내가 디자인의 근원성과 현재성을 기본적 가치로 추구하며 추적해온 테마와 깊은 관련이 있습니다. 그런 관점에서 '몸짓'에 대한 사색을 정리한 즈음에 디자인학과 기호론이라는 공통 관심사를 통해 지속적으로 교류해왔던 독일 에센대학[1]에서 초청을 받았습니다. 슈테판 렝기엘Stefan Lengyel(1937~)[*] 교수, 헤르만 슈투름Hermann Sturm(1936~) 교수, 노르베르트 볼츠Norbert Bolz(1953~)[**] 교수 등 디코딩 워킹 그룹decoding working group이 '디자인에서 몸짓과 양심Geste & Gewissen im Design'이라는 테마로 기획, 주최한 국제 디자인 학회(1997)의 기조 강연을 해달라는 요청을 받았지요. 내게 주어진 테마는 '몸짓 — 문화적 차이의 기호Gesten: Zeichen kultureller Differenz'였고, 이는 '몸짓'에 대해 더욱 깊게 통찰하는 계기가 됐습니다.

'몸짓' 개념이 테마가 된 것에는 몇 가지 이유가 있었습니

[*] 헝가리 디자이너, 디자인 이론가. 울름조형대학 연구소를 거쳐, 에센대학 교수, 독일산업디자이너협회 명예회장 등을 역임했다. 현재 부다페스트 모호이너지 예술디자인대학 디자인 학부장.

[**] 독일의 철학자이자 미디어 이론 연구가. 루먼 사회학의 시스템 이론을 바탕으로 정보화 시대의 복잡한 논의를 전개한다. 에센대학 및 베를린공과대학 언어학 커뮤니케이션 연구소 교수를 지냈다.

다. 하나는 마침 유럽에서 맨 머신 인터페이스의 문제 영역과의 관계에서 에르고노믹스ergonomics* 등의 새로운 관점에서 '몸짓'이라는 말이 중요한 핵심 개념으로 부상했기 때문입니다. 소비 사회에서 디자인 표현의 과잉, 호들갑스럽고 과시적인 몸짓 등에 대한 비판론 개념으로 사용되기도 했지요. 이는 전체 테마가 '몸짓Geste'과 대비된 '양심Gewissen'이라는 주제어에 나타나 있습니다.

또 하나는 역시 디자인에서 '양심'의 영역과 관련된 문화의 아이덴티티 문제입니다. 유럽에서 고유의 문화와 역사를 중요하게 여기는 것은 에티카의 영역, 윤리적인 문제입니다. 보편성을 표방하는 근대 디자인의 발흥기에도 문화의 고유성은 중요하게 여겨졌습니다. 오늘날 유럽연합에서는 문화의 아이덴티티 문제가 더욱 중요한 테마입니다. 디자인에서는 각 나라와 민족과 지역의 문화 아이덴티티를 어떻게 파악하고 어떻게 유지해갈 것인가 하는 문제에 대해 논의되는 기회가 많고, 이 학회도 문화의 차이를 몸짓이라는 개념으로 파악하려는 새로운 시도 중 하나였습니다. 기조 연설자인 내게 주어졌던 테마가 그 점을 잘 보여줍니다.

* 　사물과 인간과의 관계를 신체의 특성, 생리, 심리 등에서 연구하여 디자인에 활용하는 공학을 뜻한다. 이 분야를 일본에서는 '인간 공학', 미국에서는 휴먼 팩터(human factors), 유럽에서는 에르고노믹스라 부른다.

유럽연합에서 가맹국 모두의 언어를 공용어로 하고 있는 것도 저마다의 문화를 존중하고 상호 이해를 더 잘하기 위한 것이라고 합니다. 통역과 번역 작업에 들어가는 비용이 막대하지만 그것을 영어로 왜곡하지 않고, 효율보다 각각의 문화와 상호 이해를 소중히 여기는 것입니다. 언어는 바로 문화 자체입니다. 에센대학의 렝기엘 교수가 주도하는 유럽연합디자인회의에서도 되도록 개최국의 언어를 사용하는 노력을 하고 있습니다.

한편 '몸짓'이라는 테마에는 노르베르트 볼츠가 경도됐던 현대의 첨단 과학·철학 커뮤니케이션 철학의 논객 빌렘 플루서Vilém Flusser(1920~1991)**의 책『제스처: 실험 현상학Gesten: Versucheiner Phänomenologie』2('쓰다' '말하다' '만들다' '사랑하다' '파괴하다' '사진을 찍다' '그림을 그리다' 등등의 행위에 대해 전개된 '몸짓'의 현상학적 텍스트)의 영향이나 그에 대한 비판의 시선도 반영돼 있습니다. 일본에서는 플루서는 물론 현대 미디어론과 디자인론의 기수인 볼츠 역시 1990년대 후반 들어서 그의 책들이 연달아 일본어로 번역되면서 비로소 주목받기 시작했습니다.

** 체코 출신의 세계적인 미디어 철학자. 나치스를 피해 브라질에 망명했다가 1970년대 유럽으로 돌아와 독일어권의 국제회의 등에서 독자적인 문명론, 커뮤니케이션론을 전개했다.

며칠 동안 진행된 그 학회에서 인상적인 경험을 했습니다. 내 강연에 앞서 개회 선언을 하자 일순 조용한 긴장감이 회장을 채웠는데, 그것은 일반적인 강연회나 심포지엄과 달리 참가자의 전 신체 감각을 각성하는 듯한 '몸짓'과 독특한 강연에 이은 토론의 장이었습니다. 플루서의 '사진을 찍는다'라는 행위(몸짓)의 고찰을 비판적으로 포착해 전개한 사진가 팀 라우터트의 촬영 퍼포먼스도 대단히 감동적이었습니다. 그것은 순간적으로 대상을 포착하는 촬영 행위를 '수렵'에 비유하는 플루서의 현상 고찰에 대한 비판에서 촉발된 것이었습니다.

라우터트가 제시한 사례는 제빵사가 빵을 만드는 과정을 카메라로 옮기는 행위였습니다. 산타클로스처럼 커다란 자루를 지고 입장한 라우터트는 말없이 자루에서 쿠페 빵 모양의 독일 빵을 꺼내 참가자 한 사람 한 사람에게 나누어주고, 무대를 향해 삼각 카메라를 설치한 다음 무대에 올라 밀가루 반죽을 하는 몸짓을 시작했습니다. 무대 위의 제빵사와 관객석의 카메라맨이라는 두 가지 역할을 재빨리 연기하면서, 촬영 행위가 양자의 상호 생성 과정임을 교묘하게 드러낸 것이지요. 관객들은 맛있는 빵을 먹으면서 제빵사와 카메라맨이라는 두 가지 행위에 흠뻑 빠져들었습니다. 무대 스크린에 동시에 투영된 제빵 과정 영상을 통해 갖가지 도구와

설비, 인간의 몸짓이 보여주는 관계가 또 하나의 문화의 기억으로 호출된 것도 실로 감동적이었습니다.

서양의 여러 언어와 상통하는 '몸짓'의 의미

1920년대 서구에서 성립한 근대 철학·디자인의 개인, 민족, 국가와 지역을 넘어선 보편성universality의 원리에 따르면 보편성 또는 보편적인 디자인이란 그저 하나의 지향성으로 국제 양식이라고도 불려, 다양성이나 다원성은 대립 개념처럼 여겨졌습니다. 그러나 우리가 서구의 보편적인 디자인 원리를 수용하면서도 일본 근대 디자인을 발전시켜온 것을 보면 알 수 있듯이, 각 민족이나 국가나 문화의 차이에 의해 디자인의 특색은 다르게 변용된다고 할 수 있습니다. 지구상 모두가 하나로 획일화되는 것은 결코 풍요롭지 않습니다. 차이가 있고 다양하기 때문에 풍요로운 것입니다. 나는 근대 건축·디자인의 국제 양식과 오늘날 세계화 지향성과 같은 획일화·일원화가 아니라, 다양성·다원성이야말로 보편적인 것이라는 주장의 논거와 개념을 찾고 있었습니다. 내게는 그것이 생명의 태동·탄생의 의미를 내포한 '몸짓'이라는 개념이었습니다.

그 첫 번째 이유는 '몸짓'이라는 어휘의 기층에 있는 근원적 의미가 그저 일본어에만 있는 것이 아니라 라틴어 'gestu'에서 유래한 유럽 여러 언어의 '몸짓'을 뜻하는 어휘의 기층, 즉 독일어 'Geste' 'Gebärde', 프랑스어 'geste', 영어 'gesture' 등의 근저에도 있다는 것을 발견했기 때문입니다. 이는 실로 놀라웠습니다. 유럽 여러 언어의 근원에도 흔들어 움직인다는 진동과 요동의 의미, 본뜨는, 흉내를 내는, 태도를 취하는, 행동하는 등의 의미와 생명이 태동하는, 아이가 태어난다는 의미가 있어 그야말로 '몸짓'의 근원적 의미는 동서가 서로 통하고 있었습니다.

또 다른 이유는 '몸짓'이라는 개념의 일반적 의미만 생각해봐도 잘 알 수 있지만, 저마다 개성의 차이, 민족이나 문화에 따른 차이, 성별이나 연령에 의한 차이 등 대단히 풍요로운 표현·표출의 다양성과 다원성의 의미가 포함돼 있기 때문입니다. 게다가 그 다양성과 다원성은 '몸짓'의 생명적인 의미에 내포돼 있습니다. 몸짓은 한 사람 한 사람 다르지만, 그것은 한 사람 한 사람이 세계에서 단 하나의 소중한 개별적 존재이고, 소중한 생명이라는 것을 나타내는 것입니다. 또 몸짓은 그때그때 일회성의 현상이고, 그 현상에는 '태어나는' 것이라는 의미가 담겨져 있기 때문입니다. 뒤에 '원상' 장에서 다루겠지만, 몸짓은 클라게스Ludwig Klages(1872~1956)[*]

가 『리듬의 본질』[3]이라는 저서에서 고찰한 '생명 리듬'이고, 유사자재귀類似者再歸의 일회성의 현상으로 '생명 현상'인 것입니다. 그리고 '몸짓'의 다양성은 본질적으로 생물의 다양성이라는 생명 현상의 근원적인 가치와도 관련돼 있습니다.

'몸짓'은 이처럼 다양성, 다원성의 의미를 생명 원리라는 보편성으로 하나로 통합할 수 있는 새로운 가치 형성의 개념이라고 할 수 있습니다.

에센의 강연에서는 이상과 같은 관점에서 '몸짓'을 문화의 다원성과 생명이라는 우주적 보편성으로 포월包越해 가는 것이 가능한 개념으로 파악함으로써, 디자인의 새로운 가치 형성의 지평이 열리는 문제 제기를 할 수 있었습니다. 주최 측에서도 유럽 여러 언어 속에서 '몸짓' 개념의 근원적 의미를 비로소 알게 되어, 강연은 다행히 호평을 받고 계발적이라는 반응을 얻었습니다. 이 학회의 강연 기록은 이듬해 (1998) 슈투름 교수 편집으로 독일에서 출간됐습니다.[4]

* 독일 철학자. 괴테, 니체의 영향을 받아 로고스 중심의 서양 철학에 반대하며 생의 철학을 전개한 대표적 철학자.

몸짓—인간 신체와 대자연의 공명

나는 앞서 이 '몸짓'이라는 개념의 기층에 두 가지 우주 생성 과정이 담겨 있다고 했습니다. 그중 하나는 자연히 생성 '되는' 것, '생겨나는' 것이고, 또 하나는 인위적으로 '만들어지는' 것이라고 했습니다.

이로써 쉽게 상상할 수 있듯이 나는 이 '몸짓'이라는 개념을 그 어휘의 원래 뜻에서 인간의 행동뿐 아니라 자연과 우주의 생성으로까지 확장시켰습니다. 예를 들어 해의 리듬, 밤과 낮의 교대, 달의 리듬, 달의 모습이 달라지는 추이, 조수 간만, 사계절의 리듬, 한 해의 리듬 등입니다. 초목, 곤충, 물고기, 새, 짐승들도 이러한 대자연의 리듬에서 생겨납니다. 식물의 메타모르포제Meta-Morphologie, 곤충의 탈피와 성장과 소멸 등 이들 현상도 대자연의 리듬과 생의 리듬과의 생명의 공감 과정에 놓인 동식물들의 몸짓일지도 모릅니다. 생물들의 의태擬態라는 환경에서의 이화異化와 동화同化의 움직임에서도(그림 22), 원형 댄스나 엉덩이 댄스 같은, 먹이의 위치를 동료에게 알리는 꿀벌의 정교한 언어에서도(그림 23), 마찬가지로 대자연의 리듬에 놓인 생명 리듬으로의 몸짓이라고 할 수 있지 않을까요.

시시각각 바뀌는 하늘과 땅의 변용의 몸짓. 봄이 오면 나

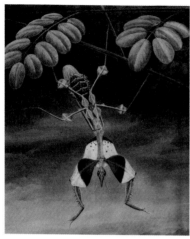

22. 사마귀 중에는 꽃과 비슷한
모습으로 위장해 먹이를 잡
아먹는 신기한 종류가 있다.
이 사마귀도 그런 종류다.
(Wolfgang Wickler, *Mimicry
in Plants and animals*,
Weidenfeld and Nicolson,
London, 1968, P. 141~ .)

23. 꿀벌의 원형 댄스(a)와 엉덩
이 댄스(b). 둘 다 먹이 장소
를 동료에게 알리는 동작 언
어다.
(칼 폰 프리슈,『꿀벌의 신비
함』, 호세대학 출판국, 1978,
1쇄 103쪽.)

a

b

furi(miburi)=gestus

무에 새싹이 돋고 꽃이 핍니다. 이 또한 자연의 몸짓일지도 모릅니다. 다시 말하지만 몸짓은 이처럼 본래 우주 생성, 세계 생성의 리듬이고, 생명의 태동, 형태 탄생의 과정인 것입니다. 자연의 생태적 기능의 순환 구조에서 벗어나, 인간 고유의 문명을 형성한 우리의 삶도, 이러한 자연의 리듬, 자연의 몸짓 속에서 비로소 살아난다고 할 수 있습니다.

'몸짓'을 이렇게 파악하면, '애브덕션' 장 맨 앞에서 언급한 '생성의 근원, 제작의 지층, 포이에시스의 근원'이라는 표어가 떠오를 텐데, 그중 '포이에시스' 개념에 주목해주길 바랍니다. 디자인의 제작 방법론을 생각할 때, 나는 이 포이에시스의 원래 뜻을 중요하게 여깁니다. 여기서 말하는 포이에시스의 원래 의미란 아리스토텔레스가 『시학』과 『자연학』 등에서 사용한 포이에시스의 의미를 바탕으로 합니다. 이 개념은 인간이 신체를 움직여 실제로 '만든다'라는, '제작하는 행위'를 나타내는 동시에 자연과 생명의 움직임, 그것들의 생성·발전의 운동으로도 확장됩니다. 포이에시스라는 말은 '시'를 나타내는 '포에지Poesy'의 어원이기도 한데, 오늘날 포에지는 포이에시스의 의미에서 분화돼 문학의 일개 영역이 되고 말았습니다.

그러나 나는 오늘날 아리스토텔레스가 자연의 생성도 인간의 제작 행위도 함께 포이에시스라고 불렀던 제작의 의미

를 새로운 차원에서, 시적 영위와 신체성을 되찾아 다시 살려야 한다고 생각합니다. 그러한 포이에시스는 우주 생성, 세계 생성의 생명 리듬인 '몸짓'의 의미와 공진共振하는 것이라고 할 수 있습니다. 이런 관점에서는 동시에, 진리의 전제를 제작 행위(포이에시스)로 간주했던 나폴리의 철학자 비코 Giambattista Vico(1668~1744)가 말한 시적 예지叡智와 그 '새로운 학문'의 존재 방식의 중요성도 떠올릴 수 있습니다.

훗날 나는 이 '몸짓'의 테마를 더욱 적극적으로 전개할 기회를 얻었습니다. 2000년에 독일 하노버만국박람회 관련 행사로 본Bonn에서 열렸던 특별전《오늘은 내일―경험과 구성의 미래》[5]에 초청을 받은 것입니다. 이 전람회는 쾰른공과대학 디자인 관계학의 미하엘 에를호프Michael Erlhoff(1946~) 교수가 기획한 것으로, '오늘은 내일'이라는 제목으로 철학, 예술학, 기호학, 인지과학, 수학, 사이버네틱스, 정보학, 디자인학 등 다양한 분야에서 학제적으로 활동하는 10여 명의 연구자에게 출품, 강연을 의뢰한 세계적인 행사였습니다. 이 전람회의 과제는 '미래를 생각하고 미래를 전망하기 위해 각자 사고의 모델을 시각적으로 형상화하여 발표하라'는 것이었습니다. 나는 디자인학의 입장에서 문제 제기를 요청받아 '세계를 생성하는 몸짓'이라는 테마를 전개했습니다.

내가 제시한 것은 인간 신체(마크로코스모스)와 생명체

를 포괄하는 대자연(매크로코스모스)의 공진공명에 의한 세계의 생성 과정을 '몸짓'이라는 개념으로 파악해 펼친 하나의 '생의 형태의 우주지宇宙誌'라고도 할 수 있는 작품이었습니다. 그 작품은 책으로 비유된 파사주 공간 설치로 구성했으며, 내용은 나의 책『디자인의 원상-형태의 시학 II』에 수록돼 있습니다. 앞서 언급한 에센의 강연 기록과 이 전람회의 논집이 독일어권에서 널리 읽혀, 다행히 '몸짓'의 문제 제기가 바이마르의 새로운 바우하우스대학의 미디어연구소 등을 비롯해 적지 않은 새로운 디자인 제작·연구의 파일럿 플랜으로 참조되고 상호 교류가 시작됐습니다.

1 에센대학의 디자인 영역은 룰루공업지대의 산업적 전환과 동반된 정책 아래 1972년 창설돼 이곳의 폭크방예술대학으로 편입됐습니다. 이후 렝기엘 등의 교수진을 중심으로 디자인의 학제적 연구 체제와 디자인학을 확립해왔습니다. 2003년, 뒤스부르크대학(1655년 창립)과 합쳐지면서 뒤스부르크에센대학으로 명칭이 바뀌었습니다. 2007년, 폭크방예술대학의 예술재종합화를 위해 뒤스부르크에센대학의 디자인학 연구 부문이 이곳으로 편입됐습니다. 폭크방예술대학은 1927년 폭크방미술관과 연계돼 창설됐으며, 1949년에 산업디자인과를 만들었을 정도로 디자인 교육에서도 선구적이었으며, 수많은 인재를 배출

했습니다.

2 Vilém Flusser, *Gesten: Versuch einer Phänomenologie*, Bollmann Verlag, Bensheim und Düsseldorf, 1991.

3 루트비히 클라게스, 스기우라 마코토 옮김, 『리듬의 본질』, 미스즈쇼보, 1971(원저: 1923).

4 *Geste & Gewissen im Design*, Hg von Hermann Sturm, Dumont Buchverlag, Köln, 1998.

5 이 전시의 논문집: *Heute ist Morgen: über die Zukunft von Erfahrung und Konstruktion*, Kunst-und Ausstellungshalle der Bundesrepublik Deutschland GmbH, Bonn, 2000.

테오도르 호이스
Heuss, T.

수공예
Handwerk

예스페르 호프마이어
Hoffmeyer, J.

홀리즘·전체론
Holismus/holism

위르겐 하버마스
Habermas, J.

만남·하모니·조화
Harmonie/harmony

역사
history

구체
Hilfe

울름조형대학
Hochschule für Gestaltung Ulm

지평
Horizont/horizon

덧없음
Hinfälligkeit

희망
Hoffnung/hope

헤라클레이토스
Hērakleitos

성-속
heilig-profan

산업주의
industrialism

이념 · 아이디어
Idee/idea

요하네스 이텐
Itten, J.

인터페이스
interface

이상
Ideal/ideal

아이덴티티 · 동일성 · 독자성
Identität/identity

인터랙션 · 상호 작용
interaction

개인 · 개체 · 개별사물
Individuum/individual

귀납
induction

상상력
imagination

이디오그램 · 표의문자
Ideogramm/ideogram

이미지
images

보이지 않는 손
invisible hand

정보
information

인터그레이션-통합
integration

상호 작용 — 호응, 접촉, 울림의 생성

나와 너 사이

여기서는 '인터랙션interaction', 즉 상호 작용이라는 개념을 다루겠습니다. 1980년대 말 즈음부터 인간·기계·인터페이스와의 관계 혹은 새로운 전자 시대를 맞아 컴퓨터 인터페이스와의 관계에서 '인터랙티브interactive' 혹은 '인터랙션'이라는 말이 각광을 받았는데, 이 인터랙션도 실은 20세기 초 서양 근대의 변혁을 계기로 생긴 개념이라고 생각합니다. 인터랙션은 상호 작용이라고 번역되곤 하지만 이 배경에는 우주에 대립해 설정된 근대적 자아의 해체, 근대 과학에 의해 단절된 대자연과 인간의 관계 회복, 대자연과 인간 '사이' 혹은 또 인간과 인간의 관계, 자신과 타자 '사이'에 대한 새로운 인

식 같은 근대 변혁의 지가 자리 잡고 있습니다.

세계와 자신의 생성 계기 혹은 생성의 장場으로서 '사이'의 문제를 제기했던 철학자 마르틴 부버가 『나와 너』(1923)에서 말했던 철학이 떠오르고, 조형 사고로는 "예술가(나)에게 대상은 '그것'이 아니라 자연과 연결된 '너'이다"라고 했던 파울 클레의 '나와 너'의 세계 생성 모형(『자연 연구의 길』, 1923)이 떠오릅니다(그림 24).

근대에서도 특히 20세기에 이루어진 기계와 테크놀로지의 비약적인 발전, 노동의 기계화와 자동화, 물자와 정보의 대량 생산과 대량 소비, 시장주의와 자유 경쟁 원리의 강화와 가속加速, 사회 조직의 관리화·관료화 확대 등은 사람들을 마치 기능적인 사물이나 기계 부품처럼 비개성적, 비인격적 존재로 단일화·획일화시켜 인간의 소외를 점점 증대시켰습니다. 그것은 인간이 서로 마음의 접촉이나 공명에서 단절되도록 한 인간의 사물화이고, 부버의 표현으로 바꿔보자면 3인칭적인 '타자'로서의 '그것'일 뿐이라고 할 수 있습니다.

부버의 '나와 너'의 문제 제기는 사물화되어 피도 마음도 통하지 않는 '그것'에서 진실한 인간적인 마음이 소통하는 '너'를 되찾아, '나'와 '너' 사이의 공명 속에 '너' 없이는 자신의 형성도 삶도 있을 수 없는 인간 본래의 모습, 인간 삶의 근원적 의미를 되살리고자 한 사색의 시도였습니다.

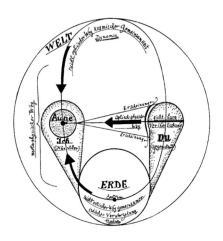

24. 빛과 암흑, 들숨과 날숨, 대기와 대지라는 양극성과 합일성을 말하는 괴테의 이론을 상기시키는 클레의 자연 연구 모델. 주어진 단어를 그림에 따라 연결해보면 다음과 같다.

"예술가(나)에게 대상은 '그것'이 아니라 자연과 연결된 '너'이다. '너'로서의 현상은, 광학적 공간을 관통해 눈에 비친 다음 '나'와 '너' 사이에 그 이상의 교감을 불러오기 위해서 '너'는 지상에서 뿌리를 통해 대지의 비광학적 공간을 관통하고 상승해 '나'의 내부에서 연합한다. 그 형이상학적 통합에 의해 처음으로 형태의 외적 관찰과 내적 성찰의 통합이라는 전체적 형성이 가능하게 된다."

파울 클레,『자연 연구의 길』, 1923.

(Paul Klee, *Das bildnerische Denken: Form-und Gestaltungslehre Bd. 1*, Hg. von Jürg Spiller, Schwabe & Co. Verlag, Basel/Stuttgart, 1971, pp. 66~67.)

한편 파울 클레는 예술의 대상을 눈앞의 세계나 만들어진 세계, 대상화된 '물건'이 아니라, '나'와 서로 공명하는 '너'로서 다시 파악했습니다. 기계 시대인 근대 디자인의 성립을 뒷받침한 조형 사고에는 이처럼 물질과 세계를 그저 물건으로 보는 게 아니라, 그 목소리를 듣고 생명을 느끼고, '너'로서 서로 호응하고 '나'의 생명을 불어넣으려는 자연과 세계와의 대화적·상호 공명적 행위의 사상이 깔려 있었던 것입니다.

알베르스―색채의 인터랙션

인터랙션은 '상호 작용'이라는 단순한 의미를 넘어 서로 간의 '호응'이라는 의미를 가집니다. 서로 호응하고 접촉하며 공명하는 것입니다. 즉 인간과 세계와 자신이 호응하여 접촉하고 공명하는, 그러한 상호 관계적 공명을 근원적인 생성 계기로 삼은 사상과의 연관 속에서 인터랙션이라는 개념이 제시되어온 것입니다. 독일어로는 'Wechselwirkung'이라고 합니다.

이 개념에 이끌린 사람들은 앞서 말한 모호이너지를 비롯해 여러 사람을 들 수 있지만, 여기서는 또 한 사람, 바우하우스의 마이스터였으며 훗날 블랙 마운틴 칼리지에서 예

일대학으로 갔던 요제프 알베르스의 작업과 우주관을 살펴봅시다. 앞에서도 언급했지만 알베르스는 바우하우스에서 이텐에게 배웠고, 뒤에 이텐의 기초교육 과정의 지도를 이어받았습니다. 알베르스의 조형 교육 방법은 바우하우스 기초교육의 특징을 가장 잘 드러내는 독자적인 방법론으로 일본에서도 제2차 세계대전 이전부터 알려지기 시작했고, 디자인 기초교육의 기본으로 널리 받아들여졌습니다. 그러나 예술가, 화가로서의 알베르스에 대해서는 알려진 게 거의 없습니다. 그의 자연관에 대해서는 여전히 알려진 것이 거의 없다고 할 수 있습니다. 오늘날에도 그런 사정은 그리 달라지지 않았지요.

나는 울름조형대학에서 공부할 때 막스 빌과 또 한 분의 스승인 토마스 말도나도Tomás Maldonado(1922~)를 통해 처음으로 알베르스의 회화 세계를 볼 수 있는 작품 〈정방형 찬가〉와 〈스트럭처의 성좌〉를 알게 됐습니다. 정방형의 정밀靜謐한 색채 세계의 아름다운 양상의 변용은 완전히 새로운 경험이었고, 자연과 문화에 대한 나의 기억과 만난 것 같은 놀라움을 느꼈습니다. 〈스트럭처의 성좌〉는 마치 공간을 춤추는 직선의 도형 포엠이라고 부르고 싶을 정도로 신선한 놀라움을 주었습니다.

그로부터 7년 뒤인 1963년, 다시 울름에 머무르면서 알

베르스가 그해 출간해 말도나도에게 보내온 책『색채의 상호 작용*Interaction of Color*』을 접했습니다. 그때의 놀라움이란! 마침 독일로 건너가기 전에 알베르스의 예술 세계를 소개한 글을 잡지『그래픽 디자인』(11호, 1963)에 기고했던 터라 그 놀라움과 감동은 더욱 각별했습니다. 젊은 친구들과 20세기 디자인에서 중요한 언어들의 밑바탕을 이루는 조형사고에 대해 논했던 내용을 정리한 것이었습니다. 그것은 알베르스가 예일대학에서 펼쳐보였던 "색채 현상은 색과 색의 사이, 세계와 인간 사이의 상호 호응, 공명에서 비로소 생겨나는 것이다"라는 색채 생성의 창조 원천과 같은 200점이 넘는 막대한 예제例題 창작의 데이터베이스였기 때문입니다.

『색채의 상호 작용』에는 잔상 현상, 동시 대비simultaneous contrast를 비롯한 갖가지 대비 현상, 대비의 반작용으로서의 동화assimilation 현상, 투명성과 공간 착시, 가법혼색적 및 감법혼색적 투명성, 경계의 진동 현상과 경계의 소실, 평면색film color 양상과 공간색volume color 양상 등 색의 다양한 생성 현상이 전개되어 있습니다.

이텐의 색채론이 대비contrast를 원초적인 우주 생성의 리듬으로 보고, 여러 종류의 대비 현상의 원리적原理的 카테고리(명암 대비, 색상 대비, 채도 대비, 한난 대비, 보색 대비, 동시

대비, 면적 대비 등)를 조직화했던 것과 달리 알베르스는 그것을 바탕으로 오히려 색과 색 사이에서 생겨나는 색의 양상과 시시각각으로 달라지는 색의 호응, 공명이 변용하는(메타모르포제) 리듬에 시선을 돌렸습니다.

이텐 역시 관계 상호의 공명을 조형의 근본적인 법칙으로 여겼습니다. 그는 "예술의 영원한 법칙은 '리듬, 밸런스, 콘트라스트'이다"[1]라고 했는데, 리듬은 연속적, 반복적인 진동, 맥동脈動, 율동, 운동 등의 신체적·생명적인 생성 개념이라고 할 수 있습니다. 콘트라스트란 세계의 단속斷續 없는 연속성을 분절적인 관계로 보았을 때의 차이(우주 질서)의 개념으로, 밝음과 어두움, 차가움과 따뜻함, 높음과 낮음, 큰 것과 작은 것 등 원초적으로 분절 가능한 우주 생성 리듬의 구성 원리입니다. 밸런스는 그것들 전체의 동적 균형·조화의 개념입니다. 이러한 차이의 대비와 리듬을 전제로 하면서도 알베르스는 그 관계성 상호 간에 발생하는 생성의 동태動態와 프로세스로 관심을 옮겨갔습니다. 그런 의미에서 알베르스는 '상호 작용'이라는 개념을 생성 원리로 적극적으로 제시했던 것입니다.

알베르스의 시 가운데 부인인 안니 알베르스Anni Albers에게 바치는 '안니를 위해'라는 구절을 볼까요.

나의 대지는 다른 사람도 섬기지만

나의 세계는 나 혼자만의 것[2]

　여기서 '나의 대지'는 그의 자유로운 정신적인 대지, 창조적인 교육과 연구, 제작의 대지를 가리킵니다. 『색채의 상호작용』은 명백히 '다른 사람도 섬기는' 알베르스의 교육 연구의 지평을 열어 보여주는데, 그와 달리 〈정방형 찬가〉가 생긴 지평은 바로 '나의 세계' '나 혼자만의 것'이라고 할 수 있습니다.

　색채의 인터랙션, 그 호응·공명의 생성 세계를 알베르스는 1949년부터 평생에 걸쳐 자신의 예술 테마로 전개하며 〈정방형 찬가〉 혹은 〈정방형에 대한 경의Homage to the Square〉라는 회화 연작을 남겼습니다(그림 25). 그 연작은 정방형 속에 정방형과 정방형이 포개진 구조인데, 형식은 네 종류 뿐입니다(그림 26). 포개진 형태의 정방형 중심이 아래쪽에 있는 것은 원근법적 공간 작용을 위한 것인데, 정방형상으로 구별된 면의 색의 차이만으로도 무한에 가까운 변주가 전개됩니다. 잔상 현상에 바탕을 둔 동시 대비에 의한 색의 상호 작용을 비롯해 색이 서로 공명하는 다양한 색의 변용 세계가 나타나고, 색들 서로간의 일시적인 변화와 반사 등을 만들어냅니다. 말하자면 어떤 때는 정방형의 경계가 서로 진동

25. 요제프 알베르스, 〈정방형 찬가〉.

(*Das Werk des Malers und Bauhausmeisters als Beitrag zur visuellen Gestaltung im 20. Jahrhundert*, Eugen Gomringer et al. eds., Josef Keller Verlag, Starnberg, 1968, p. 145.) © Josef Albers/ BILD-KUNST, Bonn-SACK, Seoul, 2016

26. 〈정방형 찬가〉의 구조 형식. (편집부 작성.)

하고, 두 개의 색면이 서로 침투합니다. 그것은 해변의 파도처럼 바닷물이 모래사장으로 스며들어 잠기는 것 같은 경계의 양의적 현상에서도 보입니다. 알베르스의 〈정방형 찬가〉는 그처럼 끊임없이 살아 유전流轉해가는, 자연을 비추는 거울과 같은 세계이고, 우리의 내면성과 완만하게 공명하는 끊임없는 색의 생성 세계이자, 생성하는 하나의 우주상과 같다고 할 수 있습니다. 그것은 그야말로 색의 호응 그리고 생이 서로 호응할 뿐 아니라, 우리 눈과 신체와 세계가 호응하고 접촉하며 공명하는 것이라고 할 수 있겠지요.

이 〈정방형 찬가〉가 담아내는 색의 생성 세계를 막스 빌은 동양의 만다라 같다고 하며 찬미했는데, 나는 빛과 어둠의 대화를 포섭했던 '명상의 정방형'이라고 부르고 싶습니다. 그중에서도 회색 톤을 사용한 와지를 뜨는 것처럼 투명한 작품은 음영을 담고 있어, 무언가가 현현顯現하는 듯한 신성함을 느끼게 합니다. 일본에서 예부터 전해진 투영透影이라는 형상도 환기시킵니다. 우리 자신의 자연에 대한 기억과 문화적인 기억과 만난 것 같은 최초의 놀라움은 아마도 그 투영과 같은 색의 미묘한 변화와 깊이와 침투성이었으리라고 생각합니다.

괴테의 자연관에 대한 찬미

〈정방형 찬가〉 배경에는 당연히 괴테의 자연관과 색채론과의 연대連帶가 있습니다. 〈정방형 찬가〉에 대해 알베르스는 이런 시를 썼습니다.

태양이 빛나면
물은 대기를 넘어 하늘로 오른다
구름은 차츰 모여들어
햇살이 천지를 덮는다

태양의 광휘가 사라지면
물은 지상에 머무른다
구름은 점차 흩어지고
해의 광휘가 천지를 덮는다

다 카포(반복한다)[3]

이 시에는 '+ = -'(플러스=마이너스)라는 제목이 붙어 있습니다. 플러스와 마이너스의 이항대립이 아니라, 플러스는 곧 마이너스라는 괴테의 자연관에 대한 찬사인 것입니다. 이는

상호 작용적 혹은 상호 규정적인 괴테의 '폴라리티트$_{Polar-}$
$_{ität}$'(분극성) 개념 즉 '날숨과 들숨' '빛과 어둠' '확장과 수축'
'대기와 대지'의 관계 같은 자연의 상대적 변용의 정경을 노
래한 것이라고 할 수 있습니다.

　괴테의 시집 『신과 세계』에는 「에피레마$_{Epirrhema}$」라는 시
가 있습니다. 이는 라틴어로 '사이에'라는 의미인데, 그 시의
한 구절과 겹쳐보면 알베르스의 세계와 인터랙션이 가지는
의미의 근원을 더 잘 알 수 있지 않을까 합니다.

　Nichts ist drinnen, nichts ist draussen: Denn was innen,
　das ist aussen.[4]

　안에 있는 것과
　밖에 있는 것이
　있는 것이 아니다.
　자연은 안의 밖에 있고,
　밖의 안에 있기 때문이다.[5]

　우리 밖에 있는 세계는 동시에 우리 안의 세계이고, 안
과 밖이 따로 있는 것이 아니라 끊임없이 호응하고 공명하
는 가운데 우리의 삶이 있다는 말입니다. 그것을 극적으로

가르쳐주는 것이 색의 보색 잔상이라는 체험입니다. 따라서 우리가 색채로 무언가를 묘사하는 것은 그저 물감으로 무언가를 그리는 완전히 물질적인 행위가 아닙니다. 오히려 우리가 세계와 공명하고 대상과 호응하면서 우리의 영혼과 생명을 물질에 불어넣는 것이라고 생각합니다.

1965년 뉴욕근대미술관에서 1960년대에 등장한 옵아트 op-art를 소개하는 대규모 전시 《응답하는 눈The Responsive Eye》이 열렸는데, 그때 알베르스가 옵아트의 선구자로 소개됐습니다. 그의 회화 작품이 잔상 현상에 바탕을 둔 동시 대비와 지속 대비를 조형 언어로 삼았기 때문이지요. 그러나 이 무렵 알베르스가 보내온 편지를 보면 옵아트의 선구자라는 규정을 기뻐하기는커녕 오히려 자신의 예술 세계가 전혀 이해되지 못한 것에 강한 불만을 품고 옵아트를 비판하는 내용이 담겨 있었습니다. 무엇보다 망막 위에 과잉 자극의 부하負荷를 주어 혼란스러운 망막 반응만을 유도하는 표층적이고 삭막하며 인공적인 옵아트와 자신의 작품이 하나로 취급되는 것을 참을 수 없어 했습니다.

알베르스의 예술의 배경에는 앞서 본 것처럼 우선 첫째로 헤라클레이토스의 '만물유전'이라는 우주관에서 괴테의 자연관에 이르는 '생'의 철학이 있고, 생성 변화야말로 '생'이고, 현상現象이야말로 '진실'이라는 자연관이 담겨 있습니다.

교육에서도 학생들에게 "현상에 눈을 뜨라"고 독려했습니다. 그것은 '생'이라는 현상에 눈을 뜨라는 것이었습니다. 알베르스에게 예술이나 〈정방형 찬가〉는 동어반복처럼 거듭됩니다. 생명 혹은 생의 증거, 바로 그것이며 눈을 통해 내적 자연과 외적 자연의 공명에 의해 생명이 생성되는 색채 현상의 포이에시스인 것입니다. 이를 그저 '망막 응답의 예술'로 묶어버리는 것을 그는 결코 허용할 수 없었던 것이겠지요.

〈정방형 찬가〉의 형식이 정방형이라는 이유로 미술 담론에서 지오메트릭 아트(기하학적 예술)라든가, 하드에지 회화 등으로 묶어버리는 것은 안일하기 그지없는 태도입니다.

이러한 알베르스의 조형 사고를 통해 새삼 인터랙션이라는 개념의 근원성을 돌아보면 창조성이 대단히 평준화된 오늘날 컴퓨터 시대의 인터랙션을 어떻게 생각해야 할까 하는 문제에도 시사하는 바가 큽니다.

자연의 생성 과정으로서의 몸짓

그림 27은 앞서 언급한 '세계를 생성하는 몸짓'이라는 테마로 독일에서 열린 전시를 위해 제작한 것인데, 이 색채 현상에 대해서는 다들 잘 알 겁니다. 좌우 모두 물리적으로는

같은 회색이지만 녹색으로 둘러싸인 오른쪽 원의 회색은 붉은빛을 띠고, 왼쪽의 회색과 다르게 보입니다. 이것은 잔상 작용으로, 색의 동시 대비 현상입니다. 이는 우리 미크로코스모스의 내부와 마크로코스모스인 외부가 호응하고 공명하는 세계 생성의 리듬입니다. 나는 이를 '자연의 생성 과정으로서의 몸짓'이라고 부르는데, 이 색의 생성 리듬, 색의 '몸짓'을 관객이 우선 체험할 수 있도록 만든 것입니다.

오토포이에시스론論을 주창한 생물학자 움베르토 마투라나Humberto Maturana와 프란시스코 바렐라Francisco Valera도 "살아 있는 세계는 어떻게 생겨난 걸까"[6]라는 물음에 사실적으로 대답하기 위해 자신들의 책에 '색의 동시 대비' 예를 삽입했습니다. 괴테가 뉴턴 공학에 반발해 잔상 현상 등 인간의 내적인 색채의 원현상에 대한 통찰에서 새로운 색채론을 내놓았을 때는, 당시 자연 과학의 분석적 자연 인식 시각에서 보면 괴테는 마치 돈키호테 같았겠지만, 근대 예술 세계에는 막대한 영향을 끼쳤습니다. 근대의 화가들, 터너를 비롯해 인상주의를 거쳐 바우하우스의 마이스터들도 예외가 아닙니다. 앞서 본 마투라나와 바렐라가 제기한 오토포이에시스론은 제3세대의 시스템론이라고 불리는 자기 제작 이론인데, 이러한 관심이 오늘날에야 비로소 예술에서 생명 과학으로 옮겨가게 됐습니다.

27. 무카이 슈타로, 〈동시 대비〉, 2000. 왼쪽 회색 원과 오른쪽 진한 회색(실제로는 초록색)으로 둘러싸인 회색 원은 물리적으로 완전히 동일한 회색이지만 다르게 보인다.

괴테의 색채론은 이미 이러한 자기 생성 이론, 자기 제작 이론이었다고 할 수 있습니다. 그리하여 예술과 생명 과학의 근저根底가 서로 통해 새로운 시대가 시작됐습니다. 생명 윤리의 문제를 묻기 위해서라도 예술과 과학의 인터랙션이 필요합니다. 바야흐로 디자인과 생명의 관계도 시작되고 있습니다.

1 Johannes Itten, *Tagebücher 1913-1916 stuttgart, 1916-1919 Wien, Abbildung und Transkription*, Hg. von Eva Badura-Triska, Löcker Verlag, Wien, 1990, p. 18.

2 Josef Albers, *Poems and Drawings*, Readymade Press, New Havern, 1958.

3 Josef Albers, *Josef Albers*, Hg. von Eugen Gomringer, Josef Keller Verlag, Starnberg, 1968, p. 177.

4 J. Wolfgan von Goethe, "Epirrhema," in J. Wolfgan von Goethe, *Goethe Werke, Bd. 1*, Christan Wegner Verlag, Hamburg, 1948, p. 358.

5 앞의 책, 저자가 번역.

6 움베르토 마투라나, 프란시스코 바렐라, 스가 게이지로 옮김. 『앎의 나무, 살아 있는 세계는 어떻게 탄생하는가』, 지쿠마쇼보(지쿠마학예문고), 1997, 권두화 페이지(원저: 1984).

카를 야스퍼스
Jaspers, K.

여행·추이·여정
journey

정의·공정
justice

유겐트스틸
Jugendstil

일본
Japan

판단·사려·견문
judgment

J

생의 철학
Lebensphilosophie

리버럴리즘·자유주의
Liberalismus/liberalism/libéralisme

언어
language

문명 라보라토리움
Laboratorium der Zivilisation

바실리 칸딘스키
Kandinsky, W.

레이어·층
layer

사랑
Liebe/love

구체 예술·콘트레테 쿤스트
Konkrete Kunst

레오나르도 다 빈치
Leonardo da Vinci

풍경
Landschaft/landscape

다비트 카츠
Katz, D.

니클라스 루만
Luhmann, N.

대기·공기
Luft

콘라트 로렌츠
Lorenz, K.

클리마·풍토
Klima

파울 클레
Klee, P.

로고스
logos

생·생명·생활
Leben/life

구성
Konstruktion

콘스텔라치온·별자리·성신
Konstellation

예술가 마을
Künstlerkolonie

형-형태
Kata-katachi

생활 세계
Lebenswelt/life-world

임마누엘 칸트
Kant, I.

카타모르프
katamorph

구키 슈조
Kuki, S

결정화
Kristallisation

문화
Kultur

카타스트로프·파멸
Katastrophe

constellation[k] **katamorph**

메타모르포제와 생명 리듬

볼프의 심메트리 이론과 카타모르프

이번 장에서는 형태 개념의 하나인 '카타모르프katamorph'를 다루겠습니다. 이 단어는 독일어의 '카타kata'와 '모르프morph'가 결합한 것으로, '카타'는 '카타스트로프Katastrophe'(파국)의 '카타'와 같습니다. '모르프'는 앞에도 나왔지만 '형태'를 뜻합니다. '카타'란 그리스어로 하강, 저하 혹은 반대라는 의미를 지닌 접두사로, 부정의 'a'처럼 부정적인 의미가 있습니다. 카타모르프란 형形의 변형 운동 중 하나로 형의 유사類似 수준이 하강 변동한다는 의미입니다.

이 '카타'에 '형이 무엇인가에서 하강한다, 저하한다'라는 의미가 있다고 하면 부정적으로 들릴지도 모릅니다. 그러나

이 '카타모르프'의 형태 분류 카테고리에 대해서는 뒤에서도 언급하겠지만, 나는 이 카타모르프라는 형의 수준이 자연과 생명의 리듬에 가장 가깝다고 생각합니다. 자연과 생명의 생성에서 메타모르포제(변형 작용) 호응의 리듬, 자연의 호흡 리듬, 생명의 리듬이라는 파동波動의 형태적 특질과—계량적이 아니라 비유적이지만—겹쳐서 생각할 수 있는 개념이라고 생각합니다. 자연과 생명의 리듬이란 말하자면 강약이 있고 반드시 끊임없이 계량적으로 일치하는 기계적 반복 패턴이 아니라, 어떤 유사성은 있지만 끊임없이 일회적이며, 규칙과 패턴이라고는 해도 그것들이 끊임없이 개성을 지닌 존재로 흘러갑니다.

그런 카타모르프를 동일한 기준치로 계측할 수 있는 메트릭metric한 기하학의 규칙으로 생각하면 형의 동일성에 '반反'합니다. 그런 형태적 특질을 지닌 것이 카타모르프입니다. 바꿔 말하면 유사한 존재 방식이 수적 척도의 측정이 아니라 점의 분포나 연결에 의한 형의 관계적 특질에 바탕을 둔 아메트릭a-metric한 기하학, 위상학적인 변형의 양태를 지닌 것이 카타모르프라고 할 수 있습니다.

이 카타모르프라는 개념은 카를 로타 볼프Karl Lothar Wolf (1901~69)*라는 물리화학자가 만든 말로, 심메트리의 한 카테고리를 나타냅니다. 볼프가 카타모르프라는 개념을 처음 만

든 것은 제2차 세계대전이 끝난 지 얼마 지나지 않은 1949년으로, 기존의 심메트리 개념을 넘어선 새로운 '심메트리 이론'을 펼친 「심메트리와 분극성Symmetrie und Polarität」이라는 논문을 통해 제시했습니다. 뒤에 공동 연구자인 로베르트 볼프Robert Wolff와 함께 『심메트리SYMMETRIE』[1](전 2권, 1956)을 출판했는데, 그 책의 전제를 이루는 내용입니다.

심메트리 연구와 관련해서는 일본에서는 헤르만 바일Hermann Weyl의 책 『심메트리SYMMETRIE』(1952)가 번역돼 잘 알려져 있는데, 바일은 이 책의 서문에서 볼프가 독일 잡지 『일반 연구Studium Generale』[2] 심메트리 연구 특집(1949년 7월호)에 기고한 논문에 깊은 영향을 받았다고 했습니다. 『일반 연구』의 부제는 '개념 형성과 연구 방법에 관한 과학의 통일을 위한 연구지'로, 이는 전문적인 영역으로 분화했던 과학을 다시 통합시키려는 1940년대의 "분화에서 종합으로"의 새로운 움직임을 보여주는 것입니다.

* 독일의 물리화학자. 전통적인 심메트리 개념을 다시 파악해 만물에 적용 가능한 원리로 확대했다.

괴테 형태학의 의미

이 '심메트리 연구 특집'에서 나타난 것처럼, 여러 과학 분야를 연결하는 학제적인 연구 방법론으로 '형태학morpholo-gie'이 중요시되어, 이미 1942년에는 카를 로타 볼프와 식물학자인 빌헬름 트롤Wilhelm Troll(1897~1978)을 비롯해 식물학, 동물학, 물리학, 화학, 광물학, 수학, 예술학 등 여러 영역에 걸친 연구자들의 학제적인 형태학 연구지 『형태*DIE GESTALT*』가 간행됐습니다.

그 첫 호에 볼프와 트롤이 공동 집필한 논문 「괴테 형태학의 사명Goethes Morphologischer Auftrag」이 실렸습니다. 이는 괴테가 쓴 '식물의 메타모르포제'에 관한 고찰 「식물변태론植物變態論」[3](1790)의 간행 150주년(1940)을 기념하여, 자연 과학의 모든 영역에서 괴테의 '원상'이라는 개념을 통해 공통적으로 고찰할 수 있는 기초를 발전시키겠다는 목적으로 쓴 것입니다. 괴테의 형태학은 자연 과학의 모든 영역을 넘어 정신과학 영역에서도 중요하게 다뤄졌으며, 『형태』 창간호에 연구 지침으로 다시 수록되기도 했습니다.

여기서 주목해야 할 것은 여러 전문 영역의 자율적인 진전을 위한 전공 분화의 결과, 전공 영역 사이의 커뮤니케이션과 상호 관련이 어려워진 여러 과학을 통합적으로 재구축하

기 위해 괴테의 형태학적인 '앎知'을, 그것도 그 형태학에서의 원상이라는 개념을 지도 원리로 삼은 것입니다. 덧붙이자면 이는 앞의 '애브덕션' 장에서 언급했던 '형形에 의한 인식'이라는 문제와도 겹쳐 생각해주면 좋겠습니다.

괴테의 원상 개념에 대해서는 'u' 장에서 다루겠지만, 이 형태학이라는 개념과 그 앎의 존재 방식은 괴테가 처음으로 창시한 것입니다.

처음에 나왔던 카타모르프로 돌아가 볼까요. 이 개념을 제시했던 볼프의 새로운 심메트리 이론은 앞서 언급한 연구 경위에서 이미 추측할 수 있듯이, 괴테의 형태학에서의 중요한 통찰을 기초로 전개된 것입니다.

괴테의 이탈리아 기행과 원식물

괴테의 중요한 통찰이란 자연의 생성에서 다음의 두 가지 근본 현상(내지는 원현상), 근원 현상Urphänomen을 찾아낸 것입니다. 괴테는 자연의 생성, 동식물의 생성 속에서 수축과 확장이라는 형태 생성의 법칙을 '원현상原現象'으로서 발견했습니다. 또 하나는 근원적인 생명 리듬으로서의 '나선螺旋'이라는 원현상입니다.

음울한 북유럽 독일에서 벗어나 밝은 남유럽 이탈리아를 여행하면서 수많은 식물을 관찰한 괴테가 그 천변만화하는 식물 속에서도 모든 식물을 포섭하는 규범 혹은 원상이 있다는 종래의 직관을 한층 굳혀 '원식물原植物'이라고 불렀던 것은 그의 책 『이탈리아 기행』을 통해 잘 알려졌습니다. 괴테가 나폴리에서 썼던 일기를 보면 원식물에 대한 그의 직관적인 확신이 정점에 달했음을 알 수 있습니다.

……원식물이란 세상에서도 신기한 피조물로, 자연 역시 이를 발견한 나를 부러워해야 할 것이다.
……즉 우리가 흔히 잎이라고 여기는 식물의 이 기관 속에, 온갖 형성물 속에 숨어 있거나 드러날 수 있는 진정한 프로테우스*가 숨어 있다는 것을 나는 분명하게 알 수 있었다. (1787년 5월 17일)[4]

괴테는 여기서 식물이라는 생명체의 모든 기관을 만들어내는 '원기관Urorgan'으로서의 잎, '원엽Urblatt'이라는 개념을 발견한 것입니다. 떡잎, 경엽莖葉, 꽃받침, 꽃잎, 암술, 수술, 열매, 씨앗 등 모두가 원엽의(생성 변용한 형태의) 변태(메타모르

* 그리스 신화에서 마음먹은 대로 모습을 바꾸는 바다의 신.

포제)라고 파악한 것입니다. 괴테의 이러한 통찰은 오늘날까지 식물 형태학의 주류로 이어졌습니다. 괴테는 더 나아가이 원엽의 메타모르포제의 동태 속에서 수축과 확장—확장은 팽창이라고도 하는데—이라는 두 가지 분극성의 율동(리듬)을 원현상으로 발견했던 것입니다. 그것은 잎이 수축해 꽃받침으로, 확장해 꽃잎으로, 또 수축해 수술, 암술로, 확장해 열매로, 나아가 또 수축해 씨앗이 된다는 생성 법칙에 대한 통찰입니다. 이탈리아에서 귀국한 뒤 괴테가 정리한 원식물이라는 직관에서 얻은 원엽과 그 메타모르포제에 대한 시론이 앞서 말한 「식물변태론」입니다.

그림 28은 괴테의 「식물변태론」에 실린 도판 중 하나로, 무화과나무의 갖가지 잎을 그린 것입니다. 단순한 잎에서 잎의 끄트머리가 여러 갈래의 날개 모양으로 갈라진 잎으로 변용하는 과정과 추이를 알 수 있는 그림인데, 잎의 변용 과정에서도 수축과 확장의 분극적인 운동의 리듬이 보입니다. 잎에 파도 무늬가 생겨나고, 점점 팽창하고 수축하다가 또 팽창하는, 그러한 메타모르포제의 변형 운동이 보입니다. 이 운동의 형태적인 리듬은 그야말로 앞서 말한 카타모르프적인 변용의 리듬이라고 할 수 있습니다. 앞서 괴테의 폴라리테트라는 자연의 분극적인 운동 법칙에 대해 서술했는데, 단지 대립하는 게 아니라 그 양극이 서로 끌어당기고

28. 괴테의 논고 「식물학」에서 발췌한 무화과나무 이파리 도판. 단순한 잎에서 날개형
 외형의 잎 모양에 이르는 변용. 여기서도 수축과 확장이라는 변용 운동의 양극적
 율동이 보인다.

 (괴테, 노무라 이치로 옮김, 『괴테 전집 14』, 우시오슈판, 1980, 61쪽.)

공명하면서 율동하는 리듬을 지니는 메타모르포제의 분극적分極的 율동 형상이 잘 드러나 있습니다.

다음은 파울 클레가 잎의 메타모르포제를 잎맥과 잎의 외형의 관계로 연구한 것으로(그림 29), 동일한 내적인 형태 안에서 외형이 변화하는 엽맥과 잎의 상보 작용에 대해 관찰한 것입니다. 클레는 "거기에서 생겨나는 면의 포름은 선의 방사放射의 기세와 관련된다. 그리고 선의 힘이 끝나는 곳에서 윤곽, 면의 포름 경계가 형성된다"[5]라고 했습니다. 포름을 형성하고 조직하는 자연의 에너지 법칙을 인식하는 것이 조형의 기본이라는 것인데, 이러한 클레의 자연 연구는 괴테의 연구를 떠올리게 합니다. 이 연구를 바탕으로 제작한 수채화 〈빛을 받은 잎〉(1929)을 보면(그림 30), 커다란 잎 안쪽에 작은 잎이 리드미컬하게 겹쳐, 자연의 태내胎內와 같은, 마치 뭔가가 생겨나는 것 같은 어렴풋하고 투명하며 깊은 공간을 만들고 있습니다. 검은 포름과 그 내부에 있는 저마다의 포름은 그야말로 카타모르프의 변용의 리듬이라고 할 수 있습니다.

29. 파울 클레, 〈잎맥과 잎 외형의 메타모르포제〉, 1929.
　(Paul Klee, *Das bildnerische Denken: Form-und Gestaltungslehre Bd. 1*, Hg.
　von Jürg Spiller, Schwabe & Co. Verlag, 1971, Basel/Stuttgart, p. 64.)
30. 파울 클레, 〈빛을 받은 잎〉, 1929.
　(*Das bildnerische Denken: Form-und Gestaltungslehre*, p. 65.)

볼프가 확장시킨 심메트리 개념

다음은 카를 로타 볼프가 전개시킨 심메트리 카테고리 개념을 내가 그림으로 정리한 것인데(그림 31), 맨 아래부터 독일어로 자기 형성의 '아우토모르프Automorph', 합동 친화적 合同親和的인 동형同形 '이조모르프Isomorph', 유사 친화적인 동형의 '호뫼오모르프Homöomorph', 투영射影 친화적인 동형의 '징게노모르프Syngenomorph', 위상位相 친화적인 동형의 '카타모르프'입니다. 카타모르프가 이 단계에 있는 것입니다. 그리고 무無 친화적인 이형異形의 '헤테로모르프Heteromorph'를 거쳐, 맨 처음에 언급했던 부정의 a를 지닌 무형無形의 '아모르프Amorph', 형이 없는 세계, 카오스에 이릅니다. 카타모르프는 위상학적인 형태로, 서로 위상적인 친화성을 지닌 동형이라고 할 수 있는 셈이지요. 이 수준에서 카타모르프는 심메트리의 하나라는 사고방식을 보여줍니다.

먼저 심메트리의 뜻을 알아볼까요. 심메트리의 어원은 그리스어 '심메트로스symmetros'로, '함께 잴 수 있다'라는 의미입니다. '함께 잴 수 있다'라는 것은 앞서 카타모르프란 어떤 형태적 특질인지 언급했던 부분과도 조금 겹치는 점이 있는데, 두 개 이상의 부분이 하나의 기준 단위로 나뉘는 것, 각각의 부분이 서로 공통된 공약량公約量을 지닌 것입니다.

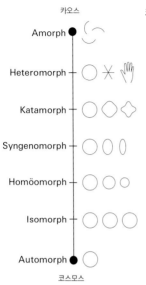

카오스

Amorph

Heteromorph

Katamorph

Syngenomorph

Homöomorph

Isomorph

Automorph

코스모스

31. 카를 로타 볼프의 심메트리 카테고리 구성도. (저자 작성.)

심메트리 개념에 '대칭'이나 '상칭相稱'도 해당되는 건 이 때문으로, 고대 그리스 이래 심메트리에 대한 사고방식은 모티프가 직선 위를 일정한 간격으로 이동한 이방二方 혹은 사방 연속무늬와 같은 평행이동대칭, 모티프가 대칭축의 양쪽 축으로부터 등거리에서 서로 조응하는 좌우대칭 같은 거울상이나 반사의 대칭, 모티프가 대칭점 또는 대칭축의 주위를 일정한 각도로 회전하는 방사대칭이나 점点대칭을—대체로 이조모르프와 호뫼오모르프 단계까지를—심메트리의 기본형으로 삼습니다. 하지만 볼프는 괴테가 파악

한 수축과 확장이라는 자연의 생성 운동과 나선이라는 원현상을 받아들여 토폴로지topology 등 현대 수학에서 기술할 수 있는 형태로 카오스에 가까운 수준까지 심메트리의 변형을 파악할 수 있었습니다.

볼프는 '평행이동대칭' '좌우대칭' '점 또는 회전대칭'이라는 기본적인 세 종류의 대칭 개념에 '수축과 확장', '나선'이라는 운동 개념을 도입하고 그것들을 조합해 14종의 변형 조작의 생성 문법을 편성, 이를 통해 대칭형(심메트리) 개념을 자연은 물론 인공 세계를 포함하는 만물에 적용할 수 있는 형태 형성의 원리로 확장시켰습니다.

볼프는 이처럼 세계의 생성 과정을 심메트리의 변형 과정으로 보았는데, 이에 대해 프랑스의 철학자 로제 카유아Roger Caillois의 반反대칭성 이론에 따르면, 좌우가 같은 거울상 대칭 이후의 변형 과정은 '반反대칭화'의 프로세스가 됩니다. 이는 볼프와 전혀 다른데, 나는 이 또한 세계 생성을 파악하는 데 무척 매력적인 관점이라고 생각합니다. 이는 심메트리의 변형 수준에서 보는 것이 아니라, 심메트리에서 대칭성의 일부 파괴라는 파괴 수준에서부터 파악하는 관점입니다. 대칭성 파괴입니다. 바꿔 말해 심메트리가 조금씩 파괴되는 반대칭화의 프로세스로 파악하는 것입니다. 이는 다음 기회에 다루기로 하고, 여기서는 이 문제에 깊이 들어가지 않겠습니

다. 이런 자연의 '단일기호적monosemic 대칭화'의 프로세스 배후에는 동시에 자연의 '다의적polysemic 반대칭화'의 힘이 작용하고 있다는 카유아의 생성관은 커다란 파괴가 아니라 대칭성을 부분적으로 무너뜨려 갱신해가는 완만한 진보와 조화의 원리를 환기시키는 통찰이라는 점에서 무척 흥미로웠습니다.[6]

막스 빌의 〈15개의 변주〉

여기서 다시 카타모르프의 관계 속에서 막스 빌이 만든 〈하나의 테마에 따른 15개의 변주〉의 일부를 봅시다(그림 32). 앞서 클레의 〈빛을 받은 잎〉에서 잎의 카타모르프적인 메타모르포제의 전개는 그 형의 변용이—식물의 잎을 모티프로 삼은 것도 있다고 생각하는데—유기적입니다. 이에 비해 빌의 〈15개의 변주〉는 구체적인 자연의 형상에 의존하지 않고 기하학적 도형을 사용했지만, 변주의 리듬 형성 방법은 카타모르프입니다. 기본 구조의 변형 과정이 정삼각형에서 정방형이 되고, 정오각형이 되고, 정육각형이 되는 식으로 하나씩 각형이 늘어나 정팔각형이 되는 나선형의 전개입니다. 따라서 이는 카타모르픽한 대칭형입니다. 게다가 여기

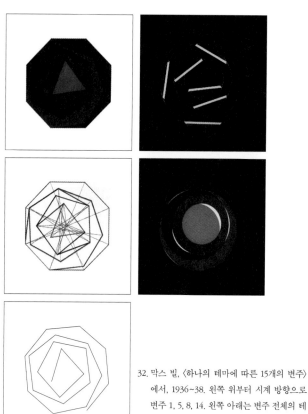

32. 막스 빌, 〈하나의 테마에 따른 15개의 변주〉
에서, 1936~38. 왼쪽 위부터 시계 방향으로
변주 1, 5, 8, 14. 왼쪽 아래는 변주 전체의 테
마가 된 기본 구조. 같은 구조를 사용해 다
양하게 형태 변화를 시도한 작품이다. 색
채는 가운데부터 노랑, 빨강, 초록, 파랑, 주
황, 보라를 사용한 것, 여기에 회색을 더한
것, 흰색과 검정 등 세 종류가 있다. (Eduard
Hüttinger, *max bill*, abc verlag, zürich,
1977, p. 101.) © Max Bill/ ProLitteris,
Zürich-SACK, Seoul, 2016

33. 카를 로타 볼프의 카타모르프 도형도 〈심메트리와 양극성〉, 1949. a는 이조모르프의 관계, b는 호뫼오모르프의 관계, c는 징게노모르프의 관계, d는 카타모르프의 관계.
(*Studium Generale*, Vol. 2, 1949, Springer-Verlag, Berlin, Abb. 5, p. 214.)

서는 수축·확장과 나선의 운동 법칙이 포함돼 있습니다. 이는 하나의 구조에서 여러 가지 형상을 동시에 꺼낸 것인데, 기본 구조가 단순한 삼각, 사각 같은 기하학 도형이면서 그것을 넘어선 변화의 율동이 대단히 다채롭고 매력적인 것은 카타모르프의 메타모르포제이기 때문입니다. 게다가 정삼각형에서 정팔각형에 이르는 나선 구조라는 하나의 테마 속에 다양한 변용의 가능성, 앞서 나왔던 프로테우스의 숨겨진 원구조를 발견했기 때문이기도 합니다.

볼프가 '심메트리와 분극성'이라는 논문에서 카타모르프의 개념을 제시했을 때의 도식에는 카타모르프 관계로서의 정삼각형, 정방형, 정오각형, 정육각형, 같은 식으로 다각형에서 원으로의 변용 과정이 담겨 있습니다(그림 33).

빌의 이 카타모르프적인 리듬 구조의 발견의 배경에는 수학적 표상에 대한 깊은 관심과 직관력이 담겨 있습니다. 빌은 "내게는 아버지가 여럿 있다"라고 했는데, 바우하우스에서 배웠던 칸딘스키, 클레, 알베르스, 슐렘머, 모호이너지, 그로피우스를 비롯해 동시대의 아르프, 몬드리안, 두스뷔르흐, 반통겔루, 말레비치 같은 여러 예술가들의 이름을 들었는데 이들 중에서도 가장 경애하는 아버지는 아마도 클레가 아니었을까 싶습니다. 왜냐하면 클레의 수업에서 형태 요소의 조직화 이론과 현상 형태의 논리가 빌의 사고에 지속적으로 영향을 미쳤기 때문입니다. 이 점이 수학적 표상에 대한 관심과도 연결됐다고 생각합니다. 데스틸 그룹의 두스뷔르흐, 몬드리안, 반통겔루에 대한 빌의 관심도 그 작가들의 근원적 요소의 순수한 구성 원리를 향한 것이라고 할 수 있습니다.

1 Karl Lothar Wolf, Robert Wolff, *SYMMETRIE*, Böhlau-Verlag, Münster Köln, 1956.
2 *Studium Generale*, Vol. 2, 1949, Springer-Verlag, Berlin, pp. 203-278.

3 요한 볼프강 폰 괴테, 노무라 이치로 옮김, 「식물변태론」, 『괴테 전집 14』, 우시 오슈판, 1980.

4 요한 볼프강 폰 괴테, 다카기 히사오 옮김, 「2차 로마 체류」, 『괴테 전집 11』, 우 시오슈판, 1979, 309쪽.

5 Paul Klee, *Das bildnerische Denken: Form-und Gestaltungslehre, Bd. 1*, Hg. von Jürg Spiller, Schwabe & Co. Verlag, Basel/Stuttgart, 1971, p. 64.

6 로제 카유아, 쓰카자키 미키오 옮김, 『반대칭 오른쪽과 왼쪽의 변증법』, 시사 쿠샤, 1976(원저: 1973).

피에트 몬드리안
Mondrian, P.

매체·매질
medium

메타모르포제
Metamorphose

스테판 말라르메
Mallarmé, S.

토머스 말도나도
Maldonado, T.

메타포
metaphors

재료·물질
material

미키 시게오
Miki, S.

모데르네
Moderne

형태
morph

물질
Materie/matter

시장
Markt/market/marché

모르폴로기·형태학
Morphologie

기억
memory

중부 유럽
Mitteleuropa

윌리엄 모리스
Morris, W.

근대성
Modernität/modernity

라슬로 모호이너지
Moholy-Nagy, L.

노이즈·잡음
noise

나쓰메 소세키
Natsume, S.

노테이션·기보법
Notation

기원·원천
origin

국민 경제학
Nationalökonomie

헬레네 논네 슈미트
Nonné-Schmidt, H.

규범·기준
Norm

프리드리히 나우만
Naumann, F.

오토 노이라트
Neurath, O.

뉴 바우하우스
New Bauhaus

이코노미·경제학
Ökonomie

자연
Natur ·nature

질서-무질서
Ordnung-Unordunung/order-disorder

뉴 타이포그래피
Neue Typographie

에콜로지·생태학
Ökologie

조직화
Organisation/organization

오이코스
oikos

객관·객체
Objekt ·object

마이너스 엔트로피
Neg-Entropie/neg-entropy

오가니즘·유기체·생물
Organismus/organism

마땅히 그래야 하는
ought to be

존재론
Ontology

동양
orient

프로테우스
Proteus

그레고르 파울손
Paulsson, G.

파토스
pathos

다원성·다양성
Pluralität/plurality

열정
passion

플러스=마이너스
Plus=Minus

프로그램
program

프로젝트
Projekt/project

양극성
Polarität

찰스 샌더스 퍼스
Peirce, C. S.

프로세스
process

수동적·수구적
passive

포스트모던
Postmoderne/postmodern

실용주의
pragmatism

포이에시스
poiēsis

현상
Phänomen

상대성
relativity

책임
responsibility

헤리트 T. 리트펠트
Rietveld, G. T.

리처드 로티
Rorty, R.

공간
Raum

관계
Relation/relation

빌터 라테나우
Rathenau, W.

존 러스킨
Ruskin, J.

래스터·그리드
Raster

변혁·혁명
revolution

로티스
Rotis

재귀적·자성적
reflexiv

지역성
Regionalität/regionality

라티오모르프·형태합리적
ratiomorph

리듬
Rhythmus/rhythm

constellation[r] **Relation/relation**

균형 관계가 부여하는 새로운 조형

관계성에서 생성하는 세계

이 장에서는 '렐라치온Relation', '릴레이션relation', '관계·관계성'이라는 개념을 따라 이야기를 펼쳐보겠습니다.

'Relation/relation' 하면 금방 네덜란드 데스틸파의 '관계의 미학' 혹은 '관계의 논리'라고 부르는 근원적인 '균형 관계'의 조형 원리가 떠오릅니다. 게다가 데스틸파 조형과 처음 만났을 때의 놀라움은 모호이너지의 〈볼륨과 공간의 상관성〉이라는 '면의 새로운 공간 관계'와 함께 대단히 강렬한 인상으로 남아 있습니다. 그 직선과 면의 순수한 '관계성'으로 환원되는 추상 구성의 극치. 그 절대적인 균형과 정돈 그리고 조화의 리듬. 내게는 완전히 새로운 감동이었지만 어딘지 모

르게 나는 이 서양의 추상에서 일본 문화의 깊은 곳에서 볼 수 있는 추상성을 떠올리며 공감하고 있음을 깨달았습니다.

테오 판 두스뷔르흐Theo van Doesburg(1883~1931)*가 습작한 '투영 그림axonometric drawing'**에서 보이는 주택과 공간의 수평·수직면의 투명한 관계성. 헤리트 리트펠트Gerrit Rietveld(1888~1964)가 설계한 슈뢰더 하우스의 선과 면의 관계성만으로 구성된 비대칭적인 균형과 정돈, 경쾌한 리듬. 그 내부 공간의 다양한 변용성과 레드와 블루 체어의 공간성. 몬드리안의 회화에서 감각적인 분할 비율로 구성된 격자형의 정밀靜謐한 관계의 리듬과 청정淸淨한 긴장감……. 나는 이 작품들에서 깊은 공감과 놀라움을 느꼈습니다. 모호이너지가 보여준 '면의 새로운 공간 관계'와 마찬가지로, 나는 거기서 '후스마襖'(맹장지: 안과 밖에 두꺼운 종이를 겹바른 장지)와 '쇼지障子'(미닫이문)로 나누어진 일본의 전통적인 주거 공간의 열리고 닫히는 관계성과 다초점적인 별자리 같은 공간 관계 혹

* 네덜란드의 화가, 건축가, 디자이너이자 예술 이론가. 1917년 레이덴에서 잡지 『데스틸』을 창간, 몬드리안, 반 데르 레크 등과 데스틸 운동을 전개하며 기하학적 추상 도형과 입체의 미학을 확립하는 데 공헌했다. 건축, 디자인, 나아가 다다이즘 등에 대해서도 폭넓은 관심을 보였다.

** 물체를 경사시켜 두고 여기에 평행한 투영선으로 그리는 도법. 입체적으로 표현이 가능하다. 물체의 모든 면이 투영면에 대하여 경사하고 있는 상태에 두어진 도법으로, 경사에 따라 등각 투영법, 이등각 투영법, 부등각 투영법 세 종류가 있나.

은 '스지치가이筋違い', '가쿠치가이角違い'*라 불리는 '스키야数
寄屋'**의 비대칭적인 '오키아와세置き合せ'***의 균정 원리가 떠
올랐습니다. 데스틸파의 그 구성에는 르네상스 이래의 원근
법 시점도, 예로부터 생명과 아름다움의 법칙으로 여겨진 대
칭성으로써의 심메트리 원리도 보이지 않습니다. 거기에는
그것들의 시점과 원리가 해체·소멸되어 있으니까요.

이는 앞서 내외 공간의 상호 침투성이라는 관점에서 'i'
장에서도 고찰했지만, 서양 근대에 원근법을 해체하며 중심
의 상실이 일어났습니다. 거기서 새로이 다초점적인 시점을
발견했습니다. 일본 문화에서 볼 수 있는 세계 생성 원리의
특질 가운데 하나는 이 다초점적인 시공간의 의식이라고 생
각합니다. 예로부터 일본에서 전해져온 세계 생성 원리에 대
해서 나는『후스마』라는 책을 통해 내가 발견한 '스키すき'와
'사와리さわり'라는 현상을 통해 상세하게 고찰했습니다. 여기
서 이 문제를 다루진 않겠지만 다초점적인 시공간의 지각 세
계는 예로부터 일본의 정원과 주거, 장벽화와 두루마리 그림

* 붙박이 장식장 등의 각도를 일부러 맞추지 않고, 비대칭으로 한 건축 형식.

** 일본 건축 양식 중 하나다. 스키(数寄)는 전통시, 꽃꽂이, 다도 등 풍류를 즐기
 는 것을 의미하며, 스키야는 다실을 뜻한다. 서원 건축이 중시한 격식 양식을
 극히 배제하고, 겉치레가 아닌 내면을 닦아 손님을 접대한다는 다인의 정신을
 반영한, 소박하면서도 세련된 의장이다.

*** 일본 전통 건축 용어로 비대칭 배치 방법을 뜻한다.

등─추상 회화가 아니라 구상이지만─회화 세계에서도 쉬이 발견할 수 있습니다. 일본의 정원은 애초부터 중심이 없는 다초점적인 세계로, 보일 듯 말듯 감춰지는 회유적回遊的 프로세스이고, 후스마와 쇼지로 열고 닫을 수 있는 '마지키리間仕切り'(칸막이)로 연속되는 일본 가옥의 공간의 중층성도 다초점적이어서 중심이 없다고 할 수 있습니다. 마치 성좌와 같은 공간 배치라고 할 수 있지요. 춘하추동을 비롯해 다양한 사건과 모습이 하나의 공간에 병존하고 있는 것이 두루마리 그림 등 일본 회화의 특징이라고 생각합니다.

원근법 해체에 의한 중심 상실은 도상과 배경, 도상figure과 바탕ground이라는 구별의 소멸이라고도 할 수 있습니다. 그것은 이야기 세계에서 주인공 혹은 주제로써 도상적 존재자와 그 배경이라는 히에라르키의 해체입니다. 도상에 대한 배경, 도상에 대한 바탕 같은 도상과 바탕의 주종관계의 소멸입니다. 여기서 세계는 하나의 도상적 존재자, 하나의 개별적인 존재로 성립된 것이 아니라, 개개의 존재 내지 개개의 구성 요소의 관계성에서 생성된다는 존재론의 커다란 전환이 보입니다. 이는 실체 개념에서 관계 개념으로 바뀌는 서양 근대 철학의 커다란 전환과도 궤를 같이 합니다. 서양 철학의 전통적인 존재론에서는 실체가 제1차적인 존재였고, 실체간의 관계는 제2차적으로 성립한다고 여겼지만, 관계야

말로 제1차적인 존재라는 사상으로 일대 전환이 일어난 것입니다. 미술에서는 이 원근법의 해체를 중심의 상실이라는—개별적인 대상에서 모든 요소의 관계성으로의—극적인 전환이 큐비즘에서 시작됐다는 것은 잘 알려져 있습니다.

데스틸파의 조형 사고

두스뷔르흐가 1920년경 작업한 공간 습작 〈카운터 컨스트럭션〉을 봅시다(그림 34). 다양한 크기와 프로포션의 수평면과 수직면이 공간에 떠 있어 마치 면의 성좌와 같은 관계성의 구성이 아닐까 생각됩니다. 주제의 중심도, 도상적 존재자도 보이지 않습니다. 수평과 수직 면이 각각 고유의 자율성을 지니고 서로 공명해, 비대칭의 동적인 균형 관계를 형성하고 있습니다. '카운터'는 '반대'나 '역방향'을 의미하는 라틴어에서 온 접두사로, '반反구성', '역逆구성'을 의미합니다. 바로 모호이너지의 〈볼륨과 공간의 상관성〉에서 보았던 '볼륨의 해체'와도 평행하는, 새로운 세계 생성의 지향성을 지닌 것이지요. 이는 또 해체에 의한 생성이라고 할 수 있습니다. 바꿔 말하면 개체의 해체에 의한 관계의 생성입니다. 한편으로 성좌와 같은 이러한 구성의 비대칭적인 면面

34. 테오 판 두스뷔르흐, 〈카운
터 컨스트럭션〉.
(Theo van Doesburg, *Grund-
begriffe der Neuen Ges-
taltenden Kunst*, Florian
Kupferberg Verlag, Mainz,
1966, n. pag.)

들이 지니는 관계성과 투명성은, 당시 나에게는 앞서 '볼륨
의 해체'와 마찬가지로 언뜻 스키야의 공간 구성을 떠올리
게 했습니다. 또한 가쓰라리큐의 신쇼인新御殿에서 본 계수
나무로 만든 비대칭적 장식장 구성이 섬광처럼 떠올랐지요.

리트펠트의 슈뢰더 하우스를 봤을 때는 순수하게 소재가
지닌 고유의 아름다움, 소재와 구성의 아름다움을 추구한
스키야의 건축 공간과 상통하는 듯한 균정한 구성미, 관계의
미학을 느끼고 놀랐습니다. 가구의 구성도 놀라웠지요(그림
35). 그것은 점, 선, 면, 색채의 균형 관계의 구성미라고 할 수
있습니다. 1974년부터 13년에 걸쳐 복원된 슈뢰더 하우스[1]
를, 울름 시절의 동기이자 친구이며 복원을 맡았던 네덜란드
건축가 베르투스 뮐더Bertus Mulder의 안내로 돌아보는데, 예
건에 느꼈던 감동과 공명이 새삼 되살아나더군요.

물론 그것은 스키야처럼 자연 소재를 살린 청정한 균형과 정돈의 구성미와 같지는 않습니다. 외관은 기본적으로 면과 선의 구성입니다. 흰색과 회색의 벽면과 채광을 위한 유리면, 밖으로 달아놓은 처마와 베란다 등의 흰 수평선을 받치는(I 혹은 L 형태의) 압연 강철재의 빨강, 노랑, 파랑, 검정의 수직선, 창틀의 검정 격자와 문설주와 테두리의 노란 수직선과 붉은 수평선, 그 면과 수평·수직선의 비대칭적인 균형 관계의 구성이지요. 그것은 언뜻 보아 검은 격자의 흰 면과 세부의 빨강, 노랑, 파랑의 순수한 관계성으로 결정화된 몬드리안 회화의 공간 구성처럼 여겨지기도 합니다(그림 36).

몬드리안 회화에 나타난 화면이 절단돼 분명한 경계가 없는 검정의 대담한 분할 격자 속의 흰 면과 세부 삼원색과의 정밀한 균형과 정돈된 관계는 유한과 무한 사이의 의식의 파동波動과 청정한 긴장감, 유구悠久한 리듬을 환기시킵니다. 이는 어딘지 일본 문화의 기억을 크게 떠올리게 하는 점이 있는데, 슈뢰더 하우스의 선과 면의 대비 구성도 그처럼 심금을 울리는 공간이었습니다. 넓은 창과 문을 통한 외부 공간과 내부 공간의 상호 침투성, 차양을 위아래로 이동시키거나 때에 따라 다양하게 변용하는 음영의 공간 작용, 면과 부자재의 비대칭적인 구성의 율동, 부자재들이 맞물리는 관계성과 디테일의 아름다움, 건물의 모퉁이에 세운 기둥 없는

35. 헤리트 리트펠트가 설계한 슈뢰더 하우스 외관, 저자 촬영, 1990, 네덜란드 위트레
 흐트.
36. 피에트 몬드리안, 〈구성〉, 1922.
 (Hans L. C. Jaffé ed., *Piet Mondrian*, Harry N. Abrams, Inc., Publishers, New
 York, 1905, p. 109.)

창문의 개방성, 후스마 같은 가동식 칸막이에 의한 내부 공간의 변용성, 여러 종류의 자그마한 가구들에 의해 다양하게 변환되는 공간 조작의 탁월함과 경쾌하고 묘한 느낌 등에서 스키야 건축의 의장意匠, 취향과 통하는 요소를 발견해 새삼스레 깊은 감동을 받았지요.

자연과 정신의 균형·조화·유화宥和

데스틸파의 추상 구성 원리와 일본 문화에서의 추상성과 공간 구성 원리 사이에 유사성이 보이기는 해도 이들 사이에는 풍토와 역사, 사고와 철학에 바탕을 둔 고유 문화의 배경에는 차이가 있습니다. 그러나 네덜란드의 데스틸파도 다른 전위 운동과 마찬가지로 서양의 전통을 해체해 당위적인 근대성을 형성하려는 서양 근대의 모험심에서 생겨난 것으로, 그런 관점은 근대 예술과 근대 디자인을 20세기 문명의 존재 방식에서 생각했을 때 중요합니다.

데스틸파는 조형 사고의 전제에서 몬드리안의 '신조형주의'와 이념을 공유했는데, 그 조형 원리는 수평선·수직선에 의한 격자 구조와 빨강, 노랑, 파랑의 삼원색과 흰색, 회색, 검은색의 무채색과 조합으로 환원되어 갔습니다. 그들 요소는

애초에 서로 근원적으로 대립된다고 여겨지는 것들입니다. 그들로서는 이 근원적인 대립 요소의 궁극적 균형 관계를 추구하는 것이 새로운 시대정신의 표상으로, 회화부터 도시 환경 형성까지 미치는 보편적인 조형 원리의 창조였다고 할 수 있습니다.

이 대립 요소의 균형 관계를 지향하는 흐름의 내부에는 '인터랙션' 장에서도 지적했던 것처럼, 데스틸파의 사람들도 예외 없이 서양 근대를 달성했던 인간 중심주의를 부정하는, 말하자면 자연과 대립하고 자연을 넘어선 근대적 자아를 강하게 부정하는 감정이 담겨 있습니다. 따라서 신조형주의는 예술에서 "자아를 소거하는 것이다"라고 했던 몬드리안의 이야기는 그런 생각의 표명이라고 할 수 있습니다.

새삼스레 자연과 인간 정신의 균형·조화·유화를 지향했다는 것은 시대의 새로운 세계 인식이었습니다. 데스틸파는 자연과 정신, 주관적인 것과 객관적인 것, 개별적인 것과 보편적인 것, 내적인 것과 외적인 것, 모든 것들의 대립을 대등하게 여기는 조형을 넘어선 우주 정신의 균형을 추구했습니다.

데스틸파는 잘 알려진 대로 회화, 조각, 타이포그래피, 건축 등의 장르를 넘어 모인 작가들의 그룹인데, 공유하는 이념을 회화에서 주택과 도시 공간으로 확장시켰던 이는, 이

를 주도했던 이색적인 종합예술가 두스뷔르흐였습니다. 그는 신조형주의를 유럽 각지로 퍼뜨렸고, 미래파를 비롯해 쿠르트 슈비터스Kurt Schwitters(1887~1948)[*], 한스 리히터Hans Richter(1888~1976)[**], 엘 리시츠키El Lissitzky(1890~1941)[***] 등과 교류하면서 다다와 러시아 아방가르드 등의 활동도 흡수해 신조형주의의 원리를 요소주의要素主義라는 개념으로 수정해―이는 몬드리안이 반대해 데스틸파를 떠나는 계기가 됐지만―초기의 정적인 수평·수직뿐만 아니라, 사선 분할도 도입해 동적인 방법론으로 펼쳐 나갔습니다.

[*]　독일의 다다이스트. 1919년 하노버에서 다다이즘 운동을 일으켰으며, 시, 회화, 이런저런 잡다한 재료를 활용한 구성을 스스로 '메르츠'(merz)라 이름 붙이고, 1923~32년에 걸쳐 개인 잡지 『메르츠』를 출간하기도 했다(전 22권). 특히 자택의 작업실에서 3회에 걸쳐 만든 거대한 콜라주 조각 작품 〈메르츠바우〉가 유명하다. 다다이즘에서 출발해 추상의 이념을 흡수하고 콜라주를 구사한 중요한 작가로 평가받는다.

[**]　독일의 화가, 전위 영화 작가. 처음에는 입체주의적 회화를 제작했고, 표현주의적 색채가 짙은 〈환상적 초상〉 연작으로 일종의 자동기술법을 전개했다. 취리히 다다이즘 운동에 참가했고, 1917년부터 영화로 방향을 바꿔 전위 영화를 여러 편 발표했다.

[***]　러시아 화가, 디자이너. 20세기 그래픽 디자인 및 러시아 구성주의 운동에 큰 족적을 남겼다.

데스틸파와 바우하우스

이 데스틸파와 '관계'의 구성 원리에 대해서는 바우하우스 총서로 간행된 몬드리안의 『새로운 조형(신조형주의)』(제5권, 원저 1925), 두스뷔르흐의 『새로운 조형 예술의 기초 개념』(제6권, 원저 1925)에서 그 내용을 확인할 수 있습니다. 바우하우스 총서 제10권은 데스틸의 건축가 아우트J. Johannes Pieter Oud의 『네덜란드 건축』으로, 이를 통해 데스틸에 대한 바우하우스의 관심도 살펴볼 수 있습니다.

1921년에 두스뷔르흐가 바이마르의 바우하우스를 방문해 머물면서 데스틸 강좌를 개설하고, 바우하우스의 표현주의적 경향을 강하게 비판했던 것은 잘 알려져 있습니다. 1919년 개교한 바우하우스는 이 무렵 커다란 변혁을 맞이하는 중이었습니다. 마침 1923년 그로피우스가 '예술과 기술, 새로운 통일'이라는 테마로 '새로운 조형(게슈탈퉁)', 즉 '디자인'을 예술과 근대 기계 산업의 결합으로 파악하는 명확한 입장을 표방하기 직전이었습니다. 그것은 일반적으로 바우하우스 초기의 표현주의적 단계에서 기하학적 구성주의의 단계로의 전환점이었다고 할 수 있습니다. 또 잘 알려진 대로 이는 요하네스 이텐이 산업과의 제휴를 추구하는 그로피우스의 견해를 받아들이지 못해 바우하우스를 떠나는 계기

가 되기도 했습니다.

바이마르 시절 두스뷔르흐의 데스틸파 주장과 바우하우스 비판이 대단히 강력했던 만큼, 바우하우스의 전환과 그 뒤의 구성적인 디자인에는 두스뷔르흐와 데스틸의 구성 원리가 커다란 영향을 끼쳤다고 보는 견해가 있습니다. 그러나 신 바우하우스 총서의 재판再版 편집자로, 내 친구이기도 했던 한스 마리아 빙글러Hans Maria Wingler(1920~84)가 지적하기도 했고, 나 역시 양식에서 그 직접적인 영향은 그리 크지 않았다고 생각합니다. 데스틸과 바우하우스의 차이에 대해 말하자면, 전자는 새로운 '양식'(데스틸)이라는 형태를 추구한 예술 운동의 표명이었고 후자는 거꾸로 양식 개념의 고정화를 거부하고, 사회적 책임을 갖는 예술 의식을 육성하는 가운데 저마다의 개성을 개화시키는 교육적 행위의 프로세스였다는 견해도, 대비적으로 보면 거의 그대로라고 생각합니다. 게다가 앞에서도 언급한 것처럼 바우하우스는 공동의 다양한 생성 프로세스였다고 생각합니다.

그러나 바우하우스 총서(전 14권)에 그로피우스, 클레, 슐렘머, 모호이너지, 칸딘스키 등 바우하우스 마이스터들의 저작과 나란히 몬드리안과 두스뷔르흐의 조형론도 들어갔다는 것은 바우하우스의 데스틸파의 조형 원리에 대한 자율적인 평가인 동시에 새로운 '조형 언어'의 통합과 형성을 향한

생성적 운동체로서 바우하우스의 혁신적 자세를 볼 수 있습니다.

바우하우스 총서에는 구성주의의 역사적인 전개와 그 현대적인 의의를 검증하는 데 중요한 프랑스의 화가이자 미술 이론가인 알베르 글레즈Albert Léon Gleizes의 『큐비즘』, 러시아 아방가르드 작가 카지미르 말레비치의 『대상對象이 없는 세계』도 포함돼 있는데, 동시대의 구성주의에서도 데스틸의 구성 특질은 생성 요소의 관계를 가장 근원적인 지점까지 환원시킨, 이른바 0℃의 구성 원리라고도 할 수 있습니다. 감법減法의 구성 원리라고 할 수도 있겠지요.

데스틸파의 구성법과 일본 문화의 기억

데스틸파의 구성법과 일본 문화의 기억이 공명하는 듯한 경험을 했던 요인 가운데 하나는 이 감법의 구성 원리에 있는 게 아닐까 합니다. 다음의 내용도 내 책 『후스마』에서 상세하게 고찰했지만, 예부터 내려오는 일본의 조형 용어 중 '가자루かざる'라는 말이 있습니다. 오늘날 '가자루'는 '장식을 하는 것' '장식을 더하는 것'의 의미로 쓰입니다. 그러나 이 말의 원래 의미는 '닦아서 깨끗하게 하다'로, '가자루'에 해당

하는 한자인 '식飾'은 동시에 '닦다' '깨끗하게 하다'라고도 읽으며, 어디까지나 생성의 근원으로 정화해가는 것을 의미했습니다. 예를 들어 이세 신궁伊世神宮을 비롯해 '신도神道'의 성역에서 보이는 흰 '미초御帳'와 '헤이하쿠幣帛', 흰 목재로 지어진 '사전社殿'처럼, 극한까지 '닦아서 깨끗하게 한' 청정함이 '꾸밈'이었던 것입니다. 그것은 뒤에―아마도 불교가 전래된 이래―'장엄莊嚴'이라고 불리는 불교 제사 영역의 꾸밈과 금칠·극채색 장벽화의 현란하고 호화로운 꾸밈처럼, 더욱 멋지고 화려하게 '장식하는' '꾸밈을 더하는' 것을 꾸밈으로 하는, 또 하나의 '가자루'라는 의미로 전환됐습니다. 그리고 일본 문화에서 이 '가자리'(장식)의 양의성이라고도 할 수 있는 두 가지의 대극적인 미학이 생겨난 것입니다. 장식의 없음과 있음, 부정과 긍정, 감법과 가법加法이라는 양극성입니다. 내가 떠올렸던 스키야 건축의 배경에는 '닦아서 깨끗하게 하는' 감법의 의식이 흐르고 있습니다. 이 감법 미학과의 관계에서 데스틸파의 조형관에 대해서 이야기하기 전에 바우하우스 총서 속의 몬드리안과 두스뷔르흐의 '관계' 개념을 살펴보겠습니다.

중심의 해체-율동적인 균형 관계의 형성

바우하우스 총서에서는 몬드리안도, 두스뷔르흐도, 자연의 묘사와 구별되는 새로운 구성적인 예술을 새로이 '조형 Gestaltung'이라고 부르고, '조형'은 '관계'를 형성하는 것이라고 합니다. 여기서 '관계'라는 개념은 이 장의 주제어인 'Relation'이라는 철학상의 개념이 아니라, '조화롭다'와 '관계' 두 의미를 동시에 지닌 'Verhältnis'입니다. 그리고 'Relation'과 함께 '관계'를 나타내는 또 하나의 단어 'Beziehung'을 사용할 때에는 반드시 '조화를 이루었다' '균형을 잡았다'라는 형용사나 동사의 과거분사형이 동반됐습니다. 이는 새로운 관계의 예술, 관계의 구성 원리를 제기했던 신조형주의와 데스틸의 조형관에는 '조화'나 '균형'이라는 의미를 포함하는 '상호적인 관계'의 개념이 중요했기 때문이라고 생각합니다.

여기까지 '균형 관계'라는 표현을 종종 사용했던 것은 그 때문인데, 이 '조화'나 '균형'은 대체 어떤 의미인지 검토해봐야 합니다. 그것은 근원적인 대립 요소의 '조화'와 '균형'을 추구하는 것인데, 몬드리안의 말로 바꿔보면, 새로운 조형(신조형주의)에서는 이 경우 '조화'(하모니)라는 말보다 오히려 '균형이 잡힌 관계'라는 개념을 적용하고 싶지만, 그러나 이 '균형을 잡았다'라는 말을 심메트리의 의미로 받아들여서는 안

됩니다.[2] 이 경우 심메트리는 서양에서 말하는 균형 개념인 '좌우대칭성'을 가리키는 것은 분명합니다. 조화(하모니)라는 개념도 늘 '좌우대칭성의 균형'과 연결됐습니다. 이미 '도상과 바탕의 관계'로 언급했던 것처럼, 그것은 중심이 좌우나 측면을 지배하고, 좌우나 측면이 '중심'에 종속되는 히에라르키(계층성)를 조화(하모니) 혹은 우주(코스모스)로 보는 관념이라고 할 수 있습니다. 몬드리안이 주장했던 '새로운 조형'의 이념은 그러한 심메트리, 좌우대칭성의 균형·조화의 관념의 파괴, 중심의 해체였던 것입니다. 그렇다면 새로운 '균형이 잡힌 관계'란 말할 것도 없이 좌우대칭이 아닌 좌우비대칭, 어심메트리라는 서양에서는 지금까지 전혀 없었던 혁신적인 균형 관계의 제기였다고 할 수 있습니다. 이는 통합에 의한 조화에서 평형, 밸런스, 균형에 의해 열린 생동적인 조화로의 이행이라고 할 수 있습니다. 여기서는 이미 조형에서 카타모르프라는 율동적인 균형 관계의 새로운 세계로 향하든 하나의 결정적인 계기가 보입니다.

비대칭적인 구성 원리와 동적 균형

비대칭적 구성 원리는 일본에서는 결코 새로운 것이 아님

니다. 헤이안 시대 침전 건축, 정원의 조성 방식과 스키야 다실등의 배치 개념에서 볼 수 있는 '엇갈리게 놓는' 원리에서 선반棚의 엇갈린 구성 혹은 좌우대칭적인 신체를 대담한 비대칭적인 무늬로 감싼 의복의 의장意匠 등 여러 사례를 당장 떠올릴 수 있지요. 하지만 서양에서 좌우대칭성의 부정, 비대칭성을 새로운 조형 원리로 삼은 것은 서양 근대의 혁명적인 사건이었습니다. 그에 대해 화가 페르낭 레제 등과 함께 논하면서 건축사가 기디온이 한 말은 매우 유명합니다.

　　가구 하나를 비대칭적으로 구성해 배치하는 것만으로 시각적, 장식적 혁명이 한층 강렬하게 나타난다. 우리의 시각 교육은 대칭이었다. 비대칭을 사용하면 근대의 풍경은 전혀 새로워질 것이다.[3]

　　이 비대칭의 균형 관계라는 구성 원리는 회화에서 타이포그래피, 가구와 건축 등 마침 형성 단계에 있던 모던 디자인과 건축에 새로운 조형의 규범으로 커다란 영향을 미쳤습니다. 그중에서도 책에 사용되는 활자의 문자 구성과 포스터 등에 끼친 영향은 막대했습니다. 활판인쇄술을 새로운 전달의 수단으로 파악해 전개했던 활자의 구성에 의한 모던 타이포그래피 디자인은 대칭적인 문자 구성 대신 곧바로 비대

칭적 구성을 새로운 조형 원리로 삼았습니다.

1928년 얀 치홀트Jan Tschichold는 1920년대에 미래주의, 다다, 구성주의, 바우하우스 등의 예술 운동과 함께 중부 유럽 전역에 확산됐던 새로운 타이포그래피의 실험적인 시도를 모던 타이포그래피의 기본 원리로 체계화해 한 권의 책으로 출간했습니다. 그것이 비대칭 구성 원리를 포함한 모던 타이포그래피의 바이블이라고 일컬어지는 『새로운 타이포그래피Die Neue Typographie』입니다. 이 책의 말미에는 열여덟 페이지에 걸쳐 참고문헌이 실려 있는데, 그중에서도 몬드리안과 두스뷔르흐의 바우하우스 총서를 특별한 추천 도서로 언급했습니다. 게다가 서문 앞쪽에는 같은 책의 지도 이념처럼 (1922년의 『데스틸』에서 인용한 것으로 여겨지는데), 몬드리안이 한 말이 실려 있습니다.

새로운 인간에게는 그저 자연과 정신의 균형만이 존재한다. 과거 어느 시대에도 옛것들에 대한 온갖 변주가 '새로움'이었다. 하지만 그것은 '진정한 새로움'이 아니다. 잊지 말아야 할 것은 우리가 모든 옛것들의 종언이라는 문화의 전환점을 맞았다는 점이다. 이제 옛것과 새것의 분리는 절대적이고 결정적이다.[4]

새로운 조형 요소 – 질의 균형 관계

대립 요소의 비대칭적인 균형 관계란 구체적으로 어떤 것일까요. 이 대립 요소의 균형 관계는 수학적, 함수적函数的, 기능적, 기호적인 개념의 관점에서 논하는 것이 일반적이지만 나는 그러한 해석에 선뜻 동의하기 어렵습니다.

앞서 언급한 '실체 개념에서 관계 개념으로'라는 문맥에서 보면 관계 개념은 '함수'*개념과 마찬가지이고, '관수關數'는 'function'이기 때문에 '기능'과 같습니다. 이 논점이 또한 1920년대의 기능주의 디자인의 특질과도 겹치는데, 그 시점에서 보면 아무래도 '새로운 조형'이라는 것의 질적인 관점이 빠지고 맙니다. 기호적이라는 관점도 마찬가지입니다. '기호적'이라는 경우는 '뭔가'를 구상적으로 나타내는 것이 아니라 '추상적인 부호의 관계와 같다'라는 의미로 사용하는 것이라고 생각하는데, 그러면 '추상적'이라는 것을 그저 '기호적'이라는 개념으로 바꾼 것일 뿐입니다. 기호적인 의미에서의 '기호'라는 개념을 사용하면 나는 '근원적인 기호의 회생回生', '원原기호의 회생'이라는 관점을 취하고 싶습니다.

* 하나의 값이 주어지면 그에 대응하여 다른 하나의 값이 따라서 정해질 때, 그 정해지는 값을 먼저 주어지는 값에 상대하여 이르는 말. y가 x의 함수일 때 y=f(x)로 표시한다.

a의 '애브덕션' 장에서 고찰했던 '생명의 근원으로' '자연의 근원으로' 돌아간다는 문제의식과 d의 '디제너레이션' 장에서 언급했던 해체에 의한 추상화의 생성 프로세스와도 겹쳐서 살펴볼 수 있는 또 하나의 문제입니다. 여기서 중요한 것은 그저 '관계성'의 문제만이 아니라 그 관계성을 구성해가는 조형 요소와 조형 사고에 대한 새로운 관점의 필요성입니다.

자연의 묘사에 의존하지 않는 자율적인 새로운 조형 요소와 조형 사고를 독일어로는 둘 다 '게슈탈퉁스미텔Gestal-tungsmittel'로 표현합니다. '게슈탈퉁Gestaltung'은 '형성'과 '조형' 그리고 새로운 조형으로서의 '디자인'을, '미텔Mittel'은 '매체'와 '수단'과 '방법'을 뜻하니 '조형 수단' 또는 '형성 수단'이라는 의미가 되겠지요. 새로운 조형에서는 구성을 위한 조형 요소(엘리먼트)와 조형 요소 모두 '뭔가에 의해'라는 매체와 수단과 방법의 개념으로 파악하는 점에 주목해야 합니다.

새로운 조형이 획득한 점, 선, 면, 형, 색채, 빛, 공간, 시간, 운동 등 자율적인 새로운 조형 요소는 자연이나 역사나 현실의 제도 등과 결합해 있던 제2차적인 기호 기능(의미)에서 해방돼 다의적인 혹은 범의적汎意的인 것이라고도 할 수 있는 근원적인 기호로 회생回生했던 것이라는 의미에서 나는 이를 원기호라고 부르는데, 이들 조형 요소는 또한 근대 예

술에서의 소재와 재료의 새로운 인식과 발견이었다고도 할 수 있습니다. 그것은 '질質'에 대한 새로운 인식과 발견이었습니다.

데스틸파의 조형도 관계 개념만으로 논할 수는 없습니다. 질의 균형 관계에 대한 고찰이 필요합니다. 소재나 재료에 대한 새로운 조형의 관점은 다음 기회에 다루고 여기서는 데스틸파 조형 사고의 특질 한 가지를 말하고 싶습니다.

데스틸파의 조형 사고에는 특히 조각가 반통겔루의 작품에서 보이는 것과 같은 감성과 하나가 된 수학적 사고가 있습니다. 그 배경에는 수학적 사고가 자연과 인간 정신의 영위를 등가로 파악할 때 인간의 근원적인 질서 생성의 기반이라는 인식이 담겨 있다고 생각합니다. 그것은 자연이라는 질서 생성의 총체와 나란히 할 때의 인간 감성과 이성의 균형, 조화의 이념이라고 할 수도 있습니다.

두스뷔르흐는 자연의 모사에 의존하지 않는, 그러한 조화의 이념에서 자율적으로 형성된 조형물을 자연이라는 구체적인 실재물과 나란히 두는 또 하나의 '구체적인 것'이라고 불렀고, 기존의 '추상 예술'이라는 호칭은 타당하지 않다고 여겨 1930년 '구체 예술'이라는 개념을 제창했습니다.

이러한 조형 사고는 데스틸파에 공감한 막스 빌에 의해 네덜란드에서 스위스로 계승됐습니다. 막스 빌은 반통겔루에

게서 감성과 하나가 된 수학적 표상 세계의 율동을, 몬드리
안에게서는 정방형을 액자 공간의 유한성에서 무한 공간으
로의 또 하나의 수학적 표상 세계의 율동을, 두스뷔르흐에게
서는 '구체 예술'이라는 개념의 전망을 새로운 세계 인식으
로, 또 새로운 세계 생성의 언어로 흡수했던 것이라고 생각
합니다.

1 복원 과정을 담은 다큐멘터리 관련 참고문헌: Bertus Mulder, "The
 Restoration of the Rietveld Schröder House," in P. Overy, L. Büller, F. d.
 Oudsten, B. Mulder, *The Rietveld Schröder House*, De Haan/ Unieboek B.
 V., 1988, pp. 104-123.

2 Piet Mondrian, *Neue Gestaltung*, Neue Bauhausbücher, Hg. von Hans M.
 Wingler, bei Florian Kupferberg Verlag, Mainz, 1974, p. 24.

3 지크프리트 기디온, 이쿠타 쓰토무 외 옮김,『현대 건축의 발전』, 미스즈쇼보,
 1961, 50쪽.

4 Jan Tschichold, *DIE NEUE TYPOGRAPHIE: ein Handbuch für zeitgemäss
 Schaffende*, Verlag des Bildungsverbandes der Deutschen Buchdrucker,
 Berlin, 1928, p. 6. (저자 번역.)

* 일본어 발음 '스키'에 해당하는 단어들. 透き(투명), 鋤き(가래로 땅을 일구
 다), 漉き(종이를 뜨는 일), 梳き(빗질)·好き(좋아하다)·数寄(풍류).

상징 환경
Symbolmilieu

감각·의미·마음·취향
Sinn/sense/sens

에르빈 슈뢰딩거
Schrödinger, E.

세미오시스
semiosis

스키 す(透·鋤·灑·梳)き·好き·数寄*
suki

존재·있다
Sein

자기조직화
self-organization

기호론-기호학
semiotics-semiology

공생
symbiosis

사회적 디자인·소셜 디자인
Sozio-Design/social design

심메트리·대칭
Symmetrie

주관·주체
Subjekt/subject

시네키즘·연속성
synechism

구조
Struktur/structure

잉게 숄
Scholl, I.

자기언급
self-reference

리듬
Rhythmus/rhythm

사이토 모키치
Saito, M.

공감각
synesthesia

시라카와 시즈카
Shirakawa, S.

안전·안심
Sicherheit/safety

리듬의 구조·구조의 리듬

막스 빌의 수학적 사고 방법

여기서는 '리툼스Rhythums', '리듬rhythm', 즉 '리듬' 개념과 '슈트룩투어Struktur', '스트럭처structure', 즉 '구조' 개념을 이어서 이야기해보겠습니다. '리듬'과 '구조' 하면 요하네스 이텐, 파울 클레, 막스 빌의 조형 사고가 연상됩니다. 이 세 사람은 흥미롭게도 모두 스위스 출신입니다. 그중에서도 '조형 수단'(게슈탈퉁스미텔)으로 '구조'라는 개념을 분명히 의식하고 주장했던 이는 막스 빌입니다. 이텐과 클레는 빌처럼 조형 방법 내지 조형 원리를 포괄하는 개념으로 '구조'라는 말을 쓰지는 않았습니다. 그러나 이텐과 클레는 각각 다른 방식으로 세계의 연속성을 분절화하고, 그것을 새로운 관계의 리

듬으로 조직화했다는 점에서 이들 또한 세계를 구조적으로
파악했다고 할 수 있습니다.

빌의 대표적인 논문 「현대 예술에서의 수학적 사고 방법」
(1949)은 '리듬'과 '구조'에 관한 초기의 획기적인 논고입니다.
제목에 쓰인 '수학적 사고 방법' 때문에 수학을 이용하는 조
형 방법 혹은 수리적으로 구성된 조형 방법을 제안하는 것
으로 이해되기 쉽지만, 결코 그런 내용은 아닙니다. 빌 스스
로 수학적인 접근이라고는 했지만 그것은 수학 자체가 아니
고, 또 수학을 직접 이용하는 조형도 아니라고 밝혔습니다.
오히려 그것은 "리듬과 관계의 형성"이고, "어떤 특수한 개인
의 사고의 근원에서 창조된 법칙의 표현"이라고 했습니다. 이
는 현대의 자연 과학과 비非유클리드 기하학이 보여준 것과
같은 새로운 수학적 표상의 세계, 그 세계상에 의해 환기된
새로운 조형 언어를 발견한 것이라고 할 수도 있습니다.

'디제너레이션' 장에서 보았던 빌의 회화 작품 〈무한과 유
한〉은 그처럼 새로운 수학적 표상에 의해 환기된 조형 세계
입니다. 거기에는 이 논문에서도 언급한 것과 같은 연속과
비연속, 확실성과 불확실성, 분명한 경계선이 없는 유한, 무
한에서의 원근 같은 수학적 우주상이 하나의 지각적 세계로
나타나 있습니다. 그는 이 논문에서 나아가 수학적 사고의
개념 세계의 구조를 보여줍니다.

수학 문제의 신비로움, 공간이란 설명할 수 없는 것이라는 것 그리고 한편에서 시작되어 다른 편에서 처음과 일치할 때 다른 모양으로 끝나는, 생각지도 못한 공간의 놀라움(뫼비우스의 띠 같은), 하나로 모이는 여럿, 단 하나의 존재로 바꿀 수 있는 동형성同形性, 진정한 변수로 성립하는 힘의 자리, 교차하는 평행선, 현재로 자기 회귀하는 영원, 완전한 불변성을 지닌 정방형, 상대성에 의해 모호해지지 않는 직선, 임의의 점에서 직선의 형태를 만드는 곡선…….[1]

　　이러한 현대 자연 과학의 지知에 의해 개시된 새로운 세계 구조는 인간 질서의 기초를 이루는 기본적인 관계의 힘이고 리듬이라고 빌은 말했습니다. 그리고 그러한 자연에 내재된 근원적인 힘과 리듬을 조형적 수단에 의해 눈에 보이는 형태로, 만져서 알 수 있는 형태로 구체화해가는 것이 새로운 시대의 예술, 조형의 사회적인 사명이라고 생각합니다. 그것은 빌의 말을 빌리자면 자연 혹은 우주의 '원原구조'에 다가가는 것이라고 할 수 있습니다. 그것은 다양한 생성의 근원인 원구조의 발견과 전개라고도 할 수 있겠지요. 여기에 영역을 횡단하는 빌의 광대한 생성의 대지大地, 그 종합의 원천이 숨겨져 있습니다. 내용이 충분히 풍요롭고 포괄적이면 기본 개념 하나로도 여러 가지 목적을 달성할 수 있다고 했던 빌의 말이 떠오르네요.

「현대 예술에서의 수학적 사고 방법」은 스위스의 잡지 『베르크*werk*』(3호, 1949)에 처음 실렸는데, 이것이 널리 알려진 계기는 토마스 말도나도가 1955년 아르헨티나에서 출간했던 빌의 첫 모노그래피 『막스 빌』이었습니다. 이 책은 빌의 논문을 비롯한 모든 글을 스페인어, 영어, 프랑스어, 독어 4개 국어로 편집해 담았기에 여러 나라에서 두루 읽혔고, 그 중에서도 「현대 예술에서의 수학적 사고 방법」은 혁신적인 내용으로 커다란 반향을 불러일으켰습니다.

이 책에 함께 실린 막스 빌에 대한 말도나도의 논고를 보면, 예술은 과학에 대한 새로운 시선이 필요하다는 대목이 나옵니다. 빌의 수학적 사고 방법이란 자연을 대하는 새로운 관점이고, 그 구조적인 인식과 발견의 방법이라고 할 수 있지요.

괴테의 '원엽'에 대한 통찰과 관련해 막스 빌의 〈하나의 테마에 따른 15개의 변주〉가 다양한 변용의 가능성, 저 유명한 프로테우스의 숨겨진 원구조의 발견이라고 서술했지만, 그 것은 「현대 예술에서의 수학적 사고 방법」보다 10년 이상 앞선 그 실천적인 사례의 창조였습니다. 변주라는 전개는 외적인 시공간의 변용의 전개를 가리키는 것이 일반적이지만, 빌의 이 작품은 하나의 구조에 내재하는 다양한 비전을 한 번에 보여주는, 안으로부터의 무한한 가능성을 함께 지닌 원구

조의 창조적 발견이었다는 의미에서 일반적인 변주 개념과 그 비전의 변혁이었다고 할 수 있습니다.

파울 클레의 형태의 조직화와 리듬

여기서 다시 클레의 조형 사고가 떠오릅니다. 클레가 형태 형성, 포름의 생성에 관해 중요시했던 것은 '요소의 조직화', 넓은 의미의 '구조'에 의한 생성 방법이고, 그것은 앞서 보았던 막스 빌에게 큰 영향을 받은 형태의 조직화 이론 중 하나인, 여러 요소의 '관계성'의 조직화와 리듬의 생성 원리였습니다. 구조적 관점에 의한 리듬의 형성에서 나는 특히 관계 요소의 조직화 방법은 분할 가능한 성격과 개체적인 성격이라는 두 개의 분절 개념을 제기한 점이 흥미로웠습니다. 분할 가능한 성격의 분절이란 일정한 수적 기준에 의한 분할, 동일 단위가 반복, 연속되는 것 같은 비非유기적인 분절을 의미하고, 개체적인 성격의 분절이란 같은 종류의 수로 환원할 수 없는 개별적인 형태의 조직화로, 유기적인 리듬을 생성하는 특질을 의미합니다.

그런 의미는 '개체Individuum' 개념의 원래 뜻으로 되돌아가보면 잘 알 수 있습니다. 이 말은 영어로는 '분할 가능한'

이라는 'dividual'에 부정의 'in'을 덧붙인 'individual'에 해당하고, '개인', '개체', '개별적 사물' 등을 뜻하는데, 그 유래는 '이 이상 나눌 수 없는 것'이라는 의미입니다. 한 사람으로서의 '개성'을 나타내는 'Individualität' 'individuality'의 근원이 되는 개념이지요. 확실히 우리 인간 한 사람 한 사람은 '이 이상 나누는 것이 불가능한 개별적인 존재'라고 할 수 있습니다. 그 한 사람 한 사람의 얼굴 모습과 신체 형태의 특질이라고 하면, 인간이라는 종으로서 서로 비슷하긴 하지만, 한 사람 한 사람이 다르고 저마다 고유성을 지닌, 그야말로 둘도 없는 개체로서의 존재인 것입니다. 서로의 형태적 유사성에 대해 앞서 카를 로타 볼프의 수학적 개념에 비추어 보면, 그것은 합동合同도, 상사相似도, 투영投影도 아닌, 오히려 위상적位相的 유사類似이며 넓은 의미에서 카타모르프의 유사 관계라고 할 수 있겠지요.

클레가 보여준 개체적인 성격이라는 '형태소形態素'의 특질에는 생물 등의 구체적인 실제 개체의 예에서도 볼 수 있지만, 클레는 '분할 가능한 것'으로 '개체'라는 개념을 유기적인 리듬의 분절(단위)로 파악한 것이 분명합니다. 클레가 보여준 분할 가능한 성격과 개체적인 성격이라는 두 가지 분절 단위의 사고방식이 특히 흥미로웠는데 무기적인 것과 유기적인 것 혹은 기하학적인 것과 유기적인 것이라는

이 두 가지 대조적인 것의 공존 방식에 대한 상상력을 강렬하게 환기시켰기 때문입니다. 바꿔 말하면 오늘날 분자 생물학에서 생물과 무생물의 경계에 있는 바이러스(기하학적, 무기적이며, 생물은 아니고 한없이 물질에 가까운 존재)에 관한 새로운 지식과 겹쳐서, 클레가 지속적으로 관심을 쏟았던 물질 매체의 생명화, 그 생명 리듬의 형성에 대한 문제를 재고하도록 하기 때문입니다. 이 두 가지 개념을 우리의 환경 세계에 끌어들여 부연하여 생각할 경우, 분할 가능한 성격의 것은 건조물이나 공업 제품 등 인공물에, 개체적인 성격의 것은 동식물 등 자연의 생명체에 대응시켜 그 공존의 방식과 밸런스, 공존의 리듬에 대해 상상력을 넓힐 수 있지 않을까요. 여기서는 분할 가능한 무기적 성격의 것에 개체적인 성격의 것이 침투·융화해 고도의 생명 리듬이 형성된다고 여겨지기 때문입니다.[2]

다시 그 조형 원리 자체로 돌아가봅시다. 그림 37은 클레의 분할 가능한 성격과 개체적인 성격의 구조에 대한 두 가지의 논고에 실린 해설 사례 중 하나인데, 상단의 원호圓弧가 겹치는 교차점을 점의 분포로 바꾼 변주(가운데)와, 이를 망점격자Raster로 변환시킨 변주(하단)로 나타냈습니다. 하단의 망점격자 구조는 부분적으로 개체적인 변용을 성취해 단순한 리듬의 반복에서 더욱 고도의 리듬으로 연속적인 전개의

1. 원호를 확대해가는
 구조 연구.

2. 1의 도표를 점으로
 바꿔 나타낸 것.

3. 이 테마에 대한
 자유로운 구조 베리에션
 (1과 2의 구조를 기초로
 하는 자유선택운동).

37. 파울 클레, 〈분할 가능한 성격과 개체적인 성격의 사례〉.

(Paul Klee, *Das bildnerische Denken: Form-und Gestaltungslehre Bd. 1*, Hg.
von Jürg Spiller, Schwabe & Co. Verlag, Basel/Stuttgart, 1971, p. 233.)

메타모르포제를 생성시키고 있습니다.

원호의 교차점을 점의 분포로 변환하는 작업은 빌의 〈15개의 변주〉의 방법론과도 겹치는 것으로, 개체적인 변용은 빌이 삼각, 사각, 오각으로 변형시켜가는 방법과 기본적으로는 연결되는 카타모르프의 메타모르포제입니다. 클레도 이미 앞서서 자신만의 방식으로 세계의 원구조의 발견을 추구했다고 보입니다. 이는 그가 한 유명한 말 "예술은 눈에 보이는 것을 재현하는 것이 아니라, 잘 보이도록 만드는 것이다"[3]에 이미 드러나 있습니다. 빌은 아마도 이러한 클레의 조형 사고 관점을 자신의 고유한 방법론으로 계승, 발전시킨 것이라고 생각합니다. 빌은 또한 무기물에서 유기물에 이르는 모든 존재의 조직화를 포괄할 수 있는 '구조' 개념을 한층 중요하게 여겼습니다.

추상 예술을 대체하는 구체 예술

이러한 '구조'가 지닌 관계의 힘과 리듬이라는 세계 생성의 근원적인 질서를 '자연'과 나란히 또 하나의 구체물 '예술'로 생성시킨다는 예술관은 보이는 대상을 재현하는 것뿐 아니라, 개인의 내면적인 표출과 고백을 예술의 본질이라고 생

각하는 견해나 표현 행위와는 완전히 다른 것이었습니다. 그것은 바로 두스뷔르흐가 '구체 예술'이라고 불렀던 조형 이념과 합치하는, 예술의 새로운 지향성으로, 새로운 시대의 디자인이라는 제작 행위의 풍요로운 수맥·지맥地脈을 형성했다고 할 수 있습니다.

'구체 예술'이라는 개념은 애초에 두스뷔르흐를 비롯한 데스틸파에 대한 선입견과 연결되어, 기하학적인 구성주의와 동일시하는 경향도 있었는데, 이 '추상'을 대신하는 '구체'라는 문제 제기를 이어받아 '구체 예술'의 국제 운동으로 이론적으로도 풍부하게 전개했던 막스 빌 덕분에 '구체'의 의미의 특질은 무척 풍요로워졌습니다. 그 열쇠가 됐던 것이 '구조'라는 개념의 도입이었습니다. 이 '구조'라는 개념에는 아마도 '원엽'과도 겹치는 새로운 수학적 표상으로서의 세계의 '원구조'에서 더 나아가 음악과 언어의 리듬 표상인 원구조까지 겹쳐져 있다고 생각합니다.

빌이 클레와 함께 경애했던 또 한 사람의 아버지 칸딘스키는 이러한 관점을 취한 예술을 자연의 생성처럼 내재된 본성으로부터 순수한 법칙으로 스스로 생성되는 완전히 새로운 대상으로서의 작품이라고 요약했습니다. 나아가 음악에서는 여러 세기 동안 그랬던 것처럼, 오로지 예술가 개인의 추상적인 사고 과정에서 자율적으로 작품이 생성되듯이

조형 예술도 비로소 음악의 그러한 생성 과정을 따라가게 됐다고 했습니다. 칸딘스키는 여기서 '자연적 세계'에 대해 새로운 '예술적 세계'가 나란히 자리를 잡게 됐다고 했습니다. 그는 색채와 형태에 의한 순수하게 구성적인 '추상 예술' 세계도 실재적이고 구체적인 '자연'과 마찬가지로 또 하나의 실재적인 세계이고, 그야말로 구체적인 세계이기 때문에 '추상 예술'은 역시 '구체 예술Konkrete Kunst'이라고 이름을 붙이는 것이 좋다고 말했습니다.[4]

음악·조형·언어의 구조—새로운 언어 우주의 형성

클레가 조형의 근본 원리를 탐구할 때 구조와 리듬의 관계를 고찰하면서 창조의 역학 속에서도 특히 음악의 작곡법에 관심을 기울였던 것은 새삼 말할 것도 없다고 생각합니다. 클레는 괴테처럼 음악 속에 창조의 근원적인 비밀이 있다고 생각했습니다. 이 무렵 추상 예술을 펼쳐나갔던 화가들 대다수는 그 관심의 시점, 음악과 조형 예술의 애널로지컬한 고찰에 대해, 저마다 차이는 있었지만 음악의 추상성과 작곡 프로세스의 구조에 관심과 동경을 품고 있었습니다. 한때 음악가를 지망하며 클레의 아버지 한스 클레에게

서 성악과 오르간 연주를 배웠던 요하네스 이텐이 우주 생성 리듬의 구조에 접근할 때에도 음악에 대한 관심과 깊이 관련됩니다. 구체 예술의 계승자인 빌도 예외가 아니었지요. 그는 음악과 조형은 수학적 구조의 대지를 공유한다고 생각했습니다. 〈15개의 변주〉도 하나의 주제에 대한 '변주곡'이라고도 할 수 있는 점, 선, 면, 색의 다성적多聲的, polyphonic인 구성이고, 흡사 악보처럼 음악에 대한 상상력을 강하게 환기시키는 점이 있습니다.

이처럼 음악과 수학 질서의 관계에 대해서는 피타고라스와 같은 수數와 조화의 원리를 바탕으로 한 우주 생성론의 흐름이 떠오르는 한편, 쇤베르크Arnold Schönberg, 베베른 Anton Webern, 베르크Alban Berg를 비롯한 신新 빈 학파가 전통적인 장단조와 음계의 파괴에 의한 무조화無調化를 추구하는 '12음 음악'을 내놓기에 이른─조형 예술의 혁신과 나란히─20세기 초 근대 음악의 혁명도 떠올랐습니다.

'구조'라는 개념에 언어의 원구조에 대한 바람이 담겨 있다는 것은 칸딘스키가 추구한 '형태 언어' '색채 언어' 개념에서도 확인할 수 있고, 클레의 '조형 사고' 개념에서도 쉬이 읽어낼 수 있습니다. '사고思考'란 서양에서는 언어에 의한 사고를 의미하고, 이 '로고스'에 의한 사고가 근대 내지 근대 문명을 기저왔다고 할 수 있습니다. 흔히 말하는 언어가 아니라,

색과 형과 공간과 리듬이라는 이미지를 매개로 원초적인 사고를 새로운 차원에서 재건하려 하는 지향성이 여기에 뚜렷하게 드러납니다. 바꿔 말하면 클레도 칸딘스키와 마찬가지로 근대의 분단된 여러 감각을 재통합·통합하기 위해―언어도 음악도 포함한―새로운 또 하나의 언어 우주의 생성을 지향했던 것입니다.

여기서는 간단히 지적하는 것으로 그치지만, 빌이 '구체 예술'에 '구조' 개념을 도입한 배경에는 나아가 소쉬르를 원점으로 하는 로만 야콥슨 등의 구조 언어학에서부터 '구체의 과학'을 지향한 클로드 레비스트로스Claude Lévi-Strauss(1908~2009)의 '구조' 개념으로 이어지는 관점과, 집합론의 기초 위에서 수학의 재구성을 지향한 부르바키 학파*의 '구조' 개념과의 관계라는 관점에서 고찰할 필요도 남아 있습니다. 상대성 이론과 비非유클리드 기하학 등이 등장한 20세기의 우주상宇宙像을 바탕으로 삼으면, 그 '구조' 개념으로 결정체와 같은 기하학적 구조에서 혼돈스러운 아모르포스amorphos한 형상―코스모스에서 카오스까지―을 우주론적으로 포섭할 수 있게 됐다고 할 수 있습니다. 이미 본 것처럼 이 구조 개념은 볼프가 시작한 수학적인 우주관과 괴테의 형태학적인 우주관을 공유한다고 볼 수 있습니다. 여기서는 막스 벤제가 전개했던 정보 미학에 의한 우주상도 함께

생각해볼 수 있겠지요.

덧붙이자면 형식적·분류적인 사고 방법과 디자인 교육의 현장에서는 빌과 같은 조형 방법과 구성적인 조형을 일반적으로 '수리적數理的 조형 방법' 혹은 '수리 조형'이라고 부릅니다. 빌이 전개한 구체 예술(혹은 구체 조형Konkrete Gestaltung)의 사상과 실천을 배경으로 태어난 1950년대 스위스파의 구조를 중시한 조형이나, '노이에 그라피크' 운동의 디자인 역시 마찬가지로 수리적 조형과 디자인 혹은 기하학적 구성이라고 불리는 경우가 종종 있습니다. 그러나 '구조'라는 개념을 따라서, 카타모르프 등의 관점에서 다초점적으로 서술해온 것을 읽고 미루어 생각하겠지만, 나는 이러한 호칭이나 명칭을 개념적으로 이해해버리면 그 본질을 놓치게 된다고 생각합니다. 그것은 풍요로운 지知를 단순히 기술적, 경제적으로만 소비해버리는 듯한 행동 원리와 직결되어 긴 호흡으로 근원적인 창조의 수맥·지맥을 형성할 수가 없습니다.

빌의 〈15개의 변주〉는 화강암 기둥으로 만든 조각 작품으로도 제작됐습니다(그림 38). 기둥은 고대 그리스 이래 물질에 깃든 신성神聖함이 드러나는 계기라고 알려져 있습니다.

*　1930년대부터 저작 활동을 시작한 프랑스의 수학자 그룹. 당초의 목적은 해석학 교육의 쇄신이었으나, 수학 서적 전반에 대한 다시쓰기뿐 아니라, 현대의 구조주의 사조를 추진하는 역할도 했다.

38. 막스 빌, 〈3각에서 8각까지의 단면을 지닌 기둥〉, 회색 화강암, 독일 프랑크푸르트, 쉬른미술관에서 열린 《막스 빌》전 야외 전시장, 저자 촬영, 1987. 평면 작품으로 전개한 〈15개의 변주〉 테마를 입체화한 작품이다.

나는 빌의 작업에서 새로운 차원의 신화적인 지를 느낍니다. 내가 빌의 조형과 만났을 때 느꼈던 놀라움에 대해서는 다른 장에서 이야기하도록 하지요.

1 Max Bill, "Die mathematische Denkweise in der Kunst unserer Zeit," in Tomás Maldomado ed., *Max Bill*, ENV editorial nueva visión, Buenos Aires, Argentina, 1955, pp. 38-41.

2 후쿠오카 신이치, 『생물과 무생물 사이』, 고단샤 현대신서, 2007(국내 번역판: 김소연 옮김, 은행나무, 2008).

3 Paul Klee, *Das bildnerische Denken: Form-und Gestaltungslehre Bd. 1*, Hg. von Jürg Spiller, Schwabe & Co. Verlag, Basel/Stuttgart, 1971, p. 76.

4 Wassily Kandinsky, "Einführung von Max Bill," in Wassily Kandinsky, *Über das Geistige in der Kunst*, Benteli Verlag, Bern, 1952, pp. 5-16.

전통
Tradition/tradition

다니자키 준이치로
Tanizaki, J.

조지프 말로드 윌리엄 터너
Turner, J. M. W.

규격화
Typisierung

참 · 진리
truth

생활문화 · 일상문화
tägliche Kultur

사상회화
thought picture

흐림
Trübe

삼분법 · 삼항관계
trichotomy

타이프 · 규범 · 범례
Typ

투명성
transparency

토폴로지 · 위상 기하학
topology

테크놀로지 · 과학기술
technology

토포스 · 장(場) · 위상
Topos

constellation[t] **Trübe**

생명의 원상原像으로, 생성의 원原기억으로

괴테의 '흐림'―빛과 어둠의 매개자

　이 장에서는 독일 단어 '트뤼베Trübe'에서 '우르빌트Urbild'로 이어가며 이야기해보겠습니다. 트뤼베는 괴테의 색채론에서 대단히 중요한 개념으로, '흐림', '탁함', '그늘' 혹은 '음영陰影'이라고도 옮길 수 있습니다. 그런 의미에서 일본의 자연관과 미의식, 정신적인 측면과도 겹치는 울림이 있는 매력적인 단어이자 현상現象인데, 오늘날에는 일반적으로 '흐림'으로만 번역되고 있습니다.

　'흐림'은 빛과 어둠의 중개자이자 매개자입니다. 색채의 근본 현상을 빛과 어둠, 밝음과 어둠의 분극 운동으로 파악한 괴테는 이 양자를 중개하고, 갖가지 색채를 만들어내는 것

을 '흐림'이라고 불렀습니다. 바꿔 말하면 '흐림'은 색채의 근본적인 생성의 원천이자 매체이고, 매질媒質이라고 할 수 있습니다.

이 '흐림'의 양태에는 기체, 액체, 고체가 있고, 단계도 투명에서부터 불투명한 흰색에 이르기까지 무한합니다. '흐림'이란 대개 구체적으로는 아지랑이, 증기, 연기, 먼지, 안개, 구름, 눈, 비 등으로 채워진 대기의 층을 비롯해 생명체에서 물질에 이르는 환경 세계의 온갖 투명한—아주 살짝 비쳐 보이는 불투명성 등에 이르기까지의—매질을 가리킨다고 할 수 있지요.

이러한 매개의 상황은 대기를 살펴보면 각 토지 특유의 기후·풍토에 따라 달라지고, 즉 풍토성의 차이가 있지만 우리는 그러한 매개를 통해 세계를 접하고 세계를 봅니다. 풍토의 차이와 계절과 그날그날의 시간의 추이와 함께 대기도 시시각각으로 변하는데, 그러한 대기의 다양한 변용이 우리와 세계를 중개하는 것이지요. 그야말로 '흐림'이라는 대기의 다양한 현상성에 의해 우리 눈앞에 세계가 출현하는 것입니다.

생각해보면 우리는 지구라는, 공기 혹은 대기의 바다 밑바닥에서 생활하고 있는 것으로, 이 지구를 감싼 대기로 충만한 대기권은 그야말로 생명이 있는 것들에겐 '호흡권'이자 '생식권生息圈'이고, 그런 관점에서 보면 '흐림'은 그저 색채와

세계의 생성을 매개하는 데 그치지 않고 동시에 우리 '생'의 매개자라고도 할 수 있습니다. 그리고 여기에는 우리의 생활 세계를 하나의 대기권 혹은 호흡권·생식권이라는—우리가 살아가는—환경 세계로 돌아봐야 할 근원적인 물음이 담겨 있다고 생각합니다.

이 '흐림'을 통해 색채 혹은 세계가 생성된다는 생성관은, 근대 건축과 디자인이 근대화를 서두른 나머지 간과했던 생의 원상原像과 원향原鄕—풍토와 고유의 풍경, 시간의 추이의 문제 등—을 생의 근원적인 가치로 새로이 돌아보는 데 대단히 중요합니다. 지구가 다양한 차이를 포용하고, 천변만화하며 풍요롭게 생성하는 세계인 것은 이처럼 '빛'과 '어둠'을 매개하는 '흐림'의 실로 다원적인 상호 작용이 있기 때문입니다. 그것이 끊임없이 세계의 풍요로운 변용과 차이를 생성합니다.

따라서 괴테의 '흐림'이라는 개념의 중요성은 대단히 현대적인 과제로 연결되고, 현대의 생활 세계와 환경 형성의 존재 방식을 생각하는 데 근본적인 전제가 되는 것이지요.

괴테 탄생 250주년을 맞은 1999년, 『사상思想』(906호, 1999년 12월)지가 '괴테 자연의 현상학'을 특집으로 구성하면서 내게 원고를 의뢰해 그때 '흐림'에 대해 기고한 적이 있습니다. 특히 '근대 조형 사고와 괴테'라는 주제를 두고 스스로

의 현상 관찰에 바탕을 두면서 '흐림'과 '잔상 현상'에 대해 고찰했지요. 유감스럽게도 썩 잘된 논문은 아니었습니다만, 우리가 사는 생식권, 환경 세계의 차이가 주는 풍요로움과 다원성은 실은 이 '흐림'과 '보색 잔상 현상'과의 상승 작용에 있다는 것과 그 '흐림'과 '보색 잔상 현상'을 처음으로 분명히 언급했던 괴테의 자연관을 기초로 삼은 근대 조형 사고의 생태학적인 의미에 대해 썼습니다. 그러한 생태학적 조형 사고가 디자인 사고의 중요한 수맥이라고 여겼기 때문입니다.

빛(태양)과 어둠(눈의 안쪽의 내부 세계)과의 공명인 '보색 잔상 현상'은 누구나 경험할 수 있습니다. 일몰의 아름다움에 사로잡혀 지는 해를 바라보았을 때의 극적인 체험이 바로 그것입니다. 이 체험 관찰에 대해서는 나의 책 『디자인의 원상-형태의 시학 II』에 실린 '태양 잔상'이라는 글에서 상세히 다룬 바 있습니다. 일부를 인용해보겠습니다.

새빨간 태양의 중심에 느릿느릿 녹색이 스며들고 붉은빛을 원심적으로 물들이고, 윤광輪光 형태인 소량의 노란색에 공명해 짙은 청보라색 그늘이 대기에 떠오른다. 이는 잔상 작용임은 말할 것도 없으나, 흡사 눈이 태양도 함께 물들이는 것 같다. 이 빨간색을 향한 초록색의 침투와, 노란색에 대한 청보라색의 그늘 관계는, 빨간색에 대한 녹색, 노란색에 대한

청보라색이라는 상호 대립하는 보색 잔상이다.[1]

보색 잔상은 자연의 근본 현상으로, 외부와 내부의 정正(플러스)과 부負(마이너스)의 분극적인 균형의 리듬인데, '흐림'은 동시에 그러한 자연의 분극성의 리듬에 실려 외부와 내부를 하나로 융합하면서, 그 잔상 현상의 리듬에 사시사철, 그날그날, 아지랑이와 안개, 비와 눈과 바람 등 그때그때의 기상 현상, 풍토성, 지역성과 장소성 등에 의해, 나아가 섬세하고 다양한 변화의 리듬을 부여하는 매개자이자 현상이라고 할 수 있습니다. 자연의 다양성과 아름다움이라는 현상은 그야말로 '잔상'의 리듬과 '흐림'의 리듬의 섬세한 공명이라고 생각합니다.[2]

터너의 대기상像과 러스킨의 풍경 발견

괴테의 '흐림'을 매개로 한 색채 현상과 정경과의 연관성을 보면서 나는 18세기 말부터 19세기 중반에 걸쳐 풍경화에서 대기의 다채로운 변용을 묘사했던 영국의 화가 터너와 그의 화풍을 적극적으로 지지했던 존 러스킨John Ruskin(1819~1900)*의 풍경 철학을 떠올렸습니다.

터너의 작품 〈빛과 색(괴테의 이론): 대홍수가 지나간 아침, 창세기를 쓰는 모세〉(1843)를 보면 그가 괴테의 색채론에 깊이 공감했음을 알 수 있습니다. 만년에는 특히 색채를 주의 깊게 현상학적으로 고찰했지요. 그의 친구이자 화가인 찰스 이스트레이크Charles Eastlake가 괴테의 「색채론」(1810)을 번역해 1843년에 터너에게 주었다고 합니다.

터너는 〈빛과 색〉에서 괴테가 분류한 난색 계열, 정正의 색을 중심으로 대기의 변용을 그렸는데, 화면 왼편 위쪽부터 내리꽂는 강렬한 노란빛이 주황색에서 붉은색으로 크게 회오리치듯 선회하고, 화면의 어두운 구석에서 진한 청색과 녹색으로 미묘하게 이행해 모든 색의 전체 구조가 암시돼 있습니다. 그야말로 빛과 어둠의 '흐림'을 매개로 한 색채 현상의 세계를 생성하는 과정이라고 할 수 있지요.

다양한 대기의 변용과 사물이 하나로 융합되는, 새로운 세계를 제시한 터너의 풍경화는 아직 근대 회화가 자연의

* 영국의 예술평론가, 사상가. 화가 터너를 옹호하는 『근대 화가론』을 발표했으며, 라파엘전파를 옹호하고, 그 사상을 정리해 『건축의 일곱 등불』(1849), 『베네치아의 돌』(1821~23)을 출간하며 고딕 양식의 부활을 주장했다. 러스킨은 고딕 건축을 통해 모든 계급의 사람들이 협력하고, 약자를 배려하는 기독교 정신의 이상을 찾을 수 있다고 주장했다. 그는 예술을 인간 존재 전체에 관한 것으로 보고 사회적 도덕과 분리된 예술이나 아름다움은 무의미하다고 여겼으며, 사회개혁에 강한 관심을 보였다.

39. 조지프 말로드 윌리엄 터너, 〈빛과 색(괴테의 이론): 대홍수가 지나간 아침, 창세기를 쓰는 모세〉, 1843.

(John Walker, *Turner, The Library of great painters*, Herry N. Abrams, Inc., New York, 1976, p. 139.)

대상성 혹은 대상에 대한 모사를 버리기 전이었던 때라 격렬한 비판을 받았습니다. 그때 막 옥스퍼드대학에 입학했던 러스킨이 터너를 옹호하기 위해 쓴 책이 바로 그 유명한 『근대 화가론*Modern Painters*』(1843~60)입니다.

러스킨은 터너의 대기상 혹은 구름의 표현이 과거의 모든 거장, 레오나르도나 라파엘로도 뛰어넘는다고 절찬했습니다. 『근대 화가론』은 한마디로 터너의 회화에 대한 고찰에서 출발한 '구름의 풍경'의 발견, 근대 '풍경의 발견'에 대한 책입니다. 게다가 그것은 시시각각으로 변하는 구름과 날씨와 함께 변화하는 식물들에 관한 지상 생태를 우주 생명으로 파악한 풍경의 진정한 발견이자, 우주 생명인 자연의 진리를 재발견하자는 제안이라고도 할 수 있습니다.

러스킨의 '먹구름이 잔뜩 낀 하늘'과 사회 변혁 이념

러스킨은 중세 예술의 평온한 들판과 하늘로부터 근대 풍경화의 특징을 가장 잘 드러내는 실례로 눈을 돌리면, 가장 먼저 시선을 빼앗기는, 또 빼앗기는 게 당연한 특성은 '먹구름이 잔뜩 낀 하늘'이라고 했습니다. 무척 흥미로운 이야기입니다. 조금 긴 텍스트를 인용해보겠습니다.

완전히 밝아 움직임이 없는 분위기에서, 우리는 갑자기 먹구름이 잔뜩 낀 하늘 아래의 회오리치는 바람에 끌려 들어왔음을 느낀다. 변덕스러운 햇빛이 우리 얼굴에 비치거나, 갑자기 비가 내려 온몸이 비에 젖거나, 잔디 위에서 각양각색으로 변해가는 그림자를 쫓거나, 갑자기 분노하듯 찢어지는 구름 사이로 내비치는 옅은 빛을 바라봐야 한다. 그리고 모든 중세 사람들의 즐거움은 안정, 명확함, 광휘였지만 근대를 맞은 우리에게 필요한 것은 어둠을 기뻐하고, 변화를 자랑스러워하고, 시시각각 변해 색이 바래가는 사물을 행복의 바탕으로 삼고, 파악할 수 없고 이해하기 어려운 것에서 가장 큰 만족과 가르침을 기대하는 것이다.[3]

이 "먹구름이 가득 낀 하늘"이라는 표현은 괴테의 '흐림'을 직접적으로 원용한 것도 아니고, 빛과 어둠의 매개자로서의 '흐림'을 가리키는 것도 아니며, 오히려 밝음에 대비되는 어둠, 빛에 대비되는 그림자 혹은 어둠의 발견입니다. 원문에는 'cloudiness'를 사용했는데, 인용문에서는 갑자기 '잔뜩 흐린'이라는 뜻의 'sombre'를 사용했습니다. 독일어로는 둘 중 어느 쪽이든 'Trübe'를 대응시킬 수 있어서, 이 글에는 괴테의 빛과 어둠을 매개하는 개념 '흐림' 같은 현상의 발견을 상상하게 하는 면이 있습니다.

그와 동시에 여기에는 순간, '맑게 갠 날'뿐 아니라 '흐리거나 비가 내려도 좋다'라는 일본인의 자연에 대한 정감과 시심詩心을 떠올리게 하는 점도 있지요. 러스킨은 그야말로 이 대기의 '먹구름이 가득 낀 하늘'을 매개로 변화무쌍한 자연의 풍경을, 이것이야말로 자연의 생명이고 자연의 진정한 아름다움이라고 파악했던 것이라고 생각합니다. 게다가 그러한 자연의 풍경을 소우주로서의 우리의 마음과 깊이 공명하는 우주 생명의 마음으로서 '생의 원향原鄕'으로 파악하여 자연의 깊은 생명적인 의미를 새로이 각성시키려고 했던 것은 아닐까 생각됩니다.

이런 점은 "어둠을 기뻐하고, 변화를 자랑스러워하고, 시시각각 변해 색이 바래가는 사물을 행복의 바탕으로 삼고, 파악할 수 없고 이해하기 어려운 것에서 가장 큰 만족과 가르침을 기대하는 것이다"라는 말에 가장 잘 드러나 있습니다.

"어둠" "변화" "색이 바래가는 사물" "파악할 수 없고 이해하기 어려운 것"이라는 말에는 퇴행적, 감퇴적減退的, 카오스적인, 또 다른 네거티브적인 세계의 소멸 과정에 대한 적극적인 동의와 찬성이 나타나 있습니다. 이는 '디제너레이션' 장에서도 언급했던 자연의 생生과 멸滅을 함께 '생성'으로 파악한, 자연의 깊은 생명성을 발견한 것입니다. 자연의 생명 리듬의 발견이라고도 바꿔 말할 수 있겠지요.

그리하여 여기서는 마침 산업혁명을 달성한 르네상스 이후의 합리성·빛 속의 이성에 의해 형성된 흔들림 없는 명석한 근대 문명을 새삼 깊이 성찰해야 한다는 또 하나의 시각, '밝음'에 대한 '어둠', '빛'에 대한 '그림자', 또 하나의 사회적인 문제성에 대한 시선이 동시에 겹친다고 생각합니다.

잘 알려진 대로 근대 디자인의 역사는 일반적으로 영국 산업혁명의 집대성이라고도 할 수 있는 제1회 런던만국박람회(1851)가 열린 수정궁의 이미지를 출발점으로 합니다. 영국이 박람회를 통해 세계에 보여준 것은 철골과 유리의 전당 수정궁뿐 아니라 와트의 증기기관을 비롯해 오늘날 기계 문명을 가져다준 중요한 기계류 거의 전부였다고 할 수 있습니다. 세계에서 유례를 찾을 수 없는 기술 혁신을 구가한 셈이었죠.

빅토리아 왕조의 이러한 번영은 분업에 의한 기계 생산 공정이 인간에게서 사물을 만드는 기쁨과 자유로운 창조성을 빼앗고, 기계를 사용해 생산력은 높아졌지만 인간 소외를 증대시키고, 뛰어난 장인과 숙련공은 소중한 수작업의 자리와 가치를 잃어갔습니다. 기업가들은 공업 생산 제일주의를 추구하며 이윤에만 눈이 멀어 노동 환경과 서민을 둘러싼 사회 환경은 점점 악화됐습니다. 자연의 파괴, 기계로 생산한 조악한 물품의 범람, 수공업 기술의 저하로 인해 아

름다움은 점차 사라져갔고, 매연, 대기오염, 추악한 도시화는 환경 공해를 증대시켰습니다. 자연의 아름다움과 인간의 마음은 황폐해져, 윤리 의식도 붕괴됐습니다. 그야말로 사회의 재건과 인간성의 회복, 자연과 생활 세계의 아름다움을 재생하는 것이 절실한 상황이었죠.

이런 시대에 러스킨과 그의 사회 개혁 사상에 공감한 윌리엄 모리스William Morris(1834~96)는 '미술공예운동Arts and Crafts Movement'을 일으켜 근대 디자인 운동의 막이 올랐습니다. 여기서는 그 얘기는 제쳐두고 '흐림'과 '세계의 생성' '색채의 생성' '풍경의 생성'에 대해 고찰하겠습니다.

그러나 러스킨이 사회의 변혁과 인간성 재건의 바탕에, 자연과 인간의 관계성의 회복과 대기 속에 변용하는 풍경의 생명성에 대한 각성을 둔 것은 대단히 중요합니다. 그것은 오늘날 우리에게 가장 필요한 과제이고, 깊이 돌아봐야 할 세계 인식이기 때문입니다. 이 점은 앞서 'f/g' 장에서 언급했던 '몸짓'의 의미와도 함께 생각해주길 바랍니다.

괴테의 '흐림'과 다니자키 준이치로의 『음예예찬』

괴테의 '흐림'을 다시 한 번 볼까요. 이 개념에 대해서 앞

서 괴테를 인용해 "흐림의 양태에는 기체, 액체, 고체가 있고, 단계도 투명부터 불투명한 흰색에 이르기까지 무한하다"라고 했는데, 그는 그 현상에 대해 구체적인 사례를 체계적으로 언급하지는 않았습니다.

따라서 이 '흐림'의 양태를 구체적인 현상으로 상상해보고 싶습니다. 예를 들어 해가 뜰 무렵이나 해가 질 무렵, 비구름과 번개구름, 안개나 아지랑이 같은 날씨를 비롯해 땅 위의 모든 현상, 즉 나뭇잎의 녹색, 강물과 바닷물의 푸름, 흙의 비옥한 윤기 등으로부터 꽃잎, 열매의 껍질, 곤충의 날개와 겉껍질, 동물과 인간 몸의 표피(피부) 등 물체적인 것을 포함한 삼라만상의 현상성에도 해당됩니다.

나무 한 그루의 잎을 보면, 잎의 녹색은 전체가 같은 색으로 보이지 않고 투과성이 있기에 잎이 서로 겹치면서 다양한 음영이 생기고, 그 농담과 그림자는 시시각각 달라지는 깊은 공간을 보여줍니다. 또 새삼스레 자신의 손을 지그시 바라보면, 손바닥과 손등에는 붉은 기운을 띤 피부를 통해 푸른 혈관이, 반투명한 손톱에는 안쪽 표피의 붉은 기운과 흰 손톱이 비쳐 보입니다. 그러나 이들의 붉은색, 푸른색, 흰색은 평면적이고 균일하고 일원적이지 않으며, 미묘한 그라데이션과 시간의 변화를 동반하는 다양한 지각의 현상성이라고 할 수 있습니다.

이들은 '흐림'을 매개로 생성되는 현상의 한 부분일 뿐이지만, 그것들은 눈으로 보면서도 그저 시각적인 체험에 머무르는 게 아니라 신체 내부의 기층에서 촉각적인 감각이 환기되는 질료(재료)적인, 그리고 신체 전체로 그 현상을 생생하게 느낄 수 있는 대기적大氣的, 공간적, 변용적, 시간적인 지각 체험이라고 할 수 있습니다.

내가 괴테의 '흐림', 독일어로는 '트뤼베' 개념이—「색채론」에서는 이미 '탁해지다'라는 의미로 알려진 단어이지만—일본어로 '흐림曇り'에 해당한다는 것을 알고 의식화한 것은 1959년 울름조형대학에서 헬레네 논네 슈미트의 「색채론」 수업에서였습니다. 나는 그 수업에서 마치 섬광 같은 감동을 받았고, 중학생 시절 읽었던 두 권의 책을 떠올렸습니다. 그중 하나는 다카베야 후쿠헤이鷹部屋福平라는 특이한 이름의 공학박사가 쓴 『괴테의 그림과 과학』이라는 무척 계발적이고 흥미로운 책입니다.[4] 논네 슈미트의 수업은 예전에 이 책에서 읽었지만 완전히 잊고 있었던 '매체의 흐림'이라는 말을 떠올리게 했고, 이 '흐림'은 비로소 독일어 '트뤼베'와 하나가 됐습니다.

또 한 권의 책은 비슷한 시기에 헌책방에서 손에 넣고 감동했던 다니자키 준이치로谷崎潤一郎의 『음예예찬陰翳禮讚』*입니다. 처음 읽었을 당시에는 이 두 책을 하나로 연결시키지는

못했는데, 그 두 권이 홀연히 떠오른 것은 지금 생각해도 신기한 경험입니다. 그중에서도 『음예예찬』에 대해 논네 선생에게 이야기를 했던 순간이 무척 그립습니다.[5]

『음예예찬』은 일본과 동양 문화 고유의 특질로 음예(음영)—옅은 어둠, 어스름, 어둠, 탁함, 흐림, 박명薄明, 어슴푸레, 명암明暗 등—를 매개로 한 여러 현상의 생성과 그 고유의 향수享受에 대해 쓴 것인데, 1987년 독일에서도 번역, 출간돼 일본 미학의 정수를 보여주는 책으로 잘 알려져 있습니다.

당시 내 기억에 깊이 각인됐다가 금방 떠올랐던 것은 "양갱의 색", "노能** 악사의 손의 광택" "어둠 속에서 은근히 빛나는 금색 후스마金襖***와 금병풍의 표정" 등에 대한 다니자키의 독자적인 시각과 현상 표현이었습니다. 이를 떠올리고는 곧바로 논네 선생의 숙소로 가서 마침 일본에서 가져갔던 도라야虎屋의 양갱에 말차抹茶를 만들고는 『음예예찬』을 소개하고, 양갱과 말차의 색이 드러나는 방식 등에 대해 이

* 일본의 탐미주의 소설가 다니자키 준이치로가 1933년에 내놓은 수필집. 국내에는 『그늘에 대하여』(고운기 옮김, 눌와, 2015)라는 제목으로 번역, 출간됐다. 제목의 '음예'는 음영, '그늘'을 뜻한다.

** 일본의 대표적인 가면극. 일본 문화의 성격과 특징이 잘 드러나는 가면극으로, 사루가쿠 노(猿樂能)·덴가쿠 노(田樂能)·교겐 노(狂言能) 등으로 일컬어지기도 했다.

*** 후스마(맹장지) 전체에 금박을 입힌 것으로, 중세 일본에서 유행한 실내 장식.

야기를 나누었습니다.

덧붙이자면 논네 선생은 바우하우스에서 함께 공부하고 훗날 바우하우스 마이스터가 된 요스트 슈미트Joost Schmidt 의 부인인데, 울름의 교사 숙소에서 바닥에 골풀로 만든 다다미를 깔고 일본인처럼 좌식 생활을 했습니다. "바우하우스에서도 이런 생활을 하고 있어요"라고 말하던 일본 문화 애호가로, 나를 곧잘 다과 시간에 초대해주었습니다. 그녀의 색채론은 바우하우스에서 파울 클레에게서 배웠던 '클레의 색채론'에 바탕을 둔 '클레-논네 모델'이라고 불렸는데, '흐림'에 대한 이야기는 마침 그라데이션의 과제를 할 때 나왔습니다.

지금 새삼 『음예예찬』에서 떠올렸던 부분을 살펴보면, '양갱'에 대해서는 다니자키 역시 나쓰메 소세키夏目漱石가 『풀베개』에서 양갱의 색을 찬미했던 부분을 떠올리면서 다음과 같이 말했습니다.

그러고 보니 그 색 등은 역시 명상적이지 않은가. 옥玉처럼 반투명하게 흐려진 표면이 안쪽 깊숙이 햇빛을 품어 꿈처럼 어슴푸레함을 머금은 느낌으로, 머금은 그 색깔의 깊이, 복잡함은 서양의 과자에서는 절대로 볼 수 없다. (중략) 하지만 그 양갱의 색깔도, 그것을 칠기로 된 과자상자에 넣어서 표

면이 겨우 분간될 정도의 어두움에 가라앉히면 한층 명상적이 된다. 사람이 그 차갑고 매끄러운 것을 입에 머금을 때, 마치 실내의 암흑이 한 조각의 달콤한 덩어리가 되어 혀끝에서 녹은 것처럼 느껴져 썩 맛있지 않은 양갱이라도 이상하게 깊은 맛이 있는 것처럼 여긴다.[6]

"옥처럼 반투명하게 흐려진 표면이 안쪽 깊숙이 햇빛을 품어 꿈처럼 어슴푸레함을 머금은 느낌"이라는, 물체의 주위에서 내부로 깊이 생겨나는 색의 현상성과 어디까지나 "실내의 암흑이 한 조각의 달콤한 덩어리가 되어 혀끝에서 녹은 것처럼 느낀"다는, 물체가 그것을 품은 대기와 중간의 시간과 융합해 신체 전체의 촉감각과 하나가 되어 만들어내는 현상 세계를 살고 있다는 지각 체험에 대한 기술記述에 주목하고 싶습니다. 이는 그야말로 괴테의 '흐림'을 매개로 한 생성 현상의 지각 체험이라고 할 수 있습니다.

앞서도 써두었지만 다니자키는 음예(음영)를 '옅은 어둠' '어스름' '어둠' '탁함' '그늘翳' '박명薄明' '어슴푸레함' '명암明暗' 같은 말로 표현했습니다. 그것들의 정황은—일본 문화의 특질을 나타내는 고유의 정경이긴 해도—모두 괴테의 '흐림'에 포용되는 현상입니다. 다니자키는 결코 색채론을 논하고자 한 것이 아니지만, 음예를 매개로 생성된 다양한 현상에

대한 시각과 실로 직관적인 기술은 관찰과 표현의 풍요로움에서 그를 동양의 괴테라 부를 수 있지 않을까 생각합니다.

"아마 일본인의 피부를 돋보이게 하는 데 노의 의상 만한 것이 없을 것이다"[7]라고 했던 다니자키는 노에 등장하는 배우들 의상의 소매를 통해 엿보이는 손의 아름다움이나 낯빛과 의상의 관계 등도 다면적으로 관찰했습니다. 『음예예찬』에서 그가 언급하는 것들은 피부의 색과 노 의상의 색채의 음영을 통한 여러 가지 색의 동시 대비 현상이라고 할 수 있습니다. 색의 동시 대비라는 현상이 일어나는 원인은 '인터랙션' 장에서 알베르스의 세계를 언급하면서 다루었지요.

기억에 강렬하게 새겨졌던 또 한 가지, 금색 후스마와 금병풍의 금색이 어둠 속에서 "흐릿하게 꿈과 같이 비쳐 반사되는"[8] 양상에 대한 다니자키의 다채로운 관찰은, 괴테의 '흐림'과 '태양 잔상'의 현상 관찰을 출발점으로 '색이 드러나는 방식'의 현상학적인 양상을 분류하고 연구했던 다비트 카츠의 ─ '광휘'와 '반짝반짝' 등을 포함한 ─ 갖가지 양상의 카테고리를 떠올리게 합니다. 카츠의 '색이 드러나는 방식'에 대해서는 나중에 언급하겠습니다.

『음예예찬』에서 새삼 흥미로운 점은 흐릿하게 보이는, 뚜렷하지 않은 모습을 나타내는 다양한 말과 만나는 것입니다. 예를 들어 '흐릿하게' '어렴풋이' '어슴푸레' '보얗게' '몽롱

한' 같은 표현입니다. 또는 얼룩이 번지는 '스머든'이나, 어렴풋한 '희미한'이나 깊이가 있는 '차분한'이나 무거운 느낌의 흐림이나 탁한 모습의 '흐리멍덩한' 같은 화려하게 돋보이는 밝고 명석한 모습과는 반대되는, 뚜렷치 않은 음영과 어둠과 침잠 등을 포함한 파악하기 어려운 현상을 형용하는 말들과의 만남입니다. 이런 '말들'과의 만남에서 우리는 다시 한 번 러스킨이 말한 '먹구름이 잔뜩 낀 하늘' 같은 '근대의 풍경'을 떠올리게 됩니다. 러스킨은 '또 하나의 근대'를 발견한 것입니다.

생성하는 세계에서 살아간다, 생성하는 색채를 살아간다

『음예예찬』에 쓰인 말들을 보면 러스킨이 발견했던 '또 하나의 근대'는 음예(음영)의 발견이었다고도 할 수 있을 겁니다. 그 말들은 하늘과 대지와 바다와 강, 일출과 일몰과 달빛과 먹구름 등 시시각각 변하는 색채의 대기로 물드는, 그야말로 터너의 새로운 풍경화의 조형 어법에도 적합한 언어 표현이라고 할 수 있지 않을까요.

일본 문화에서는 '흐릿한' '보얀' '몽롱한' '스머든' '차분한' '흐리멍덩한' 같은 생성 현상은 일본이라는 열도의 풍토와

문화의 특질 혹은 "먹에는 다섯 색이 있다"라는 중국에서 전래된 수묵화의 표현으로 예로부터 줄곧 익숙했던 것입니다. 모모야마 시대*에 탄생한 명작 하세가와 도하쿠長谷川等伯(1539~1610)**의 〈송림도병풍〉(그림 40)의 '수증기를 듬뿍 머금은 대기에서 흐릿하게 드러나는 소나무 숲'[9]이 그 예라 할 수 있지요.

그러나 서양의 관점에서 그것은 근대의 사건, 근대의 '또 하나의 근대'의 발견이었다고 할 수 있습니다. 이러한 시점이 서양에서 동양에 대한 혹은 일본의 발견이라는 현상과도 겹치는 것이겠지요.

한편으로는 도하쿠와 거의 같은 시대에 원근법의 대극에

* 桃山時代. 전국 시대를 거쳐 오다 노부나가(織田信長)와 도요토미 히데요시(豊臣秀吉)가 혼란한 사회를 통일한 시대를 모모야마 시대라고 하고, 이 시대를 중심으로 번영한 문화를 모모야마 문화라고 부른다. 흔히 모모야마 미술은 도요토미 히데요시가 멸망한 1615년까지를 일컫는다. 이 시기는 부유한 신흥 상인이 성장한 시대로, 문화 역시 호화롭고 거대한 경향을 보인다. 또 불교 세력의 힘이 중앙에서 약해지면서 불교 관련 작품이 줄고, 인간 중심, 현세적인 작품이 널리 퍼졌다. 다노가 닐리 유행해, 당나라의 명물 다도구기 귀중히 여겨지는 한편, 이에 대한 반발로 와비, 사비 문화도 발달했다.

** 모모야마 시대부터 에도 시대 초까지 활동한 화가로, 모모야마 시대를 대표하는 화가로 손꼽힌다. 센리큐나 도요토미 히데요시의 사랑을 받아, 당시 화단을 지배하던 가노우파를 위협할 정도로 세를 얻었다. 그를 시조로 하는 하세가와파도 가노우파와 대항하는 존재가 됐다. 금박장벽화와 수묵화 양쪽에서 독자적인 화풍을 확립했으며, 대표작 〈송림도병풍〉(도쿄국립박물관 소장, 국보)은 일본 수묵화의 최고 걸작으로 꼽힌다.

40. 하세가와 도하쿠, 〈송림도병풍〉, 16세기말.
　　(미즈오 히로시, 『일본조형사』, 무사시노미술대학출판국, 2002, 280~281쪽.)

있는 그것을 해체하는 왜곡법 및 아나모르포시스와 공기원근법을 연구하고, 게다가 벽의 얼룩이나 돌의 표면, 타다 남은 재, 빛의 미세한 움직임이나 대기의 변화, 구름의 움직임이나 물의 흐름 등을 위시해 혼돈된 아모르포스, 즉 정해지지 않은 현상성에 큰 관심과 시선을 쏟고 이를 상상력의 원천으로 삼은 레오나르도 다 빈치의 존재를 떠올릴 수밖에 없습니다.

이는 '디제너레이션'과도 관련된 중요한 테마인 동시에, 현상적으로 닮기는 했지만 동서의 차이 혹은 일본과의 차이, 예를 들어 현상을 구조화·원리화하는 서양에 비해 '정감으로 파악해 표현의 기법화'를 도모하는 일본의 특질 등 새로이 고찰해야 할 문제를 담고 있는 중요한 사고 소재인데, 여기서는 그것을 지적하는 정도로 그치겠습니다.

앞서 바우하우스의 알베르스가 화가로서는 대표적 연작 〈정방형 찬가〉로 창작을 하고, 디자인을 교육하고 연구하는 사람으로서는 '색채의 상호 작용'을 탐구했던 것을 다뤘는데, 그 원점이 터너의 〈빛과 색〉에 묘사된 아침 햇빛을 비롯해 대기를 물들인 일출과 일몰 풍경화였다는 것은 그리 알려져 있지 않은 것 같습니다. 이는 아마도 알베르스의 그림이 그저 형식면에서 하드에지hard edge 회화*, 더구나 옵아트로 분류돼 거기에 내재된 자연관을 미술계에서 깊이 성찰할 기회

가 없었기 때문이겠지요. 알베르스는 터너와 마찬가지로 자신의 풍경화에 생의 근원성으로서의 내적 자연을 발견했던 것입니다.

내적 자연의 발견이란 바로 '생성하는 세계를 산다' '생성하는 색채를 산다'라는 지각 체험의 의미에 대한 각성이었습니다. 태양의 '빛'에 대비되는, 그것을 수용하는 인간의 눈에서 뇌로 이어지는 내적 프로세스는 '어둠'이라고 할 수 있습니다. 이 '빛'과 '어둠'의 사이에는 '대기'와 '안구眼球' 등의 '흐림'이 있고, 이 '빛'과 '어둠' 사이의 '어둠'을 통해 색채와 세계가 생성되는 것입니다. 그 색채와 세계의 생성은 인간을 둘러싼 대우주(마크로코스모스)인 외적 자연과, 소우주(미크로코스모스)인 인간의 내적 자연이 '흐림'을 통해 서로 호응하고 공명하는 현상이라고 할 수 있습니다.

이는 그야말로 우리가 '생성하는 세계 자체를 살아간다, 생성하는 색채 자체를 살아간다'라는 체험이고, 세계의 아름다움, 색채의 아름다움을 누리고 음미하는 체험 자체라고 할 수 있습니다. 그것은 곧 생성하는 자연을 사는, 자연의 생명과 함께 살아가는 것입니다. 자연의 아름다움을 누린다는

* '칼과 같이 날카로운 가장자리'라는 의미로, 1960년대 미국 추상 회화의 한 경향을 나타내는 용어. 마주하는 색면끼리 명확한 가장자리로 구별되는 것이 특징이다. 대표적 작가로 엘스워스 켈리 등이 있다.

것은 실제로 이런 것이겠지요.

따라서 러스킨의 『근대 회화론』을 다루면서 언급했지만, '세계의 생성, 색채의 생성'이란 한편으로 '생성하는 자연의 풍경'이고, '생성하는 우주 생명'의 의미라고 말할 수 있습니다.

'어둠'의 발견 – 눈에서의 혼색

괴테의 「색채론」은 우주의 생명성에 뿌리를 둔 생태학적인 색채관에서 전개됐기에 특히 근대 예술가들에게 강한 영향을 끼치고 더욱 발전됐습니다. 그 영향은 앞서 본 터너를 비롯해 룽게Philipp Otto Runge, 들라크루아, 인상주의 화가들, 이텐과 슐렘머의 스승이었던 휠첼Adolf Hölzel, 바우하우스의 클레, 칸딘스키, 이텐, 알베르스 등까지 이어졌습니다.

터너의 풍경화에서 인상주의에 이르는 자연주의적, 인상주의적인 근대 회화의 특징은 특히 야외에서 '빛'의 효과와 인상印象의 추구에 의한 '빛의 발견'이라고 파악하는 경우가 일반적입니다. 그러나 나는 오히려 '빛'에 대비되는 '어둠'과, 이 양자를 매개하는 '흐림'의 발견이라고 생각합니다.

예를 들어 인상주의는 물감을 써서 가능한 한 빛의 인상

에 가까이 가기 위해 '필촉분할'과 '시각혼합'이라는 수법을 도입했습니다. 이는 잘 알려진 대로 물감을 섞어 색을 만드는 대신 순색의 색점을 병치시켜 그림에서 떨어져 보면 색점들이 서로 섞여 선명하게 보이는 방식입니다. 관찰자의 눈에서 혼색된다는 점 때문에 '시각혼색'이라고도 하는데, 일반적으로는 '병치가법혼색竝置加法混色'이라고 불리지요. 신인상주의의 점묘파 화가 쇠라 등에 이르면 화면을 더욱 규칙적인 점묘로 구성해, 평면색(필름 컬러)과 같은—이는 뒤에 언급하겠지만—더욱 매끄러운 혼색의 생성이 가능해졌습니다.

병치가법혼색은 말하자면 '눈 위의 혼색'이고, '빛'에 대비되는 '어둠'의 발견과 그 양자를 매개하는 '흐림'의 발견이라고 할 수 있습니다. 또한 기술적으로는 점묘화법뿐 아니라 예로부터 동서양을 불문하고 직물의 경험적인 수법에서, 또 인쇄의 망점 인쇄나, 컬러 텔레비전의 발색 방식에도 이용되는 원리이기도 합니다.

괴테 이래 '색채의 동시 대비 현상'을 연구한 이로 프랑스의 화학자이자 직물 연구가인 슈브뢸Michel Eugène Chevreul (1786~1889)이 있는데, 그는 직물에서 실의 색이 병치 관계에 따라 달라 보이는 색 대비 양상을 연구해 『색채의 동시 대비 법칙에 대해』(1839)를 출간했습니다. 슈브뢸이 내놓은 색의 병치에 의한 동시 대비 이론이 점묘파 구성 원리의 기초

가 됐다는 것은 잘 알려져 있습니다.

어둠과 태양 잔상

〈태양 속에 서 있는 천사〉를 비롯해 여러 장면에서 일출, 일몰, 달빛, 등불과 타오르는 불빛 등 대기에 융합한 온갖 종류의 빛의 표현을 추구했던 터너의 빛에 대한 관심은 동시에 어둠을 향한 것이었고, 태양 잔상 및 여러 가지 빛의 잔상 현상에서 요구되는 어둠의 세계, 내적 자연과의 호응을 향했던 것이라고 생각합니다.

그 극적인 체험은 태양을 바라보는 동안 눈에서 태양과 하늘을 향해 투사되는 잔상의 흐름이나 태양을 직시한 뒤에 감은 눈 안쪽의 어둠 속에서 보이는 망막 잔상의 흐름 현상이라고 할 수 있습니다. 특히 터너의 후기 작품에 나타난 표현의 특질에는 그런 잔상 체험 표출을 강하게 연상시키는 면이 있습니다.

19세기에 이러한 회화의 움직임과 함께 페흐너Gustav The-odor Fechner(1801~87)[*]를 비롯한 자연 과학 분야에서도 태양을

[*] 독일의 철학자이자 심리학자. 자연 과학과 이상주의의 조화를 시도하여, 심신 관계의 문제를 연구했다. 실험 심리학의 기초가 뒤 정신 물리학의 창시자.

직시한 뒤 생기는 잔상 체험에서 인간의 내적 자연을 연구하려는 과학적인 시도가 시작됐습니다. 정신 물리학이라는 연구 영역 등의 성립과도 연결되는 인간의 내적 자연을 계량화해 물리학적으로 환원하려는 움직입니다.

여기서 이러한 자연 과학의 동향을 따로 다루진 않겠지만, 최근 여러 방면에서 영역을 넘나드는 연구 테마로 관심을 끄는 '시각과 근대'라는 문제에 관해, 괴테의 잔상 체험과 그 색채론의 전개를 근대로의 커다란 '시각의 전환' '주관적 시각과 오감의 분리'로 전환하는 절단면이라는 방법론으로 널리 주목 받은 조너선 크레리Jonathan Crary*의 논의 전개[10]에 대해 주의 깊은 관심이 필요하다고 생각합니다. 괴테의 「색채론」은 앞서 언급한 대로 생명성에 뿌리를 둔 주객 합일의 생태학적인 색채의 생성론이고, 여러 감각의 통합에 기초를 둔 것입니다. 크레리가 괴테의 「색채론」을 주체의 내적인 자연에 뿌리를 두었다는 의미에서 관찰자의 신체적 주관성의 문제를 역사 인식으로 본격적으로 처음 다루었다는 점은 중요합니다. 그러나 '주관적 시각과 오감의 분리'라는 최초의 시각의 전환점이라며, 이 「색채론」을 현대의 시각의 자율화ㆍ

* 미국의 미술사가이자 컬럼비아대학교 교수.『관찰자의 계보』등을 썼다. 시각에 관한 역사적 문제는 표상적인 것의 역사와는 별도라고 주장하며, 도리어 시각 문제는 주관성을 둘러싼 역사적 문제와 끊을 수 없다고 주장했다.

추상화, 관찰자와 세계의 규격화·규율화의 진행이라는 사태를 낳은 자연 과학의 환원론과 일괄적으로 논하고 있는 위험도 느낍니다.

이야기를 다시 회화로 돌려볼까요. 태양과 달을 똑바로 쳐다본 후 생기는 잔상 체험이라면, 로베르 들로네Robert Delaunay(1885~1941)가 1912년부터 〈태양과 달〉을 비롯해 공간에 분산되는 잔상색의 원과 소용돌이를 많이 그린 것을 떠올리기 쉽겠지요. 당시 들로네 부부가 풍요로운 자연으로 둘러싸인 교외의 아틀리에 벽에 작은 구멍을 뚫고, 그 구멍을 통해 본 태양과 달의 잔상을 집요하게 관찰했던 것은 잘 알려져 있습니다.

카츠의 '색이 나타나는 방식'

흥미롭게도 들로네와 비슷한 시기에 괴팅겐 현상학파의 한 사람인 심리학자 다비트 카츠가 『색이 나타나는 방식과 그 영향—개인적인 경험을 바탕으로』(1911)를 출간합니다. 색의 현상성을 연구한 책이지요.[11] 이는 『음예예찬』 부분에서 예고한대로, 색이 나타나는 방식, 색이 보이는 방식, 즉 색의 현상으로서의 양상을 처음으로 공기로 충만한 생활 세계

의 공간과 환경의 질로 파악하고 분류해 명명했던, 대단히 획기적이고 의미 깊은 시도입니다. 게다가 중요한 점은 이것이 괴테의 흐림 현상 연구에서 시작해 그 뒤의 헤링Hering[*], 베촐트Bezold[**] 등의 연구를 계승해, 감은 눈 안쪽에 생기는 태양 잔상과 하늘을 향한 잔상 투사에 대한 관찰을 출발점으로 전개했다는 것입니다.

일반적으로 여러 색채 심리학 서적에 '색이 나타나는 방식'으로 '표면색' '평면색' '공간색' '광택' '광휘' '작열灼熱' 등과 같은 카츠에 의한 '색의 양상'의 카테고리와 각각의 실험 심리학적인 특징이 기술되어 있지만, 그것이 어떤 연구를 거친 것인지, 어떤 의미를 지닌 것인지 등에 대한 설명은 없어 그 획기적인 의의는 전혀 발견할 수 없습니다. 중요한 것은 이들 '색의 양상'에 대한 분류는 앞서 언급한 것처럼, 대기로 충만한 우주 내 존재로서의 인간의 안과 밖의 공명이라는 지각의 신체 경험에 의해 제기된 것이라는 점입니다.

카츠의 '표면색-평면색-공간색' '광택-광휘-작열'이라는 현상 분류의 배경에는 시각적으로 단단한 것에서 부드러운

[*]　　독일 생리학자이자 심리학자. 주로 전기 생리학, 지각 생리학, 생리 광학 분야를 연구했다. 그중에서도 시각에 관하여 색채 감각의 이론 발전에 기여했다.

[**]　　독일 물리학자이자 기상학자. 대기나 소나기에 대한 물리학 연구를 통해 기상 열역학의 기초를 세웠다. 색채 현상에 대해서도 색채 대비 연구 등에 크게 공헌했다.

것으로, 불투명한 것에서 투명한 것으로(카츠의 원래 표현은 '위에서 아래로 향해'), 조밀한 것에서 성긴 것으로 등과 같은 공기 원근법적인 확산 속에서 공간적인 상대적 관계가 지각되는 양상의 차이가 구별된 것입니다. 동시에 이들 양상의 차이에는 변하기 쉬운 상관적인 것이라는, 시공간에서 '보임'의 상대적 시각이 나타나 있습니다. 카츠는 현상의 양상을 분류하고 이름을 붙였지만 그런 시도는 결코 물리학적으로 환원되는 것은 아니고, 일관된 현상의 관찰이라고 할 수 있습니다. 카츠도 그 전제가 되는 다양한 현상 체험 자체를 중요하게 여겼습니다.

카츠의 책에는, 나아가 '움직임'이 있는 현상으로 'Glitzern, Funkeln, Flimmern'이라는 표현이 나옵니다. 이것들은 번역하기 어려운 말로, 대기적·공간적인 양상 속에서, 일본어로는 반짝반짝(혹은 번쩍번쩍), 반들반들, 어른어른 같은 의성어에 대응하는 빛의 미묘한 움직임을 동반하는 현상을 뜻하는 동사를 명사화한 것입니다. 예를 들어 '반짝반짝'한 움직임이 있는 현상을 나타내는 'Funkeln'은 우리가 잘 아는 독일 민요 〈로렐라이〉의 가사를 떠올리면 됩니다. "저물어가는 해에 산이 붉게 물들어가는" 부분에서, 마지막 '물들어가는'의 원어가 'Funkeln'입니다. 여기서는 눈이 석양과 공명해 하늘을 함께 물들여가는 감동적인 아름다움, 눈

부심 속에 시시각각 변해가는 색의 환상적인 체험을 떠올릴 수 있겠지요.

'평면색'은 영어로 '필름 컬러'라고 하는데, 이쪽이 이해하기 쉬울지 모릅니다. 하나의 면, 완연히 맑은 하늘의 푸름이나 안개 낀 대기에서 보이는 산 정경 등은 필름 컬러의 양상입니다.

이 양상의 심리학적인 실험 과정에서 리덕션 스크린Reduction Screen(한 장의 평면에 작은 구멍을 뚫어 칸막이처럼 세운 도구)의 구멍을 통해 물체의 표면을 보면 눈의 초점이 그 스크린 위에 맞춰져 물체 표면의 텍스처와 구조가 보이지 않고, 물체라는 느낌이 없어져 순수하게 색만 남는데, 이를 '평면색'이라고 합니다.

이 상태는 '색이 해방된다'고 해서 '자유색Freie Farbe'이라고도 하고, 구멍의 시야 개구부로 보이는 것이라서 '개구색aperture color'이라고도 불리는데, 이는 바로 화가가 대상의 색을 정확하게 파악하려 할 때 눈을 가늘게 뜨고 보는 것과 닮았습니다. 속눈썹을 통해 들어오는 빛의 회절 산란回折散亂에 의해 초점이 흐려져 순수하게 색만 포착하는 것과 원리적으로 같기 때문입니다.

이렇게 보면 평면색 양상이란 꼭 하늘이나 먼 대기의 안개 낀 해조諧調 속에만 있는 것이 아니고, 우리 주변의 사물

에서도, 정황에 따른 색의 양상이 시시각각으로 바뀌어 보이는 변용 속에서도 쉽게 발견할 수 있는 현상입니다.

생성하는 세계의 생명성 — 긴카쿠지 체험에서

생성하는 세계를 산다, 생성하는 색채를 산다. 이렇게 말해온 것처럼, 여러분 각자 그 '생성하는 세계의 생명성'을 접하고 깊이 감동받은 체험을 여러 번 했을 거라고 생각합니다. 내게도 그런 경험이 있습니다.

화재 이후 복원을 시작한 지 30년 이상 지나 비로소 금박이 다시 붙여진 교토의 긴카쿠지金閣寺를 방문했을 때였습니다. 늦은 오후, 마침 햇빛이 옆에서 길게 비쳐 교코치鏡湖池를 지나 긴카쿠지 본전의 표면이 빛났습니다. 금박의 광휘가 수목의 푸른색, 연못의 파문과 조응해 공간 전체가, 대기가 흔들리는 광휘의 연주로 가득했습니다. 긴카쿠지를 건립했던 이가 의도한 것처럼, 이는 흡사 정토淨土 같았습니다.

긴카쿠지 본전 뒤편으로 돌아가자 더 큰 감동이 찾아왔습니다. 건물의 그늘과 푸른 잎의 음영이 속삭이는 가운데 반짝이는 금빛 파도가 비추고, 뿌연 대기는 루비 같은 엷은 진홍 새으로 물들었지요. 말로 표현하기 어려운, 환상적인 아

름다움이었습니다. 그때 나는 아름다움에 감동받은 것을 넘어 우연히 괴테의 이론을 경험했던 것이 아니었나 하는 생각도 듭니다.

괴테의 색채 우주(색환色環)는 색채 생성의 바탕에 빛과 어둠을 상정했던 아리스토텔레스 이래의 전통에 서서 노랑과 파랑을 근원적인 색채로 간주하고, 이 두 가지 색이 상승해 그 정점에서 빨강(진홍)에 이른다는 자연의 근본 현상(원현상)에서 형성됐습니다. 나는 바로 이 색채의 근본 현상을 체험했던 것입니다. 괴테는 '진홍'이라고 부르는 이 붉은색에 특별한 의미를 부여했습니다. 빛과 어둠이 혹은 이 노랑과 파랑이 진홍으로 상승해가는 모습은 흐린 날의 혼탁한 구름 사이로 비치는 밝은 빛의 잔상 체험에서도 확인할 수 있는 근원적인 색채 생성의 양상입니다. 긴카쿠지에서 내가 본 정경은 괴테의 「색채론」에서 다룬 '흐림'을 통해 색이 나타나는 방식, 평면색·공간색·광휘·반짝거림 등 여러 양상이 아마 대기를 채우며 움직였던 것이라고 생각합니다.

1 무카이 슈타로, 『디자인의 원상―형태의 시학 II』, 주오코론신쇼, 2009, 39쪽.

2 무카이 슈타로, 『생과 디자인―형태의 시학 I』에 수록된 논고 「원기호로서의 색
 과 형, 괴테와 근대 조형 사고와의 관련에서」 참조 요망.

3 존 러스킨, 나이토 시로 옮김, 『풍경의 사상과 모럴 근대 화가론―풍경편』, 호
 조칸, 2002, 213쪽.

4 다카베야 후쿠헤이, 『괴테의 그림과 과학』, 쇼코쿠샤, 1948, 이 책에 저자 소개
 가 없어 나중에 알고 놀란 것입니다만, 다카베야 후쿠헤이(1893~1975)는 라
 면 구조를 중심으로 한 구조 역학의 세계적인 권위자이자 문리 전반에 관심
 을 지닌 독특한 학자로, 아이누의 주거와 생활 문화도 연구했습니다. 그의 또
 다른 책 『아인슈타인 쇼크』를 보면, 일본에 왔던 아인슈타인이 귀국하는 배에
 서 독일 유학을 떠나는 다카베야와 만나 두 사람의 친밀한 교류가 시작됐다고
 합니다. 이 책에는 저자의 풍부한 관심과 깊은 학식이 스며 있습니다. 그러나
 전쟁 직후 얇은 종이로 만든 책이라 당장이라도 부서질 것만 같습니다.

5 다니자키 준이치로, 『음예예찬』, 주오분코, 1995.

6 앞의 책, 80~81쪽.

7 앞의 책, 92쪽.

8 앞의 책, 90쪽.

9 스즈키 히로유키, 「도하쿠론」, 『일본의 미술』, 1991, 110쪽.

10 조너선 크레리, 임동근 옮김, 『관찰자의 기술』, 문화과학사, 2001.

11 David Katz, *Die Erscheinungsweisen der Farben und ihre Beeinflussung
 durch die individuelle Erfahrung*, Verlag von Johann Ambrosius, Barth,
 1911.

원구조
Urstruktur

환경 형성
Umweltgestaltung

근원
Ursprung

원식물
Urpflanze

사용
use

원상 · 원형상
Urbild

보편성
universality

근본현상 · 원현상
Urphänomen

울름
Ulm

원기관
Urorgan

덮이다 · 번지다
umgreifen

우주
Universum

유토피아
Utopia

원엽
Urblatt

constellation[u] **Urbild**

원상과 메타모르포제

원상의 보존과 갱신

이 장에서는 '트뤼베'(흐림)를 '원상Urbild'과 '환경 형성Um-weltgestaltung'의 과제와 연결하고자 합니다. 앞장에서 러스킨이 사회의 변혁과 인간성 재건의 바탕으로, 자연과 인간의 관계성 회복과 대기 속에서 변용하는 풍경의 생명성에 대한 각성을 불러일으킨 것은 대단히 중요하다고 썼습니다. 거듭 말하자면 이는 오늘날 우리에게 매우 절실한 과제로, 깊이 반추해야 할 세계 인식이기 때문입니다. 근대 혹은 현대의 '미의 상실'이라는 문명 상황을 깊이 인식하고, 대자연에 대한 진정한 미의 감각을 회복하는 것은 아주 시급한 과제입니다.

이것이야말로 현대 디자인의 포괄적인 과제입니다. 이 과제에 대해서는 『생과 디자인－형태의 시학 I』에 실린 논고 「생명지生命知 또는 생지生知로서의 미의식·미학의 형성과 디자인」에서 상세히 다루었으니 참고하길 바랍니다. 이 과제는 확립해야 할 디자인의 새로운 에티카(윤리)의 문제이고, '진·선·미' 등의 가치관을 우주 속에 하나로 포월包越해가는 이상적인 '미'의 형성입니다.

여기서 '포월하다'라는 말은 'u'의 무리 속에서 내가 중요하게 여기는 동사 'umgreifen'이라는 동사입니다. 이 말은 독일의 철학자인 야스퍼스의 사상을 나타내는 것으로, '포괄包括하다'라고 번역할 수도 있지만, 최근에는 '포월하다'로 옮겨 쓰고 있고, 나는 이 말이 마음에 듭니다. 그저 우리를 우주와 함께 포괄해가는 것뿐 아니라 우리를 우주 속에, 웅대한 자연의 아름다움 속에 끌어안으면서 그것을 넘어 하나로 유화宥和해 고양시키는 이미지가 떠오르기 때문입니다. 나는 그것을 재해석해 내 글의 문맥에서 사용하고 있습니다. 여기서는 트뤼베의 의미를 원상의 의미와 연결시켜 환경 형성의 의도로 포월해가고자 합니다.

'흐림' 현상을 각성하는 것이 자연의 생명성에 대한 진정한 미의 감각을 회복하는 하나의 실마리인 것처럼, 원상 또한－괴테의 자연관에 바탕을 둔 중요한 개념으로－자연과

인간을 포월하는 근본적인 유화의 끈입니다. 원상이란 '근원根原의 형상形象'이라는 의미로, '원형상原形象'이라고도 할 수 있습니다.

우리 인간에게 밀접한 문제로 원상이란 무엇이냐고 묻는다면 한 사람 한 사람의, 또 각 공동체의 아이덴티티의 근원성이라고 할 수 있겠지요. 그런 의미에서는 우리에게 가장 근원적인 마음의 지지대, 마음의 고향, 마음의 원향原鄕이라고 할 수도 있습니다. 예를 들어 우리가 사는 도시의 원상 혹은 동네의 원상이란 종종 우리가 태어나 자란 생활 세계와 환경의 원상을 의미하고, 우리 자신의 아이덴티티나 지역 공동체의 아이덴티티와도 깊이 관련돼 있지요.

여기서 잠깐 일본의 근대화, 그중에서도 전후 60년의 일본의 국토 계획, 환경 형성이 어떤 것이었는지 떠올려볼까요. 오늘날 도쿄의 도시 환경은 어떻습니까? 도시 형성의 존재 방식을 단순히 시장 원리에 따라 왜곡해 초고층 빌딩은 업무용 건물뿐 아니라 주거용 건물까지 고층 맨션의 숲이라는, 인간과 대지의 근원적인 유대를 끊고 역사와 문화의 갖가지 마음의 원향인 친밀한 생활 세계, 환경의 원상을 아무렇지도 않게 파괴하고 내버렸던 것은 아닐까요. 이는 대단히 척박한 도시 환경이라고 할 수 있습니다.

이 문제는 일단 미뤄두고 '원상' 개념의 의미에 대해 살펴

보겠습니다. 앞서 'k' 장에서 심메트리의 카타모르프를 다루던 부분에서 언급했던 자연의 생명 원리, 괴테의 '수축과 확장(또는 팽창)'이라는 분극적인 생성 운동 개념을 떠올리길 바랍니다. 자연과 생명의 생성에서는 끊임없이 그 근원의 형상의 각인刻印을, 즉 원상의 각인을 보존하려는 구심적인 수축 운동이 진행됩니다. 한편으로는 그 원상을 무너뜨리면서 새로운 변혁의 저편을 향해 끝없이 메타모르포제(변용)를 하려는 원심적인 팽창·확장 운동의 힘도 작용합니다. 이것이 원상과 메타모르포제의 관계입니다. 인간의 문명 형성에서도 이러한 분극 운동이 자연과 생명체처럼 균형을 이룬, 완만한 리듬으로 진행되면 좋겠지만 그저 제멋대로 근원의 형상, 원상을 파괴하고 자꾸만 메타모르포제만 계속한다면 인간은 삶의 근원적인 형상을 잃어버리게 되고, 그 원형 상실에 의해 존재의 근거를, 마음의 자리를, 원향을 상실하게 될 것입니다.

우리 삶의 존재 방식과 생활 세계에서는 이 원상의 보존이 반드시 필요하고, 동시에 원상을 끊임없이 갱신하기 위한 메타모르포제도 필요합니다. 중요한 것은 이 두 가지 운동이 완만한 생명적인 밸런스를 취한 리듬이라고 할 수 있습니다.

이와 같은 원상과 메타모르포제라는 생성관에 따르면, 변화하면서도 우리가 사는 환경과 도시는 우리 마음속의 안식

과 연결되는 역사와 지역과 문화의 원상을 간직해야만 한다
는 것을 쉬이 상상할 수 있을 겁니다.

원상으로서의 '~답다'―알베르스의 사진 작품에서

원상과 메타모르포제의 관계에 대해서는 다음과 같은 예
를 들 수 있습니다. 전차를 타고 가다가 맞은편 좌석에 아이
를 가운데 두고 아버지와 어머니가 나란히 앉아 있는 광경
을 보면 경우 아이를 좌우의 부모와 비교하게 됩니다. 아이
가 꼭 부모의 얼굴 생김을 닮으라는 법은 없지만 일종의 계
시처럼 아이가 어머니, 아버지와 많이 닮았다고 여기면서 보
다 보면 뭔가 훈훈한 감정에 사로잡히게 됩니다.

아이가 부모를 닮는 것은 부모의 복사이기 때문이지만, 그
렇다고 부모와 완전히 동일하지는 않고 어디까지나 유사자類
似者입니다. 부모와 닮기는 했지만 새로운 개성이 탄생한 것이
고, 세계 속에서 단 하나뿐인 소중한 개성으로 메타모르포제
(전생轉生)하는 것입니다. 그 새로운 개체의 모습에는 또한 그
리운 아버지와 어머니(때로는 조부모 등)의 원상이 담겨 있습
니다. 그들의 옛 모습(근원의 형상)을 품고 있는 셈이지요.

요제프 알베르스의 사진 작품 〈안드레아스 그로테와 그

의 어머니〉를 봅시다(그림 41). 원상으로서 어머니의 옛 모습을 지닌 새로운 개체의 탄생을 주제로 삼은 듯합니다. 단지 그것만이 아닙니다. 아래쪽을 보면 안드레아스의 형으로 보이는 아이의 연속 사진과 할머니의 사진이 작게 들어가 있습니다. 가족 저마다의 유사성과 함께 저마다 다른 개체라는 것을 보여주는, 지금 내가 논하고 있는 '원상과 메타모르포제' '근원의 형상과 개체의 형상'이라는 생명 리듬을 주제로 한 사진입니다.

알베르스의 사진을 한 점 더 볼까요. 마를리 하이만이라는 여성의 모습을 순간적으로 포착한 몇 장의 사진입니다(그림 42). 여자의 표정이 달라지는 추이를 순간적으로 포착한 것들인데, 앞서 본 안드레아스의 연속 스냅사진으로도 알 수 있듯이, 사람의 표정은 스냅숏으로 한 장 한 장 고정된 것처럼 보이지만, 실제로는 한순간도 고정되지 않고 끊임없이 변용(메타모르포제)한다는 의미가 담겨 있습니다.

그 변용의 추이에서 각 컷에서 보이는 마를리의 표정은 일회적인 것입니다. 따라서 메타모르포제란 순간순간의 일회적인 '개체의 형상' '개체의 모습' 혹은 '개체의 형태'라고 할 수 있습니다. 그 개체의 모습, 개체의 표정 전체가 마를리이고, 마를리의 상像이고, 마를리다움이라고 할 수 있습니다. 순간순간의 표정에 각인된, 다른 사람과 혼동할 수 없는

41. 요제프 알베르스, 〈안드레아스 그로테와 그의 어머니〉, 1930.

(*Josef Albers Photographien 1928-1955*, Hg. von Marianne Stockebrand, Kölnischer Kunstverein und Schirmer/Mosel, München, Paris, London, 1922, p. 51, Tafel 11.) © Josef Albers/ BILD-KUNST, Bonn-SACK, Seoul, 2016

42. 요제프 알베르스, 〈마를리 하이만〉, 1931.
 (*Josef Albers Photographien 1928-1955*, p. 22.) © Josef Albers/ BILD-KUNST,
 Bonn-SACK, Seoul, 2016

마를리'다움'의 전체가, 이 마를리의 아이덴티티, 개성이고 동시에 마를리의 원상이라고 할 수 있습니다. 그런 의미에서 메타모르포제란 그야말로 그 살아 있는 모습, 생명성을 나타냅니다. 그러나 그런 다양한 변화 속에서도 결코 다른 존재로 착각할 수 없는 고유의 그 사람'다운' 원상을 지니고 있는 것입니다. 이것이 곧 유구한 생명의 근원성입니다.

알베르스는 이런 주제로 여러 차례 사진 작업을 했고, 자신의 초상이나 엘 리시츠키, 파울 클레, 막스 빌 등을 촬영한 작품에서 볼 수 있는 그들의 연속적인 표정의 변용도 흥미롭습니다. 나는 이러한 의미를 환기시키는 알베르스의 사진을 통한 연구도 무척 좋습니다.

'가타'와 '가타치'의 관계

괴테의 원상과 메타모르포제 개념은 흥미롭게도 일본의 '가타かた'와 '가타치かたち' 개념과도 겹치는 지점이 있어, 동서양이 서로 통하면서도 이를 넘어서는 지의 형태를 보여줍니다. '가타'와 '가타치'에 대해서는 앞서 'k' 장에서 다룬 것처럼, '가타'를 원상에, '가타치'를 메타모르포제에 대응시켜 볼 수 있습니다. '가타치'의 '치'는 고어古語에서 한자의 '영靈'

에 해당하는데, '치'는 원시적인 영격靈格의 하나로, 자연물이 지닌 엄청난 힘, 위력을 나타내는 말로 '이카즈치'(천둥) '오로치'(뱀) '이노치'(생명) 등의 '치'와 같습니다. 그런 의미에서 '가타치'의 '치'는 메타모르포제가 지닌 생명성과 많이 닮았습니다. 원상에 대응하는 '가타'(象·像·型·形)를 근원으로 지니면서, 끊임없이 생성해가는, 새로이 거듭나는, 그러한 일회적인 자연의 생명적인 힘을 나타내는 것이라 할 수 있습니다. 나아가 괴테의 '원상과 메타모르포제'와 '가타와 가타치'의 관계, 일본 문화에 고유한 '가타'와 '가타치'의 문제 등을 고찰해가면 대단히 흥미롭겠지만, 여기서는 그런 문제를 다루는 관점이 있다는 것만 밝혀두고 싶습니다. 이러한 관점에 흥미를 느낀다면 내 책『디자인의 원상─형태의 시학 II』에 실린 논고「원상의 붕괴」에서 이를 상세하게 다루고 있으니 참고하길 바랍니다.

4억 년의 진화 원상을 따라가는 인간 태아의 발생 과정

괴테의 원상과 메타모르포제라는 자연의 생성 원리에 관심을 기울이다가 1960년대 말「사람의 몸─생물사史적 고찰」이라는 논고를 만났고, 그 생명관에 깊이 공감하고 계시

를 얻었습니다. 『형태의 세미오시스』를 출간하면서 그 책의 후기에 이 논고의 영향에 대해 언급했고, 저자에게 감사를 표하기도 했습니다. 바로 해부의학자인 미키 시게오三木成夫 (1925~87)*입니다.

미키 시게오는 도쿄의대 치과대학 조교수로 재직하다가 도쿄예술대학으로 자리를 옮겨, 1987년 61세로 세상을 떠날 때까지 도쿄예술대학에서 '생물학'이라는 독특한 강의를 하고, 보건관리센터 책임자로도 일했습니다. 근대 의학이라기보다는 18세기 이래의 박물학적, 자연사적인 해박한 지식을 배경으로, '미키학學'이라고도 할 수 있는, 근원적인 생명체의 진화에 바탕을 둔 독자적인 계통 발생의 생명 형태학을 확립한 학자인데, 생전에 편지만 주고받고 직접 만날 기회가 없었던 터라 갑작스런 부음에 안타까움을 금치 못했지요.

내가 미키 시게오의 논고에서 가장 충격을 받았던 것은 "인간의 태아는 모태에서 발생 과정 중 척추동물의 여러 국면을 역사적으로 거듭한다"라는 논증이었습니다. 그는 이를 뒷받침하기 위해 태아 그림을 직접 그리기도 했습니다(그림 43). 위쪽부터 인간 태아의 수태 32일째, 35일째, 36일째,

* 20대 후반부터 괴테와 클라게스에게 영향을 받았다. 1962년경 척추동물의 혈관 계통 비교 발생학적 연구에 착수. 1973년부터 도쿄예술대학 교수로 생명의 형태학, 보건 이론을 담당했다.

38일째로 변용(메타모르포제)되는 양상이 보이는데, 이는 위쪽부터 4억 년 전, 2억 년 전, 1억 5천만 년 전, 5천만 년 전으로, 생명체가 사람으로 진화하는 과정에서 그처럼 변용된 것은 아닐까 하는 것입니다. 인간의 태아가 태내에서 이 짧은 기간에 4억 년 전부터의 진화 역사를 한 차례 거쳐가는 것입니다.

인간 태아의 변용 과정을 비교하기 위해 미키 시게오는 현재 활동하는 동물 중 고대 형상을 물려받은 척추동물을 골랐습니다(그림 44). 위쪽부터 순서대로 고생대古生代의 고대 상어인 주름상어Frilled shark, 중생대 파충류인 투아타라 Tuatara^{**}, 신생대 원시 포유류인 세발가락 나무늘보three-toed sloth^{***}입니다. 태아의 얼굴의 변용 과정을 보면 이들 동물의 모습이 나타나는데, 이는 먼 고향의 풍경을 바라보는 듯한, 뭐라 말하기 어려운 그리움을 느끼게 합니다. 정말 흥미롭고 매력적인, 오늘날 대단히 계시적인 연구라 하지 않을 수 없습니다. 이를 통해 인간 태아가 어머니의 태내에서 생명 기억으로서의 신화 원상을 모두 동과해 세상으로 나온다는 깃을 논증했기 때문입니다. 더욱 놀라운 것은 4억 년 전부터 5천만 년 전에 이르는 유구하고 완만한 변용의 리듬입니다.

** 옛 도마뱀 목에 속하는 유일한 동물로 뉴질랜드에 2종이 분포한다.
*** 중남미에 서식하는 원시 포유류.

수태 32일째
4억 년 전
고생대(Devonian period)

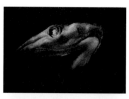

수태 35일째
2억 년 전
중생대(Triassic period)

수태 36일째
1억 5000만 년 전
중생기(Jurassic Period)

수태 38일째
5000만 년 전
신생대(Tertiary Period)

43. 미키 시게오가 스케치한 인간 태아 얼굴의 변용 과정, 『생명 형태의 자연 제1권 해부학논집』, 1989, 30~31쪽.
44. 고대 형상을 이어받은 동물의 얼굴. 위쪽부터 고대 주름상어, 파충류 투아타라, 세발가락 나무늘보. 앞의 책, 32쪽.

이러한 사례를 보면 근대 산업혁명 이래, 특히 20세기 이후의 기술 혁신과 시장 경쟁 원리에 의한 환경과 사회 변혁의 스피드가 생명 리듬과 얼마나 괴리됐는지 잘 알 수 있지 않을까요? 지금 우리는 사회와 생활의 리듬에서도 생의 원상을 잃어버리고 있습니다.

원상과 그 천혜의 환경―바이마르

이어서 원상과의 관계에서 독일 바이마르 시 일름Ilm 강을 끼고 펼쳐진 공원에 세워진 괴테의 가르텐하우스Goethes Gartenhause를 봅시다(그림 45). 괴테가 바이마르의 재상으로 일하던 1776년 휴식을 위해 간소하게 조성한 별장과 정원을 1806년 화가 게오르그 멜히오르 크라우스Georg Melchior Kraus가 그린 수채화입니다. 이 정원 곁에 조성된 벨베데르Belvedere 가로수길이 마리엔Marien 거리와 이어지는 곳에 1919년 설립된 바이마르 국립 바우하우스의 교사校舍가 있습니다. 원래는 바우하우스의 전신이었던 작센 대공이 설립한 미술학교였는데, 그 학교의 교장이었던 앙리 반 데 벨데Henry van de Velde(1863~1957)의 설계(1904~06)로 세워진 것입니다. 잘 알려진 대로 반 데 벨데는 아르누보의 선구자이고, 이 교사의

외관은 넓은 개구부와 완만한 곡선과 정돈된 직선으로 이루어져 무척 우아한 동시에 뒤이어 등장할 억제된 미학의 시대를 예감하게 하는 점이 있습니다. 1990년 동독과 서독이 통일된 후 이 건물은 새로 설립된 바우하우스종합대학 디자인 학부 교사로 쓰이고 있는데, 한 세기 뒤에 새로 지어진 직선적인 교사와도 무척 잘 어울립니다.

일름 강 주변과 가르텐하우스 근처의 풍경은 파울 클레와 그의 아들 펠릭스 클레를 비롯해 지난날 바우하우스와 관련됐던 사람들의 일기와 회상 속에 자주 등장합니다. 클레와 칸딘스키는 이곳에서 자주 산책을 했지요. 또 연날리기나 갖가지 페스티벌이 열렸던 장소이기도 합니다. 2002년 여름에 내가 촬영한 괴테의 가르텐하우스는(그림 46) 크라우스가 그린 수채화 속 모습과 거의 차이가 없습니다. 1770년대 괴테의 시대, 1920년대 바이마르 바우하우스의 시대 그리고 2000년대에 이르기까지, 약 230년의 시간이 흘렀음에도(게다가 20세기에는 두 차례의 세계대전을 겪었음에도) 일름 강의 유유한 흐름과 강변의 나무들은 변함없이 그대로 있었습니다. 자연과 융합하는 문화의 풍경이 계승돼 오늘날에도 우리는 괴테의 저작과 스케치, 바우하우스 사람들의 디자인과 작업, 회상 등을 여전히 그 역사를 사는 현실 세계와 함께 공유할 수 있는 것이지요. 나는 이런 점에 정말 놀랐습니

45. 게오르그 멜히오르 크라우스, 〈괴테의 가르텐하우스가 있는 정원 풍경〉, 1806.
 (*Goethes Gartenhaus*, Stiftung Weimarer Klassik, 2001, n. pag.)
46. 괴테의 가르텐하우스, 독일 바이마르, 저자 촬영, 2002.

다. 꿈같은 지복至福의 환경이라고 할 만합니다.

원상과 환경 픽토그램 – 이즈니

남부 독일의 보덴 호수 근처, 스위스, 오스트리아와 국경을 맞댄 알고이Allgäu 지방에는 작고 아름다운 휴양 도시 이즈니가 있습니다. 인구는 1만 4,550명입니다. 지금의 이즈니는 1043년 알츠하우젠Altshausen 백작이 조성한 도시로, 1235년에는 도시의 개설 권한이 주어지는 도시법에 따라 '도시'가 됐습니다. 실은 오틀 아이허Otl Aicher(1922~91)가 제작한 이즈니의 픽토그램을 소개하고자 이야기를 꺼낸 것인데, 먼저 이 도시의 연혁과 산업에 대해 살펴보지요.

이즈니는 16세기 초 종교개혁 때는 알고이 지방의 중심지로, 1529년 이래 프로테스탄트 지역이 됐습니다. 9세기 이래의 역사적인 도시의 성벽과 건조물, 민가 다수는 '30년 전쟁'의 불길에 한 차례 파괴됐지만, 뒤에 재건돼 바실리카 양식의 후기 고딕식 내진內陣을 지닌 성당, 로코코 바로크 양식의 수도원, 초기 바로크 양식의 시청사 등 역사적 건물과 이즈니 고유의 시가지는 주위의 민가와 농가, 전원과 강과 숲, 지역 고유의 풍물과 동물 등과 함께 알고이 지방에서도 대단

히 아름답고 개성적인 풍경을 형성하고 있습니다.

참고로 오늘날 이즈니의 주된 고용 시설과 산업을 살펴볼까요. 2003년 기준 취업자 수를 표시해 규모가 큰 시설과 기업부터 보겠습니다. 이 소도시의 규모와 지방 자치의 자립성을 짐작할 수 있을 겁니다.

휴양과 치료를 위한 의료 시설(850명), 트레일러 하우스 제작소(700명), 커튼 레일 제작소(450명+가내 작업자 600명), 노령자 간호 재활 관련 기구 및 설비 제작소(385명), 가죽 제품 제작소(205명), 수렵 용품 제작소(200명), 원예 용품 제작소(160명), 오프셋 인쇄소(150명), 의료기기 제작소(100명), 서부 알고이 서민 은행(90명), 끈·로프 제작소(80명), 정밀기계·인공수지樹脂 제작소(84명), 이즈니 자연 과학·공학 전문 대학(70명) 등입니다.

오틀 아이허는 1979년 이즈니 시로부터 위탁을 받아 이 도시의 아이덴티티 형성 프로젝트를 작업했습니다. 휴양 도시로서 관광 정책의 일환으로 시작된 프로젝트였죠. 관광 정책은 종종 새로운 지역 개발 등 환경 파괴 및 악화를 초래할 염려가 있는데, 아이허는 이즈니의 환경 보전과 관광 촉진 활동을 위해 픽토그램을 사용하고, 다면적으로 적용해 이즈니의 아이덴티티를 부각시킨다는 구상을 세웠습니다.

구체적으로는 이즈니의 풍경과 경관을 픽토그램 형식으

로 형상화함으로써, 지역과 도시의 원상을 더욱 명확하게 드러나게, 즉 현재화顯在化하고, 지역 주민은 그 이미지를 통해 지역 및 도시와 자기 동일화를 심화할 수 있게 한다는 구상에 바탕을 둔 것이었습니다. 그는 이 지방과 도시의 심벌, 특징적 건물, 가옥, 풍경, 풍물 등을 담은 픽토그램을 만들었고, 이를 활용해 이즈니의 자연, 문화, 사회, 역사와 현재 등을 이야기하는 시적인 그림책으로 만든 것, 엽서로 만든 것, 관광 포스터와 리플릿으로 만든 것 등 다양한 아이템이 제작돼 이즈니 고유의 커뮤니케이션 시스템이 형성됐습니다.

관광용 포스터와 엽서에는 도시와 지역의 풍경사진을 사용하는 게 일반적이지만, 아이허는 픽토그램으로 만든 풍경과 경관을 사용했습니다. 이는 세계적으로도 유례가 없는 무척 신선한 시도였습니다. 풍경과 경관을 픽토그램으로 형상화하려면 대상인 도시와 지역의 풍경과 풍물에 아이덴티티, 고유한 특징과 양상, 즉 고유의 원상이 있어야 합니다. 그와 동시에 제작자에게 그 원상을 파악할 수 있는 시각과 그것을 픽토그램으로 드러내는 형상화의 방법론과 창작 역량이 있어야 합니다. 이것들은 아이허의 사례를 보면 알 수 있습니다(그림 47).

이즈니는 알고이 지방에서도 유명 관광지로 널리 알려진 켄프텐 퓌센 오바스도르프 등과는 또 다른 고유의 특색을

47. 오틀 아이허가 디자인한 〈이즈니 시의 환경 픽토그램〉.

(Katharina Adler, Otl Aicher, *das Allgäu(bei Isny)*, Stadt Isny/ Allgäu Isny, Isny im Allgäu, 1981, pp. 15, 44, 67, 87.) © Florian Aicher

지닌 도시입니다. 아이허의 픽토그램으로 제작된 그림책의 제목이 『이즈니의 알고이』[2]인 것은 '이즈니 고유의 알고이'라는 의미를 전달하기 위한 것입니다.

이 책에 들어간 글은 시인 카타리나 아들러가 썼습니다. '알고이'의 어원부터 농민들 사이에 전해져온 기후에 대한 전승설화와 지역의 속담, 수원지, 수소, 목장, 치즈 같은 자연과 산물, 사람들의 검소함 등 살림살이와 기질 등을 시적으로 이야기했지요. 그것들과 함께 1777년과 이 책이 출간된 1981년을 비교해 도시에 의사, 빵 굽는 이, 재단사가 각각 몇 명인지, 자영업과 그 인원수를 열거하는 내용도 있어, 지역 공동체의 자립성과 역사적 특질을 상상하는 데 흥미로운 단서가 됩니다. 아이들에게도 어른들에게도 이즈니에 대한 애정을 한층 환기시키는 아름다운 그림책입니다.

이즈니의 사람들 역시 관광 정책의 일환으로 제작된 픽토그램 그림책, 포스터와 엽서 등을 통해 드러난 이즈니 근원의 원형을 접하고 도시 및 지역과의 자기 동일화, 공동체 감정이 한층 깊어졌을 겁니다. 디자인이라는 행위는 그저 '새로운 지역과 환경의 개발'을 촉진하는 수단이 아닙니다. '개발'과 '새로운 시도'가 반드시 일치하는 것도 아닙니다. 그래서 이즈니의 픽토그램을 소개하면서 나는 '환경 픽토그램'이라고 이름을 붙였는데, 아이허도 동의하며 무척 마음에 들어

했습니다.

지금처럼 국제화가 점점 가속화되는 시대에는 지역 고유의 가치가 더욱 중요합니다. 이는 다양성과 다원성의 가치 문제와도 연결됩니다. 디자인의 지역성 문제라면 지역 산업의 디자인 과제로 인식하는 것이 일반적이지만, 그뿐만은 아닙니다. 이는 여태까지 언급한 내용으로도 상상할 수 있겠지만, 지역의 개성, 아이덴티티와 깊이 관련된 문제이며 그 바탕에 있는 것은 지역 고유의 생명성의 문제, 풍토, 역사, 문화, 언어 등을 포함한 그 지역만의 생의 근원성(원상)으로부터 파악해야 하는 과제입니다.

디자인 원상으로서의 '모데르네'—계승과 변혁·창조

오틀 아이허도 내가 1956년 울름조형대학에 유학했던 시절 은사 중 한 분인데, 그는 아내인 잉게 숄과 함께 스위스에 있던 막스 빌을 공동 창설지이자 초대 학장으로 초빙해 개교한 울름조형대학의 기안자이자 창설자입니다. 잘 알려진 대로 이 대학은 제2차 세계대전 뒤인 1953년 당시 서독 울름 시에 바우하우스의 사회 개혁적인 이념을 계승한 새로운 디자인 대학으로 설립됐습니다. 이 대학은 또한 잉게의 동생

이며 오틀에게는 동지이자 친구였던 한스 숄, 조피 숄이 나치에 대항해 조직한 '백장미'라는 저항 운동을 하다가 무참히 처형당한 것을 추도하고 기념하기 위해 창설한 것이기도 합니다.

백장미 운동은 최근 〈백장미의 기도 조피 숄, 최후의 나날〉이라는 영화와 '게키단민게이劇団民芸'의 연극으로 잘 알려진 듯합니다. 잉게 숄의 책 『백장미는 지지 않는다』를 비롯해 책도 여러 권 간행됐습니다. 내가 울름대학으로 유학을 결심했던 것도 사실은 대학 석사 과정에 들어갔을 때, 잉게 숄의 원저인 피셔 문고의 『백장미Die weiße Rose』를 읽고 큰 충격을 받았기 때문입니다. 내용은 물론 그 책의 속표지에 실린 울름조형대학의 설립에 담긴 의미에도 깊이 감동했습니다. 이 부분에 대해서는 『생과 디자인 – 형태의 시학 I』에 실린 「직업으로서의 디자인」이라는 글에서 자세히 다루었습니다.

패전과 함께 잉게와 오틀은 백장미 운동을 계승하여 권력에 좌우되지 않는 평화와 자유의 정신과 진정한 문화의 의미를 일반 시민 속에서 추구하기 위해 시민대학의 일환으로 울름시민대학 강좌를 개설해 일찍이 시민운동을 추진했습니다. 이와 함께 나치의 탄압으로 폐교할 수밖에 없었던 바우하우스의 이념을 새로운 차원에서 재생해 환경 형성과

진정한 문화 건설이라는 프로젝트의 일환으로 울름조형대학을 열었던 것입니다.

나는 울름에서 공부하며 근대 디자인에 대해, 그 진정한 의미에 대해, 더 정확하게는 '근대'와 '디자인'의 관계에 대해 비로소 눈을 떴습니다. 그것은 '모데르네'라고 불리는 근대 프로젝트의 면면히 이어지는 디자인 운동에 대한 개안開眼이었습니다. 처음으로 분명히 알게 된 것은 서구에서는 근대 디자인 운동이 근대 기술과 산업의 발전에 의한 근대화의 방식을 생활 속으로 가져와 끊임없이 사회적·문화적 시점에서 재편하기 위한 또 하나의 대항적인 근대 프로젝트였다는 점입니다.

근대의 이념으로 중요한 것은 새로운 기술과 산업에 의한 생활과 사회의 '근대화' 자체가 아니라, 생활과 사회의 마땅한 '근대성'의 형성이고, 진정으로 풍요로운 생활 세계를 형성해가는 것입니다. 중요한 것은 '진정한 풍요로움'과 '무엇이 진정한 풍요로움인가?'라는 물음입니다. '진정한 풍요로움'을 향한 '근대성'의 형성과 그것을 추진한 운동이 '모데르네'입니다. 이는 바꿔 말하면 디자인의 모데르네이고, 이것이야말로 마땅히 근대성을 형성하기 위한 사회 개혁적인 '근대 프로젝트'였던 것입니다.

바우하우스는 그러한 모데르네의 하나로, 강력한 혁신성

과 비판 정신을 갖추고 당시의 문제에 해답을 내놓으려 했던 운동체였다고 할 수 있습니다. 울름조형대학이 바우하우스를 계승했다는 것은 그저 교육 체계나 방법 자체가 아니라, 모데르네 운동으로서, 마찬가지로 강한 혁신성과 비판의 정신성을 지니고 새로운 시대의 문제에 도전해왔다는 것을 뜻합니다. 울름의 디자인 운동 과정에서 오틀 아이허는 때로는 '제3의 모데르네', 즉 '새로운 모데르네'를 설계하는 것이 필요함을 제창하고, 그것을 실천해왔습니다.

그런데 우리가 그리는 희망과 이상 등 사고의 산물인 추상적인 사상과 철학, 또 그 실천적인 행위도 하나의 형상, 하나의 형태로 파악할 수 있지 않을까요? 나는 내 경험을 통해 '모데르네'도 근대 디자인의 근원적 의미의 형상, 즉 마땅히 디자인의 '원상'이 될 수 있다고 생각합니다. 아이허는 바로 이런 디자인의 원상을 계승해 새로운 '모데르네'의 철학과 실천을 재형성하려 했던 것입니다. 여기서 경험으로서의 역사와 문화의 생명성에 뿌리를 둔 디자인 사상의 원상과 메타모르포제(변혁·재창조)의 생동적인 관계, 그 생성 과정의 동태를 볼 수 있습니다.

계승과 창조-뮌헨 올림픽 포스터

오틀 아이허는 울름조형대학의 폐교(1968)와 뮌헨 올림픽 (1972)의 종합 디자인 디렉션 이래, 활동 거점을 알프스 근교 알고이 지방 로티스Rotis로 옮겼습니다. 물론 가족과 함께였 습니다. 그 역시 새로운 '모데르네'의 실천이었습니다. 로티스 에서의 활동을 소개하기 전 뮌헨 올림픽 프로젝트의 특색을 조금 살펴보겠습니다.

뮌헨은 바이에른 주의 중심 도시입니다. 아이허는 뮌헨 올 림픽의 아이덴티티, 테마를 '바이에른의 하늘색과 흰 구름 의 색, 바이에른의 자연과 전통 풍물의 색'을 기조로 삼아 '생기발랄한 색채의 제전祭典'으로 잡았습니다. 그에 대해 아 이허는 다음과 같이 썼습니다.

1936년 베를린 올림픽에서는 시각적 미디어의 효용이 나치 스의 선전 도구로 이용됐습니다. 이 끔찍한 베를린의 이미지 를 설욕하고 새로이 세계적으로, 누구에게나 친근하고 즐거 운 제전의 이미지를 펼쳐보여야 합니다.[3]

이를 보면 히틀러가 바이에른, 뮌헨에서 집권했던 것이 곧 바로 떠오릅니다. '과거를 마음에 새길' 필요를 제기하며, "죄

의 유무, 노소를 묻지 않고 우리 모두 과거를 받아들여야 한다"[4] (1985)라고 했던 전 서독 대통령 바이츠제커의 말로 알 수 있듯이 전후 독일의 역사는 오로지 자성과 사죄에 바탕을 두고 주변 국가 및 세계와 화해하기 위해 끊임없이 노력한 도정道程이었음을 강하게 상기시키지요. 아이허가 뮌헨 올림픽의 비주얼커뮤니케이션에 담은 디자인 테마는 전후 독일의 염원 그 자체였습니다. 그의 말에는 또한 디자인이 독재정치의 선동적인 프로파간다(선전)의 도구가 될 수 있다는 경종의 의미도 담겨 있습니다. 디자인의 '모데르네' 배경에는 시민사회의 인권과 공공성에 대한 새로운 에티카(윤리) 형성이라는 과제가 있었다는 것도 무척 중요합니다.

포스터와 픽토그램을 통해 뮌헨 올림픽의 구체적인 비주얼커뮤니케이션의 전개를 살펴볼까요. 아이허는 1964년 도쿄 올림픽의 비주얼디자인에서 두 가지 방법을 높이 평가했고, 이것을 계승했습니다. 포스터에 각 스포츠 경기의 현장감 있는 리얼한 사진을 사용했다는 점과 가쓰미 마사루勝見勝의 디자인 디렉션을 바탕으로 오토 노이라트Otto Neurath(1882~1945)의 시각 언어에 의한 커뮤니케이션 방법을 이어받아 처음으로 각 경기 종목과 경기장 시설 등을 표시하는 픽토그램을 쓴 것입니다.

뮌헨 포스터에서는 현실감 있는 경기 사진을 사용하되,

48. 오틀 아이허가 디자인한 뮌헨 올림픽 포스터. 왼쪽은 펜싱, 오른쪽은 육상이 테마다. 무사시노미술대학 미술자료도서관 소장. © Florian Aicher

홍보의 공공성과 인간의 지각 구조와 인쇄 원리 등의 관점에서 제안된 뮌헨 올림픽만의 새로운 디자인이 전개됐습니다. 이것도 시민에 대한 정보 공개라는 '근대성'의 문제와 관련된 것인데, 올림픽의 디자인 구상과 그 전개도 올림픽이 열리기에 앞서 몇 년 전부터 전람회 형식으로 공공장소에 게시해 사람들에게 거듭 널리 공개할 필요가 있습니다. 개최로 향하는 시간적인 프로세스에 디자인의 구상을 포함시켜 여러 단계로 화상이 변하는 포스터가 제작됐습니다.

　'생기발랄한 색채의 제전'이라는 주제를 살려 처음에는

경기의 리얼한 장면이 등장하고, 개최가 가까워지면서 장면이 해체되고 테마 컬러의 이미지가 선명해지는 식이었습니다. 장면의 윤곽과 음영이 색채로 환원되고 용해됐지만, 시간 속에서 이미 익숙해진 의식 속의 경기 잠상潛像과 겹쳐 리얼한 장면을 보게 되는 지각 구조를 배경으로, 단계적으로 색채의 폴리포니polyphony를 보여주면서 개회에 이르는 방식이었습니다. 바이에른의 자연과 풍물을 표상하는 밝고 상쾌하며 화려하고 즉흥적인 이미지가 떠오르는 색채의 폴리포니는 아이허의 자연관과 평화와 자유에 대한 희구를 분명하게 보여주었습니다.

계승과 창조─뮌헨 올림픽 픽토그램

도쿄 올림픽에서 계승한 픽토그램은 비주얼커뮤니케이션의 방법화를 위한 아이허의 중요한 과제 중 하나였습니다. 덧붙이자면 1960년대에는 주로 인쇄를 매체로 한 이차원적인 픽토그램과 비주얼 디자인은 일반적으로 상업미술(혹은 상업 디자인), 선전미술(혹은 선전 디자인)이라고 불리며 상업적인 선전·광고 활동 방법으로 여겨졌습니다. 하지만 울름 조형대학의 아이허 등은 이러한 미디어의 디자인을 새로운

시민사회에서 모데르네의 과제로서 사회적인 정보 공개와 지의 정보 전달의 관점으로 파악해 '비주얼커뮤니케이션'이라는 개념을 처음으로 조직화했습니다.

이 개념이 비주얼 디자인이라는 개념과 함께 디자인 교육에 사용되기 시작한 것은 정확하게는 모호이너지가 시카고에 설립한 뉴 바우하우스(1937, 뒤에 '인스티튜트 오브 디자인'으로 이름이 바뀌었다가 1949년 일리노이공과대학에 병합)에서입니다. 거기서는 1920년대 바이마르 바우하우스 시대에 이미 타이포그래피와 사진을 인쇄술이나 사진술 혹은 예술 표현의 수단으로 보지 않고, 새로운 '커뮤니케이션 수법'으로 파악했던 모호이너지의 선구적인 디자인 관이 강하게 반영됐습니다. 디자인의 커다란 역할 중 하나를 '커뮤니케이션'으로 파악한 모호이너지의 중요한 인식을 계승해 디자인 교육에서 처음으로 그 의미를 확장시켜 환경 형성을 위한 비주얼커뮤니케이션으로 명확히 조직화했던 이는 아이허입니다.

때문에 아이허에게 픽토그램은 공공시설과 국제적인 교류의 장 같은 환경을 형성할 때 빠질 수 없는, 언어를 넘어서는 만인을 위한 시각 언어(그림 언어)였고, 비주얼커뮤니케이션을 위한 중요한 과제였다고 할 수 있습니다. 더구나 그 픽토그램의 원류는 가쓰미 마사루도 중시했던 철학자 오토 노이라트가 1920년대에 빈의 사회경제박물관장으로서, 아이

들을 비롯한 시민을 위해 지의 시각 정보를 전달하는 방법으로 고안했던 '아이소타이프ISOTYPE'이고, 이 또한 근대의 존재 방식, 근대성의 형성과 관련된, 근대 프로젝트였기 때문입니다.

이러한 이유로 아이허는 도쿄 올림픽의 픽토그램을 높게 평가했습니다. 다만 그 픽토그램의 각 형상들이 자의적으로 전개됐던 것에 주목하고 어떤 식으로 형태적인 통일감을 만들어낼지 연구를 거듭했습니다. 특히 노이라트의 아이소타이프 사상과 디자인 사례를 철저하게 연구하고 이를 바탕으로 세계적인 전달성을 지닌 세계 시각 언어, 또 타이프페이스typeface와 같은 형태적 동일성이 있는 '타이프픽토'로서의 픽토그램을 전개하려 했습니다. 그 결과 경기 종목의 픽토그램은 각 신체적 구조의 특질에 착안해 수직으로 교차하는 그리드와 사선으로 교차하는 그리드를 사용했습니다. 그것을 골격으로 삼은 시스테마틱한 전개를 통해 하나의 타이프페이스와 같은 통일감 있는 픽토그램이 실현될 수 있었습니다. 올림픽 경기장과 인포메이션을 위한 시설과 유도誘導, 그 밖의 픽토그램도 마찬가지 지침을 바탕으로 올림픽 이후로도 공공장소에서 사용할 수 있도록 공용성을 담아 전개됐습니다. 이러한 연구는 앞서 이즈니의 환경 픽토그램과 같은 방법론을 뒷받침합니다.

이즈니에 대해 다루면서 지적했듯이 디자인의 지역성과 개별성이 중요시되는 오늘날에도 한편에서 원초적인 '모데르네'가 지향하는 공공적인 인류 공유의 디자인 재산이 필요하다는 것은 새삼 말할 필요도 없습니다.

로티스—제3의 모데르네

1972년 뮌헨 올림픽 이후, 오틀 아이허는 가족과 함께 남부 독일의 알프스 근교 알고이 지방의 로티스로 이주했습니다. 이곳은 바이에른과 바덴뷔르템베르크, 두 주의 경계를 이루는 강을 낀 고원입니다. 그는 이 지역의 오래된 농가와 창고를 주거 공간, 인쇄 공방, 갤러리로 꾸미고, 필로티 식의 디자인 아틀리에 네 동을 직접 설계하고 지은 다음 디자인 커뮤니티 활동을 펼쳐나갔습니다(그림 49).

예전에 물레방아를 이용한 제분 시설이 있던 건물 옆의 강물로 자가발전을 해 모든 에너지를 자급했습니다. 물론 물도 자급했습니다. 나아가 자가용 가솔린 스탠드, 약초 정원을 포함한 원예 농업으로 식물성 식재도 자급했습니다. 아이허는 이곳 로티스를 하나의 자치공화국, 두 개의 주 사이에 낀 독립 자치령으로, 자립(자치)과 공생의 생활 모델을 제안

49. 아이허의 집과 스튜디오, 독일 로티스, 저자 촬영, 1985.
 위: 인쇄 공방, 갤러리, 홀 등이 있는 창고. 바로 앞에 있는 나무는 로티스의 표식으
 로 북위 47도 51.29, 동경 10도 06.19에 심은 보리수.
 아래: 필로티 양식으로 설계한 아틀리에. 그 뒤로 커다란 안채의 지붕이 보인다.

하고 실천했습니다. 이곳에서의 생활·영위 전체가 아이허의 (더 정확히는 오틀과 잉게의) 디자인과 사상의 표명이었던 셈입니다. 디자인은 특히나 생활을 지탱하는, 생활 자체의 행위이니까요.

편리성과 효율성이라는 관점에서 보자면 로티스는 자동차가 없으면 가기 어려운, 무척 불편한 곳입니다. 그러나 여기서의 생활은 사상, 언론·집회의 자유를 촉진하고 정치·경제의 중앙집권화에 대한 대항 모델을 실천한다는 정치적 운동 목표와, 문화와 기술 문명의 대립·모순을 배제하고 융화를 지향하며 구체적으로 행하는 문화운동의 목표를 체현한 것입니다.

그런 의미에서 이곳 로티스에서는 일상의 디자인 활동과 함께 새로운 정보의 발신지로 철학과 과학 등 여러 영역에 걸쳐 동시대의 지를 매개하는 강연회와 심포지엄, 음악회와 퍼포먼스 등 갖가지 비일상적인 이벤트가 열렸습니다.

불편을 무릅쓰고 멀리서 여러 클라이언트, 기업가, 정치가, 학자가 로티스를 찾아왔습니다. 그들은—때로는 며칠씩 머무르며—심신을 맑게 재생시킨 후 돌아가곤 했습니다. 로티스의 자연환경 속에서 생활하며 청담청어淸談淸語를 통해 경제 지상주의, 시장원리가 좇는 편리성과 효율성과는 다른, 생활과 문화에서의 삶의 근원적인 가치를 만끽하고 새로이

각성했기 때문입니다. 로티스의 일상성 속의 비일상성, 그 축제성. 오틀과 잉게의 인간성이 로티스의 맑고 상쾌한 공기를 한층 농밀하게 만들었음은 두말할 필요도 없습니다.

로티스의 디자인 양상과 프로젝트

1984년 아이허는 기존 디자인 스튜디오와 병행해 또 하나의 로티스 아날로그 스터디 연구소를 열었습니다. 장기적인 자주 연구 프로젝트를 하기 위해서였지요. 나는 이 연구소가 설립될 때부터 1991년 아이허가 뜻밖의 사고로 세상을 떠날 때까지 일본에서 이 연구소의 프로젝트를 도왔습니다. 덕분에 한 해 여름을 로티스에서 보내기도 했습니다. 로티스에서의 경험은 내게 디자인의 모데르네를 한층 깊이 인식하는 계기가 됐습니다.

그 하나는 디자인과 정치, 경제의 관계입니다. 정치와 경제의 존재 방식에 따라 디자인의 존재 방식도 달라집니다. 정치가, 경제인, 기업가가 '디자인'을 어떻게 인식하느냐에 따라 디자인의 존재 방식이 달라진다는 뜻입니다. 디자인을 그저 물건에 부가가치를 부여하는 산업 수단으로 파악하는지, 생활의 기반과 질적 측면을 형성하는 문화적·사회적인 영위

로 파악하는지, 이런 인식의 차이에 따라 디자인의 존재 방식이 달라지는 것은 자명하겠지요. 어느 쪽을 선택하는지가 바로 정치의 문제입니다. 근대 시민사회에서는 시민 한 사람 한 사람이 마땅한 생활과 사회의 건설을 위해 정치적인 긍정, 부정의 권리와 책임을 지닙니다. 디자인의 모데르네에서는 '마땅한 생활과 사회'와 '마땅한 디자인'은 동의어나 마찬가지입니다. 로티스에서는 생활 태도와 디자인의 모습이 마땅한 생활 형성과 사회 형성을 위해 한 시민으로서 정치적인 태도와 운동을 표명한 것이라 할 수 있습니다.

중앙집권적 성격이 대단히 강했던 근대 일본과 같은 국토의 존재 방식에서 보면, 애초에 지방분권적인—혹은 지방주권적인—독일에서 각 지방의 도시와 농촌이 여전히 자립성을 지닌 채 고유한 생활 문화의 풍요로움을 계승하고 있는 것에 놀라움과 부러움을 느끼겠지만, 오늘날 글로벌 스탠더드에 대한 사람들의 혐오감과 위기감 또한 한층 강한 터라 로티스의 생활 행위는 세계화에 대한 억제와 대항의 태도라고도 할 수 있습니다.

주방 용품 회사인 불탑Bulthaup사의 프로젝트(CI와 제품 콘셉트)와 관련해, 아이허가 "지역과 민족을 넘어선 시스템 키친의 균일적인 사고는 죽었다"라며 『조리하기 위한 부엌, 근대 건축주의의 종언』[5]이라는 책을 편찬한 것도 고유의

생활 문화를 소중히 여기겠다는 의지의 표현이었습니다. 이 책은 지역의 전통과 식재료, 조리법, 조리 도구 등에 바탕을 둔 문화로서의 조리 가능성을 살리고, 나아가 현대의 라이프스타일에 걸맞은 부엌을 디자인하자고 제안하는 내용이었습니다.

이미 말했듯이 기술, 테크놀로지와 그 진보가 꼭 인간 생활의 질과 행복을 보증하는 것은 아닙니다. 그것을 사회적·문화적 시점에서 마땅한 생활 세계로 진정으로 풍요롭게 재편하는 행위가 디자인이고, 디자인의 모데르네입니다. 현대 테크놀로지의 가속적인 진전과 생활에의 적용이 자연과 인간적인 생활의 리듬에서 얼마나 벗어나 있는지는 누가 봐도 자명합니다.

아이허가 자동차가 탄생 100주년을 맞이한 1984년 세계 다섯 곳에서 공개했던 100매의 포스터(119×84cm)로 구성된 《자동차 비평》[6] 전시를 하고 같은 제목의 책 『자동차 비평』을 출간한 것도 '문화와 기술 문명의 대립과 모순을 배제하고, 융화시키기 위한 구체적 행위를 '실천'한 것입니다. 이는 자동차 도면과 사진에서 아름다운 선화로 묘사된 100년 동안의 대표적인 자동차의 귀중한 형태 변천사인 동시에, 이전에는 없었던 자동차의 '디자인 비평'이고, 자동차의 역사적 고찰과 차종별 분석, 현상 분석에서 미래의 과제를 제안하

는 비주얼커뮤니케이션이었습니다.

『자동차 비평』에는 '자동차 팬에 반대하는 자동차 옹호의 가능성'이라는 부제가 붙었는데, 그 내용은 자동차를 열렬히 사랑하는 사람에겐 결코 듣기 좋은 자동차 디자인론은 아닙니다. 아이허 자신도 자동차 애호가였지만 여기서는 과격한 시장 경쟁에 눈을 빼앗겨 오히려 금기가 되고 있는 인간과 자동차와 환경의 기본적인 공존 방식을 묻는 것으로 자동차 비평의 기준을 제안하고자 했습니다. 자동차의 역사를 돌아보고 인간 사회와 자연환경과의 존재 방식으로부터 미래를 향해, 마땅한 자동차의 형식과 가능성을 묻는 것은 매우 시급한 과제가 아닐까요?

또 하나 짚고 넘어갈 점은 아이허가 이런 시도를 하며 포스터라는 형식을, 새로이 역사와 비평과 사상 등을 전달하는 문제 제기의 미디어로 파악했다는 것입니다. 1986년 아이허가 철학자, 역사학자와 공동 연구로 서양 근대 비판의 관점에서 철학자 윌리엄 오컴William of Occam(1300~49)*에 대한 재평가를 했던 것도 포스터 형식입니다. 이를 책으로도 간행했지요.[7]

* 영국의 신학자, 스콜라 철학자. 철학은 논리적 사고를 특징으로 한다. 현대에서의 재평가 관점은 개별적인 것의 세계, 즉 개별적인 일회성이 보편 개념보다 중요하다고 한 점이다. 이는 스콜라 철학, 신에게 위배되는 생각이기도 하다.

로티스 아날로그 스터디 연구소에서 내가 오틀에게 협력했던 주요 프로젝트 중 하나는 『세계 도서관, 픽토리얼 만국백과전서*Grobal Library: A Pictorial Encyclopedia of the World's Countries*』를 제작하는 것이었습니다. 아이허가 세상을 떠나면서 '미완의 프로젝트'가 됐지만, 스위스, 일본을 비롯해 몇 권의 가제본이 거의 완성된 참이었습니다. 이 백과전서의 편집 구상에 대해서는 생략해야겠지만, 내가 이 프로젝트에서 새로이 인식했던 것은, 서구 근대에서 백과전서파의 사상 흐름이나 오토 노이라트의 시각적인 세계 파악 구상 등의 계몽사상이, 아이허의 새로운 세계 표상의 창조라는 원대한 기획의 바탕에 그 원상으로 계승되고 있다는 점이었습니다. 이는 서구에서 '경험으로서의 문화'라고 부르는 것인데, 거기에서 나는 서구의 대단히 강인한 개체로서의 실천적 이성의 정신을 보았습니다.

　　아이허가 1988년에 완성시킨 새로운 서체 '로티스Rotis'는 세리프serif와 산세리프sans serif의 구별과 경계를 넘어 서체 패밀리의 개념을 확장시킨 것으로 세계에 널리 보급돼 있습니다. 여기서 로티스란 제3의 모데르네의 땅, 그 탄생의 땅을 기록한 것입니다. 덧붙이자면 이 책의 각 장 표지에 들어간 알파벳 서체가 바로 로티스입니다.

1 미키 시게오, 오가와 데이조 편, 「사람의 몸 – 생물사적 고찰」, 『원색 현대과학대사전 6』 「인간」 수록, 1968, 105~184쪽. 이 감동적인 연구는 미키 시게오가 쓴 명저 『태아의 세계, 인류의 생명 기억』에서 접할 수 있습니다.

2 Katharina Adler, Otl Aicher, *das Allgäu(bei Isny)*, Stadt Isny/ Allgäu Isny, Isny im Allgäu, 1981.

3 Richtlinien und Normen für die visuelle Gestaltung, Organisationskomitee für die Spiele der XX. Olympiade München 1972, Juni 1969. 1969년 6월 오틀 아이허가 저자에게 선물한 이 자료에 첨부된 포트폴리오 내용을 인용했습니다.

4 리하르트 폰 바이츠제커, 나가이 기요히코 옮김, 『황야의 40년, 바이츠제커 대통령 연설 전문 1985년 5월 8일』, 이와나미쇼텐, 1986, 16쪽.

5 Otl Aicher, *Die Küche zum Kochen Das Ende einer Architekturdoktrin*, Callwey, München, 1982.

6 이 전시는 일본에서는 1986년 1월부터 2월까지 도쿄 악시스 갤러리에서 열렸습니다. 전시가 끝난 뒤, 아이허는 모든 포스터를 무사시노미술대학 미술자료도서관에 기증했습니다. Otl Aicher, *kritik am auto*, Callwey, München, 1984.

7 Otl Aicher, Gabriele Greindl and Wilhelm Vossenkuhl, *Wilhelm von Ockham Das Risiko modern zu denken*, Callwey, München, 1986.

퀼리아 · 감각질
Qualia

인용
quotation

정방형
Quadrat

질 · 양질
Qualität/quality

원천 · 근원
Quelle

물음 · 문제
question

양
Quantität/quantity

q w

베르크분트 · 공작연맹
Werkbund

constellation[q][w] **Qualität/quality & Werkbund**

생활 세계의 '질'과 공작연맹운동

공작연맹운동과의 만남

이 장에서는 앞에서 논한 원상과 환경 형성에 연결지어, '질Qualität'과 '공작연맹Werkbund'을 실마리로 이야기를 풀어 나가겠습니다.

'질Qualität/quality' 하면 근대 디자인의 역사에서 1907년 결성된 독일공작연맹Deutscher Werkbund, DWB에서 촉발된 디자인의 근대화 운동이 떠오릅니다. 잘 알려진 대로 이는 새로운 공업화 시대에 생산품의 질을 높이기 위한 운동이었습니다. 나아가 개별적인 생산품만이 아니라 "쿠션에서 도시 계획까지"라는 모토처럼, 일상생활을 위한 프로젝트에서 주거 환경에 이르는 '질의 향상'을 목적으로 했습니다.

공작연맹운동은 단순한 예술 운동이나 건축 운동이 아니라, 예술가, 공예가, 건축가, 정치가, 상공업에 종사하는 기업가 등 각 영역의 전문가들이 최고의 지혜를 모았던, 새로운 형태의 사회운동이었다는 점이 대단히 중요합니다. 각 전문 영역의 통합과 공동의 이념에 바탕을 두고 생활환경의 '질의 향상'을 지향했던, 매우 사회·문화적인 운동이었지요.

여기서 '질이란 무엇인가' 하고 묻는다면, 이는 생산품과 주거환경에서 그저 재료와 기술과 기능 측면이나 그것들의 미적·형식적인 측면에서의 질만을 의미하진 않습니다. 사회적, 문화적인 측면에서의 질도 포함시키고, 그것들의 모든 측면을 통합한 전체적인 질의 형성을 목적으로 삼았습니다. 양질의 물건을 생산하는 공작 작업의 향상을 위해 'Veredelung'이라는 개념을 사용한 것도 중요합니다. 이 말은 원래 '사람의 품위를 높인다'라는 의미로, 품질을 '순화純化한다·정제한다'라는 의미로 바뀌어 사용된 말인데, 이런 말을 선택한 것에서도, 근대 공업화 시대의 새로운 사물 제작에 대한 강렬한 윤리 의식을 엿볼 수 있기 때문입니다.

독일공작연맹운동의 영향은 유럽 전역으로 퍼져나가 1912년에는 오스트리아공작연맹이, 그다음 해에는 스위스공작연맹이 설립됐습니다. 1914년에는 1845년에 설립됐던 스웨덴공예협회Svenska Slöjdföreningen, SSF가 독일공작연맹과

같은 방향으로 재편됐고, 영국에서는 1915년 공작연맹을 모델로 한 산업디자인협회Design and Industries Association, DIA가 설립됐습니다. 북미와 중미의 여러 나라에도 이 정신을 계승한 같은 종류의 운동체가 형성돼 디자인의 근대화가 진전됐습니다.

독일공작연맹은 바우하우스로 이어졌다가 1934년 나치에 의해 해산됐는데, 나는 1956년 울름조형대학에 유학할 때까지는 공작연맹운동이 바우하우스의 발족에 영향을 끼친, 바우하우스와 함께 진행됐던 20세기 초의 디자인 운동으로 이미 지나간 역사적 사건이라고 생각했습니다.

1956년 10월, 새 학기를 맞아 울름조형대학에서 열리고 학교 전체가 참여한 '스위스공작연맹과 독일공작연맹 합동대회'를 체험할 수 있었습니다. 도나우 강을 내려다보는 쿠베르크 언덕에 자리 잡은 학교 건물에 공작연맹의 회장이 나부끼고, 회장은 사람들의 열기로 뜨거웠습니다. 이 대회에서 막스 빌의 대표적인 디자인 논고 「모르폴로기(형태학)적 방법에 의한 외부 환경의 형성」이라는 환경 형성론이 발표되기도 했습니다. 울름의 이론적 지주였던 정보 미학의 창시자 막스 벤제는 '인공 세계에서의 예술의 존재 의의'라는 강연을 했습니다. 나는 이들 강연과 토론의 열기 속에 몸을 내맡긴 채 나 자신도 지금 공작연맹의 면면한 디자인 운동 역사

에 동참하고 있음을 충격적으로 실감하고 온몸이 뜨거워졌습니다.

독일공작연맹은 제2차 세계대전이 끝난 직후인 1947년에 다시 일어나 전후의 주택 부흥 등을 지원했습니다. 내가 독일로 건너갔던 1956년에도 도시마다 무너진 건물의 잔해가 남아 있어 전화의 흔적이 여전히 생생했지만, 나는 공작연맹이 각 도시에 '주거 상담소'를 개설하고 인간적인 생활에 걸맞은 여유 있는 공간의 넓이를 비롯해 마땅한 주거 방식을 계도하는 데 힘을 쏟는 것을 보며, 인간의 존재와 존엄을 소중히 여기는 디자인 운동의 방식을 비로소 깨닫고 커다란 감동을 받았습니다.[1]

여담이지만 나는 소학교 3, 4학년 때, 선생님이 반 학생한 사람 한 사람에게 "장래에 꿈이 무엇인가, 무엇을 하고 싶나"라고 물었을 때, 아무런 이유도 없이 "저는 스위스에 가고 싶습니다"라고 대답한 적이 있습니다. 다들 와자지껄하게 웃으며 놀려대는 통에 쥐구멍에라도 들어가고 싶을 정도로 부끄러웠던 기억이 남아 있습니다. 태평양 전쟁 때의 일입니다. 지금 생각하면 아마 스위스가 영세중립국이며 평화롭고 아름다운 나라라고 들었기 때문이 아닐까 생각합니다만, 뒷날 스위스와 인연이 생길 거라고는 전혀 상상도 하지 못했지요.

그런 이유로 스위스에서 실제로 자연과 인공물의 균형 잡힌 아름다움을 처음 보았을 때 그 감동은 각별했고, 감개무량했습니다. 스위스는 말 그대로 영세중립국으로, 두 차례의 세계대전을 피했고, 전쟁 중에도 공작연맹의 공업 생산품과 환경의 양질화 운동이 진전돼, 이미 복지국가의 이상적인 생활환경이 형성됐습니다. 무엇보다 모던 디자인이 자연·풍토·역사·문화 속에서 이루어져 사회에 뿌리를 내리고, 일반 시민이 중심이 된 풍요롭고 아름다운, 청정하고 안정된 주거와 환경이 존재한다는 것에 크게 놀랐습니다.

개인적인 경험이지만, 취리히 시내에 거주하는 울름조형대학 시절의 친구이자 건축가이며 공작연맹 회원이기도 한 하인츠 헤스의 집은 농가로 지어진 지 450년이 넘은 목조 가옥이었는데, 내부를 개조해 건축 스튜디오와 사진가인 부인 도로테의 스튜디오와 몇몇 임대 사무실, 헤스 집안 삼대가 살고 있었습니다. 내부는 역사가 각인된 향토의 풍취와 현대성이 함께 어우러진 가운데 간소하게 꾸며졌는데, 나는 이곳에 머무를 때마다 마음 깊이 평온함을 느낍니다(그림 50). 이 집을 보면 새삼 진정한 풍요로움은 새로운 것에서 나오는 것도, 물질적인 화려함에서 나오는 것도 아니라는 생각을 하게 됩니다.

여기서도 생각한 것은 인간적인 생활 기반의 근본은 명

50. 1547년 건립, 1950년부터 개조해 헤스 가족 삼대가 거주하는 집, 취리히.
(*Umgenutzte Scheunen: eine Beispielsammlung*, Amt für Städtbau, Zürich, 2005, p. 78.)

백히, 평온한 주거와 삶의 환경이라는 점입니다. 시민 개개인의 안전·자유·질서를 소중히 하는 스위스에서의 생활과 주거의 근본은 피부로 귀속을 느끼고, 신뢰를 바탕으로 한 작은 공동체의 평온한 환경 속에 형성되고 있습니다. 헤스의 집도 하나의 작은 공동체입니다. 각자의 자유를 존중하면서, 따뜻한 상호 신뢰로 가득 차 있습니다. '질서'라는 개념은 '공공'이라든가 '사회성' 같은 의식과 연결됩니다. 이러한 스위스 사회의 존재 방식과 공작연맹 활동은 말 그대로 연동連動해왔던 것이라고 생각하는데, 특히 1950년대의 스위스는 공작연맹운동을 중심으로 새로운 사회·문화적 혹은 미적인 규범으로 결정화된 풍요로운 디자인의 지知와 새로운 계몽적 지향성을 지닌 예술 및 디자인 운동의 발신지이기도 했습니다.[2]

빌의 '환경 형성론'과 파울손의 '상징 환경론'

스위스에서 공작연맹운동을 추진하고 또 근대 디자인의 주도적인 역할을 했던 사람이 막스 빌입니다. 빌은 건축가, 타이포그래피 디자이너, 제품 디자이너, 화가, 조각가, 문필가로서, 실천적, 윤리적, 총체적으로 디자인의 기초 작업을 견인해왔습니다. 1940년대에 이미 "디자인의 목적은 건축이든, 비주얼 디자인이든, 프로덕트 디자인이든, 어떤 영역의 디자인이든 모두가 환경 형성이다"라는 새로운 종합 디자인 이념과 '환경 형성umweltgestaltung'이라는 새로운 디자인 개념을 내놓았습니다.

막스 빌이 공부했던 바우하우스에서는 모든 디자인 활동의 최종 목표는 건축에서의 종합이었는데, 빌은 그 종합에 대한 이념의 대상을 '건축'에서 '환경'으로 전환시켰습니다. 바우하우스에서 발터 그로피우스가 마련했던 종합에 대한 이념의 배경에서는 각종 공장工匠 집단의 기예와 역량을 결집시켜 지어 올린 중세의 고딕 대성당과 같은 종합에 대한 이념을 향한 동경과, 새로운 공업화 시대에 그 이념을 다시 일으키겠다는 바람을 발견할 수 있습니다. 하지만 건축은 공간적인 구축물로, 물적인 대상입니다. 그에 비해 환경은 인간과 생물 등 생명체를 둘러싸고 상호 작용을 하는 외계의

것으로, 생명체로서는 생활 세계 자체입니다. 사회 건설을 위한 종합과 공동의 이념은 대단히 중요한데, 근대 시민사회에서는 종합 예술로서 건축물의 상징성보다, 일반 시민의 일상 생활과 나날의 삶에 작용하는 환경의 전체적인 질質의 규범이 가장 중요한 것이 아닐까요.

여기서는 '건축'이라는 '물物'의 상징성에서 '환경'이라는 '존재'의 연관성을 향해, 바꿔 말하면 디자인 사고의 대상을 환경의 사회·문화적인 질의 규범으로 전환시킨 것입니다. 그 점은 "환경 형성이란 생활문화 내지 일상문화Tägliche Kultur를 형성하는 것이다"라는 빌의 말에서도 단적으로 드러납니다. 아무튼 개개의 디자인 현상을 이 '환경 형성'이라는 상위 개념으로 통합한 빌의 선구적인 면모는 대단히 중요하다고 생각합니다.

덧붙이자면 울름조형대학에서는 발족 당시 디자인 전공이 인포메이션, 비주얼커뮤니케이션, 생산품 형식(프로덕트 폼), 건축, 도시 계획, 이렇게 다섯 영역으로 편성됐는데, 모두 환경 형성의 목적 아래 통합돼 있었습니다. 빌에 의해 전후 스위스에서 울름으로 중계된, 디자인의 각 영역을 통합하는 '환경 형성'(환경 디자인environmental design) 개념은 유럽에서는 울름을 통해 디자인의 여러 영역을 통합하는 상위 개념으로 정착돼 오늘에 이르렀습니다. 하지만 일본에서는 '환

경 디자인' 하면 하나의 디자인 분야를 가리키는 말이 되고 말았습니다. 여기서 디자인의 인식에서 중요하고 근본적인 차이가 있음을 지적해두고 싶습니다.

당시 생활환경의 '질'에 대해 또 한 가지 크게 놀랐던 것은 스위스 방문에 앞서 스웨덴을 비롯한 스칸디나비아 모던 디자인의 흥성과 주거 환경의 풍요로움을 직접 보았을 때였습니다. 북유럽의 네 나라 덴마크, 스웨덴, 노르웨이, 핀란드는 매년 공동으로 스칸디나비아 디자인 카발케이드라는 축제 같은 디자인 전람회를 개최해 디자인의 황금시대를 열어가고 있었습니다. 그런 1950년대부터 반세기 이상 지난 오늘날, 당시 디자인된 의자와 가구, 그릇이 여전히 생산되고 우리를 매료시키는 스칸디나비아 디자인의 생명력을 생각해보면 이는 더욱더 놀랍습니다. 우리는 그 깊은 배경도 생각해봐야 합니다.

당시 스칸디나비아에서도 무장 중립 정책을 취하며 두 차례의 세계대전에 참전하지 않았던 스웨덴에서는 마침 스위스와 마찬가지로 1914년 이래 스웨덴공예협회가 공작연맹의 방향을 채택하고 전쟁 중에도 생산품의 양질화와 환경정화 운동을 추진했고, 제2차 세계대전 뒤에는 이미 이상적인 복지 국가로 일반 시민의 풍요로운 주거 환경이 실현됐습니다. 인간적인 생활을 위한 주거의 넓이, 편안한 공간과 가구와 그릇,

간소하면서도 청결하고 부드럽고 따뜻하고 아름다운 각 주거의 풍취. 그 풍요로움에 정말 놀랐습니다.

디자인 운동의 배경으로 종교와 신화, 복지, 의료, 환경을 인간 삶의 기반을 형성하는 가장 기본적인 사회적 기능으로 중요시했던 북유럽에서는 스웨덴 외 다른 나라들도 일찍이 사회 복지제도를 갖추고 저마다 고유의 특색을 지닌 아름답고 풍요로운 생활환경을 누리고 있습니다. 깊이 감동한 것은 스위스에서도 그랬지만 북유럽 여러 나라에도 모던 디자인이 각국의 자연·풍토·역사·문화 속에 녹아들어 사회에 뿌리내리고 각 시민사회 고유의 생활 문화와 환경을 형성하고 있다는 점이었습니다. 그것은 그저 근대 테크놀로지와 산업에 의한 사회의 근대화가 아니라, 새로운 시민사회로서의 근대성이 형성된 것입니다. 근대화는 풍토와 역사와 문화의 기억과 따로 떨어질 수 없다는 것이 중요합니다.

이런 경험은 미술사가이며 스웨덴공예협회와 근대 디자인 운동의 추진자였던 그레고르 파울손Gregor Paulsson (1889~1977)[*] 이 제안하고 그 운동이 지향한 '상징 환경Symbolmilieu'의 의미를 새로이 생각하는 계기가 됐습니다. 상징 환경이란 각 풍토와 역사와 문화에 뿌리를 두면서 근대의 시민이 중심이 된 새로운 시대에서, 그 시민사회의 삶의 방식을 표상하는 새로운 '의미의 연관'으로서 생활 양식의 풍요로운 규범의 원형을 형

성하는 것을 의미했던 것이라고 생각합니다.

생활권과 '삶'의 질적 규범

빌은 '환경 형성'이라고 하고, 파울손은 '상징 환경의 형성'이라고 했습니다. 환경 개념에 대해 각자 이론 형성에 차이가 있어 저마다 구체화된 사회 환경과 주거 환경의 현실과 겹쳐 보면, 양쪽의 공통점은 근대 시민사회에서 인간다운 주거와 생활양식의 풍요로운 사회적·문화적인 질적 규범 체계로서의 환경 형성이라고 할 수 있지 않을까 생각합니다.

앞서 인간적인 생활을 위해 마땅한 환경의 형성에 대해, 자연과 문화의 '생명성'과 '원상'이라는 관점에서 혹은 근대성으로서의 '모데르네'라는 관점 등에서 생각해야 할 문제들을 조명했지만, 그것은 또 생활의 방식·삶의 방식과 그 기반으로써의 주거와 그것을 둘러싼 삶의 환경 등의 사회·문화

* 　　스웨덴의 디자인사가이자 미술사가. 1920년대부터 스웨덴공예협회에 관여하고, 이 협회의 기관지 『FORM』의 편집장, 이사를 역임했다. 디자인에서 도시 사회학을 비롯한 다방면에서 활약하며 근대 디자인을 포괄적인 시각에서 논해 '스웨디쉬 모던'의 국제적인 지위 획득에 큰 역할을 했다. 예술의 사회적 기능을 중시해 사물의 기능은 실용적·사회적·기술적인 측면에서 존재하나, 이것을 넘는 곳에 상징적 의미가 있다는 상징 환경론을 전개했다.

적 질의 규범 형성의 문제로 다루어질 수도 있고, 또한 그것이 인간의 생활권과 존엄에서 근본적인 문제라고 할 수 있습니다. 시민의 기본적인 권리로서의 생존권이라는 사고방식이 한층 확대돼 '생활권'이라는 사상이 스웨덴에서 군나르 뮈르달Gunnar Myrdal(1898~1987)** 등의 경제학자에 의해 구체적으로 경제 제도에 도입됐던 것이 1930년대의 일입니다.

이러한 생활권이라는 사상에서 인간다운 주거와 생활양식의 풍요로운 사회적, 문화적인 질의 규범이 경제 영역에서도 제도화됐다는 점이 대단히 중요합니다. 또한 공작연맹 같은 디자인 운동이 동시대의 전문 지식과 사상에 중요한 영향을 끼친 것에도 주목해야 합니다. 생활권의 문제는 오늘날 일본에서도 우자와 히로후미宇沢弘文(1928~)*** 등의 경제학자에 의해 중요시되기 시작한 '사회적 공통 자본'을 파악하는 방식과 연결돼 있고, 이 생각은 바이마르의 재상으로 일했던 괴테의 사상이 그 원류라고 할 수 있습니다. 이런 관점에서 '환경'에 대한 질의 규범을 잠깐 살펴봅시다.

사회적 공통 자본으로서의 환경

앞서 얘기한 '사회적 공통 자본'이란 우자와 히로후미가 쓴 동명의 책에 따르면, "하나의 국가 내지 특정 지역에 사는 모든 사람들이 풍요로운 경제생활을 영위하고, 뛰어난 문화를 전개하여, 인간적으로 매력이 있는 사회를 지속적, 안정적으로 유지하게 해주는 사회 장치"를 의미한다. 그 대상은 "토지, 대기, 토양, 물, 삼림, 하천, 해양 등의 자연환경뿐 아니라, 도로, 상하수도, 공공 교통기관, 전력, 통신시설 등 사회적 구조, 교육, 의료, 금융, 사법, 행정 등 모든 제도 자본을 포함한다. 사회적 공통 자본은 전체로 볼 때, 넓은 의미에서 환경을 의미한다"[3]라고 했습니다.

오늘날 마땅한 디자인의 과제로 새삼 디자인의 대상을 생각할 때, 넓은 의미의 환경에 대한 사회적 공통 자본이라는 새로운 인식과 그 대상을 파악하는 방식은 대단히 중요합니다. 우자와의 책은 무척 계발적이지만 논지에 대해서는 개인적으로 의문점이 하나 있습니다. 그는 사회적 공통 자본이라는 관점에서 20세기 도시의 비인간성에 대해 논하고, 근대 도시·건축의 비판으로 마땅한 인간적인 도시에 대한 제언도 하고 있습니다. 하지만 도시에 사는, 도시를 구성하는 사람들의 '주거'에 대해서는 거의 언급하지 않습니

다. 그의 책에서는 개인 주택을 '사적 자본'이라고 파악했는지도 모르지만, 설령 그것이 사적인 자본이라도, 일반 시민에게 인간의 존엄과 평온의—토끼장 같은 집이 아니라—기반을 확고하게 하는 생활권으로서 '주택의 법제화'는 근본적으로 불가결한 사회적 과제라고 생각합니다. 나는 이것이 인간의 생활에 가장 기본적으로 필요한 사회적 공통 자본이 아닐까 생각합니다.

북유럽을 비롯해 유럽 여러 나라에서는 근대 시민사회로의 변혁 속에 일찍이 주택을 인간 생활을 위한 생활권 또는 사회적 공통 자본으로 파악해왔습니다. 디자인 운동은 그러한 사상과 강하게 결부돼 펼쳐졌습니다. 그런 이유로 인간을 위한 주택 기반과 그 환경의 사회·문화적인 질의 규범이 일찍이 법제화됐던 것입니다. 이는 사회적 공통 제도 자본의 형성이라고 할 수 있습니다.

예를 들면 일본과 마찬가지로 패전국인 독일—정확히는 서독—에서는 전후 가장 시급한 과제를 주택·사회 자본·사회 보장의 충실로 보고 중심 정책으로 삼아 주택 투자와 사회 자본 투자는 1960년대 말에는 거의 완료됐다고 합니다. 내가 1950년대에 경험했던 독일공작연맹의 '주거 상담소' 활동은 이러한 국책과도 연동돼 있었겠지요. 인간적인 삶을 위해 최소한의 필요 면적 기준과 기능 공간을 충족시키는 주거

를 확보하기 위해, 주택비가―지역에 따라 약간 차이가 있기는 하지만―1개월 소득의 2할을 넘을 때는, 그 차액을 지방자치체가 보증한다는 제도도 있어, 정책적으로 주택비는 매우 낮은 수준에서 억제돼 생활의 기본을 지켜주고 있었습니다. 그 덕택에 전후 독일에서는 주택 대출 변제를 위해 평생 일한다는 '생활이라고 할 수 없는 생활'은 아마 전무했을 겁니다. 주거의 질은 여유 있는 기능 단위의 공간과 여유 있는 가계 지출의 배분 같은 두 가지 의미의 조합, 말하자면 문화와 경제의 풍요로운 균형 비율이라고도 할 수 있는 사회적 규범을 형성하는 것으로 보증됐던 것입니다.

덧붙이자면 울름 유학 시절 내가 하숙했던 라우에 집안은 두 살과 여덟 살 아들을 둔 네 가족 외에 라우에 부인의 부모가 함께 사는 두 세대를 위한 한 채 주택으로, 전후에 신축된 것이었습니다. 이층 건물에서 같은 바닥 면적의 지하와 다락방의 주거 및 수납 공간을 합치면, 연면적이 대략 330평방미터 가까이 됐던 것으로 기억합니다. 부지는 약 600평방미터 정도였고, 정원에는 녹색의 관목과 아름다운 화단이 있고, 뒤쪽은 삼림으로 둘러싸여 새들을 비롯한 숲의 생물들이 어울려 사는 평온한 주거 환경이었습니다. 라우에 부인의 부모는 연금생활자이고, 라우에 씨는 43세의 기관사였습니다. 울름을 끼고 슈투트가르트와 뮌헨 사이를

오가는 증기기관차를 모는 자신의 직업에 긍지를 지닌 사람이었지요. 아무튼 당시 일본 사회와 비교해 그 주거의 풍요로움에—그 가족의 따뜻하고 풍요로운 마음과 함께—정말 놀라고 말았습니다. 반세기가 지난 오늘날에도 그 놀라움은 여전합니다.

이 배경에는 자본주의의 시장 경제 사회라도 '토지를 시장의 법칙 바깥'으로 규정하는, 사람들의 생활 기본권을 지키는 토지를 사회적 공통 자본으로 여기는 정치·경제 사상과 그 제도화가 있었습니다. 이 또한 일본인 입장에서 보면 무척 놀랍지요. 일본의 땅값은 독일보다 4배나 높다고 합니다.[4]

공동 감정—환경의 원상에 대한 주민들의 생각

이야기가 조금 돌아가지만, 내가 유학하던 시절에는 유럽으로 가려면 프로펠러기를 타고 인도양 쪽으로 가면서 도중에 두 차례 급유를 해야 해서 아주 긴 여행이었습니다. 노 서유럽 사람들은 "당신은 중국인입니까?" 혹은 "에스키모입니까?" 하고 묻기는 해도 "일본인인가요?"라고 묻는 경우는 거의 없었고, 여행 중 일본인과 우연히 만나는 것은 극히 드문 일이었습니다. 일본의 재외공관이라면 덴마크 등은 코펜하

겐에 영사가 한 사람 임시로 머무르고 있었을 뿐입니다. 전화도 우체국도 오래 기다려야 했고, 긴급 중대사가 아니면 좀처럼 쓸 수 없는 요금이었습니다. 요즘 여름과 연말연시 휴가에 수많은 일본 사람들이 우르르 해외여행을 떠나는 모습을 보면, 젊은 분들은 50년 전 내가 겪었던 경험은 상상할 수조차 없겠다 싶습니다.

이제 여행이나 TV 영상 등을 통해 유럽을 쉽게 접할 수 있고, 유럽의 여러 도시와 지역 사회가 각자의 개성을 소중히 여기고, 자연 풍경과 함께 역사적 건물의 보전과 시가지의 미관 형성에 애정과 힘을 쏟고 있는 것도 잘 알려져 있습니다. 그런 의미에서 유럽의 도시환경, 지연환경의 아름다움과 그 질에 대해 새삼 언급할 필요도 없겠지요.

유럽에서 각 도시 집락의 개성과 풍취를 소중히 여기는 까닭은 무엇일까요? 그 의미만은 거듭 강조해야 한다고 생각합니다. 그것은 관광 정책 때문만은 아닙니다. 그 배경에 주민의 도시 풍경과 촌락 풍경에 대한 공동 감정이 하나의 사회공동체로서의 생명성을 지니고 깊이 역사화됐기 때문으로, 그러한 주민의 생활 감정이 그리고 환경의 원상에 대한 마음이 생활권과 사회적 공통 자본 같은 사상과 개념에 의해 제도화돼 보장됐기 때문입니다. 이는 대단히 중요한 점입니다. 디자인의 사고와 그 사회적 구상력에는 이처럼 보이

지 않는 배경과 바탕에 대한 시야 또한 반드시 필요합니다.

두 정치가, 나우만과 호이스

독일공작연맹으로 다시 돌아가봅시다. 근대 디자인의 역사에서 독일공작연맹의 디자인 운동을 이야기하려면 이 운동을 주도했던 독일 정부의 관리이자 건축가 헤르만 무테지우스Hermann Muthesius(1861~1927)의 사상과 활동에서 출발하는 것이 일반적입니다. 2002년 교토국립근대미술관에서, 이듬해 도쿄국립근대미술관에서, 일본에서는 처음으로 열린 독일공작연맹의 대규모 전시도 무테지우스를 중심으로 한 것이었습니다. 그것은《쿠션에서 도시 계획까지 헤르만 무테지우스와 독일공작연맹: 독일 근대 디자인의 면모》라는 제목으로, 20세기 초 근대 디자인의 동향을 헤르만 무테지우스의 언설과 활동을 중심으로 독일공작연맹의 운동을 통해 새로이 재구축하려했던, 대단히 의욕적인 전시였습니다. 젊은 날에 일본에 머물렀던 경험이 있는 무테지우스와 일본의 관계에 대해서도 처음으로 조명해 흥미롭기도 했지요.

나는 독일공작연맹의 활동과 관련해서는 이 전시 도록의 텍스트에 이름이 잠깐 등장한 두 정치가에 유독 시선이 갔

습니다. 한 사람은 독일공작연맹의 설립자 중 한 사람인 프리드리히 나우만Friedrich Naumann(1860~1919), 다른 한 사람은 나우만의 뜻을 이어받아 공작연맹을 추진했던 테오도르 호이스Theodor Heuss(1884~1963)입니다. 앞에서 이 공작연맹운동은 그저 예술 운동이나 건축 운동이 아니라, 정치가와 기업가 등도 참여해 각 전공 영역의 통합과 공동의 이념을 바탕으로 생산품과 생활환경의 질 향상을 지향한 새로운 형태의 사회·문화적인 운동이라고 말한 바 있습니다. 따라서 이 운동의 생산품과 생활환경의 질 규범 형성을 위해서는 그 영역을 아우르는 통합 작용의 힘과 정치 이념에 의한 규범 제도화의 힘이 중요한 역할을 했다고 할 수 있습니다. 앞서 언급했던 '보이지 않는 배경과 바탕에 대한 시각'의 문제와 관련해 잠깐 이 두 정치가가 '질의 규범 형성'에 어떤 공헌을 했는지 살펴보겠습니다.

프리드리히 나우만은 프로테스탄트 신학자이자 정치가로, 1895년 마르크시즘과는 다른 자유주의적 관점에서 사회 문제를 주장하기 위해 주간지 『구제Die Hilfe』를 창간하고 언론 활동을 했습니다. 정치가로서는 막스 베버에 영향을 받아 근대 공업화에 내재한 정치 제도의 민주화와 세계 정책의 실현에 힘을 쏟았지요. 20세기 초의 영향을 지닌 자유주의 좌파 정치 사상가이자 민중적 이론가로서, 최종적으로

는 독일 민주당을 결성해 그 당수가 됐던 사람입니다. 또 오늘날 유럽연합의 초석이 됐던 중앙 유럽 통합안의 주창자로, 독일 바이마르 공화국 헌법의 아버지라고 불릴 정도로 주요한 헌법 기초자 중 한 사람이었습니다.

나우만은 근본적으로 사회주의적인 유토피아 사상을 지녔지만, 자본주의도 중요시 여겼습니다. 자본주의와 사회주의를 길항·대립하는 것으로 여기지 않았으며, 양자택일이 아니라 양쪽의 이점을 취하고 그 상호 작용을 강조하는 유연한 사회·경제 정책을 전개했습니다. 예를 들어 일반 시민, 특히 근대 공업화에 따라 늘어난 공장 노동자의 주택과 생활환경에 대해서는 기본적 기반으로 인간적인 생활의 질과 존엄이 보장돼야 하고, 사회·민주주의적인 사상을 바탕으로 사회 공통 자본이라는 위치 설정이 필요하고, 그것을 가능하게 하려면 자본주의적인 생산 활동과 시장 경제 원리가 필요하다는 사고를 전개했습니다.

나우만은 『구제』 간행 이전부터 근대 자본주의 사회에서 생산 노동을 경시하고 멸시하는 것에 대해 개혁적인 열정을 가지고 격렬한 비난의 글을 썼습니다. 이미 영국에서의 근대 디자인 발상의 배경으로 언급했지만, 근대 산업혁명 이래 분업에 의한 기계 생산 시스템과 자본주의 제도의 진전은 인간에게서 만드는 기쁨과 자유와 창조성을 빼앗고, 인간 소외

를 증대시켰습니다. 뛰어난 장인과 수공 직인은 소중한 역량을 실현할 장소와 가치를 빼앗겼지요. 나우만의 중심 과제도 근대화가 만들어낸 자본가에 대한 '노동자'라는 개념의 '물건을 만드는 사람들'의 사회적 처우와 환경의 개혁과 그 존엄의 회복이었습니다. 나우만에게 공작연맹 설립의 첫 번째 목표는 생산품과 생활환경의 질적 향상이라는 과제를 실현해 근대 산업에서 공작·생산 노동의 '물건을 만드는 마음'의 기쁨과 창조성, 긍지와 존엄을 다시 살려내는 것이었습니다. 아울러 그 배경이 된 정치 제도를 창조하는 것이었지요.

내가 아직 일본에서 공부하고 있었을 때, 서독에서는 노동자가 경영에 참가하는 노사 공동 경영의 '공동 결정법'이 제도화됐다는 것을 알고 그 혁신성에 크게 놀란 적이 있습니다. 훗날 독일공작연맹 설립 과정을 살펴보다가 그 원류의 하나가 나우만의 정치사상이었음을 알고 새삼스레 감동을 느꼈습니다. 나우만은 '물건을 만드는 마음의 재흥'이라는 목표를 실현하는 정치 제도의 하나로 바이마르 헌법의 기초를 닦을 때 이미 노사 공동 경영의 공동 결정법을 제도화하자고 제안했었지요.

또 한 사람의 정치가 테오도르 호이스는 나우만과는 스물네 차이가 나서 거의 아들뻘입니다. 호이스는 뮌헨대학과 베를린대학에서 국민 경제학, 역사학, 철학, 미술사 그리고

국가학을 공부해 박사 학위를 취득한 뒤, 1905년부터 21세의 젊은 나이에 나우만 밑에서 『구제』의 주필로서 1912년까지 7년 동안 편집 간행을 맡았습니다. 뒤에 나우만이 결성한 독일 민주당의 대변인으로 활동했고(1924~28, 1930~33), 1932년에는 『히틀러의 길』이라는 책을 통해 히틀러의 국가사회주의를 역사학적·정치학적·사회학적 관점에서 정세하게 분석, 비판했다가 이듬해 나치에 의해 그 책이 공개적으로 소각되기도 했습니다. 1933년에는 나치의 정권 아래에서 여전히 위험을 무릅쓰고 『구제』를 재간해 논고를 펼쳤는데, 1936년 발매 금지 명령을 받고 교직에서도 쫓겨나고 말았습니다. 호이스가 제2차 세계대전 뒤의 서독(독일연방공화국)의 아데나워 수상 정권기 초대 대통령으로서, 2기 10년에 걸쳐 연방공화국의 주변 국가 및 세계와의 화해와 신뢰 회복에 공헌했던 것은 널리 알려져 있지요.

호이스는 나우만 밑에서 독일공작연맹 설립 구상에 공감하고 초기부터 활동에 참여, 1918년부터 33년까지 공작연맹의 사무국장 및 이사로서 이 운동을 추진하는 데 힘을 쏟았습니다. 전후 공작연맹의 재건에도 애썼고, 울름조형대학의 이념과 운동의 강렬한 지지자이기도 했습니다. 1951년에는 슈투트가르트에서 열린 독일공작연맹대회에서 '질이란 무엇인가'라는 테마로 기조 강연을 했고, 이 강연은 같은 해 책

으로 출간됐는데, 부제가 '독일공작연맹의 역사와 과제에 부쳐'였습니다. 회상록 같은 분위기와 함께 시대에 대한 생생한 증언을 담아낸, 대단히 흥미로운 책이었습니다.

내게 특히 인상 깊었던 것은 강연 초반, 1906년 공작연맹 설립 전야의 나우만에 대해 회상한 부분과, '질에 대한 물음'의 선각자였던 존 러스킨에 대한 역사적 기억의 환기 그리고 강연 마지막의 '질이란 무엇인가'라는 호이스 자신의 견해였습니다.

호이스의 회상, '질이란 무엇인가'

호이스는 1906년 8월이 저물 무렵, 나우만이 19세기 말부터 정기적으로 열렸던 드레스덴공예미술전을 둘러보고 독일 공방의 주재자였던 카를 슈미트와 이야기를 나누고 깊이 감동해 돌아왔던 때를 회상했습니다.

호이스는 나우만이 카페에 함께 앉아 흥분한 상태로 드레스덴공예미술전에 뚜렷하게 드러난 새로운 창조적인 조형 지향을 지닌 개척자들의 지속적인 결집과 그 운동의 추진이 필요하다며 머릿속에 그린 계획에 대해 열변을 토하던 모습이 기억에 깊이 새겨졌다고 했습니다. 특히 그 새롭고 품

위 있는 양질의 가구, 일상품과 건축의 달성을 위해서는 운동이 필요하고, 나아가 순수한 단일의 미적 가치관에서 해방돼 사회·경제학적, 교육학적인 방법론과 영역을 넘어 통합된 운동이 가장 필요하다고 한 나우만의 말을 잊을 수 없었다고 했지요.[5] 나 역시 이는 나우만이 추구한 '물건을 만드는 마음의 재흥'이라는 목표를 실현시키기 위한 제도 계획 구상과 이미 연결된 말이었다고 생각합니다.

그것은 독일공작연맹이 발족하기 전 해(1906)의 일이었습니다. 발족에 이르러 이 운동 모체를, 제작과 제작물을 의미하는 'Werk', 동지의 결집과 제휴를 의미하는 'Bund'를 결합해 'Werkbund'라고 명명했던 것은 바로 호이스였습니다.

호이스는 나우만에 대한 회상에 이어, 근대에 "질이란 무엇인가"라고 물었던 것은 결코 우리가 처음이 아니라며, 중요한 선각자 존 러스킨이 지닌 의미를 환기시켰습니다.[6] 러스킨이 영국 근대의 새로운 공업적 제조 과정과 제작물에서 심각하게 느꼈던 인간 영혼의 상실과 물질의 생명성 결여에 대한 경악 그리고 영혼의 회복과 생명의 회생을 향한 과감한 도전. 그 때문에 호이스는 러스킨을 국민 경제학의 확립이라는 아이디어에 도전했던 탁월한 저술가이자 미술사가였다고 평가하면서, 그는 시대의 반역자이고 그 행위는 명백히 모험이었다고 했습니다. 호이스의 지적에서 대단히 흥미로운

지점은 러스킨의 국민 경제학에 대한 언급입니다. 이에 대해서는 뒤에 잠깐 살펴보겠습니다.

호이스는 이어서 윌리엄 모리스의 미술공예운동의 족적을 찾아 영국에 갔던 이야기와 독일 다름슈타트의 예술가마을운동 등을 거쳐 독일공작연맹의 활동 역사를 따라갔는데, 강연 마지막에 이 운동을 통해 "질이란 무엇인가"라고 새삼 묻는다면 그 답은 "Das Anständige"라고 말했습니다. 내게 이 말은 '예의를 차리는 것' '성실한 예절의 태도'라고 들렸습니다. 바꿔 말하면 물건과 환경이 인간의 마땅한 모습과 마찬가지로 예의를 차리는, 어떤 예절의 태도라고 들렸다는 뜻입니다. 어원인 형용사 'anständig'의 의미는 '예의 바른, 정중한, 정직한, 성실한, 품위 있는, 예절을 아는, 분별 있는' 등인데, '사람으로서 존엄을 지키는, 넘치지도 부족하지도 않은 성실한 질의 규범'이라고도 부를 수 있지 않을까요. 이는 동양적인 혹은 일본적인 인륜으로서의 예절 관념과도 통하는 말이 아닐까 싶은데, 이것이 어떤 형태로 구체화됐는지는 독일공작연맹의 현실 활동을 볼 필요가 있겠지요. 앞서 봤던 주택과 생활환경의 풍요로운 질의 규범은 인간에 대한 성실한 예절의 태도를 드러낸, 호이스가 말한 'Das Anständige', 바로 그것이라고 생각합니다.

디자인의 역사가 미술사와 전람회라는 맥락에서 이야기

되는 한, 아무래도 만들어진 물건의 조형적인 양식이나 디자이너의 조형 사상과 방법의 특질에 주목할 수밖에 없지만, 디자인이 만인의 생활 기반의 질 형성을 주제로 택하고 그것을 목표로 하면 디자인은 넓게 사회적, 문명적인 과제와 결부된다는 것을 알 수 있습니다. 독일공작연맹의 설립과 추진에 깊이 관여했던 두 정치가의 사상과 행동은 바로 그런 점을—디자인 운동이란 무엇인가, 무엇이었는가를—우리에게 전해줍니다. 이처럼 디자인의 존재 방식은 디자인을 어떻게 파악하는가 하는 정치사상, 경제사상과도 깊이 연결돼 있습니다.

베렌스 활동의 배경—라테나우의 사상과 경제정책

독일공작연맹의 설립 전후의 디자인 활동을 잠깐 돌아보면, 디자인의 역사에서 자주 거론되는 페터 베렌스Peter Behrens(1868~1940)가 떠오릅니다. 베렌스는 1900년대 초부터 시작된 베를린의 알게마이네전기회사AEG에서 전기 포트, 아크 등燈 같은 제품 디자인부터 터빈 공장 설계, 제품 카탈로그와 판매용 팸플릿에 들어간 타이포그래피 디자인에 이르는 기업의 토털 디자인의 선구자로 잘 알려져 있습니다(그림

51. 페터 베렌스가 디자인한 AEG의 전기 포트, 1902~32, 하야시 다쓰오 촬영, 도요타
시미술관 소장. Courtesy of Toyota Municipal Museum of Art

51). 베렌스는 또한 '미스터 베르크분트'라고 불릴 정도로 독일공작연맹의 커다란 견인차 역할을 했으며, 르코르뷔지에와 바우하우스의 창시자 발터 그로피우스가 그의 문하에서 배출된 것도 널리 알려져 있습니다. 디자인의 역사에서는 1907년 베렌스가 알게마이네전기회사의 사장 에밀 라테나우에 의해 예술 고문으로 초빙됐다고 소개되고 있지요.

1990년 뒤셀도르프에서 대규모로 열린 페터 베렌스 전람회에서 포크와 스푼, 타이프페이스 등의 자그마한 물건 세부까지 장인적인 조형미가 깃들어 있는 것과 참신한 무대 미술 모델 등을 처음으로 보고 무척 감동한 이래, 그는 내게 책 속의 인물이 아니라 특별한 존재가 됐습니다. 여기서는 베렌스

와의 관계에서 오히려 삽화 같은, 그 배경에 있던 당시 독일의 경제이론과 경제정책 사례를 하나 들겠습니다.

베렌스가 1907년(독일공작연맹이 설립된 해)에 알게마이네 전기회사의 예술 고문으로 초빙됐을 때는 에밀 아테나우 시장의 아들인 발터 라테나우Walther Rathenau(1867~1922)의 손으로 회사의 운영이 옮겨 갔을 시기입니다. 베렌스와 직접 교류했던 이도 발터였다고 여겨집니다. 발터 라테나우는 유능한 경영자였을 뿐 아니라 경제이론 및 경제정책에 통달해, 제1차 세계대전 뒤 독일의 부흥을 위해 바이마르 신생 독일공화국의 부흥 장관으로, 뒤에 외무장관으로 독일의 재건에 힘썼던 사람입니다.

발터 라테나우는 제1차 세계대전 뒤 독일에서 '공동 경제론'이라는 경제정책을 구상하고 실천하며 일본의 지식인, 특히 경제학자와 사회학자에게 큰 영향을 끼쳤습니다. 그가 제1차 세계대전 중에 썼던 『다가올 일Von Kommenden Dingen』(1917)과 『새로운 경제Die neue Wirtschaft』(1918)라는 두 책에 일본의 지식인들이 많은 영향을 받았다고 합니다.[7] 라테나우는 나우만의 독일 민주당에 소속됐으며 경제사상도 나우만과 마찬가지로 자본주의와 사회주의의 협력에 바탕을 두었습니다. 라테나우의 '공동 경제'라는 새로운 경제이념도, 기업이 영리를 추구하는 대신 경영자와 노동자가 사회 복지

와 번영에 대해 공동으로 책임을 진다는, 함께 사회적인 파트너십을 자각하는 기능적인 새로운 자본주의를 구상했던 것이지요. 라테나우는 그러한 경제정책을 펼치며 독일 재건의 이정표를 제시했습니다.

나는 개인적으로 뒷날 발터 라테나우가 소년 시절 집안에서 예술적 심성을 키우고, 청년 시절엔 철학과 문학 연구에 몰두하는 한편, 대학에서 새로운 자연 과학적 인식의 획득에 심혈을 기울었다는 것과, 1913년 『정신의 메카닉*Zur Mechanik des Geistes*』이라는 책에서 '생물 세계'와 훗날 후설의 '생활 세계'⁸로도 연결되는 '삶'의 새로운 의미를 고찰했다는 것을 알고, 그러한 고찰이 그 성장과 함께 라테나우의 경제 사상의 배경을 이루게 된 것은 아닐까 상상하기에 이르렀습니다. 1910년경에는 현대 생활 환경의 질과 환경 문제를 생각하는 데 있어, 오늘날에도 여전히 유효한 야코프 폰 웍스퀼Jakob Johann Baron von Uexküll의 생물학적 세계관에 바탕을 둔 '생물과 인간의 고유한 '의미'의 환경 세계'설이 이미 나와 있었기 때문입니다.⁹ 하지만 라테나우는 안타깝게도 1922년 베를린에서 반동파에 의해 암살되고 말았습니다. 디자인의 역사에서 공작연맹운동의 배경에는 앞서 본 사례와 함께 이러한 경제사상과 그 구체화 정책이 있었다는 것과 디자인과의 관계성도 함께 고찰하는 것이 중요합니다. 이는 앞으로의

과제이기도 합니다.

그러나 나치즘이 대두되면서 신생 독일 공화국의 운명은 10여 년 만에 끝나고, 바우하우스는 폐쇄되고 독일공작연맹도 해산돼 독일은 곧 암흑시대로 돌입하고 말았습니다. 제2차 세계대전 뒤 독일은 소련과 연합국 측에 의해 동서로 분단됐고, 서독은 연합군의 점령 아래 자유주의, 민주주의 국가로 재흥됐습니다. 다만 경제사상은 전승국 미국의 시장주의에 좌우되지 않고, 사회적 공통 자본을 중시했던 바이마르의 정신을 견지해 '사회 시장 경제'라는 고유의 자본주의 경제 정책을 취했습니다. 그 점이 앞서 본 토지·주택 정책에 의해 비로소 진정으로 풍요로운 주거와 삶의 환경 실현을 가능하게 했다고 할 수 있습니다.

제2차 세계대전 뒤 일본에서는 1920년대 자본주의의 전환과 수정이라는 과제를 둘러싼 독일 경제사상의 논의와 연구 계보는 위축되고, 생활경제 방식은 미국형 시장 지상주의 경제와 대중 소비사회 방향으로 향하고 말았습니다. 디자인의 존재 방식도 대체로 그런 맥락에서 파악되어왔다고 할 수 있습니다.

1 내가 울름조형대학에서 놀랐던 것 중 하나는, 브라운사의 디자인을 확립하기
 위해 이 대학에 위탁했던 제품의 새로운 디자인(1955~56)과의, 어떤 성스러움
 이 깃든 듯한 감동적인 만남이었습니다. 그중에서도 훗날 '백설공주의 관'이라
 는 애칭으로 불린 스테레오레코드 플레이어 SK4가 완성된 참이었습니다. 이
 대학의 한스 구겔로트(Hans Gugelot)가 디자인하고 브라운사에 갓 입사한 디
 터 람스가 협력한 것이었습니다. 뮌헨공작연맹의 주거 상담소에서는 마침 그
 브라운사 제품을 노르의 가구와 북유럽의 식기 등과 배치한 주거의 환경적 배
 려의 지침을 보여주는 모델 룸이 공개됐습니다. 그 또한 실로 신선하고 놀라웠
 습니다.

2 오늘날 여전히 디자인의 규범으로 여겨지는 1940년대 말부터 50년대의 간행
 물을 몇 가지 소개합니다.

 • 1949년 스위스공작연맹의 위촉으로 막스 빌이 조직했던 순회전《탁월한 포
 름》의 소재를 기초로 1952년 간행된 빌의 저작 『포름』(Max Bill, *FORM: Eine
 Bilanz über die Formentwicklung um die Mitte desXX. Jahrhunderts*, Karl
 Werner AG. Basel, 1952). 이는 20세기 중엽의 '양질의 디자인'을 사진과 논고
 로 전망한 것입니다. 선정된 사진 도판은 20세기의 과학과 예술이 보여준 새로
 운 '형상'의 세계를 도입해 일상적인 그릇과 기기와 가구에서 자동차, 항공기,
 교량, 고압선 마스트, 주택, 지도 등 환경 형성의 대상 전체까지 아우릅니다.

 • 빌의 저작으로, 멋진 설계의 교량을 여럿 남긴 로베르 마야르(1872~1940)
 의 작품집 『로베르 마야르』(Max Bill, *Robert Maillart*, Verlag für Architektur,
 Zürich, 1949).

 • 리하르트 파울 로제의 저작 『새로운 전시 디자인』(Richard P. Lohse, *Neue
 Ausstellungsgestaltung*, Verlag für Architektur, Zürich, 1953). 전시 방법을
 시스템으로 파악한 선구적인 전시 디자인 범례집입니다.

 • 1953년 베를린에서 디자이너 마르셀 비스, 디터 로트와 시인 오이겐 곰링

거가 발간한 『스파이럴: 새로운 예술을 위한 국제지』(8호 이후의 부제는 '구체 예술과 구체 조형을 위한 국제지'. 1964년 9호로 종간. *spirale Internationale Zeitschrift für Konkrete Kunst und Gestaltung*, Marcel Wyss, Dieter Roth and Eugen Gomringer eds., spiral press, Bern, 1953-1964). 이 잡지는 빌이 추진했던 구체 예술의 전개와 시도를 다면적으로 다뤘습니다.

• 1953년 스파이럴 프레스에서 곰링거가 쓴 최초의 구체시(Konkrete Poesie) 시집 『콘스텔라치오넨』(Eugen Gomringer, *Konsteelationen constellations constelaciones*, spiral press, Bern, 1953)을 간행했습니다.

• 스위스의 뉴 그래픽디자인 운동이라고 불리며 세계에 널리 퍼졌던 로제 요제프, 뮐러 브로크만, 한스 노이부르크, 카를로 L. 비비아렐리가 공동 편집한 『노이에 그라피크』(1958년 창간, 1965년 17/18호로 종간. *Neue Grafik New Graphic Design Graphisme actuel, International Rewiew of graphic design and related subjects*, Richard P. Lohse, J. Müller-Brockmann, Hans Neuburg and Carlo L. Vivarelli eds., Verlag Otto Walter AG. Olten, 1958-1965).

이중에서도 맨 앞의 세 책은 울름조형대학의 추천 도서이자, 교과서로 쓰이기도 했습니다. 그 밖에 카를 게르스트너의 『차가운 예술?』(Karl Gerstner, *Kalte Kunst?: zum Standort der heutigen Malerei*, Verlag Arthur Niggli, Teufen, 1957)과 『디자이닝 프로그램』(Karl Gerstner, *Programme entwerfen*, Verlag Arthur Niggli AG, Teufen, 1964)도 여전히 흥미로운 저작입니다.

3 우자와 히로후미, 『사회적 공통 자본』, 이와나미신쇼, 2000, 22쪽.

4 데루오카 이쓰코, 『풍요로움이란 무엇인가』, 이와나미신쇼, 1989, 54~57쪽.

5 Theodor Heuss, *Was ist Qualität?: zur Geschichte und zur Aufgabe des Deutschen Werkbundes*, Rainer Wunderlich Verlag Hermann Leins, Tübingen und Stuttgart, 1951, pp. 5-6.

6 앞의 책, *Was ist Qualität?*, pp. 9-10.

7 야나기사와 오사무, 「전전(戰前) 일본의 통제 경제론과 독일의 경제사상, 자본주의의 전화(轉化) 수정에 대해」, 『사상』 921호, 이와나미쇼텐, 2001년 2월, 120~144쪽.

8 생활 세계(Lebenswelt)란, 후설이 말년에 펼친 사상의 중심 개념으로, 20세기의 철학·사회 이론에 큰 영향을 끼쳤습니다. 이는 그의 책 『유럽의 학문의 위기와 초월론적 현상학』(호소야 쓰네오·기다 겐 옮김, 주오코론샤, 1974)으로 대표됩니다. 그는 '생'의 의미를 잃어버린 유럽의 근대 과학의 객관주의를 비판하고, 모든 학문에 선행하는 '생활 세계'로의 귀환을 사색의 출발점으로 삼았습니다.

9 야코프 폰 윅스킬, 게오르크 크리사트, 히다카 도시타카 옮김, 『생물로 본 세계』, 이와나미신쇼, 2005.

노버트 위너
Wiener, N.

카를 로타 볼프
Wolf, K. L.

헤르만 바일
Weyl, H.

지각
Wahrnehmung

지혜
Weisheit/wisdom

윌리엄 워즈워스
Wordsworth, W.

학·과학
Wissenschaft

참·진리
Wahrheit

상호 작용
Wechselwirkung

생성·되다
Werden

부
wealth

바이마르
Weimar

길·마음·방도·방향·방법·과정
Weg/way

와쓰지 데쓰로
Watsuji T.

리하르트 폰 바이츠제커
Weizsäcker, R. v.

베르크분트·공작연맹
Werkbund

constellation[w] **Weg/way**

21세기의 마땅한 생활 세계의 길

중부 유럽의 부활과 디자인 사상

이 장에서는 베르크분트Werkbund, 즉 독일공작연맹과 관련해 앞장에 이어 'w' 어군에 머물면서, 21세기에 마땅히 그러해야 할 '생활 세계의 길과 마음과 방도Weg/way'에 대해 생각해보겠습니다. 20세기 끝 무렵인 1990~91년에 나는 21세기 생활 세계의 존재 방식을 생각하는 데 귀중한 두 가지 경험을 했습니다. 특별히 신기한 것은 아니고, 공작연맹의 역사와 관련된 현대 과제의 새로운 체험이었지요.

먼저 1990년 10월 3일 동서 독일의 통일에 맞춰 그 달 11일부터 14일에 걸쳐 오스트리아 빈에서 최초로 열린 '중부 유럽디자인회의'입니다. 그 1년 전인 1989년 11월 9일, 예상

을 넘어선 극적인 사건이 일어났지요. 냉전의 상징이었던 베를린 장벽이 붕괴된 것입니다. 환희에 넘쳐 서로 어깨동무를 하고 포옹하는 동서 독일 시민의 모습이 TV를 통해 전 세계로 전해졌습니다. 이 사건을 계기로 동유럽 여러 나라에서 자유화를 향한 운동이 가속화됐고, 이듬해에는 독일이 통일됐습니다. 이 사건은 단순히 독일의 통일뿐만 아니라, 유럽이 동서 대결에서 통합으로 향하는 새로운 시대를 열었다는 것을 의미합니다. 즉 그것은 1930년대 이래 나치즘과 스탈린주의 때문에 동서로 분단됐던 중부 유럽—독일어로는 '미텔오이로파Mitteleuropa'—의 부활이기도 했습니다. 중부유럽디자인회의는 중부 유럽 부활과 새로운 유럽 통합의 시대에 신속히 대응한 오스트리아공작연맹을 주축으로 추진된 사회적·문화적 운동이었습니다. 이 회의의 목적은 중부 유럽이 문화로 공유하는 19세기 말부터 20세기에 걸친 예술·디자인 운동의 정신을 재검토하고, 중부 유럽의 정신과 문화의 아이덴티티를 새로이 재확인하려는 것이었습니다. 그러므로 이는 중부 유럽에서의 생활 세계의 새로운 유럽 상像을 향해 디자인을 통해 공통 이념과 공동 네트워크를 재형성하려는 장대한 시도였다고 할 수 있지요.

중부 유럽은 동서로는 러시아와 프랑스 사이, 남북으로는 북해·발트 해와 아드리아 해 사이를 가리키는데, 중부 유럽

이라고 하면 그저 지역적인 개념이 아니라, 오히려 이 지역의 게르만, 슬라브, 마자르, 유대, 라틴 등 다민족의 오랜 교류 속에서 자라난, 말하자면 만화경萬華鏡처럼 다양성으로 가득한 문화와 그 영혼의 아이덴티티를 뜻하는 개념으로 쓰이고 있습니다. 유럽 대륙의 사람들에게 '미텔오이로파'라는 말은 듣기만 해도 가슴이 뜨거워지는 표상성을 지닌 것입니다.

따라서 회의에 참가한 국가들은 네덜란드, 벨기에, 프랑스, 이탈리아, 스위스, 룩셈부르크, 오스트리아, 옛 동서 독일, 헝가리, 체코슬로바키아, 폴란드, 유고슬라비아, 루마니아 및 아직 소련과 긴장 관계에 있던 발트 해 삼국 중 라트비아가 대표로 겨우 개회에 맞춰 우레와 같은 박수를 받으며 합류했던 감동적인 장면도 있었고, 근대 디자인 운동에서 중부 유럽과 공통된 지적 교양의 기반을 지녔으며 옵저버로 참여한 북유럽 네 나라는 마치 응원단 같아 회장은 뜨거운 열기로 가득했습니다. 나는 극동에서 온 유일한 참가자였는데, 그 회의의 뜻을 나 역시 공유한 것처럼 마음이 뜨거워지더군요.

회의는 먼저 중부 유럽의 문화와 아이덴티티를 검증하기 위해 북부 유럽 네 나라를 뺀 참가국들이 저마다 근대 프로젝트의 일환으로 유토피아를 지향하며 어떤 예술·디자인 운동을 어떻게 전개해왔는지에 대해 슬라이드를 활용한

프레젠테이션을 진행했습니다. 각 나라와 민족에 따라 특색이 있고, 독자적인 예술·디자인 운동의 특질이 제시됐습니다. 문화의 차이와 특질을 확인하면서 동시에 모든 참가국에서 예술의 원천이 된 영국의 존 러스킨과 윌리엄 모리스 이래의 예술·디자인 운동 이념을 계승해 독일에서 시작돼 오스트리아, 스위스부터 동부 유럽과 북부 유럽에까지 영향을 미쳤던 공작연맹운동과 그 생활 세계에서 사회 자본의 질적 형성에도 기여했던 디자인의 규범 정신을 공유하고 있다는 것을 통해 중부 유럽 문화의 아이덴티티를 재확인했습니다. 마지막으로 회의를 총괄하는 확인과 채택 과정은 실로 감동적이었습니다. 이곳 유럽에서는, 서구 근대 디자인의 역사는 현실에 살아 있었던 것입니다.

이 회의는 또한 그 전후부터 봇물 터지듯이 독일을 중심으로 열리던 중부 유럽 여러 나라의 근대 예술·디자인 운동의 각종 전람회와 함께, 유럽 동서가 공유하고 있던 19세기 말부터 20세기 초의 유토피아를 향한 장대한 실험의 광맥을 재차 가시화시킨 것이라고 할 수 있습니다. 앞서 언급한 것처럼, 이 시도는 중부 유럽의 부활과 함께 새로운 유럽 통합의 시대에 신속하게 호응했던 새로운 디자인 운동으로, 오늘날 유럽연합의 사회·문화적 과제와도 깊이 결부돼 있습니다. 유럽연합 발족의 의미에 대해 일본에서는 일반적

로 경제·시장적 측면에서만 바라보고 있지만, 이는 대단히 편협한 시각입니다. 이는 실로 21세기 유럽의 새로운 유토피아 상을 향한 원대한 사회 변혁의 행보였습니다. 중부유럽 디자인회의는 중부 유럽 문화의 역사적·정신적 아이덴티티 위에 19세기 말부터 20세기 초에 걸쳐 형성된 유럽의 모습이라는 광맥을 21세기에 맞게 새로이 재편하려 했던 움직임이었지요.

이런 역사를 배경으로, 독일공작연맹 창설자 중 한 사람인 프리드리히 나우만의 미텔오이로파 통합안(1915)과 오스트리아의 정치학자 쿠덴호페칼레르기Richard Coudenhove-Kalergi(1894~1972)의 범汎유럽 연맹안(1923), 이후 도나우 연방안(1932) 등에서 그렸던 새로운 유럽의 유토피아 상이라는 꿈이 함께 떠오릅니다.

중부유럽디자인회의에서
아시아와 일본의 수필가를 생각하다

나는 이 회의를 통해 아시아 속의 일본이라는 문제를 깊이 생각하게 됐습니다. 아시아의 아이덴티티란 무엇인가, 동아시아의 아이덴티티란 무엇인가, 특히 일본, 중국, 한국 등

동북아시아의 아이덴티티는 무엇인가, 과연 아시아의 통합은 가능한가, 어떤 것을 공유해야 아시아의 통합이 이루어질까와 같은 곤란한 질문을 스스로에게 묻지 않을 수 없었지요. 세계적인 시각에서, 적어도 동아시아의 문화가 공유하는 역사적·정신적 아이덴티티에 대한 물음과 상호 연대의 끈을 단단하게 하는 노력은 지금 우리에게 불가결한 과제라 할 수 있습니다.

한편으로는 빈을 흐르는 도나우 강을 바라보며 상류에 있는 울름과 하류에 있는 부다페스트를 생각하다, 슈바이거 레르헨펠트Amand von Schweiger-Lerchenfeld(1846~1910)의 책 『도나우 강Die Donau』(1895)을 사랑해 도나우의 원류로 거슬러 올라가 이 강에 얽힌 여러 민족의 융화를 본 일본의 수필가가 떠올랐습니다. 바로 1920년대 전반 빈과 뮌헨에 유학했던 의사 사이토 모키치斎藤茂吉입니다. 모키치는 이 경험을 기행문의 명작으로 통하는 수필 「도나우 원류 기행」에 쓰기도 했지요.[1] 그가 애독했던 『도나우 강』에는 도나우 강을 중심으로 지리학·수로학水路學·선박학·인류학·고고학·박물학·역사 등이 정리돼 있었는데, 특히 같은 강이라도 볼가 강과 도나우 강은 풍취가 다르다는 내용에 끌렸던 모양입니다.

모키치는 도나우 강의 원류를 직접 보고 싶어서 1924년 어느 날, 뮌헨에서 아우크스부르크, 울름을 거쳐 슈투트가

르트로 가는 급행열차를 탔습니다. 도중에 울름에 내려 그곳의 도나우 강변을 산책한 뒤 유럽에서 가장 높다는 울름 대성당의 첨탑에 올라 저 멀리 가늘게 은빛으로 빛나는 도나우 강을 바라봤습니다. 이 첨탑은 나도 종종 올라갔던 곳입니다. 그는 서쪽으로 도나우의 원류를 찾고, 동쪽으로 오스트리아, 헝가리, 발칸의 여러 나라, 루마니아, 불가리아 등을 거쳐 흑해에 이르는 도나우의 흐름을 시선으로 좇아, 그 책에 묘사된 도나우를 둘러싼 여러 민족의 흥망과 융합의 역사에 몰두했습니다. 도나우 강을 통해 배타적인 민족주의를 초월한 월경성越境性과 민족 융화의 매개성을 보았던 것입니다. 모키치가 그 위에 아시아 재생의 뜻을 겹쳤던 것은 아닐까 하고 짐작하는 이도 있습니다.

확실히 도나우를 매개로 한 중부 유럽에는 다양한 민족을 안고 640년이나 존속했던 합스부르크 제국의 전통이 있고, 그 문화를 계승하고 발전시킨 근대 도시의 네트워크가 지역과 민족을 넘어 예술과 학문의 교류를 활발하게 했습니다. 특히 세기말 빈에서 바이마르 시대의 중부 유럽에서—러시아와의 교류도 포함해—다양한 근대의 예술·디자인 운동이 동시적으로 활짝 꽃을 피웠던 것입니다. 중부유럽디자인 회의의 또 한 가지 목적은 월경적인 네트워크와 인적 교류의 부흥이었다고 할 수 있습니다.

1994년 독일 에센에서 슈테판 렝기엘, 헤르만 슈투름, 노르베르트 볼츠의 디코딩 워킹 그룹이 기획하고 개최했던 '유럽의 디자인, 디자인과 정치의 사명'이라는 최초의 유럽연합디자인회의는 중부유럽디자인회의를 이어받아 새로운 네트워크 형성과 인적 교류가 구체화된 중요한 예인데, 여기서 유럽연합 각국의 디자인 교육기관들이 서로간의—학생 상호 이동 학습을 포함한—네트워크를 구축하는 단서도 나왔습니다.[2] 이 회의의 테마는 유럽연합에서의 디자인 아이덴티티를 둘러싼 문제였으며, 디자인 관계자와 정치가의 토론의 장이기도 했습니다. 나도 '일본 문화와 디자인'이라는 테마로 강연에 초대돼, 유럽연합의 정치를 포함한 사회·문화적 활동의 존재 방식을 아는 데 무척 귀중한 경험을 했습니다.

다시 중부유럽디자인회의로 돌아가서, 회의를 총괄하면서 채택됐던 또 하나의 감명 깊었던 선언에 대해 이야기하겠습니다. 그것은 중부 유럽 문화의 역사적·정신적 아이덴티티에 비추어 "중부 유럽에서 디자인 활동은 미국형 소비 사회를 위한 디자인 행위에는 일체 기여하지 않는다"라는 것이었습니다. 이는 미국형 세계화와 시장 원리주의와는 선을 긋는 유럽연합 정치와도 연계된, 21세기의 마땅한 디자인 관점의 표명이라고 할 수 있습니다. 미국형이건 아니건 소비 사회

를 목적으로 한 시장주의 경제의 폐해가 얼마나 큰지는 오늘날 누가 보아도 명백하다고 생각합니다. 그 자체로 목적이 된 소비·시장주의 경제에 중심을 두지 않은 디자인이란 무엇인가, 그 의미와 존재 방식을 찾는 것은 오늘날에도 널리 세계의 디자인에 주어진 과제입니다.

새로운 디자인의 근대-문명의 전환을 향하여

또 한 가지 1991년의 경험으로는 독일공작연맹이 21세기를 향해 새로운 생활 세계의 이념과 문제를 생각하고, 그것을 다음 세기에 제언한다는 근대 디자인의 새로운 도전의 태동이었습니다. 1991년 11월 1일과 2일에 독일 헤센 주의 소도시 다름슈타트의 예술가 마을에서 21세기 생활 세계를 위한 "문명의 존재 방식을 검토하는 국제적인 라보-문명연구소(가칭)-를 발족시킨다"라는 의의 아래 구상하고 토의하는 국제회의가 열렸습니다. 그 토의에 초대된 발제자는 독일, 오스트리아, 이탈리아 등 유럽 권에서 모인 스물세 명과 일본에서 간 나였는데, 저마다 인문·사회·자연 과학, 예술, 건축, 디자인의 전문가들이었습니다. 나아가 정치·행정, 기업, 시민단체, 언론 등에서도 참관자 마흔 명이 참여해 이 구

상을 둘러싸고 이틀간 대단히 활발하고 뜨거운 토론이 진행됐습니다.

나에게는 이 회의 또한 새롭고 감동적인 경험이었습니다. 첫째로, 이처럼 국적을 넘어 여러 영역을 넘나드는 공개 토론 자리에서 토론을 한 경험은 완전히 처음이었습니다. 사회 형성 과정에 관한 정보 공개의 민주화와 커뮤니케이션의 공공성 실현이 시민사회에서 근대성의 중요한 과제였다는 것을 다시금 생각하게 됐지요. 실은 근대 디자인의 성립 과정에서 인쇄 매체 디자인을 산업사회의 상업적인 목적뿐 아니라 오히려 민주적 시민사회에서 전개된 미디어로, 새로이 커뮤니케이션이라는 개념으로 파악해가는 것도 이러한 근대성의 의식과 깊이 결부돼 있었습니다.

문명연구소 설립에 대한 구상은 공작연맹의 위촉으로 회원인 다름슈타트공과대학 교수인 베른트 모이러Bernd Meurer(내게는 울름조형대학 동기)가 기초를 세우고, 현대의 새로운 '모데르네'의 운동으로 제안됐는데, 이 구상을 둘러싼 토론에서는 '근대화의 존재 방식'이 중요한 논의 테마가 됐습니다. 그 내용은 전체적으로 대단히 혁신적인 것으로 이는 뒤에서 다시 살펴보겠습니다.

마침 이 회의가 열렸던 해의 초입에 모이러에게 이 초안과 11월의 구상 토론에의 초대장(우리의 스승인 토마스 말도

나도 선생의 추천이라는 글이 딸려 있었습니다)을 받았을 때, 내게는 그 초안에서부터 곧바로 1970년대 말부터 80년대 초에 걸친 포스트모던 논쟁 때 제기됐던 위르겐 하버마스 Jürgen Habermas(1929~)*의 "근대의 프로젝트는 여전히 미완"이라는 아도르노상 수상 기념 강연(1980)[3] 내용과, 울름조형대학운동의 '미완의 지속적인 움직임'이 떠올랐습니다. 모 이러의 구상 배경에는 명백히 근대사회에서의 공공성, 합리성, 윤리성 실현 같은 모데르네와 울름조형대학의 이념이 있었기 때문입니다. 모데르네는 그야말로 미완이며, 모데르네 운동은 살아 있는 것이라고 생각했습니다. 그 점을 새삼 강하게 환기시키는 것이 그해 11월 다름슈타트 회의에서의 토론이었습니다.

이 회의의 개최지인 다름슈타트 예술가 마을은 19세기 말 독일 유겐트스틸 운동의 거점 중 하나였고, 영국의 존 러스킨, 윌리엄 모리스에서 공작연맹, 바우하우스에 이르는 근대 디자인 운동이 독일에 중계되는 역사적인 지점이었습니다. 20세기 끝 무렵에 이 기념할 만한 곳에서 다시 새로운 모

* 독일 철학자이자 사회학자. 프랑크푸르트 학파의 전후 세대를 대표하는 인물. 1962년 『공공성의 구조 전환』으로 알려졌다. 『커뮤니케이션적 행위 이론』에서는 근대화에 의한 생활 세계와 시스템의 괴리, 생활 세계의 분화와 합리화를 다루며 주체 중심의 근대 철학 논의에 대항하는 입장을 제시했다. 공공성과 커뮤니케이션적 합리성 연구의 1인자로 꼽힌다.

데르네 운동이 시작되려 한다는 것에, 나는 큰 감동을 받았습니다.

다름슈타트 예술가 마을에서

디자인의 역사에서도 최근에는 아마 이 예술가 마을에 대해 말할 기회는 거의 없을 듯하니 회의의 토론 내용에 대해 언급하기 전에 잠깐 이곳의 이력을 살펴보지요. 이 예술가 마을이 건설된 것은 19세기 마지막 해부터 20세기 초 사이입니다. 이곳은 영국 빅토리아 여왕의 손자인 헤센 대공 에른스트 루트비히의 구상을 실현한 마을입니다. 러스킨과 모리스의 미술공예운동에서 영감을 얻은 대공은 헤센의 생활 공예의 질을 높이는 것으로 대공국의, 나아가 통일된 지 얼마 안 된 독일의 문화와 경제에 기여하기 위해 세기말 빈 문화의 담당자 중 한 사람이었던 요제프 올브리히Josef Maria Olbrich(1867~1908)와 뮌헨의―그 무렵 아직 화가이자 공예가였던―페터 베렌스를 비롯한 예술가 일곱 명을 초빙해 새로운 미술공예운동의 중심으로 이 예술가 마을을 건설했던 것입니다.

마틸데 언덕에 건설된 이 예술가 마을은 공동 아틀리에

인 에른스트 루트비히 관館과 대공의 결혼 기념탑을 중심으로, 완만한 남쪽 경사면을 따라 예술가들과 그 관계자들의 집이 자리 잡고 있습니다(그림 52, 53). 건물 대부분은 올브리히가 설계했는데, 베렌스의 자택은 그가 회화와 공예에서 건축으로 전향하는 시금석이 된 작품으로, 올브리히가 설계한 자택과 함께 제각기 다른 우아함으로 대조를 이루는, 양쪽 다 나를 매료시키는 건축물입니다(그림 54).

이 마틸데의 언덕은 오늘날 유겐트스틸미술관으로 공개되어 있는 루트비히 관, 예술가들의 집들과 함께 시민들이 편안한 마음으로 산책하고 휴식을 취하는 장소가 됐는데, 디자인의 길을 걷는 우리에게는 근대 디자인의 여정에서 대단히 농밀한 기억이 여럿 담긴 장소라고 할 수 있습니다.

예를 들면 이 반세기를 돌아보면 1970년대에 베를린으로 옮겨가기 전의 바우하우스 아카이브와 그 활동도 이 루트비히 관에서 추진됐고, 오늘날 브라운사의 디자인 박물관이 된 건물에는 1953년 설립된 독일 디자인 평의회—1987년 프랑크푸르트로 이전할 때까지—사무국과 아카이브의 오랜 활동의 기억이 각인돼 있다는 것 등을 떠올릴 수 있습니다. 이러한 장소의 역사적 기념이란 거기에 존재하는 건물과 그릇과 기록뿐만 아니라, 그 뒤에서 유명·무명을 불문하고 열정적으로 기록하고, 연구하고, 착실하게 헌신했던 사람들의

52. 요제프 올브리히, 〈대공 결혼 기념탑〉, 독일 다름슈타트, 저자 촬영, 1991.

53. 요제프 올브리히, 〈에른스트 루트비히 관〉, 예술가의 아틀리에, 독일 다름슈타트,
 저자 촬영, 1991.

54. 페터 베렌스가 설계한 자택, 독일 다름슈타트, 저자 촬영, 1991.

족적이고, 내게는 이러한 사람들의 기억이 있기에 마틸다의 언덕을 감싼 대기가 한층 농밀하게 다가옵니다.

자기 재생적 문명의 형성과 근대의 재확인

회의는 토론의 형태로 진행됐다고 앞서 말했는데, 자국어로 진행되는 것이 아니라 나는 미리 모이러의 초안에 대한 나의 견해를 '자기 재생적 문명의 형성에 대해서'⁴라는 제목

의 독일어 텍스트로 준비했습니다. 회의 전날 밤, 모이러는 그 텍스트를 보자마자 첫 강연자로 나를 지목했지요.

그 텍스트는 대부분 지금까지 무사시노미술대학의 사이언스 오브 디자인학과 신입생을 위한 디자인론 강의에서 이야기했던 내용으로, '현대 문명 구조에 대한 고찰'과 '새로운 문명 형성을 위한 시론'이라는 두 가지 문제를 이야기한 것이었습니다. 여기서 그 내용을 아주 개략적으로 말하자면, '문명의 구조'는 문명 현상 인식을 위한 고찰로, 현대의 생활 세계를 지배하는 기술과 관련된(테크놀로지의 진화사적인 틀) 환경을 인간 신체의 확장이라는 관점에서 파악해 문명적 신체(제2의 자연)로 설정하고, 그 구조를 도구와 기계와 미디어의 발전 단계와 사회의 발전 단계 등과 대응시켜 우리는 오늘날 대체 어떤 문명 세계에서 생활하고 있는지를 다층적으로 연구해본 것입니다. 표제에 있는 '자기 재생적 문명의 형성'이라는 것은 그 다층적인 문명 구조 근저에 있는 원초적인 자연의 대지에 뿌리내린 생활 세계의 순환 리듬과 동기同期하여 자기 재생을 행해가는 것과 같은 기술 문명(제2의 자연)의 새로운 가능성의 모습이라는 것을 시론으로 묘사해본 것입니다.

회의의 문을 연 나의 문명 형성 시론은 다행히 긍정적으로 받아들여져, 엄혹한 문명 비판을 비롯해 문명 형성을 위

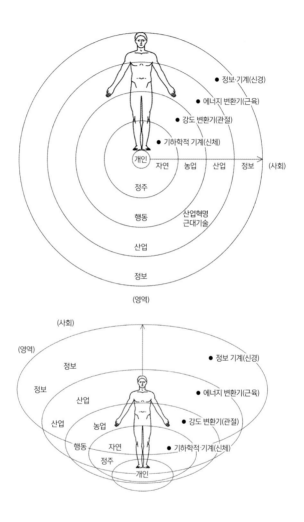

55. 생활 세계를 둘러싼 기술 관련 환경-인간의 확장. 무카이 슈타로,「풍토와 새로운 환경」에서. (일러스트레이션: 마쓰기 다이스케[松木大輔].)

한 활발한 토론의 불씨가 됐습니다. 문명 인식의 다양한 시점도 제기돼 근대 문명, 즉 기술과 산업과 시장경제에 의한 근대화를 사회적·문화적 관점에서 마땅한 생활 세계의 '근대성'으로 향해 풍요롭게 재편해가기 위한 근대 프로젝트였던 디자인 운동의 역사에 대해서도 새삼 재검토한다는 문제의 토론에 이르렀습니다.

여기서 흥미롭게도 토마스 말도나도가 새삼 '근대화Modernisierung'와 '근대성Modernität' 개념의 차이에 대해 규정하면서, 생활 세계에서 중요한 것은 '근대화' 자체가 아니라 '근대성'이라는 것이 재확인되는 장면도 있었습니다. 덧붙이자면 여태까지 나는 종종 '근대성'이라고 할 때 '모데르네'라고 했는데, 정확하게는 이 '근대성Modernität'을 형성하는 프로젝트와 태도와 운동 자체가 '모데르네Moderne'입니다.

디자인 운동의 역사를 재검토한다는 논의와 관련해 주목해야 할 것은 이 기회를 1914년의 독일공작연맹 쾰른 총회처럼 시대의 커다란 전환점으로 삼으려는 의지가 집약됐다는 것입니다. 쾰른 총회에서는 애초부터 공작연맹에 내재했던 두 가지 관점, '규격화를 추진해야 한다' '개성주의를 유지해야 한다'의 대립 양상이 뚜렷했습니다. 이는 공작연맹의 목표로 '규격화'를 추진했던 헤르만 무테지우스와, 창조적이며 예술적인 '개성주의'를 지지했던 앙리 반 데 벨데의 의견 대

립으로 잘 알려져 있습니다. 그리고 이 기회가 공작연맹운동에서 '규격화'의 추진이라는 프로젝트로 돌입하는 커다란 전환점이 됐습니다.

'규격화'라면 번역어의 의미에도 문제가 있어서 일본에서는 오늘날의 생활 환경의 획일화와 균일화라는 문제의 원흉처럼 이해되는 경우도 있지만, '규격화'의 원래 뜻은 '타입화化'하는 것으로, 말하자면 '규격화'를 포함하는 질적인 평가 기준의 범례화가 그 근본적 정신인 것입니다. 이러한 정신은 앞서 언급했던 주택과 주거 환경 규범에도 연결됩니다.

문명의 라보라토리움─자성적 문명의 형성을 향하여

오늘날에는 대체 무엇이 그러한 선각적인 테마가 될 수 있을까요? 그리고 그걸 위해 이 문명연구소는 어떤 역할을 해야 할까요?

'문명의 존재 방식을 검토하는 국제적 연구소'를 설립한다는 구상의 전제에는 말할 것도 없이 1914년, 즉 거의 한 세기 전인 20세기 초반의 과제와는 크게 다른, 세계의 근대화 과정에 대한 새롭고 다양한 과제가 있습니다.

그 주된 과제를 몇몇 들어보자면 과학 기술과 기계화 산

업에 의해 근대가 추구해온 풍요로움에 대한 지향이 반드시 인류 전체의 행복으로 이어지진 않고, 선진공업국의 물질 과잉과 개발도상국의 궁핍 같은 심각한 남북 격차 확대, 인류가 공유하는 천연자원 고갈과 지구 온난화에 의한 자연환경의 격변 등 이미 1972년 로마 클럽에서 '성장의 한계, 인류의 위기'[5]로 경고했던 전조가 급속히 현실화된 것, 동서 냉전 구조가 해체되면서 자본주의 대 사회주의라는 해석 방식이 붕괴된 것과 시장 국제화 등의 문제, IT 혁명이라고 불리는 문명의 인터넷 사회로의 격변 그리고 달성된 근대사회가 기능적으로 분화한 시스템 군群의 구성에 의해 고도의 복잡성을 띠고 하버마스가 '무시계성無視界性'이라고 부른, 미래에 대한 시야가 열리지 않는다는 불확실성과 불예측성 등 문명 사회 자체의 복잡성에 기인한 여러 문제들입니다.

이러한 세계의 현실과 시대 상황에 대해 디자인이라는 행위가 그저 양식이나 재래의 조형 원리나 개념이나 제도를 통해서는 새로운 생활 세계를 위한 사회적·윤리적인 규범을 보여주지 못한 것은 말할 것도 없습니다. 디자인이라는 행위 자체가 스스로 변혁하지 않으면 안 됩니다. 그리고 여태까지의 모데르네 운동을 넘어 생활 세계 형성을 위한 새로운 도전이 필요합니다. 이러한 문제 의식이 '문명의 라보'라는 커다

란 과제 설정으로 연결된 것입니다.

여태까지 '문명연구소'라고 번역했던 '라보'는 독일어로는 'Laboratorium der Zivilisation', 즉 '문명의 라보라토리움' '문명의 라보'라는 것입니다. 잘 알려진대로 '라보라토리움'은 '연구소'나 '연구실'를 뜻하며 특히 자연 과학 관련 실험이나 시험을 행하는 시설이나 기관을 가리키는 것이 일반적입니다. 이 명칭은 디자인의 자기 변혁과 문명 형성을 위한 '실험의 라보'라는 지향성을 나타냅니다. 더구나 이 라보는 문명 형성을 향한 디자인과 모든 과학, 여러 분야의 상호 변혁을 위한 사유 실험의 장으로, 그저 여러 전문 지식을 짜깁기하는 것이 아니라 새로운 학제적學際的, 횡단적인 종합지知의 생성 장치로 구상됐던 것입니다. 내가 '라보'를 다른 자리에서 '문명실험센터'라는 호칭으로 소개했던 것도 이러한 구상의 경위를 보여주기 위해서였습니다.

토의 과정에서는 '라보라토리움'은 문명의 '옵서바토리움 Observatorium'(천문대·관측소)이기도 해야 한다는 견해도 나왔습니다. 이러한 논의에서도 분명히 드러난 것처럼, 라보의 기능과 역할은 어떠한 디자인 대상물에 대해 구체적인 디자인 해법을 내놓은 것이 아니라, 문명 과정의 관측에서 끊임없이 실현되어야 할 새로운 테마와 과제를 창조하고 그들의 사고 실험 프레젠테이션을 통해 부단히 자기 혁신을 해가는

활동이 목적이었습니다.

토의된 테마와 과제는 오늘날 가속적으로 진전·변용하는 문명 환경과 관련해 변화를 위한 설계, 이해를 위한 설계 같은 새로운 디자인 방법론의 문제에서 사회 구조, 산업 구조, 노동 형태, 생활 형태 등 변화의 문제, 새로운 디지털 미디어 환경과 커뮤니케이션 문제 등등 대단히 다채로웠습니다. 여기서 전체를 말할 수는 없지만 1994년 제3회 국제 회의의 테마였던 '사용使用의 재점검'이라는 문제는 함께 생각해보고 싶습니다. 이 테마는 전공이나 학습 단계 등을 불문하고 저마다 입장과 경험에서 쉽게 생각해볼 수 있는 무척 중요한 문제라고 생각하기 때문입니다.

근대 디자인은 '쓸모 있는·유용한' 같은 '사용'의 문제에 깊이 결부돼 전개됐습니다. 나는 이 회의에서 이 문제를 거슬러 올라가 '문명civilization'의 어원인 'civilize'에 내재한 '자연을 인위화한다'라는 원래 뜻에서, 자연을 사용의 대상으로 삼아 발전해온 문명을 출발점으로 삼아 일상생활에서 '사용'의 문제를 재고해보았습니다. 결과적으로 오늘날 '규격화' 같은 하나의 규범 시스템 개념으로 세계와 시대의 전환을 파악하는 것은 매우 곤란한 노릇입니다. 전체를 통해 합의된 것은, 이 사고 실험·문제 제기형의 '문명의 라보'라는 디자인의 자기 변혁과 모든 영역의 상호 변혁 프로젝트야말로

바로 오늘날 추진해야 할 선각적인 테마라는 인식의 일치였습니다. 회의에서는 '근대화'를 새로이 '끊임없는 반성에 바탕을 둔 자기 회귀적 형성 과정'이라고 파악해 '자성적 문명 Reflexive Zivilisation' 형성이라는 새로운 개념을 적용한 것이 이 프로젝트의 나침반이 됐습니다.

문명의 라보―이념과 프로젝트의 동태

자성적 문명에서 '자성적'이라는 말은 니클라스 루만Niklas Luhmann(1927~98)*의 오토포이에시스 개념을 도입한 사회 시스템 이론의 '자기 언급' 개념과도 관련되는 'Revlexion'(반사·반성·성찰)을 적용한 것으로, 그 형용사인 'reflexiv'입니다. 이 말은 사회 시스템 이론에서는 대체로 '자성적', '재귀적再歸的', '자기 재귀적', '자기 회귀적' 등으로 번역됩니다. 이 명사에 '자조自照'라는 번역어를 대응시키는 경우도 있습니다.

루만이라면 하버마스와의 논쟁이 유명합니다. 루만이 '계

* 독일의 사회학자. 미국의 사회학자 파슨스에게서 사회 시스템 이론을 배우고 사회적인 것 모두를 인식 대상으로 하는 이론을 구축, 발전시켰다. 후에 사회 시스템 이론에 오토포이에시스 개념을 대입시켜 인간과 사회의 관계에 대한 일반 이론을 추구했다.

몽적 이성의 종언', 즉 '근대의 종언'을 주장한 데 대해 하버마스는 앞에서 잠깐 살펴본 것처럼 '계몽적 이성'의 자기 실현이라는 근대의 프로젝트는 여전히 미완이고, 더욱더 관철해야 한다며 루만을 비판하고 계몽적 이성의 복권을 주장했습니다. 덧붙이자면 최근 몇몇 번역서를 통해 일본에도 알려진 노르베르트 볼츠의 디자인론은 루만의 사회 시스템 이론을 바탕으로 한 것입니다.

하버마스와 루만의 관계는 사회 사상사적인 문맥에서는 모던 대 포스트모던이라는 대립 도식의 관점에서 파악하는 것이 일반적일지도 모릅니다. 하지만 이 '문명의 라보' 토론에서는 '계몽적 이성'이라는 관점에서 '근대를 미완'으로, 라보의 활동을 또한 새로운 모데르네를 향한 도전으로 하면서도 다른 한편에서는 '규범'을 하버마스처럼 중요시하지 않는 루만의 오토포이에시스 이론에 바탕을 둔 사회 시스템 이론의 모델이 이 문명 형성의 전개 과정이라고 적용시켰습니다. 이런 사태를 겪으면서 나는 이 '근대화'의 문제에 대해서는 그저 모던이라든가 포스트모던이라든가 하는 이항대립 도식으로는 환원할 수 없는, 정돈된 학술적인 기술과는 다른 문제의 탄력적·복합적인 동태 파악의 필요성을 강하게 느꼈습니다.

이 '자성적 문명'의 형성이라는 사회 시스템 이론 모델이

란, 여기서는 자기 언급적·자기 회귀적으로 끊임없이 스스로를 변혁(메타모르포제)시키는 자기 창출적(오토포에틱)인 생명 시스템의 형성 모델이 겹쳐 있습니다. 그러나 여기서 자성적 문명의 형성이라는 개념의 해석에 대해서는(이 회의에서 나의 모두 발언에 포함돼 있었던 것이지만) 나는 오히려 현대로 확장시켜 이들 이론 모델에 겹치는 것이 가능한 괴테의 '원상과 메타모르포제'라는 형태학적(모르폴로기슈) 형성 운동에 의해 생동적으로 파악하는 쪽이 바람직하다고 생각합니다. 왜냐하면 디자인이란 행위의 근본은 생활 세계의 미적 의미를 폭넓게 추구하는 형성 활동이므로, 이 형성 모델에는 모든 것을 메타모르포제라는 변혁의 역동적 원심 운동뿐만 아니라 구심적으로 자기를 되돌아보는 호응 개념 '원상'도 포함돼 있기 때문입니다.

'k' 장에서 괴테가 이탈리아 여행 때 '원식물'이라는 직관을 확신하고, 식물의 전 형성 과정을 포함하는 '원엽'이라는 개념을 발견했을 때의 모습과 'u' 장에서 '원상과 메타모르포제'를 다뤘던 부분을 다시 한 번 떠올려주길 바랍니다.

이 '문명의 라보' 활동은 미리 규범이나 목표를 정하지 않고 사고 실험에 의한 자기 변혁 속에서 새로운 규범이나 방향을 창출하는 방식이었는데, 동시에 모데르네 운동의 계승

이라는 '원상'을 거울로 삼았습니다. 미래가 아무리 예측 불가능하고 불확실하다 해도 마땅한 생활 세계, 진정한 풍요로움, 살아가는 보람이 있는 사회라는 '화두로서의 원상'은 변혁하는 사람 스스로 끊임없이 염두에 두어야 하겠지요. 지나치게 혼란스러워진 포스트모던 언설에서의 탈출도 필요합니다.

문명의 라보 프로젝트는 이외에도 '공간의 미래' 다름슈타트 시를 모델로 한 케이스 스터디인 '생성하는 과정으로서의 도시'와 같은 국제 회의를 통해 갖가지 문제를 제기했습니다. 이 프로젝트는 1996년 이 운동이 계속되기 위해서는 디자인과 여러 과학의 국제적인 공동 연구 이노베이션을 위한 새로운 인재 육성 기관이 필요하다고 여겨 '다름슈타트 이노바치온 콜레크'라는 대학원 대학과 같은 기구의 설립 구상을 마지막 의제로 내놓고 끝났습니다. 문명의 라보라는 국제적인 학제·업제적 공동 토의의 방법 자체도, 그야말로 공작연맹 활동을 세계적인 지의 콜라보레이션으로 확장시킨 자기 변혁의 실험이었다고 할 수 있습니다.

문명의 라보 국제 토의 참가자는 문화사가이자 이 무렵 독일공작연맹 회장이었던 헤르만 글라저Hermann Glaser(1928~), 베를린공과대학 교수 및 베를린 바우하우스 아카이브 관장을 역임한 페터 한Peter Hahn(1938~), 데사우 바우하우스 관장

롤프 쿤Rolf Kuhn(1946~), 울름조형대학 학장을 역임했던 말도나도, 같은 대학 교원이자『울름』지의 공동 편집자였던 구이 본지페Gui Bonsiepe(1934~) 같은 독일의 근대 디자인 운동의 문맥에 관련된 사람들뿐 아니라, 전공과 사상도 무척 다양했습니다. 예를 들어 일본에도 알려진 탈구축주의 건축 사상가이자 베를린유대인박물관의 설계자 다니엘 리베스킨트 Daniel Libeskind(1946~), 밀라노 살로네 전시장과 토리노 페리몬테 주 청사 등을 설계한 마시밀리아노 푸크사스Massimiliano Fuksas(1944~), 세계화에 대항하는 조직을 제안한『세계화 시대, 국가 주권의 향방』(헤이본샤, 1999)의 저자로『현대사상』(2003년 5월호)에서도 특집으로 다룬 사회학자이자 경제학자인 사스키아 사센Saskia Sassen(1949~),『드라큘라의 유언』(산교도쇼, 1998)와『그라모폰·필름·타이프라이터』(지쿠마쇼보, 1999)의 저자로 라캉과 푸코의 사상에 커다란 영향을 받은 문예·미디어 평론가 프리드리히 키틀러(1943~2011) 등도 공동 토의자였습니다.

라보의 실험적인 활동 기간은 겨우 5년이었지만, 이 활동의 의의는 독일의 진보적인 미디어 중 하나인『슈피겔SPIE-GEL』지가 1995년 '디자인의 세기' 특집호에 실었던 20세기 디자인 연표의 마지막을 차지한 것을 보면 알 수 있습니다. 연표에는 문명의 라보가 기안자인 베른트 모이러 교수와 공

56. 독일 잡지 『슈피겔』 '디자인의 세기' 특집호(1995)에 실린 20세기 디자인 연대표. 왼쪽 아래에 '문명의 라보'에 대한 소개가 있다. 안경을 낀 사람이 모일러 교수, 그 왼편이 할터 박사.
(DER SPIEGEL, special No.6, SPIEGEL-Verlag Rudolf Augstein GmbH & Co. KG, Hamburg. 1995, p. 97.)

동 기안자이자 독일공작연맹 사무국장이었던 레기네 할터 박사의 사진과 함께 소개돼 있습니다(그림 56).

나쓰메 소세키의 말에서 일본 근대화의 문제를 돌아보다

이야기가 엉뚱한 곳으로 빠져 조금 길어졌는데, 문명연구소 활동을 통해 내 머릿속에서는 끊임없이 일본의 근대화에 대한 생각이 떠올랐습니다. 일본은 확실히 근대화를 이루었

지만, 제대로 근대성을 형성시켰는가 하는 문제입니다. 게다가 메이지明治 이래 근대화 속에서 풍토와 역사에 뿌리를 둔 일본 고유의 삶과 주거 문화를 계승해 근대 시민사회에 걸맞은 생활양식의 규범 원형이라고도 해야 할 삶과 주거의 새로운 형태가 과연 형성되었는가, 그것을 위해 일본 고유의―뒤에 언급할 '내발적'인―근대성 형성을 위한 지속적인 디자인 운동이 있었는가 하는 문제입니다. 이에 대한 대답은 여태까지 언급한 맥락에서 보자면, 부정적입니다.

그러나 이것들은 내가 서구 디자인의 모데르네에 눈을 뜬 이래의 의문으로, 그것이 내가 지금까지 공부해온 디자인 운동으로도 연결되는 것인데, 문명연구소 경험을 통해 새삼 일본의 근대화 과정과 나 자신도 포함됐던 전후 반세기를 반성해야 했습니다.

이 점에서 계속 떠올랐던 것은 1911년 와카야마和歌山 시에서 열렸던 작가 나쓰메 소세키夏目漱石의 강연 '현대 일본의 개화開化'에서 나온 유명한 말입니다.[6] 일본의 근대화를 말할 때 여러 사람들이 참조하는 말인데, "서양의 개화는 내발적이었고, 일본의 개화는 외발적이다"라는 견해입니다. 내발적이란 안으로부터 자연스럽게 나와 발전한다는 의미로 마치 꽃이 피는 것처럼 저절로 꽃봉오리가 터져 꽃잎이 밖으로 향하는 것이고, 외발적이란 바깥에서 내리누르는 힘으로

어쩔 수 없는 일종의 형식을 취하는 것을 가리킨다는 것이 소세키의 설명입니다. 일본의 개화는 그러한 외발적인 성격 때문에, '피상적인 개화'라고 불렸던 것이지요.

일본의 개국은 외압에 의한 것이었고, 일본의 근대화, 문명개화는 그야말로 외발적인 서구화 과정이었고 더구나 전후 60년 동안에도 미국을 모범으로 삼은, 그 외압의 바탕 위에서 외발적으로 발전한 과정이었다고 할 수 있습니다. 소세키는 여기서 그의 '피상적인 개화'를 넘어서는 구체적인 처방을 보여주지는 않았지만, "개화를 향한 추이는 누가 뭐라 해도 내발적이지 않으면 허구다"라고 대단히 중요한 문제를 제기했습니다. 이는 오늘날 여전히 우리에게 주어진 절실한 과제입니다.

소세키의 '내발적'이라는 말을 떠올릴 때마다 괴테의 '원상과 메타모르포제' 형성 운동이 함께 떠오릅니다. 그 내발적이란 "안으로부터 자연스럽게 나와 발전한다는 의미로 마치 꽃이 피는 것처럼……" 표현 때문에 같은 더욱더 괴테가 언급한 형성 운동을 연상시킵니다. "안에서 자연스레 나와 발전한다"라는 것은 바로 고유의 '자연, 풍토, 역사, 문화'에 뿌리를 둔 '원상'과 그 생성 발전의 '메타모르포제' 운동이고, 게다가 고유의 내발적인 형성 운동의 창조성을 예리하게 파악했기 때문입니다.

앞서 공작연맹의 디자인 운동과 관련해 언급했던 스위스, 스웨덴, 독일에서의 주택과 가구와 일상 용품 등 그 생활 환경 질의 형성 과정에 대해 다시 한 번 떠올려주길 바랍니다. 그것은 근대화 과정에서 각국이 서로 영향을 주고받으면서도 자연, 풍토, 역사에 뿌리를 두고 각 나라와 민족 고유의 삶과 주거 문화를 계승해 근대 시민사회에 걸맞은 생활양식 규범 원형이라고 할 수 있는 삶과 주거의 새로운 형태를 제각기 창출해온 과정의 모습입니다.

이는 각 나라와 민족 고유의 것에서 자율적으로 마땅한 근대성의 형태를 형성해가는, 그야말로 '내발적'인 운동의 발전 과정이었습니다. 중부 유럽 여러 나라가 공유하는 아이덴티티를 확인했던 중부유럽디자인회의의 프로세스와 문명연구소 사고 실험에 의한 자기 변혁 과정도 역시 내발적인 형성 운동이었던 것입니다. 근대화에서 일본의 디자인 발전도 이러한 내발적 관점에서 새로이 검증하고 스스로 변혁하는 것이 시급한 과제라고 생각합니다.

이 점과 관련해 일본에서도 전후 반성의 시기였던 1970년대부터 80년대에 걸쳐 사회학, 경제학, 사상사 등의 입장에서 일본의 근대화와 세계의 근대화를 일본의 경험에 바탕을 두고 다시 파악해 고유의 윤리를 창출하려는 시도가 있었는데, 나로서는 일본의 근대화와 디자인 문제를 환기하는 것이

었습니다.

그 하나는 사회학자 쓰루미 가즈코鶴見和子(1918~2006)[*]의 '내발적 발전론'이라는 독자적인 근대화 이론의 전개였습니다. 쓰루미가 미국에서 배웠던 사회학자 텔컷 파슨스Talcott Parsons(1902~1979)[**]의 근대화 이론의 열쇠 개념이 바로 '내발적endogenous', '외발적exogenous'이라는 표현이었습니다. 이 경우 내발적이란 영국을 비롯해 서구 여러 나라의 근대화 및 발전 과정을 가리키는 데 비해, 외발적이란 비서구 사회, 아시아의 일본, 한국, 중국 그리고 중근동, 그 밖의 아시아 여러 나라, 라틴아메리카, 아프리카 등 근대화 후발국의 발전 과정을 가리키는 개념이었습니다. 뒤늦게 근대화에 돌입한 나라는 배워야 할 선발국의 근대화 모델, 모범이 이미 있기 때문에 유리하고 신속한 근대화가 가능하다는 생각에 입각해 비서구 사회의 근대화를 '외발적인 발전'으로 규정했다고 합니다.

쓰루미는 발전의 형태를 두 가지로 가르는 이원론에 의문을 품고 후발국에서도 내발적인 발전이 외발적인 발전과

[*]　사회학자. 비교 사회학을 공부하고, 국제 관계론 등을 연구했으며, '내발적 발전론'을 주장했다.

[**]　미국 사회학자. 유럽 사회 이론을 미국에 도입할 때에 이론과 조상의 종합화를 시도해 시스템 개념을 도입했다. 사회 이론을 수리적 정보과학적 수법을 이용해 현대화했기에 기능주의 연구자로 불린다.

동시에 진행될 수 있다고 여기며 '내발적 발전론'이라는 독자적인 근대화론 테마를 내세웠습니다. 그런데 극작가인 기노시타 준지木下順二가 '일본인'이라는 테마의 심포지엄에서 한 이야기를 읽고는, 소세키가 파슨스보다 50년이나 앞서 '외발적' '내발적' 개념으로 근대화를 파악했다는 것을 처음 알고 놀랐습니다. 게다가 그 두 가지 개념으로 발전 과정을 파악하는 것이 소세키와 파슨스는 완전히 반대였습니다. 소세키는 외발적인 발전이 유리하다고 보지 않고 내발적인 것을 진정한 것으로 여겼기 때문입니다. 때문에 쓰루미가 자신의 '내발적 발전론'에 대한 확신을 굳힌 것은 말할 것도 없겠지만, 나는 쓰루미가 스스로 이론을 전개하고 실천하며 소세키의 고뇌를 직접 극복하려고 했던 자세에 깊이 공감했습니다. 조금 길어지겠지만 그런 점이 잘 나타나 있는 구절을 소개합니다.

소세키는 일본의 근대화가 외발적이라는 것을 비판적으로 파악함으로써, 후발국 일본 또한 내발적으로 발전해야 한다는 것을 암시했다. 만약 우리가 시간을 들여 그런 마음이 되어 외래의 것과 재래의 것을 서로 싸움을 붙이거나 혹은 서로 결합시키는 것을 통해 쌍방을 바꿔 만들어낼 수 있다면 그때 후발국에서도 내발적 개화가 가능한 것이 되리라. 그러

한 비판을 전제로 하지 않으면 소세키의 비판은 그 의미를 잃는다. 소세키는 외래와 재래의 관계의 구조에 착안한 점에서 양자를 양자 선택으로 구분한 파슨스보다 오늘날의 후발국 선발국을 포함한 발전 과정 속에서 내발성, 창조성의 문제를 예리하게 포착했다고 할 수 있다.[7]

이 문장과 관련해 쓰루미는 멕시코의 인도 철학 전문가에게서 최근 "멕시코를 비롯한 라틴아메리카 여러 나라에서 자율적으로 생성되는 문화 또는 발전을 추구하는 소리가 높아지고 있다"라는 이야기를 듣고는, '자율적으로 생성된다'라는 개념 쪽이 파슨스의 'endogenous'라는 말보다 발전에서의 '내발성'의 의미를 더욱 정확하게 밝히고 있다고 했습니다.

내게는 이 한마디가 또 무척 흥미로웠습니다. '자기 생성적'인 개념은 앞서 루만에 대해 이야기하면서 이미 언급했던 칠레의 생물학자 마투라나와 발레라가 1970년대 초에 제기했던 '오토포이에시스 이론'*의 영향은 아닐까 하는 상

* '자기 제작 이론'이라고도 한다. 제3세대 시스템 이론. 1970년대 초 칠레의 생물학자 움베르트 마투라나와 프란시스코 발레라가 제기했다. 생물의 조직화의 신경 시스템을 바탕으로 해명된 외부 환경의 시스템에 관계없이, 자기가 자신을 원천으로 스스로를 창출해간다는 생명 시스템 이론이다.

상이 떠올랐기 때문입니다. 덧붙이자면 이는 에너지와 물질을 환경에서 얻지만 외부 시스템의 작용에는 관여하지 않고, 자기自己는 자신을 바탕으로 스스로를 창출해간다는 생명 시스템의 자기 형성 원리이고, 앞서도 언급한 것처럼 '원상과 메타모르포제'라는 형성 운동과 겹쳐서 파악할 수 있기 때문입니다.

라틴아메리카에서의 문화 형성과 발전을 향한 자기 생성적인 요청은 당연하게도 문화나 문명 역시 그 바탕에서 지역 고유의 생명성과 깊이 결부돼 있음을 나타냅니다.

내발성의 원천―지역 문화의 고유성과 생명

방금 나는 "문화나 문명 역시 그 바탕에서 그 지역 고유의 생명성과 깊이 결부되어 있다"라고 했지만, 지역 고유의 생명성이야말로, 마땅한 근대화와 발전의 내발성의 근원이라고 생각합니다. 여태까지 조금씩 다른 말로 거듭 표현한 것처럼 그것은 그 지역의 자연·풍토·역사에 바탕을 둔 고유의 생활 문화이고, 그 지역 문화의 '개성'이라고도 '생명'이라고도 할 수 있는 것으로, 근본적으로 그 지역 고유의 '대지에 뿌리를 둔 것, 대지에서 나온 것'이라고 할 수 있습니다.

이 '대지'란 거기에 특유의 자연환경에서의 사람과 동식물이 어우러져 만들어내는 문화 고유의 공동 생활권입니다. 여기서 말하는 '대지'란 한편으로는 고유의 '토지' 문제로, 이를 어떻게 인식하느냐 하는 문제가 있는데 이 점에 대해서는 잠시 후에 살펴보겠습니다.

내가 이런 인식에 이르게 된 데는 특히 두 가지가 크게 작용했습니다. 하나는 디자인을 공부하기 위해 유학했던 서양에서의 생활 경험입니다. 바꿔 말하면 그 자연, 풍토, 역사, 언어, 삶의 방식, 주거, 식사, 도구 등 그것들의 커다란 문화적 차이를 체험하면서였습니다. 이 경험을 통해 새로이 자국의 문화에 대한 물음, 자국의, 특히 국가라는 근대의 틀을 넘어선 일본이라는 열도 지역 고유의 문화를 향한 뜻이 자각적으로 강해졌습니다.

내가 생활했던 울름 지역은 독일 서남부에 위치한, 예전에 뷔르템베르크 대공국 속의 자유주의로 알려진 슈바벤주의 소도시입니다. 그곳의 언어는 일본에서 표준어라고 배운 고지高地 독일어와는 전혀 닮지 않은 '슈베비슈'라는 방언이었는데, 이 지역 사람들에게는 긍지가 담긴 언어였습니다. 슈베비슈는 스칸디나비아로 이어지는 북부 독일보다 겨울이 훨씬 혹독한 남부 슈바벤의 대지와 거기서 생성하는 동식물과 의식주와 도구의 생명과도 깊이 연결돼 있습니다.

또 그러한 대지와 결부된 지역 고유의 여러 제도가 근대 국가가 되고 나서도 지역 문화의 '생명'으로 줄곧 살아 있는 것입니다.[8]

이러한 지역 고유의 생활·언어 등의 차이와 특색은 울름뿐 아니라 지방분권적인 독일 전체에도, 또 유럽 전체에도 해당되는 것으로 일본이 근대화와 부국강병을 위해 모범으로 삼았던 일원적인 독일의 모습이나 서양의 모습과는 전혀 다른, 대단히 다양하고 무척이나 풍요로운 것이었습니다. 이러한 지역의 다양성을 접하고 정말로 눈이 뜨이는 듯했습니다. 이 경험과 동시에 도쿄에서 자란 나로서는 전쟁 동안 학생 소개疏開와 전화戰火가 휩쓸고 간 뒤 연고지 소개로 처음 겪었던 산촌과 농촌 지역 고유의 대지와 자연의 풍요로운 은혜와 삶의 놀라움과 기쁨이 완전히 같은 경험의 지평으로 떠올랐습니다. 일본도 다양하고 풍요로웠던, 아니 실은 여전히 다양하고 풍요롭다는 뜻입니다.

하지만 잘 알려진 대로 일본은 도쿠가와 막부 체제에서 생겨난 중앙집권 체제를 메이지 유신 이래 근대화, 특히 지역행정 개혁을 단행하며 강화해 실제로는 모범으로 삼았던 서구 선진 근대 국가의 형태와는 반대로 일점중심형의 통치 구조 전개를 통해 지역의 자율성을 빼앗고 획일화해 다양하고 풍요롭고 소중한 지역 가치의 명맥이 위기에 처해 있습니

다. 이는 오늘날 현실에서 보이는 대로이고, 내발성 명맥의 위기라고 할 수 있습니다.

자연 과학에 의한 새로운 생명관 – 생명과 정보

또 하나의 계기는 1950년대부터 60년대에 자연 과학이 가져다준 '생명관'과 그에 바탕을 둔 중요한 개념과의 만남입니다. 그 주된 것은 첫째로 사이버네틱스Cybernetics, 둘째로 네그負(마이너스) 엔트로피*, 셋째로 '정보'라는 개념을 포함한 분자 생물학과 분자 유전학의 새로운 지식입니다. 지금 여기서 이것들에 대해 이야기를 할 여유는 없지만 내가 눈을 뜬 문제를 조금만 살펴보겠습니다.

이중에서도 네그 엔트로피에 대해서는 이미 막스 벤제의

* 어떤 물리계 내에서 일하는 데 사용할 수 없는 에너지를 나타내는 하나의 척도. 일은 질서에서 얻어지기 때문에 엔트로피의 양은 그 계의 무질서나 무작위의 정도를 나타내는 것이기도 하다. 엔트로피 개념은 1850년 독일의 물리학자 루돌프 클라우지우스가 처음 제안했으며, 열역학 제2법칙이라 부르기도 한다. 이 법칙에 따르면 고온과 저온의 기체가 저절로 혼합될 때나 기체가 진공 내로 확산될 때 또는 연료가 연소할 때 같은 비가역 과정에서 엔트로피는 증가한다. 모든 자발적인 반응은 비가역적이다. 따라서 우주의 엔트로피는 증가하고 있다. 즉 역학적인 일로 변환할 수 있는 에너지가 점차 감소하고 있는데, 이 때문에 우주가 '쇠퇴하고 있다'라고 말하기도 한다.

정보 미학과 관련지어 분자 생물학적인 생명상의 선구가 됐던 에르빈 슈뢰딩거의 저작 『생명이란 무엇인가-물리적으로 살펴본 살아 있는 세포』에서 "생명체는 네그 엔트로피를 먹고 살아간다"라는 말을 접했습니다. 나는 이 말에서 언제나 베르그송Henri Bergson(1859~1941)*의 『창조적 진화』(1907)에서 만나게 되는 "생명에는 물질이 내린 장애물을 극복하려는 노력이 있다"라는 감동적인 말을 떠올렸습니다. 베르그송은 그러한 생명의 힘, 생의 약동을 '생명의 활력Elan Vital'이라고 불렀습니다. '물질이 내린 장애물'이란 이미 열역학의 엔트로피 증대 쪽-무질서·혼돈·일원화(죽음)로 향하는 자연의 비가역성-의 시간이 흐른 것을 표상하는 것입니다. 나는 그에 저항하는 생명의 가역 운동이 물질의 내부에 있으면서도 자유를 나눠 갖는 '생명의 창조 행위'라는 베르그송의 생명 파악 방식에 강하게 공감했습니다.

그 생명의 가역 운동을 나타내는 '네그 엔트로피'라는 새로운 개념과 노버트 위너Norbert Wiener(1894~1964)**가 창시한 '사이버네틱스'***라는 생명 시스템 이론과 분자 생물학·분

* 프랑스 철학자. 새로 대두된 생물학이나 실증주의의 성과를 더 넓은 시각에서 재인식한 실증론을 전개했다. 즉 물체의 내적 생명이라 말할 수 있는 정신 상태를 직관적으로 인식한 절대 운동이 바로 물체라고 생각했다. 이 사고는 미래주의 예술에도 커다란 영향을 주었다.

자 유전학 등에서의 정보 개념과의 만남은 나로서는 그야말로 섬광처럼, 우주 내 존재의 생명을, 그 창조 행위를 전체성에서 직관하는 계기가 됐습니다. 생명, 물질, 정보, 환경 등 이것들은 저마다 개별적인 존재로서가 아니라 하나인 것이라고 말입니다. 게다가 마침 동시대에 발생했던 미나마타 병水俣病을 비롯한 공해와 환경오염 같은 생활 세계의 대단히 구체적이고 충격적인 경험에 의해 우리 인간도 자연의 일부라는 자각과 그 생명의 전체적 연관성에 대한 인식 등이 현실적으로 한층 강하게 각성됐던 것입니다.

또 하나의 중요한 경험은 위너의 생명관****에서, 우리가 '안다'라는 것과 '전한다'라는 것의 바탕에 있는 것은 '살다'라는 것, 즉 '생명의 원原활동이다'라는 인식에 새삼 눈을 뜨게

** 미국의 수학자. 사이버네틱스의 창시자. 열네 살에 하버드대학 대학원에 입학해 수리 철학 및 동물학을 연구, 열여덟 살에 박사 학위를 취득했다. 전통적인 수학에서 알기 어려운 불규칙적인 현상을 해명하는 통계적 수법을 개발하고, 컴퓨터 설계의 기본적 원리 제안을 하는 한편, 기계와 생물을 포함하는 시스템의 억제, 통신 등을 취급하는 종합과학을 지향해 이를 사이버네틱스로 명명했다.

*** 위너가 제창한 학문. 사이버네틱스란 '배의 키잡이'를 의미하는 그리스어가 어원이며, 통신 제어 등의 공학적 문제에서 통계 역학, 신경 계통이나 뇌의 생리 작용 문제까지 통일적으로 처리하는 이론 체계다.

**** 『사이버네틱스: 동물과 기계의 억제와 통신』, 1948. 울름조형대학 수요특강 시간에 위너가 했던 특별강연. 일본어 번역본 초판 1956년 발행, 개정판 2011년 발행.

됐던 것입니다. '정보'라고 번역되는 'information'의 어원에는 바로 이 '알다'와 '전한다'라는 두 가지 의미가 포함돼 있습니다. 이것이 계기가 되어 나는 'information'의 뜻을 살펴보았는데, 일반적인 영어 사전에서도 확인할 수 있는 것처럼, 'inform'이란 동사는 "형태를 부여하다"라는 뜻의 라틴어에서 유래해 "(자본·생명 등)을 특징(성격) 짓는다" "~에 영혼을 불어넣다, 생명을 불어넣다" 등과 같은 근원적인 의미가 있고, 본질적으로 생명의 자기 창출과 세계 창출이라는 양의적인 '생명의 창조 행위' 자체가 그 의미의 근원입니다.

이러한 생명에 대한 새로운 식견에서 나는 생명과 디자인이라는 행위의 근원적인 관계를 직관하게 됐습니다. information이란, 'inform'하는 'action'(행위)인데, 이는 바로 '디자인'이라는 행위 자체가 아닐까 생각합니다. 커뮤니케이션 디자인이나 도구와 기계 등 생산물 디자인, 주거와 도시 등 삶의 환경을 디자인하는 행위는 이미 'inform'과 'information'의 어원과 깊이 결부돼 있습니다. 그것들은 이미 물질에 새로운 생명을 부여해 우리의 '살아가는' 기반을 형성하고 우리의 '살아가는(생명의)' 힘을 새로이 창조하는 행위이기 때문입니다. 디자인이라는 행위의 발생은 근원적으로는 '아는' 것과 '전하는' 것의 바탕에 있는 '살아가는' 생명의 원활 동인 창조 행위로 거슬러 올라가는 것이 아닐까요.

이러한 관점에서 나는 디자인이라는 행위의 의미를 '근대 디자인'이라는 근대화 고유의 현상으로 파악하는 동시에 인류사를 거슬러 올라가, 인간의 표상 행위와 도구 제작 등 창조의 시원始源까지 상상할 필요도 있다는 생각을 했습니다. 이는 근대화와 발전의 내발성 가운데 또 하나의 근원으로 지역 문화의 문제성과도, '생명'의 작용이라는 것을 통해 겹치고 있기 때문입니다.

여기서는 지역 문화의 고유성·특수성이야말로, 이 생명적인 가치에 의한 보편이라는 테마가 내재해 있습니다. 앞서 '몸짓-제스처' 장에서 언급한 것처럼 문화의 다원성, 다양성이야말로 생명 원리를 통해 보편적인 것이라는 인식과도 겹치는 테마입니다. 덧붙이자면 이 '몸짓'이라는 현상과 개념에 초점을 맞춘—앞서 언급하지 못했던—또 하나의 시각은, 디자인 행위를 인간의 표상 행위와 도구 제작 등의 시원과 지역 문화 등으로부터 탐사·고찰할 때와 새로운 프로젝트를 구상할 때의 방법 개념으로의 역할로 보는 것입니다. 몸짓은 인간의 표상 행위와 도구 제작의 원상 혹은 근원이자 동시에 새로운 상상력의 근원이기 때문입니다.

디자인 행위와 마땅한 생활 세계의 형성

나는 추상적인 표현이지만 디자인이란 "마땅한 생활 세계의 형성이다"라는 견해를 거듭 밝혀 왔습니다. 이 '생활 세계'에서 '생활'이란, 새삼 세계를 '살리고', '살아가는' '생명의 원활동'임을 더욱 깊이 인식하고, '생활 세계의 형성'이라는 개념과 문제 제기에 확신을 키웠던 것도, 지역 문화 고유의 경험 및 생명관과의 만남이 강하게 작용했습니다. 이 '생명'이란 '생'의 전체성, 바꿔 말하면 '생'이라는 말이 지닌 뜻 전체를 포함하는 것입니다. 따라서 '생활 세계'란 '생의 세계'라고 해도 좋을 것입니다. 종종 '생의 전체성으로서의 생활 세계의 형성'이라는 말을 해왔던 것도 그 때문입니다.

여기서 '생生'이란 영어 'life', 독일어 'Leben', 프랑스어 'vie' 등의 의미에 대응하는 것으로, 생명, 생존, 생활, 생계, 삶의 방식, 살아가는 방식, 활동, 생애, 인생, 사람들 사이의 관계, 생기, 생명을 지닌 존재, 생물 등 그것들의 말뜻과 그것들의 동사動詞에까지 미치는 모든 의미를 포함합니다. 그에 대해 일본어에서의 '生'은 서구 언어와 같은 의미를 포함하면서도 더욱더 '생'의 근원으로서의 '생성'과 '생명의 탄생'을 의미하는 '되다'와 '태어나다'라는 말뜻을 원천으로 하여, 더욱 강한 '생명'과의 의미의 연관성을 바탕에 지니고 있습니다(그

生

うまれる　うむ
はえる　あらわれる
なる　成　ある　存
いきる　活　いかす
人　いきかた　計　くらす
共　**生**　いき　息
いのち　命　産　なりわい　業
一　そだつ　育　おいる　涯
気　いきもの　物
死　回　うまれかわる
態
圏

57. 무카이 슈타로, 〈생의 컨스텔레이션〉, 2003.

58. 상형문자 '生'의 형성 과정.

　(시라가와 시즈카, 『자통』, 헤이본샤, 1996, 895쪽.) Courtesy of Heibonsha

림 57). 시라카와 시즈카의 『자통』에 따르면 이는 한자 '생'의 형상성에도 있는 것으로, 그 형은 '풀이 돋는 모습, 발아 생성의 모습을 나타내는 문자로, 모든 새로운 생명이 발생하는 것'을 의미한다고 합니다. 식물의 생성이란 바로 생명의 원초 형태이지요(그림 58).

이렇게 보면 우리가 매일을 보내는 '생활'이란 그 말뜻을 돌아보는 것만으로 생명으로서 자연을 살아가고 있는 것을 알 수 있습니다. '생활 세계'라고 하면 다소 추상적으로 들리지만, '생활'이라는 말과 행위에서 일상, 우리 인간도 자연의 일부이고, 살아가는 존재라는 세계의 감각을 지니는 것이 중요하다고 생각합니다.

이처럼 life, Leben, vie 등 서구 언어를 포함한 '생'이라는 말의 의미의 확장에서 볼 수 있듯이 디자인이라는 행위는 그야말로 인간의 생명과 생존의 기반과 안전, 나날의 생활 방식, 살아가는 방식과 살아가는 방법, 사람들이 살아가는 온갖 사회적인 영위와 커뮤니케이션 등에 미치는 인간의 탄생에서 죽음까지의 생의 과정과 생명의 원천으로서의 자연과 생명을 지닌 존재와의 공생 관계 등을 포용하는 '마땅한 생활 세계의 형성'에 넓고 깊게 관련된다고 할 수 있습니다.

거듭 말하지만 디자인이라는 창조 행위는 바로 전체로서의 '생'의 기반의 충실, '생명'의 생성과 존재의 의의와 깊게 결

부돼 있습니다. 따라서 디자인이란 그 본질에서 일반적으로 이해되는 것처럼 그저 산업과 경제와 시장을 위한 행위는 아닌 것입니다. 기계에 의한 근대 산업사회에서 생활 세계와 물건을 만드는 마음의 존재 방식을 묻는 러스킨과 모리스의 근대 디자인의 원초적인 태도도 그 근본에서 '생'의 충실, '생명'의 의의와 깊이 연결돼 있었던 것입니다.

1 사이토 모키치, 『사이토 모키치 수필집』, 이와나미분코, 2003, 56~91쪽.

2 이 디자인 교육 기관 상호 네트워크를 창공에 떠다니는 아름다운 적란운에 비유, 'CUMULUS'라는 명칭으로 국제적인 활동을 전개했습니다.

3 위르겐 하버마스, 『근대 미완의 프로젝트』, 이와나미쇼텐, 2000.

4 이 텍스트는 독일공작연맹 기관지 『werk und zeit』 4/91호에 수록돼 있습니다.

5 Meadows, D. H.; Meadows, D. L.; Randers, J.; Behrens III, 오키타 사부로 옮김, 『성장의 한계 로마 클럽 '인류의 위기' 리포트』, 다이아몬드샤, 1972.

6 나쓰메 소세키, 『평론 잡론』(소세키 전집 제14권), 소세키전집간행회, 1925, 262~281쪽.

7 쓰루미 가즈코, 『현대 국제 관계론─새로운 국제 질서를 추구하며』에 수록된 「내발적 발전론의 전개」, 도쿄대학출판부, 1980, 190쪽. 현재 이 논고의 주요 부분은 쓰루미 가즈코, 『내발적 발전론의 전개』(지쿠마쇼보, 1996)에 재수록돼 있습니다.

8 당시에는 이와 같은 체험에서 1929년 베를린에서 '풍토성'(風土性)의 문제를

생각하기 시작해 최초로 이 단어를 써 풍토성 이론을 만들어낸 와쓰지 데쓰로(和辻哲郎)의 저서 『풍토, 인간학적 고찰』(이와나미쇼텐, 1935)을 읽었을 때의 감동과 함께 떠올렸습니다. '풍토'란 그 장소 고유의 자연환경을 지칭할 뿐만 아니라 거기에 사는 사람들의 생활이나 행동 등이 하나로 엮인, 그 기억의 총체를 나타내는 단어입니다. 오귀스탱 베르크(Augustin Berque)도 말했듯이, 와쓰지가 개척한 풍토론에는 '근대'를 뛰어넘는 새로운 지의 형태가 나타나 있다고 생각합니다. 이 책은 '내발성' 문제와 연결해 — 디자인 개념과도 — 검토할 필요성이 있다고 생각합니다.

균형 잡힌 관계
Verhältnis

표상
Vorstellung

변화
Veränderung

진동
vibration

시력 · 상상력 · 이상상 · 비전
vision

가치
value

베리에이션 · 변화 · 변수
variation

예비교육 과정 · 예비 과정
Vorkurs

생 · 생명 · 생활
vie

지암바티스타 비코
Vico, G.

부
wealth

비주얼커뮤니케이션
visual communication

진정한 생활 세계의 형성─진정한 가치와 부란 무엇인가

'생'의 충실─진정한 사회 과학·러스킨 경제론에 대한 재고

이 장에서는 마땅한 생활 세계를 위한 진정한 가치, 즉 가치價値와 부富란 무엇인지 생각해보려 합니다.

'생'의 충실이라 하면 바로 존 러스킨이 떠오르는데, 흥미롭게도 1990년대 초부터 2000년대에 걸쳐 일본에서 오랫동안 끊어졌던 러스킨의 경제론에 대한 재검토가 시작됐습니다. 재평가의 주요 내용을 살펴보면, 러스킨을 문화 경제학의 선각자로 간주하고 그 경제론을 현대사회에 이론적으로 적용해 전개했던 것, 부를 정의하는 방식에 대해 마르크스와 러스킨을 비교해 러스킨의 현대적 의의를 고찰하고 그의 경제사상에서 일본의 전통에 있는 유사한 윤리적 경제관

의 현대성을 재조명한 것, 러스킨을 오늘날 유럽연합이 추진하는 사회적 경제이론의 선각자로 여기고 물질적 풍요가 아니라 인간성과 정신적인 풍요를 바탕에 둔 마하트마 간디도 깊은 영향을 받은 경제사상으로 그 현대적인 의의를 언급한 것 등 다양한 책들이 출판되기도 했습니다. 이 러스킨 재평가의 흐름은, 일본과 세계의 근대화를 되돌아보는 사조와도 겹치는 내용입니다.

이러한 사조를 받아들여, 나도 러스킨의 정치경제학 저서 『나중에 온 이 사람에게도』와 『한 줌의 티끌』을 다시 읽어보았습니다. 『나중에 온 이 사람에게도』에서, "우리는 찬미, 희망, 사랑에 기대어 살아간다"라는 워즈워스의 시와 겹쳐서 유명한 구절, "생명 없이 부는 존재하지 않는다. 생이라는 것은, 그 안에 사랑의 힘, 환희의 힘, 찬미의 힘, 모두를 포용하는 것이다"[1]라는 생산의 진정한 가치를 되묻는 그의 힘찬 언어와 다시 만나 새삼 감동했습니다. 이는 바로 '생'의 충실, 그리고 '생명'의 존엄을 바탕에 둔 경제사상으로, 마땅한 경제학의 규범적 이론을 제안한 것이라고 생각합니다.

러스킨은 가정과 국가의 경제를 움직이는 인간의 자격으로 서로간의 사회적인 애정과 균형 잡힌 정의를 전제 요건으로 삼았습니다. 아무튼 깊은 '애정'과 함께 '정직'이 절대적인 전제입니다. 그 논거를 분명히 하기 위해 경제를 그저

상업적 이익을 위한 돈벌이 수단으로 파악하는 인간의 갖가지 부당한 행위를 들었는데, 이 책에서 지적한 불량식품 같은 사례들이 마치 오늘날의 사회를 보여주는 것 같아 정말 놀라웠습니다. 지금처럼 경제 성장 지상주의와 효율 지상주의를 바탕으로, 한탕주의와 금융시장에 휘둘려 정직하게 일하는 사람이 끊임없이 피해를 입는 사회에서는 진정 윤리에 바탕을 둔, 자연과 인간의 생의 존엄을 지키는 정치 경제 사상이 사회와 인간 활동의 중심을 잡아줬으면 하고 통감합니다.

러스킨 경제학에서 현대적인 의의의 하나로, 특히 내가 언급하고 싶은 것은 『한 줌의 티끌』[2]에서 '부'를 정의하는 장에서 가치 있는 사물인 토지에 대한 부분입니다. 러스킨은 사회의 부를 '가치 있는 사물'로 정의했는데, 앞서 말한 것처럼 부란, '생' 이외에는 있을 수 없는 '생'의 충실을 진정으로 지탱하는 사물의 힘과 작용이라고 그 가치를 정의했습니다. 그러한 '생'을 지탱하는 가치 있는 사물 항목의 맨 앞에 토지를 두어, 그 토지를 다음과 같은 방식으로 파악한 것에 주목해야 합니다.

즉 토지는 이중의 가치를 지닌다고 합니다. 토지에는 그에 따라붙는 공기·물·생물이 포함되며, 그 토지에 이어지는 호수와 바다도 포함해 음식물과 동력을 만들어내는 풍토에 기

인한 토지의 표면과 토질土質 같은 가치와, 풍토와 지형의 변화에 기인하는 아름다움의 향수와 사색의 대상으로 지력의 원천이 되는 가치가 있다고 합니다. 이는 바로 자연과 인간의 근원적인 관계를 깊이 들여다본 생명적인 가치 파악 방식입니다. 토지에 대한 러스킨의 시각은 그가 사회 변혁과 인간성 재건의 바탕에 자연과 인간의 근원적 관계 회복과 자연과 풍경의 생명성에 대한 각성이 필요하다고 했던 의미를 환기시킵니다.

토지에 대한 러스킨의 이런 시각에는 거의 한 세기 뒤인 1970년대 들어서 급속히 경제학을 비롯한 여러 사회 과학 분야가—앞서 말한 새로운 자연 과학적 생명관과 공해·환경·자원 등을 둘러싼 여러 문제에 의해—학문에서 근본적인 물음을 요구받는 문제와도 겹치는 바, 그의 선견지명을 볼 수 있습니다. 그것은 자연·생명·인간의 문제입니다. 예를 들어 상품경제와 시장경제를 대상으로 한 경제학에서는 생명, 즉 '살아 있는 것'을 고찰 대상으로 하는 근본적인 변혁이 요구된다고 할 수 있습니다.

'토지'란 무엇인가

이러한 맥락에서 당시 주목받았던 책이 에른스트 F. 슈마허Ernst F. Schumacher(1911-77)*의 『작은 것이 아름답다―인간 중심의 경제학』[3]입니다. 슈마허는 여기서 이전 경제학에서는 그저 생산의 요소로 파악했던 토지의 의미를 근본적으로 되돌아볼 필요성을 제기했습니다. 올바른 토지 이용에 대한 고찰의 장에서 "내가 여기서 토지라고 하는 경우, 그 위에 사는 생물도 포함한다"라고 한 구절은 매우 유명합니다. 토지는 경제를 넘어선 것, 경제 이전의 것, 어떤 의미에서 '성스러운 것'이라고 할 수 있는, 인간이 만든 것이 아니라 애초부터 고유의 가치를 지닌 것으로 새로이 파악한 것입니다.

여기서는 토지가 시장市場의 대상이 아니라는 인식도 드러납니다. 토지가 시장의 대상으로 상품화되면 토지는 자연환경으로서 생명적인 고유성을 잃어버리게 됩니다. 이러한 인식은 이미 제2차 세계대전의 포화 속에서 인류 경제학을 제기했던 칼 폴라니Karl Polanyi(1886~1964)**도 보여주었는데,

* 독일 경제학자이자 경제인. 제2차 세계대전 후 영국 정부기관과 개발도상국의 경제·정치 고문으로 활약했다. 서구 근대화의 중심에 있는 경제 확대주의나 물질주의를 인류 사회를 흔드는 것으로 비판하며, 1973년 『작은 것이 아름답다』를 집필. 중앙집권화와 거대 도시화에 경종을 울리며 저에너지 소비형 경제 시스템과 소규모 커뮤니티에 의한 교외형 중간 크기 발전 모델을 주장했다.

"경제적 기능은 토지가 지닌 여러 가지 생활 기능 중 겨우 한 가지일 뿐이다. 그것은 인간 생활에 안정성을 부여하는 것이다. 즉 주거의 장소이고, 육체적 안전을 위한 하나의 조건이고, 풍경이고, 계절이다. 토지 없이 생활한다는 것은, 손발 없이 살아가는 것과 같다"[4]라는 열변이 떠오릅니다.

이러한 토지의 새로운 인식을 바탕으로 나아가 슈마허가 근대 공업사회가 성립된 이후, 공업 생산의 경제 원리에서 파악해왔던 농업을 생명 과정의 자리에 다시 놓고, 공업 생산과의 근본적인 차이를 분명히 해가는 고찰도 대단히 중요합니다. 농업은 인간이 생명, 살아 있는 것이 스스로의 생명에 협력하는 생산 과정이었고, 생산과 시장의 효율성에는 적응하지 않는 공업과는 완전히 반대되는 특질을 지닌 생산 과정이기 때문입니다. 슈마허는 간디의 사상에 공감했기에 이러한 사색의 전개는 러스킨 사상의 맥락과도 어떤 부분에서는 연결될지 모릅니다.

덧붙이자면, 오늘날 누가 보기에도 분명하지만 일본의 농업(축산업, 임업, 수산입을 포함한)은 성립 이래 최대 위기

** 헝가리 경제역사가. 『암묵적 영역』의 저자 마이클 폴라니의 형. 경제를 넓게 인류학적 시각에서 논해 1944년 발표한 저서 『거대한 전환』 등에서 시장경제 사회가 인류사에서 특수한 상황임을 명확히 했다. 경제 인류학의 구상과 발전에 공헌했다.

를 맞았습니다. 그 위기는 바로 농업을 공업 생산 원리로 파악하고 추진해온 일본 농업 정책—특히 파괴적이라 불리는—농업기본법 등 잘못된 제도가 불러일으킨 결과입니다.[5] 농업은 말할 것도 없이 지역 고유의 부富에 관한 문제이며, 농업의 위기는 동시에 지역 고유성이라는 가치의 명맥이 위기에 놓인 것이라고 할 수 있습니다. 이는 바로 지역 고유의 토지 가치에 대한 인식과도 깊이 연결된 문제입니다. 더구나 이는 우리 자신의 생의 근본적인 기반 붕괴와도 관련돼 있습니다.

슈마허가 문제를 제기한 것과 비슷한 시기에 일본에서도 사회와 자연, 사회와 생명의 접점에 주목해 생명계를 바탕에 놓고 경제학을 다시 살펴보는 고유의 이론을 창출하려는 시도가 있었습니다. 인간과 자연의 물질 대사=에코 시스템에 대한 새로운 지식에서 생명계를 바탕에 두고 근대 경제학을 재구축해가는 다마노이 요시로玉野井芳郎의 이론 전개도 중요한 예 중 하나라고 생각합니다. 다마노이의 『이코노미와 에콜로지, 광의廣義의 경제학을 향한 길』(미스즈쇼보, 1978)이나 『생명계의 이코노미』(신효론, 1982) 같은 책은 농업과 공업의 본질적인 차이를 근대 경제학의—이 책에서도 새로이 조명하는 이론의—여러 논고를 통해 다시 보고 지역과 내발적 발전의 문제를 생각하는 데도 많은 도움을 주었습니다.

다마노이의 책을 처음 접하고 특히 흥미로웠던 점은 독일 경제학의 전통 속에 지리학의 영향이 널리 침투해 있다는 것, 그 때문에 지역의 고유성과 생활공간, 풍경·경관 같은 개념과 주제가 사회·인문과학의 대상이 되어 경제학에서도 고찰의 대상이 됐다는 독일 경제학의 역사적인 발전 경위였습니다. 게다가 이들 책과 함께 식물학자인 미야와키 아키라宮脇昭의 『식물과 인간, 생물 사회의 밸런스』(NHK북스, 1970)를 비롯해 독일의 잠재자연식생 이론*이라는 식생학植生學에 관한 연구에서 그 독자적인 식생학 연구 성과를 지리학의 입장에서 지표의 특징이나 경관과의 관련에서 종합적으로 파악하는 식물 지리학이 발달했다는 것도 처음으로 알았습니다.

오늘날에는 이러한 잠재자연식생 이론과 식생 지리학의 전개에 의해 사회·인문과학의 입장에서도 토지와 지역의 고유성이라는 가치의 문제가 토지와 지역의 미생물부터 인간을 포함하는 생물의 생명권인 표층 토양 또는 지표토地表土와 잠재자연식생 같은 에콜로지컬한 특질과 그 토지와 지역의 풍경 혹은 경관의 아름다움 같은 가치로—러스킨이 다시

* Potential natural vegetation. 식물 생태학상의 개념으로 일체의 인간 간섭을 배제했다고 가정할 때, 현재의 입지 기후가 지지하여 얻을 수 있는 식물. 1956년 독일 식물학자 라인홀트 튁센(Reinhold Tüxen)이 제기했다

보았던—저마다 소중한 고유성, 생명성으로 인식하게 됐던 것입니다.

이런 경위에 대해 또 하나 살펴보고 싶은 것은 앞서와 같은 여러 과학 분야의 합류 혹은 상호 침투가—당연히 학문이라는 지향성에서—진정으로 생을 충실하게 하는 기반, 진정으로 생활 세계의 질의 바탕을 형성하는 커다란 힘이 되어간다는 학문의 통합적 작용이 만들어내는 고유한 가치 풍경입니다. 이처럼 넓고 깊은 과학적인 인식이 상업적인 시장 경제를 억제하고 생활을 지키는 힘이 되어 그 나라의 '지역 고유성'을 보전하고 '토지를 시장의 법칙 바깥'에 두는 규칙과 건설법에서 '지표토를 보호'하는 제도화를 가능하게 하는 것입니다. 이런 의미에서도 디자인이라는 행위는 여러 과학 분야의 횡단과 연계가 불가결하고, 또 횡단·연계가 가능한 상상력과 창조성이 넘치는 디자인의 지와 그 형성 기반이 무엇보다 필요하다고 생각합니다.

디자인 계몽사상과 러스킨의 가치관

앞서 살펴본 현대 경제학에서 러스킨을 재평가하는 관점 중 한 가지는 그가 독자적인 사물의 가치, 그 '부'를 파악하

는 방식입니다. 나는 이 가치론을 새로 접하고, 이미 내 안에 있던 '디자인의 모데르네'라는 '경험으로서의 문화'로 거슬러 올라가는 것 같은 느낌을 받았습니다. 앞서 'ⅱ' 장 '디자인의 원상으로서의 모데르네'라는 부분에서, 내가 울름조형대학에서 공부할 때 '모데르네'라는 근대 프로젝트라는 면면한 디자인 운동의 흐름에 눈을 떴던 것에 대해 이야기했습니다.

이 디자인 운동을 추진해왔던 사람들이 공유하는—마치 그 생활권에 가득한 대기와 같은—역사와 사상을 경험했던 것을 나는 "경험으로서의 문화"라고 불렀습니다. 이 말을 처음에 적용했던 체험이 울름에서 처음으로 만난 스위스공작연맹과 독일공작연맹의 합동대회였습니다. 그 강연과 토의의 열기 속에서 사람들에게 역사를 통해 공유되는 디자인의 정신, 그 본체를 나는 "경험으로서의 문화"라고 불렀던 것입니다. 그리고 그 경험은 언제부턴가 내게도 '문화의 기억'으로 몸에 담겼습니다.

내 마음이 그처럼 "경험으로서의 문화"로 거슬러 올라갔던 것은 러스킨의 가치론이 그저 사물 자체의 가치 문제가 아니라, 사물의 생성 과정을 포함한 가치 형성론이었기 때문입니다. 이러한 가치 생성관은 꼭 러스킨을 의식하지 않아도 근대 디자인 계몽의 배경을 이루는, 마땅히 합의된 사상이었던 게 아닐까 생각합니다. 그것은 뒤에 언급하겠지만 특히

운동으로서의 디자인 교육 사상의 바탕과 강하게 공명하는 것입니다.

러스킨의 가치론을 잠깐 살펴봅시다. 그가 사회의 부를 '생'의 충실성을 진정으로 지탱하는 '가치가 있는 사물'로 정의했던 것은 이미 언급했지만, 나아가 그 가치에는 두 가지 속성이 있다며, '고유 가치intrinsic value'와 '유효 가치effectual value' 개념을 내세웠습니다. 그리고 그 두 가치의 관계를 다음과 같이 서술했습니다.

사물이 지닌 (고유) 가치가 유효한(가치 있는) 것이 되려면, 그것을 받아들이는 사람이 일정한 상태에 있어야 한다. (중략) 유효 가치가 생산되려면 늘 두 가지가 필요하다. 우선 본질적으로 유용한(고유 가치가 있는) 사물을 생산해야 하고, 다음으로 그것을 사용할 능력을 생산해야 한다. 고유 가치와 수용 능력이 동반되는 경우에는 유효 가치, 즉 부가 존재한다. 고유 가치와 수용 능력, 둘 중 한쪽이 결여된 경우에는 유효 가치는 존재하지 않고, 즉 부는 존재하지 않는다.[6] (괄호 안은 저자가 보충한 것.)

즉 가치의 생산은 "본질적으로 유용한(고유 가치가 있는) 사물을 생산하는 것과 그것을 사용할 능력을 생산하는 것"

입니다. 바꿔 말하면 사물의 고유 가치의 생산과 그것을 사용하는 사람의 수용 능력의 생산이라는 것이 됩니다. 바로 '사물의 고유 가치를 창출하는' 것과 사용자의 '사물의 고유 가치를 수용하는 능력을 창출하는' 두 가치의 형성이 근대 디자인 계몽사상의 배경을 이룹니다.

그렇다면 '고유 가치'란 무엇일까요? 'intrinsic'이라는 말은 위 인용문의 원래 일본어 번역에서는 '본질적'이라고 되어 있는데, 이는 라틴어 '내부의 의미에서'라는 것이 그 유래이며, "(가치·성질 등) 본래 갖추고 있는, 고유의, 본질적인"이라는 의미로, 여기서는 일반적인 '고유'라는 단어로─다시 일본어로는 '실효적'이라고 옮겼던 'effectual'을 '유효'라는 단어로─바꿔놓았습니다. 러스킨은 이 고유 가치를 "임의의 사물이 지닌, 생을 지탱하는 절대적인 힘이다"라고 했습니다. 조금 길지만 이 뒤에 이어지는 말도 옮겨보겠습니다.

품질과 중량이 일정한 한 다발의 밀은 그 속에 인체의 실질을 유지하는 계량 가능한 힘을 지니고 있고, 1입방피트의 청정한 공기는 인간의 체온을 유지하는 하나의 고정된 힘을, 또 일정하게 아름다운 한 다발의 꽃과 풀은 오감 및 심정을 고무하여 활기를 부여하는 하나의 고정된 힘을 지닌다. 사람들이 밀이건 공기건 꽃과 풀이건 거부하고 경멸한대도 그것

들의 고유 가치에는 조금도 영향을 끼치지 않는다. 사용되건 사용되지 않건 그것들 자신의 힘이 그 속에 존재하고, 그 독자적인 힘은 다른 어떤 것 속에도 존재하지 않는다.[7]

위의 글에서는 밀, 공기, 꽃과 풀 같은 생명이 있는 자연물을 대상으로 삼았습니다. 따라서 그것들은 인간이 만든 완전히 인공적인 것과는 다른, 스스로 생성된-대신할 수 없는-고유성을 지닙니다. 그러나 말할 것도 없이 인간이 만든, 인간이 생산한 사물에도 자연물의 고유성과 마찬가지로-대신할 수 없다고 할 수 있는-본질적으로 유용한 고유의 가치를 지닌 사물의 제작과 생산이 요청됩니다.

러스킨에게 이 '본질적으로 유용한 고유의 가치를 지닌 사물'이란 인간의 행복과 건강을 증진시키고 진정으로 생의 충실을 지속적으로 지탱하여 전적으로 생활의 질을 형성하는 사물로, 이것이 사회의 '부'가 되는 것입니다. 따라서 그 밖의 사물은 유해한 것으로, 생을 파괴하는 군비軍備 등에 이르러서는 말할 것도 없이 러스킨이 말한 '부'와는 반대로 '해로운 것'입니다.

이처럼 부를 '생의 충실, 전적인 생활의 질적 형성'으로 파악하는 방식은 앞서 언급했던 생활환경의 전적인 질적 향상을 지향했던 공작연맹 디자인 운동의 호흡과 곧바로 상응하

는 것입니다. 더구나 사물 고유의 가치가 유효한 가치로서의 진정한 '부'가 되기 위해서는 사용자가 수용하는 능력과 지향성에 의존할 수밖에 없고, 그 수용 능력의 생산, 즉 사용하는 개개인이 가치의 고유성에 대해 지니는 감수성, 판단력, 향수하는 힘 등 널리 잠재된 능력을 해방시키기 위한 계몽적·창조적인 교육이 필요하다는 판단도 디자인 운동과 하나로 연결되는 문제 의식입니다.

왜냐하면 디자인 운동이 사람들에 대한 새로운 사물과 생활환경의 질에 대한 계몽적 운동이고, 동시에 그러한 생활을 위해 새로운 고유의 가치를 창조할 수 있는 전적인 인간 형성을 위한 미술공예 교육의 개혁 운동이기도 하기 때문입니다. 그것은 영국의 산업혁명 이래 과학기술 문명이 가져온, 인간 심신의 통합성 분열과 생의 전체성 상실이라는 서구 근대의 일대 위기에 기인한 인간성 회복의 다양한 교육 운동 사조와도 합류하는 새로운 예술 교육과 공작 교육에 의한 전적인 인간의 재건을 지향한 것이었습니다. 예를 들어 바우하우스의 운동도 그 바탕에서는 초기에는 이텐이, 뒤에는 모호이너지가 끊임없이 거듭 강조했던 것처럼, 이러한 전인적 인간의 육성이라는 교육 운동 사조와 하나의 흐름을 이루었던 것입니다.

러스킨의 "부의 가치는 인간의 수용 능력에 의존한다"

라는 사고방식도 오늘날의 경제학이 주목하는 관점입니다. 특히 1980년대 인도의 경제학자 아마르티아 센Amartya Sen(1933~)*이 복지 후생 경제학의 관점에서 제기했던 잠재 능력론과도 관련됩니다.[8] 이는 인간이 살아가는 방식, 선택의 자유를 넓혀가는 인간 개발 이론과도 관련된 것으로 디자인 교육 사상과도 통하는 것입니다. 여기서 그 구조에 대해 말할 수는 없지만, 나는 '생'의 전체성과 결부된 디자인 교육의 근원적인 사상이 아이들의 영역에서 널리 생활 세계로 침투하기를 바랍니다. 이텐은 "인간은 누구라도 자연스레 갖춘 천부의 재능을 갖고 있다"[9]라고 했고, 모호이너지는 "누구라도 그 본성에 창조적 에지를 발전시킬 수 있는 커다란 능력을 갖고 있다"[10]라고 했습니다. 이들의 인간관처럼, 한 사람 한 사람의 소중한 재능을 발전시켜 고유의 힘으로 개화시킬 수 있도록 배움의 장을 형성하는 것이 가장 필요하다고 생각합니다. 최근 특히 주목받고 있는 스칸디나비아 국가의 어린이 교육환경은 그러한 예 가운데 하나라고 생각합니다. 또 유럽의 주요 국가들이 시행하고 있는 대학까지 무상으로 교육하는 것도 중요한 과제입니다.

* 인도 경제학자. 공리주의를 비판해 복지경제에 '잠재 능력'이라는 개념을 두고, '삶의 선택의 폭, 좋은 생활을 선택할 수 있는 가능성이 얼마나 열려 있는가'라는 척도로 복지를 평가할 것을 제안했다. 1998년 노벨 경제학상을 수상했다.

다시 러스킨, 모리스에서 예술가 마을
그리고 공작연맹으로

앞서 다름슈타트 예술가 마을이 영국의 러스킨과 모리스로부터 공작연맹, 바우하우스에 이르는, 근대 디자인 운동이 독일로 중계되는 역사적인 지점이었다고 했지요. 이 예술가 마을이 개설되기 직전인 19세기 말, 아마도 다름슈타트 마틸데 언덕은 러스킨과 모리스의 예술 운동과 사회 개혁사상의 새로운 공기에 흠뻑 젖어 있었을 거라고 상상할 수 있습니다.

이미 언급한 것처럼 예술가 마을을 건설했던 에른스트 루트비히 대공은 빅토리아 여왕의 딸인 어머니에게서 유소년기부터 영국 문화의 교양을 몸에 익혀 러스킨과 모리스의 사회 개혁적인 미술공예운동에도 공감하고 그 사상을 깊이 흡수했습니다. 당시에 대공이 러스킨과 모리스의 사상과 운동의 추진자였던 찰스 로버트 애시비Charles Robert Ashbee와 맥케이 휴 베일리 스콧Mackay Hugh Baillie Scott에게 궁전의 인테리어와 가구의 디자인을 맡겼던 것이 그 예입니다. 애시비는 뒤에 예술가 마을의 건설과 그 운동의 전개를 위해 요제프 올브리히와 페터 베렌스 등을 초빙하고 활동하게 하는데 대공의 좋은 상담역이 됐다고 합니다.[11] 덧붙이자면 이

예술가 마을 운동의 일환으로, 당시 공동 아틀리에인 루트비히 관에서 예술가들이 창작활동을 하게 하고 동시에 새로운 인재의 육성을 위해 1907년 설립된 공작예술학교는 현재 다름슈타트공과대학 디자인 학부의 전신입니다.

러스킨과 모리스의 사회 개혁적인 예술 이념은 독일에서 크게 환영받았습니다. 이 예술가 마을 운동에 참가했던 베렌스도 그 예술 이념의 강력한 지지자 중 한 사람이었습니다. 이런 사정은 이 예술가 마을이 러스킨, 모리스에게 미술공예운동과 독일공작연맹을 잇는 중요한 결합 기관이었다고 이야기되는 이유입니다.

앞서 언급했던 두 정치가 나우만과 호이스가 독일공작연맹운동을 통해 발전시켰던 사회 개혁 사상을 떠올려보길 바랍니다. 나우만의 '물건을 만드는 사람들'의 '만드는 마음'의 기쁨과 창조성, 그 긍지와 존엄을 되살려 '생의 전체성을 회복'시킨다는 공작연맹 설립 이념과, 호이스의 공작연맹 추진 활동과 '질이란 무엇인가'라는 강연입니다. 여기서 특별히 언급하고 싶은 것은 호이스가 그 강연에서 생의 '질'을 문제로 삼았던 선각자로서 러스킨의 의의를 환기시켰다는 점입니다. 중요한 것은 러스킨이 인간 영혼의 회복과 그 생을 지탱하는 사물의 생명성을 되살리기 위해 국민 경제학의 확립이라는 아이디어에 도전했다는 언급입니다.

이처럼 근대의 예술 운동에서 출발한 디자인 운동이, 또는 디자인이라는 행위가 근대화를 내발적인 근대성으로, 마땅한 생활 세계로 향해 변혁·재구축하기 위한 사회 개혁 사상이고 방법이었다면, 근대 자본주의 산업을 지탱했던 영국의 애덤 스미스가 주장한 '보이지 않는 손', 시장경제의 자율 작동 원리에 바탕을 둔 경제인이 중심이 된 경제학과는 또 다른 경제학을 확립하는 것이 필요하다고 할 수 있습니다.

그러한 경제학이란 인간의 생활, 생의 전체성을 중심에 둔 경제학이어야 합니다. 러스킨이 제기했던 정치경제학은 바로 그러한 '생'을 중심에 둔 경제학입니다. 호이스가 이 경제학을 '국민을 위한 경제학', 즉 '국민 경제학'이라는 개념으로 파악했던 것은, 근대화 후발국인 독일에서 러스킨의 경제학 논고가 간행되기 거의 20년 전인 1841년 이미 영국의 시장경제에 바탕을 둔 애덤 스미스의 경제학(『국부론』)에 대한 비판적 도전으로 경제학자인 프리드리히 리스트Friedrich List(1789~1846)가 독일 민중을 위한 내발적인 '국민 경제학'이라는 개념과 이론 전개를 제기했기 때문입니다.

러스킨의 경제학은 자국의 애덤 스미스와 데이비드 리카도 등 고전 경제학의 원리를 통렬한 비판하며 제기됐기에 호이스가 "러스킨은 말하자면 시대의 반역자이고, 그 행위는 명백히 하나의 모험이었다"[12]라고 칭찬한 의미를 알 수

있습니다.

오로지 기업가들의 이윤 추구와 부의 획득 경쟁에 매몰된 빅토리아 왕조의 번영 속에서 제기됐던 러스킨의 경제학은 명백히 정의를 향한 모험적인 행위였고, 경제인이 아니라 그야말로 국민을 중심에 둔, 민중 생활의 '질'의 향상·충실을 위한 경제학, 독일에서 나온 국민 경제학과 겹치는 경제 사상이라고, 호이스는 깊이 공감하며 칭찬했던 것이라고 생각합니다.

게다가 그것이 자연과 인간의 관계성과 인간의 마음과, 물건을 만드는 마음과 예술의 사회적 기능 등의 회생, 생의 전체성의 회복이라는 과제와 결부돼 있었기 때문이기도 합니다. 오늘날의 정치경제학이 러스킨에 새로이 주목하는 것도 그가 제기한 문제가 이러한 관점, 마땅한 21세기 문명의 문제들과 일찍이 연접해 있기 때문입니다.

리스트의 국민 경제학이라는 개념은 대체로 1870년대 독일에서 시장 원리에만 내맡길 수 없는 또 하나의 경제 원리로 탄생한 재정학財政學과, 프랑스의 사회사상가 샤를 푸리에(Charles Fourier(1772~1837))의 공동 사회에 대한 구상에서 생긴 프랑스와 독일의 사회경제학 사상에 계승되어 오늘날 유럽연합이 정치·경제 활동의 규범으로 삼은 사회적 경제 이론의 사상과 결부돼 있습니다. 시장만이 유일한 가치가 아니

라, 그보다 소중한 것은 사람들의 안심·안전·평화와 민주·
자유라는 것으로, 복지·보건과 교육 그리고 환경을 우선시
하는 유럽연합의 사회 정책도 이러한 사상을 구체화한 것입
니다.

가치의 전환 ― 두 가지 자연의 붕괴

러스킨이 제기한 예술과 정치경제학 사상의 현대성이란
두 가지 자연의 붕괴라는 현대의 절실한 문제를 일찍이 보
여준 것이라고 생각합니다. 바로 인간을 둘러싼 자연과 인간
내부의 자연의 붕괴라는 문제입니다. 지구 환경 파괴와 인간
마음의 황폐화라는 생의 위기의 문제입니다. 러스킨은 이러
한 위기의 회피, 두 가지 자연의 회복, 재생의 방식을 제시했
던 것입니다.

두 가지 자연에 대해서는 'i' 장에서 알베르스의 회화 세
계와 관련지어 괴테의 『신과 세계』 속의 「에피레마」라는 시
를 인용한 바 있습니다.

안에 있는 것과
밖에 있는 것이

있는 것이 아니다.

자연은 안의 밖에 있고,

밖의 안에 있기 때문이다.

괴테의 말처럼 우리의 밖에 있는 세계는, 동시에 우리의 안에 있는 세계이고, 밖과 안이 따로 있는 것이 아니라 두 개의 자연이란 "두 개이자 하나의 세계, 하나의 우주"라고 파악됩니다. 알베르스의 화화 세계에서는 이를 밖과 안이 서로 호응하고, 서로 공명하는 색채의 잔상 체험이라는 현상으로 고찰했습니다. 또 '흐림' 장에서는 러스킨의 '풍경의 발견'을 동시에 '인간의 내적 자연의 발견'으로 파악해 "생성하는 자연을 살아가는, 자연의 생명을 함께 살아가는" 체험으로 언급했습니다. 이처럼 밖과 안이 하나가 된다는 것은 우리가 만상萬象의 생명과 접하고 삼라만상과 공명하고 우주와 하나가 되는 것으로 근원적인 아름다움과 평온을 깊이 누리는 것, 우리가 그야말로 이 대우주에서 살아가는 것은 유일무이한 지복인 것입니다. 자연의 파괴, 풍경의 붕괴와 동시에 사람 마음이 황폐해지고 이는 또 자연, 풍경, 즉 생명의 파괴로 연결됩니다.

이처럼 생의 파괴, 생명의 위기를 가져온 것은 과학기술의 산업화와 시장 원리를 절대적인 것으로 여기는 금융 자

본주의가 뒷받침하는 온갖 사물의 상품화 그리고 대량 생산·대량 소비를 가속화시켜온 20세기 문명의 결과입니다. 게다가 과도한 편리성과 이윤(한탕주의), 소비 욕구를 추구하며 욕망을 채우는 것을 행복이라 여기고, 생산과 노동의 과도한 효율화와 경쟁을 '자유'와 '자기표현'이라는 그럴듯한 이름으로 바꿔놓은 경제 지상주의 가치관이 만연한 결과라고 할 수 있습니다. 생존의 확실한 기반과 생의 안도安堵와 마음의 평온을 잃어버린 오늘날의 일본 사회는 바람에 날리는 이웃집의 꽃잎조차 증오하는 살벌한 이웃 관계를 낳았고, 자연과 인간을 아끼는 감각도 잃어버리고, 마음은 황폐해지고 있습니다.

앞서 언급한 것처럼 독일공작연맹이 문명연구소라는 프로젝트를 통해 '자성적 문명의 형성'이라는 개념을 21세기의 진정한 생활 세계의 나침반으로 삼았던 것처럼, 우리는 지금 문명의 존재 방식을 돌아보는 '가치의 대전환'이 필요한 상황에 내몰렸습니다. 지구 환경 문제만 보더라도, 대량 소비에 바탕을 둔 생산과 경제의 구조를 근본적으로 바꿔야 한다는 점은 이제 명백합니다. 가치의 전환이란 결코 어려운 문제가 아닙니다. 20세기 문명을 주도했던 경제 지상주의 가치관 대신, 두 개이자 하나인 자연, 생, 생명의 가치를 맨 앞에 두는 사회, 진정으로 '생활' 세계를 맨 앞에 두는 문명으로 전

환을 선택해야 합니다. 이는 러스킨이 조명한 가치, 사회의 부로서의 '생의 충실', 그러한 '행복'의 선택과도 연결됩니다.

이 선택은 스스로를 사회 혹은 문명 속에 자리 잡은 우리 한 사람 한 사람의 선택의 문제입니다. 가치의 질에 대한 이러한 판단에는 러스킨이 제기한 가치의 '수용 능력'의 문제가 깊이 관련돼 있음은 말할 것도 없습니다. 그러나 이미 언급한 것처럼 근대 그리고 동시대에는 그저 자본주의냐 사회주의냐 선택하는 것이 아니라, 자본주의 경제에 바탕을 두면서도 '생'의 기반의 근본에 관련되는 문제는 결코 시장원리에 내맡길 수 없다는 견고한 정책을 관철했던 사회·생활사상의 조류가 공존해왔다는 것도 우리의 선택과 사고의 견고한 나침반이 되지 않을까 생각합니다.

사회 디자인—뮌스터의 경험

이러한 문맥에서 디자인의 과제를 생각하면, 디자인의 사회성을 다시금 환기시킬 필요가 있습니다. 일본에서도 1990년대 들어 소셜 디자인이라는 개념을 통해 공공적·사회적 디자인의 과제를 탐색하는 흐름이 생겼습니다. 아마 1970년대 말부터 옛 서독의 디자인 사상계를 중심으로 주창

된 '사회 디자인' 개념이 들어오면서 그러한 흐름을 이끌었던 것 같은데, 근대 디자인의 사회성이라는 문제를 새로운 차원에서 재편하려는 것이었습니다. 특히 시장경쟁의 차별화에 의한 디자인 과잉에 대한 이의 제기를 한편으로, 근대 디자인 초기의 보편주의가 간과했던 풍토와 지역 문화의 차이, 고유성과 자연 생태계 등의 문제가 중요시돼 디자인의 전개와 결정에는 여러 과학을 비롯해 다른 영역과의 횡단적인 넓은 시야에 선 공동 과정이 형성돼왔습니다.

이러한 사회 디자인 사조 속에서 디자인의 대상과 과제로 앞서 언급했던 사회적 공통 자본의 형성이 한층 중요시여겨졌습니다. 토지, 토양, 대기, 물, 하천, 해양 같은 자연 자원을 비롯해 사회적인 구조, 인간의 존엄과 생활권을 지키기 위해 필요한 제도 자본에까지 미치는 것입니다. 이러한 흐름을 받아들여 유럽의 여러 도시와 지역 사회에서는 고유의 사회 자본을 주축으로 삼아 새로운 디자인의 대응이 시작됐습니다. 자연을 되돌리고, 자연을 살리고, 자연과 함께 살아간다는, 자연과 인간성의 회복을 지향한 도시 재생의 커다란 흐름은 그중 하나입니다.

둑의 콘크리트를 벗겨내고, 주위에 지역 고유의 수목을 심고, 다양한 식물과 작은 동물의 서식지로 옛 하천을 되돌린 독일 루르 공업 지대의 IBA 엠셔 파크 계획과 같은, 자연

의 생명과 공명하는 도시와 생활환경의 재생은 유럽 여러 나라의 도시와 지역에 확산되고 있습니다. 그들 도시와 지역은 숲과 하천의 생명의 회생과 함께 자동차 중심의 교통 체계를 재검토하고, 노면전차 같은 공공 교통기관을 부활시켜 자연과 인간의 생의 리듬이 상응하는 평온하고 풍요로운 공생 환경의 재생을 꾀하고 있습니다.

2002년 여름, 내가 두 달 정도 지냈던 독일의 뮌스터 시는 특히 온난화 방지 도시의 뛰어난 예로 꼽히는 에코 시티입니다. 에코 시티란 자연 친화적일뿐 아니라, 경제적인 도시로, 두 개의 에코, '에콜로지컬ecological'과 '이코노미컬economical'이 하나의 시스템에 융합된 도시입니다. 이 두 개의 'eco'란 원초적으로는 그 어원인 '집'과 '생의 영위 전체'를 뜻하는 그리스어 '오이코스oikos'라는 개념 속에, 본래 분리할 수 없는 하나의 시스템으로 통합돼 있던 것입니다.

뮌스터의 인구는 약 28만 명으로, 아오모리青森 시나 후쿠시마福島 시 정도의 규모일까요. 뮌스터는 엠셔 강 유역의 계획과도 관련이 있는데, 숲, 삼림, 물(강과 호수), 작은 동물이 실로 풍요롭고 대단히 평온하고 아름다운 도시입니다. 게다가 뮌스터는 약 3만 9천 명의 학생이 있는 대학가 도시로, 대학 도서관, 교사校舍, 연구소, 병원 등의 시설과 대성당 광장, 도시와 시민의 주거 공간이 자연을 통해 융합 첨단 지

식 활동이 자연과 사람들의 일상생활에 담겨 있습니다.

나는 알렉산더 폰 훔볼트 재단의 펠로 자격으로 이 대학 커뮤니케이션 사이언스 연구소의 30년 지기 지크프리트 J. 슈미트 교수 밑에서 머물며 연구했는데, 우선 그 대학 게스트하우스의 칠을 하지 않은 나무와, 백색을 기조로 한 간소하고 과하지 않은 생활 설비, 평온하게 정돈된 청정한 주거 공간에 흠뻑 매료됐습니다. 간소하면서도 풍요로운 연구·생활 환경을 갖춘 대학의 시설과 존재 방식만으로도 크게 놀라웠습니다. 우리는 과연 일본에 온 해외 연구자들을 이렇게 받아들일 수 있을까 하는 자성의 마음이 동시에 일었기 때문입니다.

여기서 나는 자유롭게 연구소와 도서관을 이용했는데, 숙소에서 도보로 20분 거리라 외출할 때마다 길을 달리해 신선한 대기 속에서 이 도시 고유의 숲과 새소리와 집 등 자연과 풍경의 풍요로움을 한껏 만끽했습니다. 형언하기 어려운 평온함, 그 복된 나날, 정말 언제까지고 머무르고 싶었지요. 이 도시가 온난화 방지 노시로 저탄소 체제를 갖춘 순환형 도시, 즉 에코 시티였다는 것은 머무른 지 꽤 지나서야 알았습니다. 주위에서 누구 한 사람 그것을 선전하기는커녕 입에 올리는 사람이 없었고, 시가지에도 그것을 내세우는 표어 같은 것은 전혀 보이지 않았기 때문입니다. 그러나 너무 쾌

적해 그 이유를 주위에 묻기 시작하면서 점차 알게 됐지요. 뮌스터 사람들은 '자연을 되돌리고, 자연을 살리고, 자연과 함께 살아가는 것 그리고 물건을 낭비하지 않고 소중히 살아가는' 삶의 방식, 그것이야말로 진정으로 평온하고 풍요로운 생활이라는 삶의 방식을 스스로 선택했습니다.

여러 가지로 놀랐던 것은, 이러한 생활환경의 배경에, 사람의 생활의 기본이 확실하게 지켜지고, 안전하고 평안한 환경에서 안심하며 생활할 수 있는 여러 제도가 확고하게 설계돼 있다는 것이었습니다. '저탄소 사회'라는 개념이 결코 정치적인 의도에서 선행했던 것은 아니었습니다. '자연과 함께 산다'라는 것에 더해, 도시와 지역 사회에서 중요한 것은 사람들이 함께 살아가는 공존의 구조입니다. 넓은 의미의 커뮤니케이션이나 커먼즈Commons*의 문제이지요. 그 때문에 새로운 공동성의 구조 등 제도 설계에도 눈길을 끄는 것이 있었습니다.

여기서는 그것들을 소개할 수 없지만, 한 가지 다뤄보고 싶은 것은 사람이 마지막으로 잠드는 땅인 '묘지'를 매매 대

* 독일어로는 Allmende. 한 사회의 구성원은 그에 대한 공동 소유권을 가진다. 영·미 재산법에서 공유지는 공공 이용을 위한 토지 구역을 지칭한다. 이 용어는 영국의 봉건 시대에 영주의 장원에 있는 황무지, 즉 미개간지를 소작인들이 방목지나 땔감 채취지로 이용할 수 있었던 데서 비롯했다. 현대 공유지는 주로 여가생활에 이용되는 공공 토지가 됐다.

상으로 삼지 않고 누구나 안심하고 잠들 수 있도록 아름다운 도시의 공동묘지가 마련돼 실로 필요로 하는 정보를 공개하고 있는 것이었습니다. 이처럼 한 사람 한 사람의 존엄이 지켜지고 있다는 것이 무척 놀라웠습니다. 뮌스터와 같은 라이프스타일은 유럽에서는 특수한 사례만은 아닙니다. 북유럽 나라들 또한 이러한 삶의 방식을 선도하고 있지요.

뮌스터에서 일본 문화를 돌아보다

뮌스터에서 지내며 계속, 일본 문화에 대해 생각할 수밖에 없었습니다. 마땅한 도시에 대한 구상 없이 그때그때 시장경제 원리만으로 파죽지세로 변화만 추구한 일본의 도시, 무턱대고 지어올린 초고층 빌딩 숲으로 추악해진 거대 도시 도쿄를 떠올리면서, 뮌스터에서 본 '자연을 살리고, 자연과 함께 살아가는' 삶의 방식은 애초에 일본인의 생활의 근본·일본 문화의 원점이 아니었을까 하는 물음을 끊임없이 던지지 않을 수 없었습니다. '물건을 낭비하지 않고 소중히 살아가는' 삶의 방식도, 우리 세대로서는 여전히 일본인의 미의식과 통하는 생활과 문화의 자세 중 하나이기도 했습니다.

자연을 외경하고, 자연을 숭배하고, 자연을 사랑하고, 자

연과 함께 살아온 우리의 심성은 대체 어디로 갔을까요. 서구에서는 예술을 통해 바깥의 자연과 내면의 자연을 발견—또는 재발견—하는 것이 산업혁명이 가져온 근대의 사건이었다고 한다면, 우리는 예부터 줄곧 밖과 안의 구별없이 자연의 생명과 공명하고 자연과 함께 살아왔다고 생각합니다. 자연, 삼라만상에서 신불神佛의 마음을 느끼고, 일본 열도의 천변만화하는 아름다운 자연 속에서 지역 고유의 풍요로운 사회와 문화가 자라왔습니다. 하지만 그런 소중한 고유의 지역 사회와 문화는 지금 각지에서 무참하게 붕괴되고 있습니다. 대체 왜일까요.

이야기가 길어졌기 때문에 간단히 이야기하겠습니다. 생활과 삶의 기본적인 요건을 나타내는 '의식주'라는 말이 언제 어디서부터 사용됐는지는 알 수 없지만, 나는 이 세 글자의 의미와 쓰이는 방식에서 '생'의 기반을 자라게 하는 모성을 느끼고, 일본 문화의 특질을 나타내는 관용어로 여겨왔습니다. 세 글자가 배열된 순서는 음운적인 울림에 의한 것이겠지만, 그것들은 '생'을 포용하는 세 개의 모성적 심성과 같이 어느 것이나 근본적으로 어머니인 대지로서의 자연에 뿌리를 두고 있습니다. 일견 대지와는 먼 것처럼 보이는 '의衣'도 원재료는 대지에 뿌리를 두고, 일본 문화에서는 그 의미는 의복뿐 아니라 '주住'와도 연접하는 넓은 의미의 '생'을 수

호하는 모성적인 개념이었습니다.

사견이지만 메이지 이래 일본의 근대화 정책에서는 유감스럽게도 이처럼 대지에 뿌리를 둔 '생'의 기반, 모태와 같은 '생'을 포용하는 이 모성적인 것을 전혀 소중히 여기지 않았습니다. 그 문화의 형태로서도 유형, 무형을 포함해 여러 귀중한 산물을 폐기해왔습니다. 그것은 '생'의 기반을 소중히 하지 않은 것일 뿐 아니라 일본 문화의 고유성, '모성적인 것' 도 폐기해왔던 것이 아닐까 생각합니다.

따라서 현실에서 가장 소홀히 여겼던 것이 토지, 농업의 영위, 주거, 지역 사회와 도시의 고유성 등 생의 기본을 지탱하고 포용하는 어머니 대지에 뿌리를 둔 것들입니다. 이것들은 근대화에서 사회·문화 정책의 가장 기본적인 과제여야 마땅한 것이었습니다. 제2차 세계대전 뒤 일본은 평화 속에 경제적인 번영을 달성했다고는 하지만, '생'의 근본을 간과하고, 대단히 중요한 뭔가가 결여됐다고 강하게 느끼고 있습니다. 전후에 대량 생산된 가전제품이 보급되면서 가사노동이 줄어들고 생활에 커다란 편리성을 가져다준 것은 분명하지만, 산업 주도에 의한 단기적인 제품의 모델 교체와 생산 과잉에 의해 생의 충실의 기본으로 되돌아보지 않았던 빈약한 주거는 물건으로 넘치고, 그런 사태는 지금도 무엇 하나 해결되지 않은 상태이지요. 그것들의 문제는, 거듭 말하지만 바

로 우리의 생활·생존의 기반, '생'의 충실을 위한 기본적인 그릇(모태)의 결여라고 할 수 있습니다. 이런 맥락에서 디자인의 과제여야 할 주택의 존재 방식과 규범의 형성을 아주 소홀히 여겨 왔습니다. 역시 이 문제는 근대 일본 사회의 대체 어떤 점에서 기인하는가 하는 물음과 함께 그것을 확실하게 주시해 변혁의 길을 찾아내야 한다고 생각합니다.

한편, 자연의 생명과 함께 생성된 일본 문화의 특질은 본래 모성적이고 자상하고 섬세한 감성과 미의식을 길러왔습니다. 서양 근대가 예술에서 자연이라는 근원적인 생의 과정을 발견했던 것은 그러한 우주의 모성 원리 혹은 '어머니 대지'의 재발견이기도 하고, 그것이 서양 근대의 동양에 대한 혹은 일본에 대한 시선이 됐다고도 할 수 있습니다. 우리가 밖과 안이 공명하는 자연과 풍경에 대한 러스킨의 발견과 그에 대한 찬미에 깊이 공감하는 것도, 그것이 우리 문화의 기억과 강하게 공명하기 때문입니다.

그처럼 자연의 생명에 뿌리를 둔 일본 문화의 특질은 서구의 근내 과학·기술에 바탕을 둔 근대 문명을 낳았던 합리적인 부권父權 사회의 강함과는 완전히 반대되는 연약함, 자상함, 섬세함, 여림 같은, 근원적인 '생'의 지(파토스로서의 예지叡智)의 원천이고, 21세기의 마땅한 생활 세계의 존재 방식을 생각할 때 중요한 세계성을 지닌 '감각'이라고 생각합니다.

지구에 대한 자상함도, 인간에 대한 자상함도, 이러한 감각의 바탕과 결부돼 있습니다. 지금 필요한 세계화는 시장경제 원리의 그것이 아니라, 우주에서 본 아름다운 행성으로서의 경건한 지구의 모습이 아닐까요. 우리는 자기 변혁에서도, 새로운 삶의 방식·살아가는 방식을 선택하는 데서도, 새로이 마땅한 생활 세계를 생각하는 데서도, 자연 속에서도, 자연과 함께 길러진 고유한 문화의 감각(의미)과 전통의 생명성에 눈을 뜨고 그 세계의 풍요로움을 새로이 각성해야 한다고 생각합니다.

생성하는 디자인 고유의 지의 원천―'생'의 디자인학으로

나는 '마땅한 생활 세계' 등 끊임없이 '마땅한'이라는 말을 써왔습니다. 이상주의라고 할 수도 있겠지만, 우리의 생에서는 '희망'과 함께 끝없이 '이상理想'을 비추어 살아가는 것이 중요하고, 또 그것이 '생'의 근본적인 가치에 값하는 것이 아닐까요. 게다가 근대 디자인이라는 개념과 행위는 '희망의 원리'와 그 '이상'의 형성과 결부돼 생겨났습니다. 여러 차례 말한 것처럼 디자인이라는 행위와 수법은 근대 문명을, 근대화를, 마땅한 생활 세계의 근대성으로 향하도록 재편·재편

성해가기 위한—결코 가볍지 않은—미션으로 탄생했기 때문입니다.

'이상'이란 서양의 전통적인 사고방식에서는 '이성적'인 사고와 사상을 가리킵니다. 일본에서는 흔히 "디자인은 감성의 문제다"라고 여기지만, 나는 디자인에서 '합리적인 사고방법'과 '이성적인 성찰'도 필요하다고 생각합니다. '약함'과 '여림'을 구제하려면 이성적인 방법과 행위가 불가결하기 때문입니다. 그러나 우리는 미래를 향해 스스로의 내면에 타자를 품은 것처럼, 또 진과 선과 미의 이상을 하나로 포월한 것처럼 새로운 인간의 이성이 요구되고 있다고 생각합니다. 그 '타자'를 포함한, '진선미'를 포월하는 것과 같은 이성이란 대자연·삼라만상의 생명과 공명하고, 우주 생명과 하나가 되는 것과 같은 예리한 감각에 포용된, 말하자면 감성과 하나가 된 삶의 지, 혹은 생명적인 지가 아닐까 생각합니다. 그리고 그것이야말로 타자에게도 생각이 미치는 상상력과 새로이 세계를 창출하는 창조력의 원천이 아닐까 생각합니다.

이러한 삶의 지, 생명적인 지는 전체지, 종합지라고 바꿔 말할 수도 있습니다. 나는 "디자인이란 전공이 없는 전공이다"라는 견해를 거듭 밝혀왔습니다. 디자인이란 본래 하나의 전공 영역에 특정되지 않는 전문성으로, 여러 전공 영역의 관계성, 문제의 관계성 전체와 문제의 시작부터 완결까

지 과정 전체의 종합성에 그 전문적인 특질이 있다고 주장해왔습니다. 이는 동시에 디자인에는 영역이 없다는 뜻도 됩니다. 우리는 이 점을 '생성하는 디자인학'의 맥락에 빗댄 '사이언스 오브 디자인'이라는 개념 장치를 통해 제창해왔지요.

디자인의 그러한 특질을 나는 철학과도 닮은 종합성이라고 생각하는데, 일반적인 철학과 다른 것은 디자인의 대상은 지금까지 말해온 생활 세계라는 구체적인 '생'의 현실 세계를 형성하는 것이라는 점입니다. 게다가 '생'의 의의를 새로이 생각한다면 '생'은 분할할 수 없는 전체이고, 종합이며, 생성의 프로세스이자, 성좌와 같은 복수적 관계성의 세계여서 경계가 없는 '생명'의 원리 자체와 디자인은 깊이 관련돼 있습니다.

또 한편으로는 '생'의 전체성으로서의 생활 세계의 형성이라는 것을 목표로 했던 디자인의 이념에는 동시에 새로운 '생의 철학'이라고도 해야 할 '생의 디자인학'의 형성이 필요합니다. 그러나 이 '생의 디자인학'은 기존 관념에 바탕을 둔 '예술'이나 '기술'이나 '학문' 혹은 '과학' 같은 관점의 틀을 넘어서고, 과학도, 예술도, 철학도 하나로 포함하는, 생성하는 상상력과 창조력을 품은 디자인 고유의 지의 원천이 되는 삶혹은 생명의 근원적인 예지와 같은 학문이길 바랍니다.

1 존 러스킨, 『나중에 온 이 사람에게도』('세계의 명저 41'에 수록), 주오코론샤, 1971, 144~145쪽.

2 존 러스킨, 기무라 마사오 옮김, 『한 줌의 티끌－정치경제요강』, 가이쇼인, 1958.

3 에른스트 F. 슈마허, 고지마 게이조, 사카이 보 옮김, 『작은 것이 아름답다－인간 중심 경제학』, 고단샤, 1986.

4 칼 폴라니, 요시자와 히데나리 옮김, 『대전환－시장사회의 형성과 파괴』, 도요게이자이신분샤, 1975, 243~244쪽.

5 우자와 히로후미, 『사회적 공통 자본』, 이와나미쇼텐, 2000, 45~92쪽.

6 『한 줌의 티끌』, 40쪽.

7 『한 줌의 티끌』, 39~40쪽.

8 아마르티아 센, 『복지의 경제학－재물과 잠재 능력』, 이와나미쇼텐, 1988.

9 Johannes Itten, *Mein Vorkurs am Bauhaus Gestaltung- und Formenlehre*, Otto Maier Verlag, Ravensburg, 1963, p. 8.

10 라슬로 모호이너지, 오오모리 다다유키 옮김, 『더 뉴 비전－어느 예술가의 요약』, 다이아몬드샤, 1967, 36쪽.

11 *Von Morris, zum Bauhaus, Eine Kunst gegründet auf Einfachheit*, Hg. von Gerhard Bott, Dr. Hans Peters Verlag, Hanau, 1977, pp. 25-39.

12 Theodor Heuss, *Was ist Qualität?, zur Geschichte und zur Aufgabe des Deutschen Wekbundes*, Rainer Wunderlich Verlag Hermann Leins, Tübingen und Stuttgart, 1951, p. 10.

12음 음악
Zwölftonmusik

우연성
Zufälligkeit

조짐·징후·표시·기호
Zeichen

미래
Zukunft

문명
Zivilisation

수축–확장
Zusammenziehung-Ausdehnung

순환
Zyklus

시간
Zeit

사이·간격
Zwischen

x 축
x-Achse/x-axis

부서지기 쉬움
Zerbrechlichkeit

y 축
y-Achse/y-axis

'컨스텔레이션'을 향해―창조의 토포스
_후기

> 아마
>
> 콩스텔라시옹UNE CONSTELLATION
>
> 말고는
>
> 아무것도 생겨날 수 없으리라
>
> _말라르메

말라르메의 이 프랑스어 시구와 마주한 것은 '우연'하게도 1954년 10월, 울름조형대학에서 스물네 번째 생일을 맞이하던 때였습니다. 일주일에 두 번, 아침 식사 전에 그 무렵 막 간행됐던 막스 벤제의 저작 『미적 정보 에스테티카 II』의 강독 개인 레슨을 부탁했던 시인 오이겐 곰링거 선생에게서 생일 선물로 받았던 선생의 시집과 시론의 첫 페이지에 쓰인 글귀였지요.

그 시론의 원제는 'von vers zur konstellation'으로, 흔히 '선에서 면으로'라고 번역돼 소개되는데, 곰링거의 1954년 '선행線行의 시에서 성좌와 같은 배치로'라는―말라르메의 '콩스텔라시옹'을 계승하는―시작법으로서 컨스텔레이션 선언이

었습니다. 시집은 1953년의 『*konstellationen constellations constelaciones*』(스파이럴 프레스 간행), 즉 『컨스텔레이션』이라는 그 시론에 앞선 실제 작법을 보여주었습니다. 나로서는 콘크리트 포에트리(구체시)와의 첫 만남이었고, 그 성좌처럼 배열된 언어 공간에 크게 공감해 어린 시절의 언어 감각과 시의 공간이 되살아나는 듯했습니다.

또 하나 충격적이었던 것은 말라르메의 말과 컨스텔레이션이라는 개념 표상의 게시였습니다. 잊고 있던 '콘스텔라치온'이라는 독일 단어와의 첫 만남이 곧바로 떠오르더군요. 고교 2학년 때, 급우 몇 명과 함께 도쿄 오차노미즈お茶の水에 있는 문화학원 한 구석에서 열렸던 기하라 젠노스케木原善之助 선생의 외국어 강독에 다녔을 때의 일입니다.

강독 텍스트는 괴테의 자서전 『시와 진실*Dichtung und Wahrheit*』로, 제1장 첫머리에 나오는 말이었습니다. "나는 1749년 8월 28일, 정오를 알리는 열두 번의 종소리와 함께 프랑크푸르트 암마인에서 생명을 받았다"라는 말에 이어 "콘스텔라치온의 혜택을 받았다Die Konstellation war glücklich"라는 짧은 한 줄이 나옵니다. 괴테가 왜 이렇게 썼느냐 하면 그는 열 달을 채우지 못하고 숨을 쉬지 않은 채 태어났는데, 다행히 살아날 수 있었기 때문입니다.

보통은 거의 만날 일이 없는 이 단어가 내 기억에 깊이 잠

들어 있었던 것은 아마 나 또한 미숙아로 거의 사산이나 마찬가지인 상태로 태어났다는 것, 취학 전 의사도 포기했던 중병에서 기적적으로 살아난 일 등을 부모님께 자주 들었기 때문일 겁니다. 그렇다고는 해도 점성술적인 의미를 지닌 단어를 서구의 선행 운문시의 전통을 해체한 이 혁신적인 시론에서 다시 만날 줄은 전혀 상상도 하지 못했습니다. 울름에서 이 단어와 다시 만난 것은 내게 새로운 세계 인식을 향한 계시가 됐지요.

첫째는, 당시 울름조형대학에서 막스 빌 학장의 비서였던 곰링거가 빌의 콘크리트 아트(구체 예술)의 개념과 구성을 문학에 도입한 콘크리트 포에트리의 발상과 우연히 만났던 경험입니다. 마침 곰링거가 브라질의 새로운 시 운동 문학 단체인 노이간드레스 그룹(1952년 발족)과 함께, 그 새로운 문학 개념과 시 운동을 세계를 향해 공동으로 제창한 다음 해였습니다. 이 제창은 금세 국제적으로 퍼져나가 1960년대 여러 예술의 경계를 넘나드는 인터미디어를 지향하는 사조의 도화선이 되기도 했습니다.

컨스텔레이션과 새로운 시 운동의 만남은 내가 이 운동에 참가한 계기가 되는 한편, 하나의 영역을 넘어 원래의 것을 '만드는 것'을 의미하는 그리스어로, '시'의 어원이기도 한 '포이에시스poiēsis'의 원래 뜻에 되돌아가 '디자인'이라는 행위

의 의미를 새로이 생각하는 계기가 됐습니다. 또한 그 배경을 이루는 서양 문명 스스로의 반성에서 출발한 서양 근대 사조에 눈을 뜨게 됐고, 거기서 옛 동양 사상과 일본 문화의 사유와 표상의 기억을 재발견하는 자기 회귀의 계기도 됐습니다.

여기서는 애브덕션의 장에서 언급했던 데리다의 로고스 중심주의라는 서양 형이상학에 대한 탈구축의 언설과 함께 말라르메의 시편 『주사위 던지기』와 페놀로사의 시론인 『시의 매체로서의 한자』 같은 문제들을 떠올려주기 바랍니다.

앞서 곰링거가 자신의 시론 첫머리에 쓴 말라르메의 어구는 『주사위 던지기』에서 인용한 것입니다. 하지만 『주사위 던지기』에서의 인용이라고는 해도 그것은 하나의 장소에 쓰인 한 줄로 이루어진 어구는 아닙니다. 그 책의 페이지의 공간 위에, 로만체, 이탤릭체, 대문자, 소문자 등 일곱 가지 활자로 여기저기 흩뿌려진 말의 별자리. 그 원전의 하늘에 빛나는 언어의 별자리를 응시하면 가장 작은 말보다 가장 크게 빛나는 말로 18, 19, 20, 21(쪽)의 하늘에서 만납니다. 그 말을 끄집어내 재배치하면, 비로소 첫머리의 인용구 "아마/ 콩스텔라시옹/ 말고는/ 아무것도 생겨날 수 없으리라"라는 빛나는 성좌가 생겨납니다.

그리고 1, 3, 9, 17의 하늘에, 가장 크게 빛나는 말을 하나

의 별자리로 연결하면, 그 시의 주제라는 "주사위 던지기는/ 결코/ 우연을/ 버리지 않으리라"라는 빛나는 별자리가 생성 됩니다. 마지막으로 그에 호응하듯이 "모든 사고는 주사위 던지기를 발현한다"라는 한 줄기 빛. 언어의 만상과의 만남. 만남에 의해 그때마다 끊임없이 생성되는 다의적·다차원적 인 말의 우주입니다.

그 시를 직접 보지 않으면 상상하기 어려울지도 모르겠지 만, 말라르메가 이제 유일한 생성의 원천으로 본 '컨스텔레 이션'이라는 어구의 해체 혹은 흩어진 상태의 표상이 내게 는 '별자리' 말고도, 주된 이미지만으로도 '무無' '여백' '단편 의 분포' '모자이크' '랜덤' '카오스' '우연' '만남' '조우遭遇' '토 포스' '관계성' '모임' '군화群化' '연접(링크)' '다초점적' '회유적 回遊的' '프로세스' '재배치' '반전反轉' '가역성' '전환' '공진共振' '메타모르포제' '생기生起' 등 그 상황을 분절할 수 있는 의미 의 다양한 정경이 떠올랐습니다. 그러나 본래 이 말의 근원 적인 의미는 어디에 있는 것일까요.

몇 가지 어원사전에 나온 의미들을 풀어보자면, 컨스텔레 이션은 라틴어 'con'(공동·연관)과 'stella'(별)의 결합으로 이 루어진 'constellatio'에서 유래하여, 별의 무리, 별들의 연관 이라는 의미에서 '별자리'를 나타내고, 특히 16세기 초 이래 천문학이나 점성술 용어로 사용됐습니다. 18세기 이후로는

"어떤 상태의 우연한 만남이나 다양한 요인의 집합 혹은 어떤 사태의 동시 발생 등에서 생겨나는 새로운 배치·형세·국면·정황 등으로 전환하는 것"으로 의미가 확산됐고, 나아가 그러한 의미가 지배적인 것이 됐다고 합니다.

이 의미의 확산은 '별들'의 현상을 매개로, 별의 기원, 우주 생성의 근원적 이미지로 거슬러 올라가는 것처럼 생각됩니다. 내가 말라르메의 컨스텔레이션에서 떠올렸던 분절적인 의미의 정경은 모두 이 말의 근원적 이미지로 거슬러 올라가는 것에 이미 포괄돼 있는 게 아닐까 생각합니다.

이 컨스텔레이션의 분절적 의미의 정경에는 근대 기술 문명을 달성한 서양 형이상학 내지 철학의 물질적 자연관을 크게 전환·탈구축하기 위한 자성적인 사유의 문제들이 여러 갈래로 나타나 있습니다. 그 주된 관점을 살펴보자면 하나는 존재 개념의 전환입니다. 즉 '존재에서 생성으로', '있다'에서 '되다'로의 전환이고, 존재(하는)자의 모든 것을 고정적인(필멸의) 물질, 세계를 만드는 단순한 '재료'로 보는 것이 아니라, 살아서 생성하는 것, 살아 있는 자연으로 파악하는 것으로의 대전환입니다. 서양 철학·사상사에서 보면, 철학의 탄생에 앞선 고대 그리스의 '생성을 존재하는 만물(=자연)의 실상'이라고 파악했던 근원적인 세계 인식으로의 역행·전환에 의한 '생성' 개념의 복권입니다. 한편 이렇게 보면 일본 문

화에서는 예부터 만물을 '생성되는' 것이라는 원리로 파악해 왔다는 것을 떠올리게 됩니다.

또 하나는 필연적인 인과관계의 보편성을 전제로 한 서양 근대 과학의 대상에서는 배제됐던 '우연성'과 그 '만남·조우·해후邂逅'의 문제입니다. 오늘날에는 자연 과학에 자연 현상 전체의 카오스와 랜덤과 우연성을 포함한 비결정론의 문제가 대두됐는데, 이 문제들의 중요성은 새삼 지적할 필요도 없겠지요. 우연성은 애초부터 동양 전통사상의 본질을 이루는 것으로, 일본에서는 1930년대에 철학자인 구키 슈조久鬼周造의 주도로 서양 근대 지의 패러다임 전환을 향해 '우연성의 문제'가 주제화돼, 서양 근대 철학에 결여된 분열, 다양, 혼돈, 무, 타자와의 우연적 만남의 근원성의 의미 등이 추구됐습니다. 이는 오늘날 여전히 재검토할 만한 가치가 있는 논고입니다. 더구나 오늘날에는 '우연성'의 문제가 창조 혹은 창발emergence의 계기로, 또 '타자의 은혜'라는 창조의 계기로 인식되고 있는 것도 주목할 만합니다.

하지만 무엇보다 서양의 탈근대를 특징짓는 사고 방법 내지 표상 방법은 선형적인 논리 구성이 아닌, 성좌를 알레고리로 한 말라르메의 『주사위 던지기』 같은 비선형적·다초점적·회유적·반전反轉적 관계의 다양한 네트워크부터 은하성운과 같은 분포의 형상이나 텍스처까지 환기시키는 컨스텔

레이션의 구조 자체에 있다고 생각합니다.

이 말라르메의 시도와 병행해 이러한 서양 근대의 변혁이 눈에 보이는 형태로 현저하게 나타나는 것은 자연의 묘사를 포기하고 추상으로 향한 근대 조형 예술의 혁명에서입니다. 그 추상을 향한 길이 '해체에서 생성으로'라는 과정에서 '컨스텔레이션'이라는 '별자리적 사고'를 발견한 것입니다. 이는 나 스스로 '컨스텔레이션에 의한 이미지 사고'라 부르는 부분으로, 이 관점에서 본 서양 근대의 지의 변혁과 그 사조의 흐름에 대해서는 서문에서 언급했던 『원과 사각형』에 수록된 제 글을 참고하길 바랍니다.

그 텍스트 마지막에 암시적으로밖에 언급하지 못했는데, 벤야민에 의해 '시원적始原的인 존재의 배치'의 알레고리로 사용된 '콘스텔라치온'의 문제도 연관시켜, 'ideogram(표의문자, 한자)'의 시원의 의미를 해독하는 시도는 또 다른 기회로 미루고자 합니다. 다만 한마디만 덧붙이자면 페놀로사가 『시의 매체로서의 한자』에서 한자에서 받아들였다는 '의미의 광륜光輪'이란 대지언의 생성에 깊이 뿌리내린 한자의 형성 원리가 뿜어낸 '컨스텔레이션'(별자리)의 빛이 아니었을까 생각합니다.

이 책에서는 서문에서도 언급했던 것처럼 언어와 타자를 하나하나의 별빛에 비유해 그들과 나의 만남에서 생성되는

디자인학에 대한 사색의 풍경을 묘사하려 했습니다. 별과의 만남에 비유해 별들을 연결해가면 각각 기원이 달라 시간축의 다양한 변화, 온 하늘에 빛나는 별들처럼 현재에도 나타나 끊임없이 생성의 시네키즘(연속성)에 열려져 있습니다.

무사시노미술대학에서 이 책의 최종 강의를 했던 날은 2003년 3월 22일입니다. 이라크 전쟁이 시작된 지 사흘 뒤였지요. 왜 이런 침공을 피할 수 없었는지 생각하면서 강의를 했는데, 무엇보다 뜨겁게 다시 떠오르는 것은 함께 만나 공부했던 졸업생과 재학생을 비롯한 하늘을 가득 메운 별들로 가득했던, 그 복된 경험입니다. 이 책은 바로 그 만남에서의 '은혜'입니다.

여러 사람들의 열의와 지속적인 조력이 없었다면 이 책은 출간될 수 없었을 것입니다. 내 개인적인 사정에, 강의 기록을 보필하는 등의 이유로 지체됐지만 그때마다 너그러이 격려해주신 덕분입니다.

이 강의의 편집과 간행을 기획·추진한 무사시노미술대학 출판국의 기무라 기미코木村公子 씨, 강의 기록과 정리부터 색인 제작에 이르기까지 모든 편집 작업을 총괄한 사카나쿠라 무쓰코肴倉睦子 씨, 강의와 이 책을 위해 컨스텔레이션과 본문 구성 등 디자인 제작에 협력해준 무사시노미술대학 사

이버대학 시미즈 고헤이淸水恒平 교수, 아름답게 공명하는 언어의 천구도天球圖가 담긴 표지와 함께 전체 디자인을 잡아준 무사시노미술대학 사이언스 오브 디자인학과의 반도 다카아키板東孝明 교수, 또 이 책의 출간을 맞아 책 띠지에 또 하나 전체를 담아 생성하는 아름다운 언어의 별자리를 붙여준 디자인 평론가 가시와기 히로시柏木博 씨, 그 밖에 이 책을 위해 조언하고 협력해준 여러분께 마음 깊이 감사드립니다. 마지막으로 여기에 담긴 경험의 많은 부분을 함께했던 아내 히로코에게 이 책을 바칩니다.

2009년 8월

무카이 슈타로

무카이 슈타로의 디자인학과 메타모르포제

_ 옮긴이 해제

일본 디자인계에 이른바 '디자인 이론'이 형성되기 시작한 시점은 산업 디자이너 무카이 슈타로가 울름조형대학 유학을 마치고 귀국한 시기라 할 수 있다. '통합적 지식의 총체'라 평가받는 무카이 슈타로는 일본의 디자인학을 세웠을 뿐만 아니라, 오늘날 화두로 떠오른 융합적, 학제적 디자인 교육을 실시해 다양한 영역을 넘나들며 활동하는 하라 켄야를 비롯한 여러 유명 디자이너를 배출한 것으로도 잘 알려져 있다.

무카이 슈타로의 디자인 사상과 이론을 알고 싶다면 그가 기획, 설립하고 40여 년 이상 이끌어왔던 무사시노미술대학 사이언스 오브 디자인학과의 교육 과정을 살펴봐야 한다. 여기에는 개별 학과의 특수한 교육 과정을 뛰어넘는, 일본의 디자인 철학과 그 확산 과정이 담겨 있다.

디자인 입문 과정

장인 집안에서 태어나 일본의 전통문화를 자연스레 체득하며 성장한 무카이 슈타로는 경제학자 출신의 디자이너다. 그는 와세다대학교 상과대학 학부와 대학원을 졸업한 뒤 디자인으로 진로를 변경, 일본 최초의 디자인 국비유학생으로 뽑혀 1956년 독일의 울름조형대학으로 유학을 떠났다. 당시 그와 함께 국비유학생으로 선정된 다른 한 사람은 훗날 일본의 디자인 산업을 세계적 수준으로 부흥시킨 GK 디자인 그룹의 에쿠안 겐지榮久庵憲司(1929~2015) 회장이다.

그가 수학했던 울름조형대학은 체계적, 학제적 디자인 교육을 최초로 실시한 곳이다. 1953년 독일 바덴뷔르템베르크주의 소도시 울름에 설립된 이 대학은 바우하우스(1919~33)의 계승이 핵심 목표였던 디자인 학교로, 현대 디자인 교육의 틀을 형성하고 발전시켰다고 해도 과언이 아니다. 울름조형대학의 교육 프로그램은 당시 최첨단을 걸었다. 자연 과학을 비롯해 여러 학문의 최신 성과가 집약되고, 그러한 관계성 속에서 조형 연습 과제가 실험적으로 이루어졌다. 예를 들어 1950년대 중반에 이미 정보 이론이나 기호론 과목에서 미국의 수학자 노버트 위너의 『사이버네틱스』, 철학자 메를로 퐁티Maurice Merleau-Ponty의 『지각知覺의 현상학』 등을 수업에 활

용했다.

　무카이 슈타로는 이곳에서 토마스 말도나도, 막스 빌, 오틀 아이허, 막스 벤제, 오이겐 곰링거 등에 배웠다. 요제프 알베르스, 요하네스 이텐이 객원 강사로 세미나 수업을 하던 시기는 1954~55년으로, 그들에게 직접 배우지는 못했으나 알베르스와는 1963년부터 디자인 사상을 서신으로 논의하고 공유하는 사이로 발전했다. 울름조형대학에서의 경험을 통해 그는 디자인에 대한 종합적인 인식을 품고 디자이너로서 첫 발을 내디딜 수 있었다.

　귀국 후에는 일본 통산성 공업기술원 산업공예시범소 Industrial Art Institute에서 공간 및 제품 디자이너로 일하다가 다시 독일로 떠나 울름조형대학교와 하노버대학교 연구소에서 연구원으로 근무했다. 울름에서는 말도나도가 이끄는 그룹의 일원으로서 제품 디자인의 구체적인 연구 개발과 교육 활동을 했으며, 하노버대학교에서는 산업 디자인연구소에서 제품 및 도시 환경의 구체적인 연구 개발과 교육에 종사했다. (이 시기에 대한 자세한 이야기는 『디자인을 공부하는 사람들을 위하여』[시마다 아쓰시 엮음, 디자인하우스, 2003]에서 볼 수 있다.)

　무카이 슈타로는 울름조형대학에서 공부하고 연구하며 모던 디자인이란 '마땅히 이루어져야 할 근대성을 형성하기

위한 사회의 혁신적 프로젝트'라는 인식에 이르렀다. 일본으로 돌아온 그는 이를 계승하기 위해 무사시노미술대학에 사이언스 오브 디자인학과를 설립하고, 디자인학을 다져나가는 동시에 이를 실천할 새로운 타입의 인재를 키우는 데 힘썼다. 우리가 살고 있는 이 생활 세계를 사회적 시선으로 디자인하는 것, 즉 개개인이 살아가며 인간적 존엄을 지키기 위해 필요한 '생의 기본적 기반'을 명확하게 정돈해나가는 것을 디자인의 과제라 여기고, '디자인이란 세부 전공이 없는 전공이다'라는 주장 아래 '생의 전체성으로 생활 세계를 디자인하는 것'을 디자인 이념으로 삼았다.

무사시노의 사이언스 오브 디자인학과는 울름조형대학의 디자인 운동을 기본 모델로 삼았지만, 무카이 슈타로의 독특한 디자인 사상이 더해지면서 교육 프로그램은 울름과는 차이를 보였다. 특히 일본에서도 일반적으로 학제적 교육은 학자나 연구자 양성이 목적인데, 무사시노의 사이언스 오브 디자인학과는 '디자이너' 양성을 위한 학제적, 융합적, 영역 간의 벽을 없앤 초월적 디자인 교육을 실시했다는 점에서 남다른 면이 있다.

미술대학으로 7개의 타 디자인학과가 있어, 공통 과목으로 디자인사, 색채학, 미술사 등 수십 개의 학제적 강의가 개설돼 있었지만, 사이언스 오브 디자인학과는 디자인론 여덟

과목 외에 열세 개에 달하는 학제적 이론과목-언어학, 사회학, 텍스트 연구, 오토포이에시스론, 기호론, 문화기호론 등-을 따로 마련했다. 새로 개설한 수업은 그 분야 최고의 전문가가 해당 과목을 강의하고, 학생들은 이를 통해 세상과 생활을 바라보는 시각과 지식을 얻었다. 이들 교과는 이론에서 멈추지 않고, 실기와 연결돼 프로젝트로 승화됐다.

디자인 사상의 바탕

무사시노미술대학의 사이언스 오브 디자인학과 커리큘럼에 나타난 특징, 자연 과학부터 인문 과학까지 아우르는 학제성, 세부 디자인 전공의 구분을 없애고 프로젝트 중심으로 진행하는 횡단성, 생산과 생활의 관계 강화 등은 디자인이 우리 '생의 전체'와 연결돼 있다고 보는 무카이 슈타로의 디자인 사상이 그 출발점이라 할 수 있다. 그가 말하는 디자인학의 바탕은 다음과 같다.

• '생의 철학'의 영향
'생의 철학'이란 근대화, 기계화를 가능하게 한 서구의 물질적 세계관과 반대되는 사상으로, 헤라클레이토스, 아리스

토텔레스, 괴테의 흐름을 잇는 니체, 베르그송, 클라게스 등 이른바 '생의 철학자'들은 자연의 근원, 생성의 근원으로 역행해 생의 전체성을 추구하고자 한다. 그러한 관점에서 디자인은 철학과 닮은 전체성이 있으며, 디자인이 철학과 다른 점은 그 사상을 글이 아닌 생활 세계의 구성물로 표현해, 생활이나 세계를 끊임없이 제작해가는(만들어내는) 것이다. 그렇기에 디자인이라는 행위는 나눌 수 없는, '전체론적holistic'인 것이라 할 수 있다.

- 디자인을 생활 세계 형성, 즉 인류 문명 발생과 동일하게 보는 시각

인간의 근원적 표상 행위에 시선을 보내면 디자인이라는 행위를 산업혁명 이후 근대 문명의 일부로 보는 시각에 회의를 품게 되며 새로운 관점이 생긴다. 필립 B. 멕스, 지크프리트 기디온과 마찬가지로 디자인을 인류 문명 발생 단계에서 등장한 것으로 여긴다. 라스코 동굴 벽화를 해독한 프랑스 인류학자 앙드레 르루아 구랑André Leroi-Gourhan(1911~86)은 인간이 도구를 만드는 활동과 도상적 표현을 포함한 언어 활동이 동시에 시작됐다고 주장했다. 아리스토텔레스의 『시학』을 보면 인간의 모든 활동은 사물을 보고 여러 가지를 생각하거나(이론학), 신체를 움직여 실행하거나(실천학), 형

태가 있는 무언가를 획득하기 위해 제작하는 것(제작학) 세 가지로 나뉠 수 있다는 내용이 나온다. 그는 마지막 행위를 가리켜 '포이에시스Poiesis'라 했다. 즉 오늘날 디자인 행위의 원천인 사물을 제작하고, 커뮤니케이션을 하고, 주거를 포함한 환경을 정비하는 모든 활동을 '포이에시스'라 할 수 있는 것이다. 이들 시각에서 바라보면 디자인이라는 행위 자체, 인간의 생활 세계를 형성하는 행위는 인류 탄생과 함께 생긴 것으로, 도구를 제작하고, 표상하는 문명 그 자체가 디자인이라고 할 수 있다.

• 자연 과학에 의한 새로운 생명관의 영향

이러한 철학, 인류학, 사상 등에서 전체성을 향한 많은 문제는 20세기 후반 이후의 정보과학이나 생명과학이 이뤄낸 성찰과 통합돼, 한층 더 전체론적 사색의 바탕을 이루게 됐다. 즉 사이언스 오브 디자인학과가 창립된 시점인 1960년대에 등장한 자연 과학에 의해 새롭게 인식된 생명관과 그에 따른 중요한 개념들, 예를 들어 지각론인 사이버네틱스(현재는 제1시스템이론 대신 제3시스템이론인 오토포이에시스론이 학제 과목으로 있다), 마이너스 엔트로피 개념, '정보' 개념을 지니는 분자 생물학이나 분자 유전자학 같은 지식들이 전체성에 새로운 시야를 더해준 것이다. 이후에도 각 시대의

첨단적 생명, 물질, 정보, 환경 관련 지식들은, 이들이 개별적이 아니라 하나라는 것을 우리에게 깨닫게 한다. 더구나 공해나 환경오염 등 생활 세계의 극히 구체적이며 충격적인 경험은 인간도 자연의 일부라는 자각, 그 생명의 전체적 연관성에 대한 인식을 한층 강하게 각성시켰다. 이처럼 무사시노의 사이언스 오브 디자인학과는 시대의 흐름에 맞추되 유행이나 트렌드가 아닌 인간, 자연과 사회 인식에 대한 첨단 지식을 커리큘럼에 반영했다. 그 결과 디자인이란 우리가 살고 있는 생활 세계를 형성하는 것이며, 이 생활 세계는 생명, 생활, 삶, 사는 방식, 자연이나 인간과의 관계 등 모든 것을 포함하는 '생'의 전체성을 의미한다. 교육을 통해 '생'의 전체적 가치를 중심으로 한 '디자인의 지知'를 얻기 위해서는 각각의 전문 영역을 넘나드는 세계 인식의 지, 학제적 교육이 필요하다.

학제적, 횡단적 시각의 매개 학문

횡단적, 융합적 교육은 여러 분야의 지식을 나열하고 주입시키는 식으로는 이루어질 수 없다. 지식과 지식을 통합하기 위한 매개, 즉 고리가 필요하다. 그 고리 역할을 하는 상

상력의 비약은 영역을 횡단하는 세 가지의 세계 인식 방법에 의해 이루어졌다. 하나는 새로운 시詩 형식을 통해 분리된 여러 감각을 통합한 두 시인 어니스트 페놀로사와 스테판 말라르메의 방법론이고, 두 번째는 동시대 미국의 철학자 퍼스의 기호학, 마지막이 독일의 문호이자 자연 과학자였던 괴테의 '모르폴로기'(형태학)와 색채론이다.

• 페놀로사와 말라르메의 모든 감각의 통합

서구 근대에서 '사유'의 성과로 '학문'이라는 지를 탄생시킨 것은 '로고스logos', 즉 '언어'라 할 수 있다. 그 언어란 표음 표기인 알파벳 음성언어. 20세기 프랑스 철학자 자크 데리다가 로고스 중심주의라는 개념을 사용해 기존의 서양 형이상학을 비판하고, '탈구축'이라는 사고를 전개해 바로 이러한 음성언어인 알파벳에 바탕을 둔 '서구의 지'를 탈구축, 해체한 것은 잘 알려져 있다. 데리다에 앞서 근본적인 서구 전통, 로고스를 파괴한 두 시인이 있었다. 페놀로사는 한자의 영상적 표의성에서 태초의 언어 에너지를 발견하고 전개했으며, 그의 시론『시의 매체로서의 한자』는 직관과 통찰력을 바탕으로 표의 문자인 한자의 생명성을 환기시켰다. 말라르메는 전통적 선형시線形詩 형식을 파괴하고 시를 별자리처럼 배치한 시집『주사위 던지기』로 단어로 이루어진 별자리와

같은 무無와 생성의 우주를 보여주었다.

두 사람의 이런 시도는 과학의 지를 향한 명료성, 투명성, 일의성一意性으로 수렴되는 선형적 알파벳 음성언어로 이루어진 로고스 입장에서 보면, 서구 언어의 파괴이자 퇴행이나 한편으로는 생명 에너지와 연결되는 언어의 근원을 향한 역행의 계기를 불러일으키며, 무의식에서 로고스에 의해 분리된 모든 감각이 다시 통합돼 심층지深層知의 세계를 드러내어 새로운 디자인 창조를 향한 계기가 된다.

• 퍼스의 기호학

미국 철학자 퍼스의 기호학은 단순히 '기호sign'에 관한 학문이 아니라, 언어 이전의 단계까지 거슬러 올라가 생명적 감각 혹은 생명 에너지와 연결된 근원의 표상층(이미지, 다이어그램, 메타포 등 아이콘)에서 언어(로고스)에 이르기까지를 통합해 완전한 언어 세계인, 생의 철학을 재건설하려는 시도였다. 퍼스가 '애브덕션'(가설 형성)이란 근원적 생명 감각과 연결되는 직관 작용인 추론을 중요시한 것도 바로 그런 구상 때문이다. 더구나 그 언어의 사고 생성 프로세스—세미오시스semiosis—가 카오스에서 코스모스로, 즉 무질서에서 질서로 우주 진화 혹은 생명 진화를 향한 생성과, 그 역과정인 소멸을 거쳐 다시 생으로 순환하는 자연의 세

계 생성 프로세스와 일치해 연속되기 때문이다. 사이언스 오브 디자인학과에서는 퍼스, 특히 이 애브덕션과 '시네키 즘synechism'(연속주의)이라는 세계 인식을 매우 중요시 여겨 이들을 디자인과 다른 학문과의 횡단 과정에, 각 세부 디자인 전공 간의 횡단 과정에, 이론과 실기의 횡단 과정에 중요한 고리로 사용했다.

• 괴테의 모르폴로기(형태학)와 색채론

괴테의 모르폴로기(형태학)는 자연의 세계 생성 프로세스에서 근원적 현상을 찾아내 '형상'의 생성 프로세스, 생명적 리듬의 연속으로 고찰한 것이다. 괴테는 '원상原像, Urbild'과 '개개의 형태Metamorphose'라는 자연계에 존재하는 생명 리듬 두 가지를 조형을 바라보는 원점으로 삼았기에 이는 디자인 제작의 기본적 수맥으로 여길 수 있다.

괴테의 주관적 색채론 역시 중요한 디자인 방법론의 하나로 삼았다. 뉴턴의 과학적 색채론에 밀려 있던 이 직관적 색채론은 현재는 미술계뿐만 아니라 실증주의인 생물학, 자연 과학에서도 받아들여졌다. 괴테의 '직관이 사유'이자, '사유가 직관'인 세계 인식 프로세스(형태론과 색채론)는 퍼스의 '애브덕션' 그 자체라 말할 수 있다. 즉 세계를 재인식하려고 가설을 설정할 때, 세계를 로고스가 아닌 '형상Bild'으로 인

식하고 근원적 세계를 직관적, 전체적으로 파악하는 생명적 지혜, 형상의 지식이다.

무카이 슈타로는 세계나 타자를 깊이 이해하려면 근원에 대한 물음, 근원으로 역행하는 시각이 필요하다고 여겼으며, 디자인 전공 간의 횡단성, 나아가 타 분야와의 횡단성을 위한 키워드로 이 세 가지를 꼽으며 새로운 디자인 방법론과 질서를 찾아내는 데 활용하고자 했다. 이러한 사상은 모두 교육 과정에 반영돼 융합적 인재를 양성하는 밑바탕이 됐다.

무카이 슈타로의 디자인학이 이루어낸 진화

무사시노의 사이언스 오브 디자인학과는 지난 50여 년 동안 하라 켄야를 비롯한 새로운 타입의 인재들을 배출했다. 이곳 졸업생들은 기존의 디자인 영역을 뛰어넘고, 다른 학문과 연대하며 디자인 연구 및 제작 활동에서 새로운 가능성을 개척해왔다. 규정할 수 없는 창의성을 발하며 곳곳에서 활약하는 이곳 출신의 디자이너들은 무카이 슈타로의 디자인학 사상에 따른 영역 횡단적, 학제적 교육의 성과다.

디자인이란 행위 자체는 생의 전체성, 생명성과 같이 전체

에 걸친 것이기에 세부 영역에 가둬둘 수 없다고 주장하는 무카이 슈타로 역시 경제학에서 시작해 괴테를 비롯해 울름 조형대학의 정보 미학을 체험하고 동서고금의 지적 전개를 섭렵한 폭넓은 사고 덕분에 스스로 디자인학을 성립할 수 있었다.

현재 무사시노의 사이언스 오브 디자인학과는 1기 교수 진이 퇴임한 후, 졸업생들이 교수로 합류해 특유의 디자인 철학과 교육 과정을 이어나가고 있다. 그 면면을 살펴보면 대부분 단순하게 정의, 분리될 수 없는 여러 영역에서 활동하고 있음을 알 수 있다. 고바야시 아키요는 기호론, 디자인철학, 디자인사 등 전반적인 이론 연구와 학회 활동 등 학문으로 '디자인학'을 추구하며 수많은 책을 집필했으며, 실기 영역에서도 활약하고 있다. 미야지마 신고는 GK 디자인사무실 제품 디자이너 출신으로, 제품 디자인을 중심으로 디자인을 통한 지역 재생을 추구, 지역의 제품 디자인 개발과 컨설팅, 색채 플래닝을 하고 있다. 반도 다카아키는 타이포그래피, 북 디자인 등 그래픽 디자인을 중심으로 활동하며, 동시에 조형의 관점에서 2차원과 3차원을 횡단하여 '시너제틱 돔Synergetic dome'(건축가이자 작가인 리처드 버크민스터 풀러가 주장한 다면체구조 돔 제작)까지 영역을 확장하고 있다. 요시다 신고는 환경 조사와 색채 계획을 진행하며 도시 계획과

426

관련해 도시 환경색채를 계획 설정하는 작업을 한다.

그 밖에 전자제품은 물론 가구, 욕실 등 공간과 환경으로 영역을 확장시킨 일본 제품 디자인계의 1인자로 유명한 후카사와 나오토는 무사시노 출신은 아니지만 무카이 슈타로의 디자인 사상에 공감해 이 학과에 참여했으며, 모교인 다마미술대학교로 돌아가 이와 유사한 디자인종합학과를 설립한 지 2년째다. 칸 광고제에서 대상을 수상하며 세계적으로 명성을 떨친 히시가와 세이치는 본인의 영상 스튜디오에서 TV CF, 사진, TV 타이틀 롤, 음악 작곡 및 녹음, 전시 기획 등을 하며 새로운 어플리케이션에 의한 디자인 등 실험적 교육도 하고 있다.

무카이 슈타로가 퇴임한 후 학과 방향을 결정하는 주임 교수를 맡고 있는 세계적인 디자이너 하라 켄야는 퍼스의 퇴행화 이론을 변형, 진화시킨 것으로 볼 수 있는 '엑스-포메이션Ex-formation'(모르게 하다, 미지화하다) 개념을 발전시켜 신선한 세계 인식 창조 방법론으로 졸업 과제를 진행하고 있다. 하라 켄야가 진행하는 졸업 세미나 결과물은 매년 출판되며 한국을 비롯해 여러 나라에서 번역·출간되고 있다. 학과의 졸업 과제로 이런 성과가 가능한 것은 3년에 걸친 철저한 학제적, 횡단적 교육 덕분이다.

무카이 슈타로의 디자인학 원형은 이처럼 제자 출신 교

수들을 중심으로 학제적이며 횡단적인 디자인 교육으로 한 층 '메타모르포제'했으며, 그 결과는 많은 주목을 받고 있다. 예를 들어 2학년 공통 기초 과정 종합수업인 형태론 강의는 매년 외부에서 초청 전시가 이루어지고, 그간의 전시 내용은 올봄에 책으로 묶여 출간됐다. 이들의 디자인 교육에서 특히 주목할 점은 학부생들의 창의력을 키우는 데 매우 심혈을 기울인다는 것이다. 그들에게 이론과 제작은 양자택일의 대상이 아니며, 이론이건 제작이건 비판적 구상력構想力, imagination 을 바탕으로 자신들의 개별 문제에서 출발해 그 연장선상에서 생에 대한 전체적 문제를 해결하는 것으로 교육 프로그램을 구성한다. 그런 교육을 받았기에 이 학과 출신 학생들은 자신만의 새로운 디자인 방법론을 찾아냈고 이를 사회에 제안할 수 있는 것이다.

'생각'을 하게 만드는 독특한 교육 방식

나는 20년 전 무사시노미술대학으로 유학을 떠나 사이언스 오브 디자인학과 석사 과정에서 무카이 교수를 사사했다. 이듬해 졸업 논문을 쓰고 있을 때 갑자기 '아, 나는 지금 생각을 하고 있구나' 하고 느껴지는 순간을 마주했다. 태

어나 처음 하는 경험이었다. 물론 학부와 석사를 한 차례 마친 후의 유학이었고, 더구나 석사는 이론 전공이었으니 생각 없이 살았다고 할 수는 없을 것이다. 하지만 이전과는 전혀 다른 '생각'이라는 것이 몸과 마음을 울리는 느낌이었다. 그 전의 생각이란, 읽거나 배웠던 수많은 것들 중에서 기억해내고, 엮고, 논리적으로 배열해 추론하고 결론을 이끌어내는 식이었다. 때로는 발상이나 아이디어도 끌어냈다. 당연히 이런 것도 사유, 생각이라 부를 수 있다. 그러나 그때 마주한 '생각'은 이들의 범위, 기존이라는 전제를 뛰어넘은 것이었다.

사람은 누구나 자신이 아는 한계 내에서 사유를 한다. 그 한계는 기존의 경험, 즉 직접 경험 또는 책이나 학습을 통한 간접 경험에 의해 정해진다. 그렇기에 경험이 풍부한 사람은 다른 방향으로 넓게 생각할 수 있고, 사람은 공부를 하며 지식과 한계의 폭을 넓혀간다. 다만 아무리 사유의 범위가 넓어진다 해도 우리는 그 한계 내에서 생각할 수밖에 없다.

내가 '생각을 하고 있다'고 느낀 그 순간은 한계를 뛰어넘었을 때 찾아왔다. 그 시절 나는 무카이 교수로부터 퍼스, 소쉬르 등의 기호론을 배우고 이들 방법론을 통해 사유를 했었다. 박사 과정까지 마치고 귀국한 후 다시 일상의 사고 망에 갇혀 그렇게 생각하는 방법론을 잊었다가, 2011년 무사시노미술대학에서 1년을 보내면서 그때의 기억이 떠올랐다. 사

이언스 오브 디자인학과 교육의 특수성, 무카이 교수의 디자인철학에 대해 새삼 감사할 뿐이다.

무사시노미술대학 사이언스 오브 디자인학과 학생들은 사고하는 방법을 배운다. 자신만의 사고 방법론을 확립하게 해주는 것이다. 그처럼 생각하는 힘을 육성하는 구조는 과연 무엇인가? 그때 '생각'이란 무엇인가, 어떤 프로세스로 작용하는가 그리고 내가 겪었던 그 순간의 생각하는 방법은 어떤 구조로 일어난 것인가를 1년간 끊임없이 생각하고 연구했다. 이 모든 물음의 열쇠는 무카이 슈타로의 디자인학에 있으며, 나는 이를 나름의 방법으로 소화하기 위해 노력했다. 그 첫걸음이 『디자인학』을 번역, 출간하는 것이었다.

무카이 슈타로의 디자인학 사상의 기반은, 첫째 생의 철학의 흐름을 이어받아 디자인을 분리할 수 없는 생활 세계의 형성으로 본 점, 둘째 디자인의 시작점을 인류의 직립보행 생활 시점까지 거슬러 올라간 점, 셋째 최첨단 과학의 모든 학문을 신속하게 받아들여 커리큘럼화한 점이다. 이것들이 모두 교육 프로그램으로 녹아들어 디자인에 대한 생각 대상의 범위가 극단적으로 넓어져 이제 거의 모든 것이 가능하게 됐다. 그의 디자인학은 열린 한계에서 논리적(로고스적)으로 생각해 확연한 답을 이끌어내는 것이 아니라, 데리

다의 비약적 노마드(유목민) 사고처럼 기존에 없는 생각을 끌어내는 방법론이며, 이를 실기로 연결시켜 제작하게 만든다. 하라 켄야의 '엑스-포메이션'도 이러한 방법론의 새로운 버전이라 할 수 있다.

글과 책으로 만나는 무카이 슈타로의 디자인학

무카이 슈타로에게는 집필과 비평 역시 '마땅히 이루어져야 할 생활 세계의 새로운 형성 이념을 창조해가는 활동'이다. 그는 『디자인학』외에도 수많은 책을 집필했으며, 자신의 디자인 사상을 작품으로 표현해 선보이고 있다. 뿐만 아니라 '콘크리트 포에트리'라는 국제적 실험시 운동에도 시인으로 참여하고 있다.

지난 5월에는 서울 인더페이퍼 갤러리에서《무카이 슈타로, 세계 프로세스로서의 제스처》전이 열렸다. 그의 디자인 사상의 기반과, 생각하는 힘의 범위가 얼마나 폭넓고 깊은지 보여주는 전시였다. 전시장은 '디자인학'에 관한 백과사전식 나열이 아닌, 디자인의 전체성을 보여주기 위해 세계 형태 생성의 메타포 '제스처'를 통한 상상력과 비판력 결과 등을 표현한 패널로 채워졌으며, 하라 켄야 등이 참여한 전시

관련 토크 행사도 열렸다. 이 전시는 무카이 슈타로에게 디자인 교육 철학, 저술 활동, 작품 제작, 전시 활동은 모두 그의 생의 철학인 '생의 디자인학'에 뿌리를 두고 있음을 확인하게 해주었다.

무카이 슈타로는 디자인을 '마땅히 이루어져야 할 생활 세계의 형성'으로 파악한다. 여기서 '생生'이란 '생명, 삶, 생활, 살아가는 방식, 인생'을 포함하는, 생의 전체성이다. 그는 이러한 생의 전체성을 대상으로 구체적으로 '마땅히 이루어져야 할 생활 세계'의 이념을 제시하고 실현하는 활동을 디자인이라 보고, 이를 위한 교육 및 연구에 관한 학문을 커리큘럼화하고 디자인 철학을 확립했다. 오늘날 사회는 급격하게 변화하고 있다. 자칫하면 디자인이 발생한 이유와 의의를 잊고 기술의 발전과 눈앞의 이익, 자본주의 논리에 휩쓸릴 수 있다. 디자인이란 무엇이며, 이것으로 사회를 어떻게 이끌 것인지, 또 우리는 어떤 사회를 지향해야 하는지 답을 찾으려면 중심을 잡는 것이 필요하고, 그 중심에는 확고한 철학이 있어야 한다. 무카이 슈타로는 디자인이 지향해야 할 바를 밝혀준다. 디자인학의 역할은 바로 그것이다. 디자인의 앞날과 나아갈 방향을 밝혀주는 철학적 등대 말이다.

한국에서 디자인학에 대한 논의가 활발히 이루어질 수

있도록 이 책을 흔쾌히 출간하고, 전시까지 주최해주신 두성종이 임직원, 두성북스 편집부 여러분께 감사하는 마음을 전한다. 특히 한국의 디자인 발전을 위해 지원을 아끼지 않는 이해원 대표님께 감사드린다. 아울러 한국판 출간을 위해 성심성의껏 도움을 주신 무사시노미술대학출판부의 기무라 기미코 편집자, 표지와 본문 디자인을 디자인하고 한국판 디자인에 대해서도 상세한 조언을 해주신 반도 다카아키 교수, 서울 전시 진행에 큰 도움을 주신 무사시노미술대학미술관 관계자들, 그중에서도 직접 와서 디스플레이를 함께 봐주신 구로사와 마코토黒澤誠人 학예사께도 고마운 마음을 전한다.

바쁜 와중에 갤러리 토크에 참여해주신 고바야시 아키요 교수, 하라 켄야 교수께도 감사드린다. 고바야시 교수는 두 차례나 내한해 전시와 도서 진행을 전적으로 맡아 이끌어주셨으며, 하라 교수는《밀라노 트리엔날레》,《하우스 비전》때문에 살면서 가장 바빴다는 시기에 휴강까지 하며 행사에 참여해주셨다.

마지막으로, 무카이 슈타로 교수님께 진심으로 감사드린다. 하라 교수는 어느 인터뷰에서 "나비 날개 문양에 관한 질문에 '태양의 잔상이 새겨진 것이 아닐까요?' 하고 진지하게 답하는 경제학자 출신의 시인이자, 철학자이자, 디자인

교육자인 무카이 슈타로에게 배우며 디자인을 시작한 것은 내게 더없이 큰 행운이었다"라고 하며, 디자인을 리서치나 마케팅의 일환으로만 여긴다면 너무 슬픈 일이라 말한 적이 있다. 이는 내게도 마찬가지다. 무카이 슈타로는 평생에 걸쳐 디자인의 본질과 지향해야 하는 철학을 가르쳤으며, 수많은 이들이 다양한 디자인 영역으로 나아가게 해준 등대 같은 존재다.

책과 전시 모두 많은 분들의 도움을 받아 완성됐음을 새삼 느낀다. 올해로 내가 무사시노미술대학에서 공부한 지 20년이 됐다. 그곳에서 배운 디자인학을 한국에 전달하고 싶다는 마음으로 2012년부터 조금씩 번역을 시작했는데, 드디어 결실을 맺어 개인적으로 무척 감회가 깊다.

2016년 늦가을

신희경

constellation[a]

『アメリカ哲学』, 鶴見俊輔, 世界評論社, 1950. (現在『新装版 アメリカ哲学』, 鶴見俊輔, 講談社学術文庫, 2007.)

『パースの生涯』, ジョゼフ・ブレント, 有馬道子 訳, 新書館, 2004.

『骰子一擲』, ステファヌ・マラルメ, 秋山澄夫 訳, 思潮社, 1984.

『詩の媒体としての漢字考 アーネスト・フェノロサ=エズラ・パウンド芸術詩論』, アーネスト・フェノロサ=エズラ・パウンド, 高田美一 訳著, 東京美術, 1982. [Ernest Fenollosa, *Das chinesische Schriftzeichen als poetisches Medium*, Hg. von Ezra Pound, Vorwort und Übertragen von Eugen Gomringer, Josef Keller Verlag, Starnberg, 1972.]

『詩学入門』, エズラ・パウンド, 沢崎順之助 訳, 冨山房(冨山房百科文庫二十八), 1979.

『エズラ・パウンド 二十世紀のオデュッセウス』, マイケル・レック, 高田美一 訳, 角川書店, 1987.

『生命記号論 宇宙の意味と表象』, ジェスパー・ホフマイヤー, 松野孝一郎

·高原美規 訳, 青土社, 1999.

『根源の彼方に グラマトロジーについて』(上下二巻), ジャック・デリダ, 足
　立和浩 訳, 現代思潮社, 1972.

『弁証法の系譜 マルクス主義とプラグマティズム』, 上山春平, 未來社,
　1963.

『パースの世界』, R・J・バーンシュタイン 編, 岡田雅勝 訳, 木鐸社, 1978.

『パース・ジェイムズ・デューイ』, 上山春平責任編集, 中央公論社(中公バッ
　クス・世界の名著五十九), 1980.

『パースの記号学』, 米盛裕二, 勁草書房, 1981.

『一般記号学 パース理論の展開と応用』, エリーザベト・ヴァルター, 向井
　周太郎・菊池武弘・脇阪豊 訳, 勁草書房, 1987. [Elisabeth Walther,
　*Allgemeine Zeichenlehre Einführung in die Grundlagen der Se-
　miotik*, Deutsche Verlags-Anstalt, Stuttgart, 1974.]

『パースの思想 記号論と認知言語学』, 有馬道子, 岩波書店, 2001.

『プラグマティズムと記号学』, 笠松幸一・江川晃, 勁草書房, 2002.

『アブダクション 仮説と発見の論理』, 米盛裕二, 勁草書房, 2007.

Roman Jakobson, "Verbal Communication," *Scientific American*,
　Sept. 1972.

Collected Papers of Charles Sanders Peirce, Volume I–VIII, The
　Belknap Press of Harvard University Press, Cambridge, Massa-
　chusetts, 1965–66.

『ソシュールの思想』, 丸山圭三郎, 岩波書店, 1981.

『動物行動学 I・II』(上下二巻), コンラート・ローレンツ, 日高敏隆・丘直通
　訳, 思索社, 1980.

『暗黙知の次元 言語から非言語へ』, マイケル・ポラニー, 佐藤敬三 訳,
　伊東俊太郎序, 紀伊國屋書店, 1980. (現在, ちくま学芸文庫, 2003,
　原著 1966.)

『哲学の脱構築—プラグマティズムの帰結』, リチャード・ローティ, 室井尚

·加藤哲弘·庁茂·浜日出夫 訳, お茶の水書院, 1994.

constellation [b] [c]

『造形思考』(上下二巻), パウル·クレー, 土方定一·菊盛英夫·坂崎乙郎 訳, 新潮社, 1973. [Paul Klee, *Das bildnerische Denken: Form-und Gestaltungslehre Bd. 1*, Hg. von Jürg Spiller, Schwabe & Co. Verlag, Basel/Stuttgart, 1971.]

『バウハウス―芸術教育の革命と実験』, 展図録, 深川雅文(同展構成·編集), 川崎市市民ミュージアム, 1994.

『バウハウス』, バウハウス翻訳委員会, 宮内嘉久 編, 造型社, 1969.(英訳版の別冊の邦訳) [Hans M. Wingler, *The Bauhaus*, The MIT Press, Cambridge, Massachusetts and London, England, 1969.]

『ヨハネス·イッテン 造形芸術への道』, 展図録·山野英嗣(同展構成·編集), 京都国立近代美術館, 2003.

「ヨハネス·イッテンの造形教育とその身体性」, 向井周太郎(『ヨハネス·イッテン 造形芸術への道 論文集』所収, 岡本康明企画·編集), 宇都宮美術館, 2005.

Walter Gropius, *Idee und Aufbau des Staatlichen Bauhauses*, Bauhausverlag, München, 1923.

Hans M. Wingler, *Das Bauhaus*, Verlag Gebr. Rasch & Co. und M. DuMont Schauberg, 1962.

constellation [d]

『生命とは何か―物理的にみた生細胞』, エルヴィン·シュレーディンガー, 岡小天·鎮目恭夫 訳, 岩波新書, 1951. (原著 1944.)

『美のはかなさと芸術家の冒険性』, オスカー·ベッカー, 久野昭 訳, 理想

社, 1964. (原著 1929.)

『ザニューヴィジョンある芸術家の要約』, ラスロー・モホリ=ナギ, 大森忠行 訳, ダヴィッド社, 1967. [Lázló Moholy-Nagy, *The New Vision, 1928 4th rev. ed. 1947 and, Abstract of an artist*, George Wittenborn, Inc., New York, 1947.]

『材料から建築へ』(バウハウス叢書十四), ラスロー・モホリ=ナギ, 宮島久雄 訳, 中央公論美術出版社, 1992. (原著 1929.)

Lázló Moholy-Nagy, *Vision in Motion*, Paul Theobald, Chicago, 1947.

「マックス・ベンゼ」, 向井周太郎, (『講座・記号論3 記号としての芸術』, 川本茂雄ほか 編 所収), 勁草書房, 1982.

『空間・時間・建築 1』, ジークフリート・ギーディオン, 太田實 訳, 丸善, 1967.

Winfried Nerdinger, *Walter Gropius. Ausstellungskatalog*, Bauhaus-Archiv, Gebr. Mann Verlag, Berlin, 1985.

Angelika Thiekötter u. a., *Kristallisationen, Splitterungen Bruno Tauts Glashaus*, Birkhäuser Verlag, Basel Berlin Boston, 1993.

「永遠なるもの」, ブルーノ・タウト(『日本の家屋と生活』, ブルーノ・タウト, 篠田英雄 訳 所収), 岩波書店, 1966.

『日本 タウトの日記』(1933, 1934, 1935~36, 全三冊), ブルーノ・タウト, 篠田英雄 訳, 岩波書店, 1975.

Max Bense, *Aesthetica Metaphisysche Beobachtungen am Schönen*, Deutsche Verlags-Anstalt, Stuttgart, 1954.

Max Bense, *Aesthetische Information Aesthetica II*, Agis-Verlag Krefeld und Baden-Baden, 1956.

『情報美学入門 基礎と応用』, マックス・ベンゼ, 草深幸司 訳, 勁草書房, 1997. [Max Bense, *Einführung in die informationstheoretische Ästhetik*, Rowohlt Taschenbuch Verlag, 1969.]

『現代美学』(講演記録集), マックス・ベンゼ, 向井周太郎 訳, 東京ドイツ
文化研究所, 1967. [Max Bense, *Moderne Ästhetik*, Goethe-Institut Tokyo, 1967.]

「言語の脱構築/コンクレーテ・ポエジー」, 向井周太郎(『タイポグラフィックス・ティー』, 1985年6月61号 所収), 日本タイポグラフィ協会.

Hansjörg Mayer, *publication by edition hansjörg mayer*, Germany, 1968.

『造形芸術の基礎 バウハウスにおける美術教育』, ヨハネス・イッテン, 手塚又四郎訳, 美術出版社, 1970. [Johannes Itten, *Mein Vorkurs am Bauhaus Gestaltungs- und Formenlehre*, Otto Maier Verlag, Ravensburg, 1963.]

Max Bill, *retrospektive skulpturen gemälde graphik 1928–1987*, Schirn Kunsthalle Frankfurt, abc verlag, Zürich, 1987.

Lázló Moholy-Nagy, Richard Kostelanetz ed., Allen Lane The Penguin Press, London, 1971.

『アルプス建築 タウト全集 第六巻』, ブルーノ・タウト, 水原徳言 訳, 育生社弘道閣, 1944.

constellation [f] [g]

『身ぶりと言葉』, アンドレ・ルロワ=グーラン, 荒木亨 訳, 新潮社, 1973. (原著 1964.)

『字訓』, 白川静, 平凡社, 1987.

Vilém Flusser, *Gesten: Versuch einer Phänomenologie*, Bollmann Verlag, Bensheim und Düsseldorf, 1991.

Gesten: ein Buchprojekt von Fotografie-Studenten der Hochschule für Grafik und Buchkunst Leipzig, Idee: Jürgen W. Braun und Timm Rautert, Hg. von FSB, Verlag der Buchhandlung Walther

König, Köln, 1996.

『写真の哲学のために』, ヴィレム・フルッサー, 深川雅文 訳, 勁草書房, 1999. [Vilém Flusser, *Für eine Philosophie der Fotografie*, European Photography, Göttingen, 1983.]

『中世の身ぶり』, ジャン゠クロード・シュミット, 松村剛 訳, みすず書房, 1996. (原著 1990.)

『リズムの本質』, ルードヴィッヒ・クラーゲス, 杉浦実 訳, みすず書房, 1971. (原著 1923.)

Geste & Gewissen im Design, Hg. von Hermann Sturm, DuMont Buchverlag, Köln, 1998.

Heute ist Morgen Über die Zukunft von Erfahrung und Konstruktion, Katalogkonzept: Michael Erlhoff, Hans Ulrich Reck, Kunst-und Ausstellungshalle der Bundesrepublik Deutschland GmbH, Bonn, 2000.

『ミツバチの不思議』, カール・フォン・フリッシュ, 内田亨 訳, 法政大学出版局, 1978.

『擬態 自然も嘘をつく』, ヴォルフガング・ヴィックラー, 羽田節子 訳, 平凡社, 1983.

『ヴィーコ 新しい学』, 責任編集 清水幾太郎, 中央公論社(中公バックス), 1979. (原著 1925.)

『アリストテレース 詩学・ホラーティウス 詩論』, アリストテレース・ホラーティウス, 松本仁助・岡道男 訳, 岩波書店(岩波文庫), 1997.

『アリストテレス全集 3 自然学』, アリストテレス, 出隆・岩崎允胤 訳, 岩波書店, 1968.

constellation [i]

『我と汝・対話』, マルティン・ブーバー, 田口義弘 訳, みすず書房, 1978.

(原著 1923.)

『我と汝・対話』, マルティン・ブーバー, 植田重雄 訳, 岩波書店(岩波文庫), 1979.

『造形思考』(上下二巻), パウル・クレー, 土方定一・菊盛英夫・坂崎乙郎 訳, 新潮社, 1973. [Paul Klee, *Das bildnerische Denken: Form- und Gestaltungslehre Bd. 1*, Hg. von Jürg Spiller, Schwabe & Co. Verlag, Basel/Stuttgart, 1971.]

Josef Albers, *Interaction of Color Revised and Expanded Edition*, Yale University Press, 2006.

「アルベルスの世界－アルベルスの作品」, 向井周太郎・一万田幸司・神田昭夫(『グラフィックデザイン』, 1963, 11号 所収), ダイヤモンド社.

Johannes Itten, *Tagebücher 1913–1916 Stuttgart, 1916–1919 Wien, Abbildung und Transkription*, Hg. von Eva Badura-Triska, Löcker Verlag, Wien, 1990.

Josef Albers, *Poems and Drawings*, Readymade Press, New Haven, 1958.

Josef Albers, Hg. von Eugen Gomringer, Josef Keller Verlag, Starnberg, 1968.

J. Wolfgang von Goethe, "Epirrhema," in: J. Wolfgang von Goethe, *Goethe Werke, Bd. 1*, Christian Wegner Verlag, Hamburg, 1948.

『知恵の樹 生きている世界はどのようにして生まれるのか』, ウンベルト・マトゥラーナ・フランシスコ・バレーラ, 管啓次郎 訳, 筑摩書房(筑摩学芸文庫), 1997. (原著 1984.)

constellation[k]

Karl Lothar Wolf, Robert Wolff, *SYMMETRIE Tafelband u. Textband*, Böhlau-Verlag, Münster/ Köln, 1956.

Studium Generale, Vol.2, 1949, Springer-Verlag, Berlin.

DIE GESTALT, Heft 1, Goethes Morphologischer Auftrag-Versuch einer naturwissenschaftlichen Morphologie, von K. Lothar Wolf und Wilhelm Troll, Max Niemeyer Verlag/Halle Saale, 1942.

「植物変態論」, ヨハン・ヴォルフガング・フォン・ゲーテ(『ゲーテ全集十四』, ゲーテ, 野村一郎 訳 所収), 潮出版, 1980.

「イタリア紀行」,「第二次ローマ滞在」, ヨハン・ヴォルフガング・フォン・ゲーテ(『ゲーテ全集十一』, ゲーテ, 高木久雄 訳 所収), 潮出版, 1979.

『イタリア紀行』(上下二巻), ヨハン・ヴォルフガング・フォン・ゲーテ, 相良守峯 訳, 岩波書店(岩波文庫), 1960.

『造形思考』(上下二巻), パウル・クレー, 土方定一・菊盛英夫・坂崎乙郎 訳, 新潮社, 1973. [Paul Klee, *Das bildnerische Denken: Form- und Gestaltungslehre Bd. 1*, Hg. von Jürg Spiller, Schwabe & Co. Verlag, Basel/Stuttgart, 1971.]

『反対称 右と左の弁証法』, ロジェ・カイヨワ, 塚崎幹夫 訳, 思索社, 1976. (原著 1973.)

『シンメトリー・美と生命の文法』, ヘルマン・ヴァイル, 遠山啓 訳, 紀伊國屋書店, 1957. [Hermann Weyl, *SYMMETRY*, Princeton University Press, New Jersey, 1952.]

constellation [r]

Bertus Mulder, "The Restoration of the Rietveld Schröder House," in P. Overy, L. Büller, F. d. Oudsten, B. Mulder, *The Rietveld Schröder House*, De Haan/Unieboek B. V., 1988.

『現代建築の発展』, ジークフリート・ギーディオン, 生田勉・樋口清 訳, みすず書房, 1961. (原著 1958.)

『新しい造形(新造形主義)』(バウハウス叢書五), ピート・モンドリアン, 宮

島久雄 訳, 中央公論美術出版, 1991. (原著 1925.) [Piet Mondri-an, *Neue Gestaltung*, Neue Bauhausbücher, Hg. von Hans M. Wingler, bei Florian Kupferberg Verlag, Mainz, 1974.]

『新しい造形芸術の基礎概念』(バウハウス叢書六), テオ・ファン・ドゥース ブルフ, 宮島久雄 訳, 中央公論美術出版, 1993. (原書 1925.) [Theo van Doesburg, *Grundbegriffe der neuen gestaltenden Kunst*, Neue Bauhausbücher, Hg. von Hans M. Wingler, bei Florian Kupferberg Verlag, Mainz, 1966.]

『オランダの建築』(バウハウス叢書十), J·J·P·アウト, 貞包博幸 訳, 中央 公論美術出版, 1994.

Jan Tschichold, *DIE NEUE TYPOGRAPHIE: ein Handbuch für zeitgemäss Schaffende*, Verlag des Bildungsverbandes der Deutschen Buchdrucker, Berlin, 1928.

『キュ―ビスム』(バウハウス叢書十三), アルベール・グレーズ, 貞包博幸 訳, 中央公論美術出版, 1993.

『無対象の世界』(バウハウス叢書十一), カジミール・マレーヴィチ, 五十殿 利治 訳, 中央公論美術出版, 1992.

constellation[r][s]

Max Bill, "Die mathematische Denkweise in der Kunst unserer Zeit," in Tomás Maldonado ed., *Max Bill*, ENV editorial nueva visión, Buenos Aires, Argentina, 1955.

『生物と無生物のあいだ』, 福岡伸一, 講談社(講談社現代新書), 2007.

Paul Klee, *Das bildnerische Denken: Form-und Gestaltungslehre, Bd. 1*, Hg. von Jürg Spiller, Schwabe & Co. Verlag, Basel/Stutt-gart, 1971.

「マックス・ビル〈紹介〉」, ワシリー・カンディンスキー(『抽象芸術論―芸

術における精神的なものー』, カンディンスキー 所収), 美術出版社, 1958. [Wassily Kandinsky, "Einführung von Max Bill," in Wassily Kandinsky, *Über das Geistige in der Kunst*, Benteli Verlag, Bern, 1952.]

『ピュタゴラスの現代性 数学とパラ実存』, オスカー・ベッカー, 中村清 訳, 工作舎, 1993. (原著 1963.)

constellation[t]

『思想(特集 ゲーテ 自然の現象学)』, 1999年12月, 906号, 岩波書店.

John Ruskin, *Modern Painters*, Smith Elder, London, 1843–1860, 5v.

『風景の思想とモラル 近代画家論・風景編』, ジョン・ラスキン, 内藤史朗 訳, 法蔵館, 2002.

『色彩論』, ヨハン・ヴォルフガング・フォン・ゲーテ, 高橋義人・前田富士男・南大路振一・嶋田洋一郎・中島芳郎 訳, 工作舎, 1999. (原著 1810.)

『ゲーテの画と科学』, 鷹部屋福平, 彰國社, 1948.

『陰翳禮讚』, 谷崎潤一郎, 創元社, 1939. (現在『陰翳礼讃』, 谷崎潤一郎, 中央公論新社[中公文庫], 1995.)

『自然と象徴ー自然科学論集ー』, ヨハン・ヴォルフガング・フォン・ゲーテ, 高橋義人 編訳, 前田富士男 訳, 冨山房(冨山房百科文庫), 1982.

「等伯試論」, 鈴木廣之(『新編名宝日本の美術 20 永徳・等伯』, 太田博太郎ほか 監修 所収), 小学館, 1991.

『観察者の系譜 視覚空間の変容とモダニティ』, ジョナサン・クレーリー, 遠藤知巳 訳, 十月社, 1997. (2005年に以文社から復刊 原著 1992.)

David Katz, *Die Erscheinungsweisen der Farben und ihre Beeinflussung durch die individuelle Erfahrung*, Verlag von Johann Ambrosius, Barth, 1911.

constellation[u]

「ヒトのからだ—生物史的考察」, 三木成夫(『原色現代科学大事典 6 人
間』, 小川鼎三 編 所収), 学習研究社, 1968.

『胎児の世界 人類の生命記憶』, 三木成夫, 中央公論新社(中公新書
六九一), 1983.

『生命形態の自然誌 第一巻 解剖学論集』, 三木成夫, うぶすな書院,
1989.

Katharina Adler, Otl Aicher, *das Allgäu (bei Isny)*, Stadt Isny/All-
gäu Isny, Isny im Allgäu 1981.

『荒れ野の40年ヴァイツゼッカー大統領演説全文一九八五年五月八日』,
リヒャルト・フォン・ヴァイツゼッカー, 永井清彦 訳・解説, 村上伸 解
説, 岩波書店(岩波ブック クレット NO. 55), 1986.

Otl Aicher, *Die Küche zum Kochen Das Ende einer Architektur-
doktrin*, Callwey, München, 1982.

Otl Aicher, *kritik am auto*, Callwey, München, 1984.

Otl Aicher, Gabriele Greindl and Wilhelm Vossenkuhl, *Wilhelm
von Ockham Das Risiko modern zu denken*, Callwey, München,
Paris, London, 1986.

Josef Albers, *Photographien 1928–1955*, Hg. von Marianne Stocke-
brand, Kölnischer Kunstverein und Schirmer/Mosel, München,
Paris, London, 1992.

『白バラは散らず』(改訳版), インゲ・アイヒャー=ショル, 内垣啓一 訳, 未
來社, 1964. [Inge Scholl, *Die weiße Rose*, Fischer Bücherei,
Frankfurt a. M./Hamburg, 1955.]

Richtlinien und Normen für die visuelle Gestaltung, Organisations-
komitee für die Spiele der XX. Olympiade München 1972, Juni
1969.

constellation [q][w]

Gregor Paulsson, *Die soziale Dimension der Kunst*, Franke Verlag, Bern, 1955.

『生活とデザインー物の形と効用』, グレゴール・パウルソン, 鈴木正明 訳, 美術出版社, 1961.（原著 1956.)

Max Bill, *FORM: Eine Bilanz über die Formentwicklung um die Mitte des XX. Jahrhunderts*, Verlag Werner, Basel, 1952.

Max Bill, *Robert Maillart*, Verlag für Architektur, Zürich, 1949.

『社会的共通資本』, 宇沢弘文, 岩波書店(岩波新書), 2000.

『クッションから都市計画まで ヘルマン・ムテジウスとドイツ工作連盟:ドイツ近代デザインの諸相』, 展図録, 池田祐子 監修・編集, 京都国立近代美術館, 2002.

Bernd Meurer, Hartmut Vinçon, *Industrielle Ästhetik: Zur Geschichte und Theorie der Gestaltung, Werkbund-Archiv Bd. 9*, Anabas-Verlag, Gießen, 1983.

Theodor Heuss, *Was ist Qualität?: Zur Geschiche und zur Aufgabe des Deutschen Werkbundes*, Rainer Wunderlich Verlag Hermann Leins, Tübingen und Stuttgart, 1951.

Theodor Heuss, *Friedrich Naumann, der Mann, das Werk, die Zeit*, Wunderlich Verlag Hermann Leins, Tübingen und Stuttgart, 1949.

『現代ドイツの政治思想家 ウェーバーからルーマンまで』, クリス・ソーンヒル, 安世舟・永井健晴・安章浩 訳, 岩波書店, 2004.（原著 2000.)

『豊かさとは何か』, 暉峻淑子, 岩波書店(岩波新書), 1989.

Walther Rathenau, *Schriften und Reden*, Auswahl und Nachwort von Hans Werner Richter, S. Fischer Verlag, Frankfurt Main, 1964.

「戦前日本の統制経済論とドイツの経済思想ー資本主義の転化・修正をめ

ぐって」, 柳澤治(『思想』2001年 2月 921号 所収), 岩波書店.

『ヨーロッパ諸学の危機と超越論的現象学』, エドムント・フッサール, 細谷恒夫・木田元 訳, 中央公論社, 1974. (中公文庫 1995, 原著 1936.)

『フッサール〈危機〉書の研究』, エルンスト・W・オルト, 川島秀一・工藤和男・森田安洋・林克樹 訳, 晃洋書房, 2000. (原著 1999.)

『生物から見た世界』, ヤーコブ・フォン・ユクスキュル・ゲオルク・クリサート, 日高敏隆・野田保之 訳, 岩波書店(岩波文庫), 2005. (原著の初出 1934, 1940.)

constellation[w]

「ドナウ源流行」, 斎藤茂吉(『斎藤茂吉随筆集』, 阿川弘之・北杜夫 編 所収), 岩波書店(岩波文庫), 2003. (初出『中央公論』1926年 6月号.)

「近代 未完のプロジェクト」, ユルゲン・ハーバーマス(『近代 未完のプロジェクト』, ハーバーマス, 三島憲一 編訳 所収), 岩波書店(岩波現代文庫), 2000.

『成長の限界 ローマ・クラブ「人類の危機レポート」』, D・H・メドウズ・D・L・メドウズ・J・ランダース・W・W・ベアランズ三世, 大来佐武郎 監訳, ダイヤモンド社, 1972.

『生きるための選択 限界を超えて』, D・H・メドウズ・D・L・メドウズ・J・ランダース, 茅陽一 監訳, 松橋隆治・村井昌子 訳, ダイヤモンド社, 1992.

『成長の限界 人類の選択』, D・H・メドウズ・D・L・メドウズ・J・ランダース, 枝廣淳子 訳, ダイヤモンド社, 2005.

『グローバリゼーションの時代－国家主権のゆくえ』, サスキア・サッセン, 伊豫谷登士翁 訳, 平凡社, 1999.

『現代思想(特集 サスキア・サッセン)』, 2003年 5月号, 青土社.

『ドラキュラの遺言 ソフトウェアなど存在しない』, フリードリッヒ・キットラ

一, 原克・前田良三ほか 訳, 産業図書, 1998.

『グラモフォン・フィルム・タイプライター』, フリードリッヒ・キットラー, 石光泰夫・石光輝子 訳, 筑摩書房(ちくま学芸文庫), 2006.

Tomás Maldonado, *Digitale Welt und Gestaltung*: Ausgewählte Schriften, Herausgegeben und übersetzt von Gui Bonsiepe, Zürcher Hochschule der Künste, Birkhäuser Verlag, Basel, Boston, Berlin, 2007.

DER SPIEGEL, special No. 6, 1995, SPIEGEL-Verlag Rudolf Augstein GmbH & Co. KG, Hamburg.

『漱石全集第十四巻 評論 雑論』, 夏目漱石, 漱石全集刊行会, 1929.

「内発的発展論へむけて」, 鶴見和子(『現代国際関係論－新しい国際秩序を求めて』, 川田侃・三輪公忠 編 所収), 東京大学出版会, 1980. (現在『内発的発展論の展開』, 鶴見和子, 筑摩書房, 1996 所収)

『風土 人間学的考察』, 和辻哲郎, 岩波書店, 1935. (現在『風土 人間学的考察』, 和辻哲郎, 岩波書店[岩波文庫], 1979.)

『生命とは何か－物理的にみた生細胞』, エルヴィン・シュレーディンガー, 岡小天・鎮目恭夫 訳, 岩波書店(岩波新書), 1951. (原著 1944.)

『ベルグソン全集四 創造的進化』, アンリ・ベルグソン, 松浪信三郎・高橋允昭 訳, 白水社, 2001. (原著 1907.)

『字通』, 白川静, 平凡社, 1996.

『グーテンベルク銀河系の終焉 新しいコミュニケーションのすがた』, ノルベルト・ボルツ, 識名章喜・足立典子 訳, 法政大学出版局(叢書ウニベルシタス六五七), 1999.

『世界コミュニケーション』, ノルベルト・ボルツ, 村上淳一 訳, 東京大学出版会, 2002.

『コミュニケイション的行為の理論』(上中下三巻), ユルゲン・ハーバーマス, 河上倫逸ほか 訳, 未來社, 1985~87.

『批判理論と社会システム理論－ハーバーマス=ルーマン論争』(上下二

巻), ユルゲン・ハーバーマス・ニクラス・ルーマン, 佐藤嘉一ほか 訳, 木鐸社, 1984(上), 1987(下).

『社会の教育システム』, ニクラス・ルーマン, 村上淳一 訳, 東京大学出版会, 2004.

『オートポイエーシス 生命システムとはなにか』, ウンベルト・マトゥラーナ・フランシスコ・ヴァレラ, 河本英夫 訳, 国文社, 1991. (原著 1980.)

『オートポイエーシス2001 日々新たに目覚めるために』, 河本英夫, 新曜社, 2000.

『サイバネティックス(第二版) 動物と機械における制御と通信』, ノーバート・ウィーナー, 池原止戈夫ほか 訳, 岩波書店, 1962.

『サイバネティックスはいかに生まれたか』, ノーバート・ウィーナー, 鎮目恭夫 訳, みすず書房(現代科学叢書三十三, 1956.

constellation[v][w]

『文化経済学のすすめ』, 池上惇, 丸善, 1991.

『文化と固有価値の経済学』, 池上惇, 岩波書店, 2003.

『富国有徳論』, 川勝平太, 中央公論新社(中公文庫), 2000.

『人間のための経済学－開発と貧困を考える』, 西川潤, 岩波書店, 2000.

「この最後の者にも」, ジョン・ラスキン(『世界の名著41』, ラスキン, 飯塚一郎 訳 所収), 中央公論社, 1971. (原著 1862. 現在『この最後の者にも ごまとゆり』, ジョン・ラスキン, 飯塚一郎・木村正身 訳, 中央公論新社 [中公クラシックス], 2008.)

『ムネラ・プルウェリス 政治経済要義論』, ジョン・ラスキン, 木村正身 訳, 関書院, 1958. (原著の初出 1862~63.)

『スモールイズビューティフル－人間中心の経済学』, エルンスト・F・シューマッハー, 小島慶三・酒井懋 訳, 講談社(講談社学術文庫), 1986. (原著 1973.)

『大転換』、カール・ポラニー、吉沢英成ほか 訳、東洋経済新報社、1957.（現在『新訳 大転換』、カール・ポラニー、野口健彦ほか 訳、東洋経済新報社、2005. 原著 1944.）

『スモールイズビューティフル再論』、エルンスト・F・シューマッハー、酒井懋 訳、講談社（講談社学術文庫）、2000.（原著 1977.）

『社会的共通資本』、宇沢弘文、岩波書店（岩波新書）、2000.

『エコノミーとエコロジー 広義の経済学への道』、玉野井芳郎、みすず書房、1978.

『生命系のエコノミー 経済学・物理学・哲学への問いかけ』、玉野井芳郎、新評論、1982.

『植物と人間－生物社会のバランス』、宮脇昭、NHK出版（NHKブックス）、1970.

『緑環境と植生学 鎮守の森を地球の森に』、宮脇昭、NTT出版、1997.

『福祉の経済学 財と潜在能力』、アマルティア・セン、鈴村興太郎 訳、岩波書店、1988.（原著 1985.）

『経済学の再生 道徳哲学への回帰』、アマルティア・セン、徳永澄憲・松本保美・青山治城 訳、麗澤大学出版会、2002.（原著 1987.）

『造形芸術の基礎 バウハウスにおける美術教育』、ヨハネス・イッテン、手塚又四郎 訳、美術出版社、1970. [Johannes Itten, *Mein Vorkurs am Bauhaus: Gestaltungs－und Formenlehre*, Otto Maier Verlag, Ravensburg, 1963.]

『ザニューヴィジョン ある芸術家の要約』、ラスロー・モホリ＝ナギ、大森忠行 訳、ダヴィッド社、1967.（原著 1928, 改訂版 1949.）

Von Morris zum Bauhaus. Eine Kunst gegründet auf Einfachheit, Hg. von Gerhard Bott, Dr. Hans Peters Verlag, Hanau, 1977.

Theodor Heuss, *Was ist Qualität?*, zur Geschichte und zur Aufgabe des Deutschen Werkbundes, Rainer Wunderlich Verlag Hermann Leins, Tübingen und Stuttgart, 1951.

『国富論』(全三巻), アダム・スミス, 大河内一男 監訳, 玉野井芳郎ほか 訳, 中央公論新社(中公文庫), 1957. (原著 1789.)

후기

Max Bense, *Aesthetische Information Aesthetica II*, Agis-Verlag Krefeld und Baden-Baden, 1956.

Eugen Gomringer, *konstellationen constellations constelaciones*, spiral press, Bern, 1953.

『ゲーテ全集 九巻・詩と真実―わが生涯より―第一部・第二部』, ヨハン・ヴォルフガング・フォン・ゲーテ, 山崎章甫・河原忠彦 訳, 潮出版社, 1979. [Johann Wolfgang von Goethe, *Dichtung und Wahrheit*, Eine Auswahl, Hg. von Walter Schafarschik, Philipp Reclam jun, Stuttgart, 1993.]

『偶然性の問題』, 九鬼周造, 岩波書店, 1948. (原著 1935.)

주요 저서 및 공저

『現代デザイン理論のエッセンス 歴史的展望と今日の課題』, 勝見勝 監修, ぺりかん社, 1966.

『デザインの原点―ブラウン社における造形の思想とその背景』, 向井周太郎・羽原肅郎, 日本能率協会, 1978.

『かたちのセミオシス』, 向井周太郎, 思潮社, 1986.

『円と四角』, 松田行正・向井周太郎, 牛若丸, 1998.

『モダン・タイポグラフィの流れ ヨーロッパ・アメリカ 1950s－'60s』, 田中一光・向井周太郎 監修, トランスアート, 2002.

『かたちの詩学 morphopoiēsis I・II』(向井周太郎著作集＋コンクリート・ポエトリー選集), 向井周太郎, 美術出版社, 2003.

『ふすま 文化のランドスケープ』, 向井一太郎・向井周太郎, 中央公論新社 (中公文庫), 2007.

『生とデザイン かたちの詩学 I』, 向井周太郎, 中央公論新社(中公文庫), 2008.

『デザインの原像 かたちの詩学 II』, 向井周太郎, 中央公論新社(中公文庫), 2009.

찾아보기

* 책에 등장하는 용어와 인명을 가나다 순으로 나열했다.
* 인명 부분 처음에 '영국의 공예가·시인·사상가'로 표기한 경우, '영국'은
 그 인물이 출생한 나라를 지칭한다. 예외적으로 '영국 태생의 공예가' 등의
 표기를 한 경우는, 출생한 나라를 특정하고 싶은 경우다.
* 책 제목 기재 시 부제는 생략했다.
* 작성 도움: 사카나쿠라 무쓰코

가쓰라리큐(Katsura Imperial Villa, 桂離宮) *86, 87, 91, 171*

원래 17세기 초 가쓰라가와 강 둔덕에 황태자의 저택으로 지어졌으며 1590년 덴노의 동생 도시히토 친왕(智仁親王)에게 하사됐다. 그는 1629년 사망할 때까지 이곳을 개발했으며, 그의 아들 도시타다 친왕(智忠親王)이 지금과 거의 같은 모습으로 완성했다. 고쇼인(古書院)·주쇼인(中書院)·신쇼인(新書院) 등 서로 연결된 주요 건물들을 둘러싼 주변 경관은 특별히 조성한 것이다. 이 건물들은 전형적인 쇼인(書院) 양식으로 지붕은 서로 교차하고, 건물 내부의 공간은 자유로이 바꿔 쓸 수 있다. 친왕 부자 모두가 다도에 열성적이었기 때문에 이곳에는 다실이 계절마다 한 군데씩 모두 넷이나 되는데, 단순한 재료를 아주 정교하게 짜맞춰 지은 일본 고건축의 백미로 꼽힌다.

가쓰미 마사루(勝見勝, 1909~83) *270, 273*

도쿄 출신의 디자인 평론가. 상공성(商工省) 공예지도소 등을 거쳐, 1959년부터 잡지 『그래픽 디자인』의 편집장으로 일했고, 1964년에는 도쿄 올림픽 디자인 전문위원회 위원장을 맡았다. 디자인의 중요성이 대중화되지 않았던 시절부터 디자인 이론서 번역과 평론 활동에 열정을 쏟았다. 전후의 일본 디자인계를 이끌며 디자인 계몽에 노력했다.

간디, 마하트마(Gāndhī, Mōhandās Karamchand, 1869~1948) *369, 373*

인도 출신의 사상가·지도자. 영국 유학 뒤 남아프리카에서 변호사로 활동했다. 1915년에 귀국해 인도의 독립운동에 참여, 반제국주의 민족투쟁(비폭력적 저항 운동)을 이끌었다. 존 러스킨의 사상에 공감해 인간에게 진정한 풍요로움이란 무엇인가를 물으며 실천에 힘썼다.

게슈탈트(gestalt) *34, 38, 101*

독일어로 '형태'를 의미한다. 주로 게슈탈트 심리학에서 '게슈탈트 군화(群化)의 법칙', 즉 '전체성을 지닌 통합된 구조, 개별적인 것으로 환원할 수 없는 전체의 구조'라는 개념을 가리킨다. '게슈탈트 군화의 법칙'은 통합의 법칙이라고도 하는데, 인간이 형태를 파악할 때 어떤 통합으로써 인식하려는 것을 뜻한다. 이 군화(통합)의 요인으로는 '근접, 동류, 폐쇄, 연속' 등이 있다.

곰링거, 오이겐(Gomringer, Eugen, 1925~) *39, 45, 316, 317, 404, 406, 407, 416*

볼리비아에서 태어나 현재 독일에서 활동 중인 시인. 1950년대부터 '콘크리트 포에트리'(구체시) 개념을 제창, 실천하고 있다. 1953년 스위스에서 마르셀 뷔스(Marcel Wyss), 디터 로트(Dieter Roth)와 함께 『스파이럴(spirale)』지를 간행했다. 1954~57년에는 울름조형대학에서 막스 빌의 비서이자 강사로 일했고, 뒤에 뒤셀도르프예술대학 교수를 역임했다.

괴테, 요한 볼프강 폰(Goethe, Johann Wolfgan von, 1749~1832) *45, 80, 96, 101, 126, 134~136, 138, 140, 147~152, 155, 161, 193, 200, 202, 208, 210~214, 216, 219~225, 231, 232, 234, 236, 240, 241, 245, 247, 252~254, 257~259, 297, 344, 349, 387, 388, 405, 419, 422, 424, 426*

독일의 문인·과학자·철학자. 『젊은 베르테르의 슬픔』 등 바이마르 고전주의를 대표하는 작가로 알려져 있지만, 관료로 일하며 해부학, 지질학, 광물학, 동물학, 색채학 등 여러 분야를 연구했다. 그 성과의 하나로, 색채 연구를 정리한 『색채론』 등의 저서가 있다.

구겔로트, 한스(Gugelot, Hans, 1920~65) *316*

네덜란드 가계의 건축가·산업 디자이너. 막스 빌의 조수를 거쳐, 울름조형대학의 학교 건물 건축과 공업 디자인 전공 교육에 참여했다. 아이

허와 함께 이 대학의 첫 산학 프로젝트인, 브라운사의 디자인 아이덴티티의 기초를 마련하는 작업을 했다. 여전히 신선하며 명작으로 손꼽히는 브라운사의 제품(1955~58)을 비롯해 함부르크 시의 지하철 차량, 시스템 가구, 코닥의 '카루셀'(Carousel) 등 선구적인 디자인의 범례로 세계적인 평가를 얻었고, 산업 디자인의 세계에 커다란 자취를 남겼다.

구성주의(constructivism) *176, 177, 179, 184, 199*

입체주의와 절대주의의 영향을 받아 1910년 무렵부터 1920년대에 걸쳐 주로 러시아에서 전개됐던 예술 운동을 '러시아 구성주의'라고 부른다. 알렉산드르 로드첸코, 리시츠키 등 찬동자가 많았고, 러시아에서 유럽으로 확산됐다. 회화와 조각을 부르주아 미술이라 비판하고 철, 유리 등의 소재를 사용해 사회적 효용을 강조했다. 이 움직임은 건축·디자인으로도 확산됐고, 같은 시대 유럽 여러 나라와 일본에도 영향을 미쳤다.

구체 예술(Konkrete Kunst, concrete art) *143, 187, 188, 198~203, 317, 406*

1930년 두스뷔르흐는 '구체 예술'이라는 제목의 선언을 발표했다. '구체 예술'은 자연의 묘사나 감정 표현으로써의 예술 또는 자연의 형상에서 본질적인 것을 끄집어내는 재현적인 추상과는 달리, 그 자체가 자율적으로 형성된 조형물이다. 자연과 나란한 또 하나의 '구체적인 것', 색채와 형태에 의해 순수하게 구성된 예술이라고 할 수 있다. 이 개념은 막스 빌, 아르프에 의해 스위스에서 계승됐고, 빌이 방문한 브라질, 아르헨티나에서도 확산됐다. 영어로는 콘크리트 아트, 독일어로는 콘크레테 쿤스트라고 부른다.

구키 슈조(久鬼周造, 1888~1941) *143, 410*

도쿄 출신의 철학자. 독일과 프랑스에 유학해 베르그송과 하이데거에

게 사사했다. 실존 철학의 입장에서 시간론과 우연론을 논했고, 특히 예술과 문예에 관한 철학적 해명에서 뛰어난 업적을 남겼다. '실존'이라는 철학 용어의 번역을 비롯해, 일본에서 하이데거 철학을 수용하는 데 큰 역할을 했다. 대표적인 저서로 『'이키'의 구조(「いき」の構造)』 『우연성의 문제(偶然性の問題)』가 있다.

그로피우스, 발터(Gropius, Walter Adolf Georg, 1883~1969) *49, 50, 53~55, 57, 59, 61, 65, 89, 90, 101, 160, 177, 178, 292, 312*

독일 출신의 건축가. 바이마르대공립공예학교의 교장으로 초빙된 것을 계기로 바우하우스의 초대 교장을 역임했다. 선구적인 예술가들을 모아 획기적인 디자인 운동의 장을 마련했다. 바우하우스의 데사우 시기에 학교 건물 설계를 맡았고, 이는 근대 건축의 대표작으로 세계적으로 널리 알려졌다. 1928년 교장을 사임하고, 베를린에 사무실을 열었다. 나치스 정권이 수립된 뒤 런던으로 망명해 활약하다가 미국으로 건너갔다. 하버드대학 대학원 건축과 교수를 지냈다.

글라저, 헤르만(Glaser, Hermann, 1928~) *345*

독일의 문화사가. 1985~96년까지 독일공작연맹 회장을 역임했다. 베를린공과대학 교수. 지은 책으로 『독일 제3제국』이 있으며 일본에서도 번역, 출간됐다.

글레즈, 알베르(Gleizes, Albert, 1881~1953) *179*

프랑스의 화가·예술이론가. 1909년부터 큐비즘 멤버들과 교류해, 1912년에 이 운동에 대한 책 『큐비즘(Cubisme)』을 발표했다. 이 책은 1928년 바우하우스 총서로 간행됐다.

기노시타 준지(木下順二, 1914~2006) *352*

도쿄 출신. 전후 일본을 대표하는 극작가. 전후 민화극 등의 희곡을

발표해 인정받았다. 뒤에 현대극과 가부키(歌舞伎)·노(能)·교겐(狂言) 등의 전통 예능 형식을 융합시켜 높은 평가를 받았다. 대표작으로 『유즈루(夕鶴)』가 있다.

기디온, 지크프리트(Giedion, Siegfried, 1893~1968) *87, 98, 183, 188, 419*
스위스의 미술·건축사가. 미술, 디자인, 건축을 넘나들며 활약했다. CIAM(근대건축국제회의) 창설 당시 서기장을 역임했다. 『공간·시간·건축』『기계화의 문화사』 등의 책을 썼으며, 근대 건축 운동에 큰 영향을 끼쳤다.

기초디자인학 *23, 65* → 사이언스 오브 디자인학과

기호론(semiotic) *20~23, 28, 29, 31, 36, 37, 44~46, 68, 69, 71, 72, 78, 109, 189, 415, 418, 426, 429* → 퍼스, 찰스 샌더스

기호학(sémiologie) *22, 119, 188, 422, 423* → 소쉬르, 페르디낭 드

ㄴ

나쓰메 소세키(夏目漱石, 1867~1916) *163, 233, 347~349. 352, 353, 365*
일본의 소설가. 1900년 영국으로 유학을 떠났다가 1903년 귀국한 뒤 도쿄제국대학 등의 교수를 지냈다. 뒤에 『나는 고양이로소이다』를 연재하며 소설가로 활동을 시작했다. 소설과 함께 연구평론과 강연 등으로 문화적 과제를 제시해, 뛰어난 사상가·문명비평가로도 평가받는다.

나우만, 프리드리히(Naumann, Friedrich, 1860~1919) *163, 303~309, 313, 324, 384*

독일의 정치가·신학자. 중부유럽 통합안을 주창했다. 신학을 공부한 뒤 사회주의에 관심을 갖고, 프로테스탄트 사회 구제 활동에 참여했다. 베버의 영향을 받아 공업화를 기초로 한 정치 제도의 민주화와 세계 정책의 실현을 주장했다. 독일공작연맹의 공동 창설자이며, 1919년 독일 민주당의 당수가 됐다. 바이마르 헌법 작성에 힘썼다.

노이라트, 오토(Neurath, Otto, 1882~1945) *163, 270, 273, 274, 282*

빈의 과학철학자·사회학자. 1920년대, 어린이와 읽고 쓸 수 없는 사람들 또는 비전문가라도 이해할 수 있는 시각교육을 목적으로 아이소타이프(ISOTYPE, International System of Typographic Picture Education)을 발명했다. 이는 통계 도표의 정량 정보를 동일 형태의 수로 표시하는 시각적인 방법이다. 이 수법은 지도학과 그래픽 디자인 분야에 커다란 영향을 끼쳤다.

노이에 그라피크 운동(Neue Grafik) *203, 317*

1950년대에 스위스를 중심으로 유럽에 유행했던, 수리적 조형 이론을 바탕으로 한 비주얼 디자인 경향. 울름조형대학의 기관지 『울름』, 아이허가 만든 울름 시의 시민 강좌 포스터 시리즈, 『스파이럴』(전 9권) 등이 이 조류를 이끌었다. 그중에서도 리하르트 P. 로제(Richard Paul Lohse), 요제프 뮐러-브로크만(Josef Müller-Brockmann) 등이 간행한 『노이에 그라피크』가 유명했다. 그리드 시스템이라 불리는 격자 모양의 레이아웃 가이드를 사용해 보편적인 조형 속에 균형과 조화를 제시했다.

논네 슈미트, 헬레네(Nonné-Schmidt, Helene, 1891~1976) *163, 221~223*

독일의 디자이너. 바우하우스에서 공부한 뒤, 1925년 요스트 슈미트

와 결혼했다. 요스트 슈미트는 바우하우스에서 1925~32년까지 마이스터로 타이포그래피와 광고 디자인을 가르쳤다. 전후, 논네는 저널리스트로 활동하다가 막스 빌의 초빙으로 1953~58년에는 울름조형대학에서 색채 이론 기초 과정을 가르쳤다.

뉴 바우하우스 *44, 45, 163, 273* → 인스티튜트 오브 디자인

뉴 타이포그래피 *163* → 치홀트, 얀

뉴턴, 아이작(Newton, Sir Isaac, 1643~1727) *81, 138, 424*
영국의 수학자·자연철학자·천문학자. 광학 연구 분야에서는 백색광이 굴절율의 차이에 따라 7개의 색광으로 분해되는 빛의 스펙트럼 분석을 발견하고 반사망원경을 제작했다. 또, 수학자로서는 이항정리 연구에서 무한급수의 연구로 나아가, 미적분법을 발견했다. 나아가, 사과의 낙하를 계기로 만유인력의 법칙을 발견한 천문학자로도 유명하다. 물리학, 수학, 자연 과학 등의 분야에서 활약했고, 뒷날 근대 과학에 영향을 끼친 업적을 여럿 남겼다.

ㄷ

다니자키 준이치로(谷崎潤一郎, 1886~1965) *207, 219, 221~225, 241*
도쿄 출신의 소설가. 와쓰지 데쓰로 등과 함께 제2차 『신사조(新思潮)』를 창간하고, 이 잡지에 발표한 「탄생」「문신」 등으로 등단했다. 탐미주의를 대표하는 소설가로 『치인의 사랑』 『춘금초』 등을 썼고, 『음예예찬』 등으로 자신의 미의식을 제시했다.

다다(Dada) *167, 176, 184*

제1차 세계대전 중 스위스와 뉴욕에서 독일, 프랑스로 확산된 예술 운동. 이를 주도했던 시인 트리스탄 차라가 말한 것처럼 "다다란 아무것도 의미하지 않는다." 이런 면에서 다다는 기성 가치관에 대한 도발적이고 혁명적인 의의를 지녔고, 합리주의와 사회 체제를 비판하는 반(反)예술을 전개했다. 그 조형의 경향은 일관되지 않지만, 폐품을 새로운 소재로 발견했고, 초현실주의로 이어지는 길을 열었다고 여겨진다.

다마노이 요시로(玉野井芳朗, 1918~85) *374, 375*

야마구치 현 출신의 경제이론가·경제사가. 『이코노미와 에콜로지』에서 상품과 시장을 대상으로 한 협의의 경제학을 비판하고, '인간=생태계'라는 세계관에 바탕을 둔 경제학을 제창했다.

다카베야 후쿠헤이(鷹部屋福平, 1893~1975) *221, 241*

일본의 공학자. 규슈제국대학에서 가르친 뒤 유학을 거쳐, 홋카이도대학, 규슈대학, 방위대학교 등의 교수를 역임했다. 구조 역학 연구의 일인자. 아인슈타인과의 만남, 아이누 문화 연구 등 다채로운 면모를 지녔다.

데스틸(De Stijl, 1917~) *67, 160, 166~168, 170, 174~181, 184, 187, 199*

'데스틸'은 '양식'을 뜻하며, 또 잡지 『데스틸』에 관계된 예술가·건축가 그룹과 이들의 예술 운동을 가리킨다. 『데스틸』은 두스뷔르흐가 몬드리안의 협력을 얻어 1917년에 창간한 네덜란드의 미술 잡지로, 양차 세계대전 사이 유럽의 예술사상에 큰 영향을 주었다. 이 운동에는 반통겔루(Vantongerloo), 바르트 판 데어 레크(Bart van der Leck), 헤리트 리트펠트(Gerrit Rietveld), 야코부스 우드(Jacobus Oud) 등이 참여했다. 표현 형식은 몬드리안의 '신조형주의' 원리에 따라 색은 적·청·황·백·회색을 사용해 수직·수평의 직선과 평면으로 구성된

추상 형태였다. 몬드리안이 데스틸을 떠난 뒤 이 원리에 대각선을 사
용한 동적 효과를 추구한 '요소주의'(엘리멘털리즘)가 표현의 주축을
이루었다.

데리다, 자크(Derrida, Jacques, 1930~2004) *41, 42, 45, 67, 70, 407, 422*
프랑스의 철학자. 플라톤 이래의 서구 철학을 관통하는 로고스 중심
주의를 비판했다. '탈구축'(déconstruction)이라는 개념은 하이데거
의 '해체'(Destruktion)에 대응하는 프랑스어로, 데리다는 예술, 문
학, 과학, 종교 등 다양한 분야를 텍스트로 '차연'(差延) '대리보충' '산
종'(散種) 등의 전략직 술어를 이용헤 탈구축을 시도했고, 형이상학적
인 개념의 계층 질서를 전도시켜 지(知)의 전통적인 히에라르키를 뒤
흔들었다.

데카르트, 르네(Descartes, René, 1596~1650) *31, 33*
프랑스의 철학자. "나는 생각한다, 그러므로 나는 존재한다"라는 명제
를 제시해, 생각하는 주체인 자기(정신)와 그 존재를 명시했다. 이 생
각은, 중세 스콜라 학파가 '신앙'에 의해 진리를 획득하려던 것에 대해,
인간이 지닌 '이성'에 의해 진리를 탐구하려 한 것으로, 근대 철학의
출발점으로 여겨진다. 데카르트의 실체이원론은 이 세계에는 물질과
육체 같은 물리적 실체와 별개로, 영혼이나 자아나 정신 등으로 불리
는, 능동성을 지닌 심적 실체가 있다는 생각을 가리킨다.

독일공작연맹(Deutscher Werkbund) *286~289, 299, 303, 304, 306~313, 315,*
320, 324, 328, 337, 345, 347, 365, 377, 384, 389
1907년 10월 독일 뮌헨에서 무테지우스가 주도해 설립된 건축가, 디
자이너 단체. 앙리 반 데 벨데, 파울 슐체-나움부르크(Paul Schultze-
Naumburg), 리하르트 리머슈미트(Richard Riemerschmid), 브루노
파울, 페터 베렌스 등의 예술가와 건축가, 나우만 등의 정치가, 평론가,

기업가 등이 참여했다. 독일공작연맹은 산업과 예술의 목적을 일치시키는 것을 이상으로 여겨, 대량생산에 의한 제품의 양적·질적 향상을 목표로 삼았다. 이런 이유로 무테지우스가 제창했던 규격화에 의한 디자인의 질적 향상이 중요한 과제가 됐고, 예술가의 개성을 존중하는 반 데 벨데는 이에 대립하는 입장이었다. 독일공작연맹을 이어 오스트리아, 스위스 등에서도 공작연맹이 결성됐다. 1933년 나치스에 의해 해산됐고, 1947년에 재건되어, 2007년 결성 100주년을 맞이했다.

두스뷔르흐, 테오 판(Theo van Doesburg, 1883~1931) *67, 160, 167, 170, 171, 176~178, 180, 181, 184, 187, 188, 199*

네덜란드의 화가, 건축가. 1915년에 몬드리안과 만나 추상의 길로 들어섰다. 1917년 잡지 『데스틸』을 발행했고, 같은 이름의 그룹을 몬드리안과 함께 결성했다. 이후 기하학적 추상도형과 입체의 미학을 확립하는 데 매진했다. 몬드리안이 주장하는 수직·수평의 구성에 의한 조형 이론에 대각선을 더한 '요소주의'를 제창했다.

듀이, 존 *23, 44* → 퍼스, 찰스 샌더스

들라크루아, 외젠(Delacroix, Ferdinand Victor Eugéne, 1798~1863) *231*

프랑스의 화가. 낭만주의 회화의 대표적 화가로, 강렬한 색채와 드라마틱한 구도를 구사했다. 슈브뢸의 색채론을 연구해 인상주의 미술의 선구자가 됐다.

들로네, 로베르(Delaunay, Robert, 1885~1941) *235*

프랑스의 화가. 색채의 추상적인 특질을 추구했다. 초기에는 슈브뢸의 색채론과 쇠라의 점묘법 등을 연구했다. 색과 움직임의 상호적 연결에 관심을 기울여, 색채의 측면에서 큐비즘 이론에 접근했다. 색채 현상

에 대한 흥미 때문에 부인 소냐와 함께 햇빛과 달빛의 잔상을 관찰하는 데 열중한 것으로도 알려져 있다.

ㄹ

라테나우, 발터(Rathenau, Walther, 1867~1922)
독일의 실업가·정치가. 아버지 에밀의 사업을 이어받아 1893년부터 알게마이네전기회사(Allgemeine Elektrizitätsgesellschaft, AEG)를 이끌었는데, 아버지가 사망한 뒤 실질적인 후계자가 되는 대신 정치에 뛰어들었다. 1918년 간행한 『새로운 경제(Die neue Wirtschaft)』에서는 노동자와 자본가의 협조를 강조했다. 제1차 세계대전 뒤 바이마르 공화국이 성립하자 독일 민주당의 설립에 진력했고, 외상 등으로 활동했다.

라테나우, 에밀(Rathenau, Emil, 1838~1915)
독일의 실업가. 1883년에 독일 에디슨 회사를 설립했다. 1887년에 이 회사를 알게마이네전기회사로 발전시켰고, 1907년 회사의 예술 고문으로 베렌스를 초빙했다.

라우터트, 팀(Rautert, Timm, 1941~)
독일의 사진가. 현재 라이프치히그래픽북아트단과대학 교수. 사회적인 도큐멘트 포토를 주요 테마로 삼아 활동하고, 아이허의 여러 프로젝트에도 참여했다. 플루서의 '몸짓' 언설을 지양하기 위해 학생과 함께 흥미로운 북 프로젝트 'Gesten'(몸짓)을 진행했다.

라파엘로(Raffaello Sanzio, 1483~1520)
이탈리아의 화가·건축가. 르네상스의 가장 유명한 화가 중 한 사람. 제단화와 벽화, 천장화 등을 여럿 제작했다.

람스, 디터(Rams, Dieter, 1932~)

독일의 산업 디자이너. 비스바덴의 공작예술학교에서 건축과 실내 설계를 공부했다. 1955년 브라운사에 입사한 이래, 울름조형대학이 마련한 디자인 가이드 라인을 기초로 40년이 넘도록 브라운 디자인 방법론을 확립하고 500점이 넘는 제품 디자인 및 감수에 힘을 쏟았다. 또 비초에(ViTSOE)사의 시스템 가구 디자인 개발에도 공헌했다. 세부에서 전체에 이르는 이성적인 조형으로, 쓰기 쉽고 아름다운 롱라이프의 일관된 제품 디자인의 의의는 기업 디자인의 존재 방식과 그 역사적·사회적 배경과 함께, 여전히 세계적인 고찰 대상이 되고 있다.

러스킨, 존(Ruskin, John, 1819~1900)

영국의 예술평론가·사상가. 대학을 졸업한 뒤 화가 터너를 옹호하는 『근대 화가론』을 발표했다. 라파엘전파도 옹호했다. 자신의 사상을 정리해 『건축의 일곱 등불』(1849), 『베네치아의 돌』(1851~53)을 출간하며 고딕 양식의 부활을 제창했다. 러스킨은 고딕 건축에서 모든 계급의 사람들의 협력, 약자를 배려하는 기독교 정신의 이상을 찾을 수 있다고 주장했다. 그는 예술을 인간 존재 전체에 관한 것으로 파악, 사회적인 도덕 문제와 유리된 예술과 아름다움은 무의미하다고 여겼으며, 사회 개혁에 강한 관심을 보였다.

러시아 아방가르드(Russian avant-garde)

아방가르드는 '전위'를 의미한다. 특히 예술 분야에서는 '전위 예술'과 같은 뜻이다. 러시아 아방가르드는 19세기 말부터 1920년대 전후까지 흥성한 시, 음악, 영화, 미술, 건축 등의 예술에서의 전위적 경향을 뜻한다. 근대 예술이 정치적·경제적·사회적 문제임을 의식적으로 드러낸 선구적 경향이었다고 할 수 있지만 스탈린이 대두되면서 배제됐다.

레비스트로스, 클로드(Lévi-Strauss, Claude, 1908~2009) 202
벨기에 태생의 인류학자. 구조주의를 제창했다. 언어학자 로만 야콥슨의 영향을 받아, 언어학의 '코드', '메시지'라는 개념을 이용해 인류 문화의 구조를 해명하려 했다. 마땅한 지(知)의 존재 방식으로 '구체의 과학'을 제창했고, 인류학뿐 아니라 여러 지적 영역에 영향을 끼쳤다.

레오나르도 다 빈치(Leonardo da Vinci, 1452~1519) 143, 215
이탈리아의 화가, 조각가, 건축가. 르네상스를 대표하는 예술가이며, 물리학, 해부학, 토목공학 등에도 관심을 보여 만능의 천재라 불린다.

레제, 페르낭(Léger, Fernand, 1881~1955) 183
프랑스의 화가. 피카소 등과 함께 큐비즘을 이끌었다. 차츰 색채와 움직임을 추구하는 방향으로 나아갔다. 그의 회화에는 기계의 미학과 노동 같은 테마가 자주 등장했고, 명쾌한 윤곽선과 평평한 색면이 특징이다.

렝기엘, 슈테판(Lengyel, Stefan, 1937~) 109, 111, 327
헝가리의 디자이너·디자인 이론가. 울름조형대학의 한스구겔로트디자인개발연구소의 조수를 거쳐, 폭크방예술대학, 에센대학 교수를 역임했다. 현재 부다페스트의 모호이너지예술디자인대학 디자인 학부장, 독일산업디자이너협회 명예회장 등을 지냈다. 이성적이고 아름다운 여러 제품 디자인을 내놓았고, 여러 차례 수상했다. 또한 유럽연합대학 사이의 디자인 교육 네트워크를 구축하는 데 크게 공헌했다.

로렌츠, 콘라트(Lorenz, Konrad, 1903~1989) 34, 143
오스트리아의 동물행동학자. 1973년 노벨의학, 생리학상을 수상했다. 비교행동학 영역에서, 특히 본능적 행동의 개발기구에 관해 연구했다. 로렌츠가 발견한 '각인'(imprinting) 현상은 잘 알려져 있고, 근대 동

물행동학을 확립했다고 여겨진다. 게슈탈트 지각에 의한 관찰을
자신의 과학적 방법론으로 삼았던 점도 주목할 만하다.

로마 클럽(Club of Rome) *339, 365*

자원과 인구, 군비, 경제, 환경 파괴 등의 문제에 지구적인 시야로 대
처하기 위해 과학자, 경제학자, 교육자, 경영자 등이 모인 민간 조직. 로
마 클럽이란 명칭은 1968년에 로마에서 처음으로 회의가 열렸던 것에
서 유래한다. 1972년에 발표한 보고서「성장의 한계」에서 공업화, 인
구 증가, 자원 고갈 등이 인류의 생존을 위협한다고 경종을 울렸다.
20년 뒤인 1992년, 30년 뒤인 2002년에 같은 이들에 의해 검증이 진
행됐고, 위기가 급속히 현재화됐음을 보고했다.

로티, 리처드(Rorty, Richard, 1931~2007) *42, 165*

미국의 철학자. 프래그머티즘을 현재 시점에서 되살려 '철학의 종언'
을 주장했다. 퍼스, 제임스, 듀이 등의 프래그머티즘과 달리 로티의 사
상은 '네오프래그머티즘'이라고도 불린다. 로티는, 철학은 철학을 넘
어, '프래그머티즘적 전회'를 맞이해 '사회적 실천'으로 기능해야 한다
고 주장했다.

루만, 니클라스(Luhmann, Niklas, 1927~98) *143, 342, 343, 353*

독일의 사회학자. 파슨스에게서 사회 시스템 이론을 배우고, 사회적인
모든 것을 인식 대상으로 하는 이론을 구축하고 발전시켰다. 뒤에 사
회 시스템 이론에 오토포이에시스 개념을 대입시켜 인간과 사회의 관
계에 대한 일반 이론을 추구했다.

루트비히, 에른스트 *331~333, 383, 384* → 예술가 마을

룽게, 필립 오토(Runge, Philipp Otto, 1777~1810) *231*

독일의 화가. 괴테와 친교가 있었고, 독자적인 색채 모형을 고안해 색
채론과 예술론에도 공헌했다. 화가로서는 독일의 신지학적 우주론 등
의 영향을 받아 새로운 풍경화를 모색했다. 장식적인 우의화에 뛰어
났다.

르코르뷔지에(Le Corbusier, 1887~1965) *312*

스위스 태생의 건축가. 저서, 건축 등을 통해 근대 건축 발전에 결정적
인 영향을 끼쳤다. 철근 콘크리트의 사용, 장식을 배제한 평평한 벽면
등에 의해, 전통으로부터 해방된 합리싱을 제창했다. 도미노 시스템
고안, 근대 건축의 5원칙 제창 등 모더니즘 건축 지침을 제시했다.

리트펠트, 헤리트 토마스(Rietveld, Gerrit Thomas, 1888~1964) *165,*
167, 171, 173

네덜란드의 건축가·디자이너. 1919년부터 데스틸 운동에 참여했고,
이 그룹의 조형 원리를 이용해 1924년 슈뢰더 저택, 1934년 위트레흐
트 단지를 설계해 국제적으로 인정받았다. 목제 팔걸이의자 '레드 앤
드 블루 체어'는 앞서의 건축 설계와 함께 데스틸 이론을 나타내는 대
표작으로 꼽힌다.

리카도, 데이비드(Ricardo, David, 1772~1823) *385*

영국의 경제학자. 애덤 스미스의 경제학을 계승해, 분배를 규정하는
법칙을 확정하는 것이 경제학의 주요 문제라고 생각했다. 마르크스 경
제학의 형성에 영향을 끼쳤고, 신고전주의 경제학의 창설을 꾀했다.

리베스킨트, 다니엘(Libeskind, Daniel, 1946~) *346*

폴란드 출신 건축가. 실제 건축을 목적으로 하지 않는 종이 위의 건축
사상을 드로잉집으로 발표했는데, 1988년의 베를린유대인박물관 공

모전에서 구상을 실현시킬 기회를 얻었다. 이것이 성공한 이후 세계 각지에서 활약하고 있다.

리스트, 프리드리히(List, Friedrich, 1789~1846) *385, 386*

독일의 국민 경제학자. 독일의 통일을 제창했고, 국가 경제학의 창립에 진력했다. 1841년에 발표한 주저 『경제학의 국민적 체계』에서는 생산력의 이론을 주장했고, 독일의 국민 경제를 창출하기 위한 제도적 조건을 제시했다. 1870년대 독일에서 탄생한 재정학은 리스트의 '국민 경제'라는 사상을 계승한 것이다.

리시츠키, 엘(Lissitzky, El, 1890~1941) *176, 252*

러시아의 미술가. 독일에서 공학을 공부하고 모스크바에서 건축을 공부했다. 1919년에 말레비치와 만나 절대주의의 영향을 받아, 독자적인 구성주의 원리를 〈프룬(PROUN)〉을 통해 전개했다. 회화, 건축, 편집, 그래픽 디자인 등 다채로운 활동을 했다. 특히 포토몽타주와 타이포그래피에서 선구적인 작품을 남겼다.

리히터, 한스(Hans Richter, 1888~1976) *176*

독일의 미술가. 취리히의 다다 운동에 참가한 뒤 실험 영화에 몰두해 1921년 추상 영화 〈리듬 21〉을 제작했다. 1923~26년에는 리시츠키, 두스뷔르흐와 구성주의 잡지 『G』를 발간했다. 1941년 나치를 피해 미국으로 건너갔다. 실험 영화를 만드는 한편 회화 작업도 했다.

ㅁ

마이어, 한스요르크(Mayer, Hansjörg, 1943~) *73, 74*

독일의 시인·화가. 막스 벤제에게서 철학을 배웠다. 그의 작품은 회화

와 시 모두를 포함하는데, 1960년대에는 구체시(콘크리트 포에트리)
의 전람회에 참가했다.

마투라나, 움베르토 *138, 140, 353* → 오토포이에시스

말도나도, 토마스(Maldonado, Tomás, 1922~) *128, 129, 162, 193, 337, 346, 416*
아르헨티나의 디자인 이론가. 1954~67년 울름조형대학의 교수, 학장
을 역임했다. 『울름』의 편집장으로서 디자인 이론의 전개에 매진하는
한편, 1967~69년에는 ICSID(세계산업디자인단체협의회) 회장으로서
산업 디자인의 정의를 확립했다. 1960년대 후반부터 이탈리아를 중심
으로 활동해 볼로냐대학, 밀라노공과대학 등에서 교편을 잡는 한편,
국제 디자인 잡지 『카사벨라(casabella)』의 발행인을 역임했다. 『디자
인의 희망』 『모데르네의 미래』 등 다수의 책을 썼다.

말라르메, 스테판(Mallarmé, Stéphane, 1842~98) *5, 37~39, 41~43, 162,*
404, 405, 407~411, 422
프랑스의 시인. 독자적인 미학에 바탕을 두고, 언어의 음악성과 형태
를 자유롭게 전개해, 그 새로운 가치를 해방시키려는 작풍은 매우 선
구적이고 독창적이었다고 평가받는다. 동시대의 화가, 작가, 작곡가 등
과 폭넓게 교류해 영향을 주고받았다.

말레비치, 카지미르(Malevich Kazimir Severinovich, 1878~1935)
160, 179
러시아의 화가. 큐비즘 등을 소화해, 1915년에 '절대주의'라 불리는 추
상 예술로 나아갔다. 어떤 대상을 재현하는 회화가 아니라 추상·기하
학적 형태로 이루어진 회화를 추구했다. 그의 이론을 정리한 책이 바
우하우스 총서 『대상(對象)이 없는 세계』이며, 이를 반영한 작품의 정
점이 〈흰색 위의 흰색 정방형〉 시리즈다.

모르폴로기 *162, 288, 422, 424* → 형태학

모리 가이난(森塊南, 1863~1911) *39*

메이지 시대의 한시 작가. 와시즈 기도(鷲津毅堂), 미시마 주슈(三島中洲)에게서 사사해 한문을 익혔다. 궁내 대신 비서 등을 지냈다.

모리스, 윌리엄(Morris, William, 1834~96) *162, 219, 310, 323, 330, 331, 365, 383, 384*

영국의 공예가·시인·사상가. 산업혁명 이후, 기계 생산과 분업이 가속화된 사회를 비판해 비분업적인 중세적 길드와 성실한 수작업을 중시했다. 모리스는 생활환경을 형성하는 디자인은 사상과 결부된 것으로, 종합적인 예술의 일환으로 수작업에 기쁨을 느끼며 생산해야 한다고 생각했다. 이런 생각의 배경에는 러스킨의 사회사상이 강하게 작용했다.

모리스, 찰스 윌리엄(Morris, Charles William, 1903~79) *21, 44, 45*

미국의 철학자. 통일 과학 운동에 관여했고, 기호론에 과학적 방향성을 더하는 시도를 하는 동시에 예술에도 관심이 깊었다. 과학적 연구에서 '가치'라는 개념이 배제되는 경향을 비판해, 과학적 가치론을 제창했다. 가치 성질을 의미하는 이콘(아이콘)으로 예술을 보고, 행동론·기호론·미학 등의 관련을 명확히 하고자 했다.

모이러, 베른트(Meurer, Bernd, 1934~) *329, 330, 334, 335, 346*

독일의 건축가·디자이너·디자인 이론가. 울름조형대학에서 건축을 공부했다. 동 대학의 수업 담당 조수 및 연구 프로젝트 리더를 거쳐 다름슈타트공과대학 디자인 학부 교수로 선구적인 디자인 프로젝트를 다수 전개했다. 1980년대부터 구상한 문명학에서 21세기의 새로운 생활 세계의 모습을 생각하기 위해 독일공작연맹·문명 라보라토리움

같은 학제적인 국제공업 프로젝트를 기안하고, 그 설립 추진 위원장을 지냈다. 디자인·문명 연구 관련 저술도 많다.

모호이너지, 라슬로(Moholy-nagy, Lázló, 1895~1946) *45, 59, 61, 64, 84~87, 92~98, 127, 160, 162, 166, 167, 170, 178, 273, 381, 382, 402*

헝가리의 미술가. 1923~28년 바우하우스에서 금속 공방 마이스터로서 기초교육 과정을 담당했다. 실험 영화와 연극, 산업 디자인, 사진, 타이포그래피, 회화, 조각 등 다방면에서 재능을 보였다. 1937년 미국으로 건너가 뉴 바우하우스 설립을 추진하고 교장에 취임했다. 빛과 조형의 관계성을 추구한 시도에서 볼 수 있듯이, 넓은 의미에서 환경과 일체가 된 미술을 지향했다.

몬드리안, 피에트(Mondrian, Piet, 1872~1944) *160, 162, 167, 172~178, 180~182, 184, 188*

네덜란드의 화가. 1917년에 두스뷔르흐 등과 함께 '데스틸'을 결성. 1919년에는 신조형주의를 제창했다. 이는 순수한 추상적 조형을 지향하는 것으로, 색은 적·청·황의 삼원색과 백·흑·회색만으로 한정하고, 직선과 평평한 평면의 조합으로 만들어진 추상적 형태에 의한 조형으로, 데스틸의 조형이론의 주축이 됐다. 몬드리안은 이 원리를 엄수해야 한다고 주장해, 두스뷔르흐가 제안한 대각선을 이용한 수법을 허용하지 않았고, 1925년 데스틸을 떠났다. 1940년에 뉴욕으로 건너가 만년을 보냈다. 질서와 균형을 추구한 그의 이론은 바우하우스 총서 『새로운 조형』 등에서 볼 수 있다.

무테지우스, 헤르만(Muthesius, Hermann, 1861~1927) *303, 337*

독일의 건축가·이론가. 도쿄 가스미가세키 관청사 건설을 위해 일본에 머물렀다. 응용미술 교육 정책의 입안에 관여하는 등 오랫동안 독일 정부의 관료로 일했고, 독일공작연맹의 설립에 중추적 역할을 했

다. 건축과 디자인의 발전을 위해 '규격화'는 필수이고, 미적 가치관, 정치, 경제의 측면에서 이를 적극적으로 진행하는 것이 중요하다는 입장으로, 예술과 산업의 근대화에 애썼다.

뮐더, 베르투스(Mulder, Bertus, 1929~) *171*

네덜란드의 건축가. 울름조형대학에서 공부했고, 뒤에 리트펠트의 조수로 일했다. 13년에 걸친 슈뢰더 저택 복원 공사의 감수를 맡았다. 슈뢰더 저택은 1987년부터 일반에 공개됐다. 최근에는 아티스트인 스탠리 브라운과 공동으로 위트레흐트 시의 전시관 등 시의 공공 건축물 설계를 맡고 있다. 막스 빌의 구체 예술을 계승한 구체주의 화가 모니카 부흐(Buch, Monika, 1936~)가 부인이다.

뮈르달, 카를 군나르(Myrdal, Karl Gunnar, 1898~1987) *297*

스웨덴의 경제학자. 그의 업적은 화폐경제학, 인구론, 경제학 방법론, 남북문제, 미국론 등 다양한 분야에 걸쳐 있다. 1960년대 『복지국가를 넘어서』 등의 책을 썼으며, 꾸준히 복지국가에 대한 사상을 전개했다.

미래주의(futurism) *184, 358*

20세기 초 이탈리아를 중심으로 대두된 예술 운동. 시인 필리포 토마소 마리네티가 『르 피가로(Le Figaro)』지에 최초의 '미래주의 선언'을 발표했다. 새로운 시대에 걸맞은 생활 양식과 표현의 필요성을 제창했고, 기계 문명의 속도감과 역동성을 찬양해 그 감각을 표현하려 했다. 다다를 비롯해 20세기의 예술에 영향을 미쳤다. 움베르토 보초니, 자코모 발라 등이 중요 멤버다.

미술공예운동(Arts and Crafts Movement) *19, 219, 310, 331, 383, 384*

19세기 말부터 20세기 초에 걸쳐, 러스킨과 모리스가 주도해 영국에

서 발전한 디자인 운동. 그 사상과 디자인은 유럽 전체에 영향을 끼쳤다. 이 운동은 예술 본래의 모습을 중세의 수공예에서 찾아 수작업과 길드적인 조직에 의한 생산을 존중하는 것이었다.

미야와키 아키라(宮脇昭, 1928~) *375*

오카야마 출신의 식물학자. 미야와키가 독일에서 배운 '잠재자연식생'(潜在自然植生)이란 인간의 간섭이 전혀 없다고 가정했을 때 일어나는 식생이다. 자연재해에 의한 2차 피해 방지, 자연 보호의 일환으로 토지 본래의 잠재자연식생의 수목을 중심으로 다양한 종류의 수목을 섞어 심어야 한다고 주장해, 식생 회복의 응용을 일찍이 시도했다.

미키 시게오(三木成夫, 1925~87) *107, 162, 254~256, 283*

가가와 현 출신의 해부의학자. 20대 후반부터 괴테와 클라게스의 영향을 받았다. 1962년 무렵부터 척추동물의 혈관계의 비교발생학적 연구에 착수했다. 1973년부터 도쿄예술대학 교수로 생명의 형태학·보건 이론을 담당했다.

ㅂ

바렐라, 프란시스코 *138, 140* → 오토포이에시스

바우하우스(Bauhaus, 1919~33) *44, 45, 47~60, 62~65, 75, 89~91, 94, 120, 127, 128, 138, 160, 163, 177~179, 184, 223, 229, 231, 257, 258, 265~268, 288, 292, 312, 315, 330, 332, 345, 381, 383, 415*

1919년에 독일 바이마르에 창설된 디자인을 위한 종합조형학교. 개교 선언에는 "모든 조형 활동의 최종 목표는 건축이다"라는 문구가 있는데, 이는 중세의 대성당 건설처럼 모든 직인과 예술가가 결집해 건축

을 현대의 종합예술로 끌어올린다는 이념을 드러낸 것이다. 이를 실천하기 위해 바우하우스는 모든 예술적 창조를 다시 통일하기 위한 새로운 조형교육 시스템을 마련했다. 1925년에는 정치적 이유로 독일 데사우로 이전했다. 그 뒤 1928년 한스 마이어가 교장으로, 1930년에는 미스 반 데어 로에가 교장으로 취임해 활동했으며, 1933년 나치스에 의해 폐교됐다.

바우하우스 총서(Bauhausbücher) *94, 177~181, 184*

1925~30년 바우하우스에서 간행된 14권의 서적. 1924년 봄부터 그로피우스와 모호이너지가 출판을 계획했고, 1925년 8권이 간행됐다. 1권 그로피우스『국제건축』, 2권 클레『교육 스케치북』, 3권 아돌프 마이어『바우하우스의 실험 주택』, 4권 슐렘머 외『바우하우스의 무대』, 5권 몬드리안『새로운 조형』, 6권 두스뷔르흐『새로운 예술의 기초 개념』, 7권 그로피우스『바우하우스 공방의 신제품』, 8권 모호이너지『회화·사진·영화』. 이어서 1926년 9권 칸딘스키『점과 선에서 면으로』, 10권 야코부스 우드『네덜란드의 건축』. 1927년 11권 말레비치『대상이 없는 세계』, 1928년 13권 글레즈『큐비즘』, 1929년에는 14권 모호이너지『재료에서 건축으로』, 1930년 12권 그로피우스『데사우의 바우하우스 건축』이 간행됐다. 바우하우스에서 형성된 예술 이론뿐 아니라 동시대의 새로운 예술 이론을 모은 귀중한 시리즈로, 일본어로도 번역됐다.

바이츠제커, 리하르트 폰(Weizsäcker, Richard von, 1920~) *270, 283, 319*

독일의 정치가. 서베를린 시장, 독일연방공화국 6대 대통령. 1984년부터 10년 동안 대통령으로 재임하는 동안 동서 독일의 통일을 맞았다. 1985년 독일 항복 40주년에 그가 했던 연설은 일본에서도『황야의 40년(荒れ野の40年)』이라는 제목으로 출판됐는데, 격조 높은 연설로

독일 내외에 감명을 주었다.

바일, 헤르만(Weyl, Hermann, 1885~1955)　*146, 319*
　독일의 수학자. 수학 기초론을 직관주의의 입장에서 개척해, 함수론, 군론(群論), 정수론, 상대성 이론, 양자 역학, 수리 철학에까지 영향을 주었다. 『심메트리』를 썼다.

반 데 벨데, 앙리 클레망(van de Velde, Henry Clemens, 1863~1957)
257, 337
　벨기에의 건축가·산업 디자이너. 아르누보의 선구자로, 이 양식의 건축 공간에 맞는 가구도 디자인했다. 1907년에 개교한 바이마르대공립 공예학교에 이듬해 교장으로 취임해 학교 건물을 설계했다. 독일공작연맹 발기인 중 한 사람으로, 규격화를 둘러싼 논쟁에서는 작가의 개성·예술성을 존중하는 입장을 취했다.

반통겔루, 조르주(Vantongerloo, Georges, 1886~1965)　*160, 187*
　벨기에의 화가·조각가. 두스뷔르흐와 만나 데스틸 결성에 참여했다. 구상적 스케치에서 기하학적 형태로 추상화시키는 방법론을 입체 작품에도 응용해 추상 조각의 일인자가 됐다. 1924년 무렵에는 최초로 수식(數式)에 바탕을 둔 조각 작품을 제작했다.

베버, 막스(Weber, Max, 1864~1920)　*304*
　독일의 사회학자·경제학자·사상가. 20세기 초 역사 사회의 법칙적 발전설에 이의를 제기해, 마르크스와 나란히 사회 과학 분야에 막대한 영향을 끼쳤다. 『도시의 유형학』『사회학의 기초 개념』등의 책에서 보여준 구상력으로의 도시에 대한 관점과, 현대 윤리학으로의 풍경철학에 대한 관점도 주목할 만하다.

베베른, 안톤 폰 *201* → 쇤베르크, 아르놀트

베렌스, 페터(Behrens, Peter, 1868~1940) *47, 311~313, 331, 332, 334, 383, 384*
독일의 건축가. 1899년에 헤센 대공 에른스트 루트비히의 초청을 받아 다름슈타트 예술가 마을의 일원이 됐다. 1903~07년 뒤셀도르프 공예학교 교장을 역임했고, 1907년 독일공작연맹의 창립에 참여했다. 같은 해 베를린의 알게마이네전기회사의 예술 고문으로 초빙돼 건축 설계부터 광고까지 종합적 디자인을 맡았다.

베르그송, 앙리(Bergson, Henri, 1859~1941) *47, 358, 419*
프랑스의 철학자. 새로이 대두된 생물학과 실증주의의 성과를 바탕으로, 더 넓은 시각에서 재고한 실재론을 전개했다. 사물을, 사물의 내적 생명이라고 할 수 있는 정신 상태의 직관적 표현인 절대 운동으로 파악하려 했다. 이런 생각은 미래주의 예술에도 커다란 영향을 끼쳤다. 현실을 직관적으로 파악하려는 태도 때문에 '생의 철학'의 흐름에 자리매김됐다.

베르크, 알반 마리아 요하네스 *201* → 쇤베르크, 아르놀트

베촐트, 빌헬름 폰(Bezold, Johann Friedrich Wilhem von, 1837~1907)
236
독일의 물리학자·기상학자. 대기와 뇌우에 관한 물리학 연구를 계속해 기상열역학의 기초를 구축했다. 색채 현상에 관해서도 색채 대비의 연구 등에 크게 공헌했다.

벡커, 오스카(Becker, Oskar, 1889~1964) *84, 98*
독일의 철학자 수학사가. 후설에게 배웠고 그의 조수로도 일했다. 프라이부르크대학과 본대학에서 교편을 잡았다.『미의 덧없음과 예술가

의 모험성』에서 '덧없음'을 미의 근본적 성격으로 파악했다.

벤야민, 발터(Benjamin, Walter, 1892~1940) *47, 411*
독일의 철학자. 역사적, 사회적 현실 속에서 진리를 탐구하는 입장을
취했다.『기술복제 시대의 예술』『파사주론』 등의 저서가 있다.

벤제, 막스(Bense, Max, 1910~90) *22, 45, 47, 70~75, 80, 82~84, 94, 202, 288,*
357, 404. 416
스트라스부르 출신의 철학자. 슈투트가르트대학에서 교편을 잡는 한
편, 울름조형대학의 초기에 이론적 기초 확립과 인포메이션학과 설립
을 추진해 1953~58년에는 이 학과의 주임을 지냈다. 새로운 정보 과
학의 지식을, 정신 과학과 자연 과학의 단절을 뛰어넘는 것으로 보고,
'정보 미학'이라는 개념과 세계 생성 이론을 창시했다.

본지페, 구이(Bonsiepe, Gui, 1934~) *346*
독일의 디자이너·디자인 이론가. 울름조형대학에서 정보학을 공부하
고, 뒤에 모교의 강사로 활동했다. 말도나도 교수에 협력해『울름』의
편집을 맡았고, 디자인 방법론에 관한 논문을 여럿 발표했다. 1960년
대 후반부터 세계의 디자인 연구에 커다란 영향을 끼쳤다. 1960년대
말부터 남미 여러 나라에서 디자인 교육과 생활환경 개선 운동을 추
진했다. 1973~75년에는 ICSID의 부회장을 지냈고, 1993~2003년에는
쾰른공과대학의 디자인 학부 창설 때 교수로 초빙돼 인터페이스 교육
연구의 기초를 확립했다. 현재는 브라질에서 활동하고 있다.

볼츠, 노르베르트(Bolz, Norbert, 1953~) *109, 111, 327, 343*
독일의 철학자·미디어 이론 연구가. 루만 사회학의 시스템 이론을 바
탕으로 정보화 시대의 복잡한 논의를 전개했다. 새로운 테크놀로지를
받아들여 여러 인문 과학의 틀을 뛰어넘는 태도를 보여주었다.『구텐

베르크 은하의 종말』 등이 일본어로 번역됐다. 2002년부터 활동의 거점을 에센대학에서 베를린공업대학의 언어·커뮤니케이션 연구소로 옮겼다.

볼프, 카를 로타(Wolf, Karl Lothar, 1901~69) *144~148, 154~156, 159, 195, 202, 319*

독일의 물리화학자. 1942년 빌헬름 트롤(Troll, Wilhelm 1897~1978)과 함께 형태학 연구지 『형태(DIE GESTALT)』를 간행했다. 1945년에 논문 「심메트리와 분극성(分極性)」을 발표해 새로운 심메트리 이론을 전개했다. 1956년에는 공동 연구자인 로베르트 볼프(Wolff, Robert)와 『심메트리(SYMMETRIE)』(전 2권)를 간행했다. 전통적인 심메트리 개념을 다시 파악해, 만물에 적용 가능한 원리로 확대했다.

부르바키 학파(Bourbaki) *202*

1930년대부터 저작 활동을 이어가는 프랑스의 수학자 그룹. 당초의 목적은 해석학 교육의 쇄신이었는데, 수학 서적 전반에 대한 다시 쓰기뿐 아니라, 현대의 구조주의 사조를 추진하는 역할도 했다.

부버, 마르틴(Buber, Martin, 1878~1965) *47, 125*

오스트리아의 종교철학자. 저서 『나와 너』에서 인간이 지닌 관계를 '나'와 '너'로 나누어, '너'의 근원성을 추구할 때 '영원한 너'와 만난다고 생각했다. '나'와 '너'가 대화함으로써 세계가 확장된다고 했기에 대화의 철학이라고도 한다. 신학과 철학을 넘어 정신병리학과 정신분석학 등에도 영향을 끼쳤다.

브로이어, 마르셀(Breuer, Marcel, 1902~1981) *49*

헝가리 태생의 건축가·가구 디자이너. 바우하우스에 입학해 가구 공방을 수료했다. 1925~28년에 모교의 마이스터로서 가구 공방을 지도

했다. 1925년에는 최초의 스틸파이프 의자를 발표했다. 표준 치수에 의한 이 가구는 바우하우스의 성과로 친근한 작품이기도 하다. 뒷날 미국으로 건너가 그로피우스에 협력해 하버드대학에서 교편을 잡았다. 주택 건축에서도 국제적으로 알려져 있다.

블랙 마운틴 칼리지(Black Mountain College, 1933~1957) *44, 46, 127*
미국 노스캐롤라이나 주 시빌에 설립된 대학. 교원과 학생으로 구성된 커뮤니티를 중심으로 운영됐고, 예술을 교육의 중심으로 파악하는 등 실험정신이 왕성한 학교였다. 1940년대 이후 존 케이지, 머스 커닝엄, 백민스터 풀러 등이 교편을 잡았다. 1957년에 경제적인 이유 등으로 폐쇄됐지만 전위 예술의 여러 분야에 영향을 끼쳤다.

비코, 지암바티스타(Vico, Giambattieta, 1668~1744) *119, 367*
이탈리아의 철학자. 거의 독학으로 철학, 문학, 역사, 법학, 자연학 등을 익히고, 1699년부터 1741년까지 왕립나폴리대학에서 수사학(레토릭/웅변술) 교수로 일했다. 비코는 수학적 지식을 '진리'로 여기는 데카르트의 인식론에 대해, 그 진리의 대상에서 배제됐던 개연성과 레토릭의 의미를 구출해 사회적·역사적 사상을 수학과 마찬가지로 명확하게 인식 가능한 학문으로 자리매김했다. 수학과 역사 모두, 자연과 달리 인간이 만든 것이기에 인식할 수 있다는 관점에서 '참다운 것은 만들어진 것이다'라는 명제를 내놓았고, 참다운 것을 인식하기 위한 전제를 제작적인 행위(포이에시스)라고 여겼다. 풍요로운 감수성과 직관력을 바탕으로 시적 예지(叡智)로 파악한 세계의 구조(여러 가지 요소의 의미 있는 관계의 전체)를 중요시해, 그런 관점에서 '새로운 학문'을 제창했다. 레토릭이 함축하는 공통감각에 따른 인간 지혜의 회로(回路), 그 장소(토피카 토포스)의 인식론적 의의를 되살렸다.

빌, 막스(Bill, Max, 1908~1994) *47, 82, 83, 128, 133, 157, 158, 160, 187, 190~194,*

스위스의 건축가·종합예술가. 바우하우스에서 공부한 뒤 건축, 회화, 조각, 광고 디자인, 산업 디자인 등 여러 분야에서 활약했고, 구체 예술 개념에 바탕을 둔 예술 운동을 추진했다. 예술에 대한 빌의 사상은 '환경 형성'이라는 개념으로 특징 지을 수 있는데, 바우하우스의 모든 조형활동의 최종 목표가 '건축'인 것처럼, 빌은 이를 '환경'으로 전환, 발전시켰다고 할 수 있다. 1953년 설립된 울름조형대학의 초대 학장으로 취임했다. 여러 분야에서의 활약은 자신이 제창했던 '환경 형성'이라는 개념을 나타내는 것이기도 하다.

빙글러, 한스 마리아(Wingler, Hans Maria, 1920~84)
독일의 미술사가. 바우하우스와 오스카 코코슈카 등을 연구했다. 1960년에 바우하우스 아카이브를 설립해 디렉터를 역임했고, 첫 바우하우스 도큐멘트『바우하우스』를 편찬, 간행했다.

ㅅ

사센, 사스키아(Sassen, Saskia, 1949~)
네덜란드 출신으로 각국에서 활약하는 사회학자. 사센의 연구 테마는 이민 문제, 다국적 기업론, 세계도시론, 젠더 연구 등 범위가 넓은데, 이들 문제를 다루는 시각의 바탕에는 현대의 빈곤 문제라는 테마가 일관되게 자리잡고 있다.『노동과 자본의 국제 이동』『글로벌 공간의 정치 경제학』『글로벌 시티』등의 책을 썼다.

사이버네틱스(Cybernetics)
미국의 수학자 위너가 제창한 학문. 사이버네틱스는 '배의 키잡이'를 의미하는 그리스어가 그 유래다. 통신·제어 등의 공학적 문제부터 통

계 역학·신경 계통과 뇌의 생리 작용까지 통일적으로 처리하는 이론 체계다.

사이언스 오브 디자인학과(department of science of design, 1967~)
1967년에 무사시노미술대학 조형학부에 개설된 학과. 이 책의 저자인 무카이 슈타로는 설립 기안을 했으며, 2003년까지 교수로서 이 학과를 이끌었다. 디자인과 관련 학과와의 횡단적인 지식 관점에서 디자인의 전문성을 사회 변혁에 맞춰 유연하게 파악하고, 이를 각 전공 영역에 공통되는 문제의 수맥을 끊임없이 파헤쳐가는 창조적인 개념 장치인 '기초디자인학'을 제창하고 이를 통해 새로운 타입의 인재를 육성하고자 했다. (이 학과명은 일본어로는 '기초디자인학과'로 표기되고 있다. 그러나 '기초' 하면 대부분 'Basic'을 떠올리기 때문에 기초디자인학은 물론 이 학과의 본질이 가려지는 측면이 있다. 한국판에서는 오해의 소지를 없애고, 그 뜻을 명확히 하기 위해 '사이언스 오브 디자인학과'로 표기했다.)

사이토 모키치(斎藤茂吉, 1882~1953) *189, 325, 365*
야마가타 현 출신의 가인(歌人)·정신과 의사. 이토 사치오(伊藤左千夫)의 문하에 속한, 아라라기(アララギ) 파의 중심적 가인이다. 1921~24년에는 의학을 공부하기 위해 유럽에 유학했다. 근대 단가(短歌)의 대표적 가인이면서 역작 『가키모토노 히토마로(柿本人麿)』 등 연구·평론 업적도 상당하다.

상징 환경 *189, 292, 295, 296* → 파울손, 그레고르

생명 기호론 *37, 45* → 호프마이어, 예스페르

센, 아마르티아(Sen, Amartya Kumar, 1933~) *382, 402*

인도의 경제학자. 공리주의를 비판하고, 복지경제에 '잠재 능력'(capability)이라는 개념을 끌어들여 삶의 방식을 선택할 수 있는 폭, 양질의 생활을 선택할 수 있는 가능성이 어느 정도 열려 있는지에 따라 복지를 평가할 것을 제안했다. 1998년에 노벨 경제학상을 수상했다. 지은 책으로『경제학의 재생』『자유와 경제학』『복지와 정의』등이 있다.

소쉬르, 페르디낭 드(Saussure, Ferdinand de, 1857~1913) *22, 28, 202, 429*

스위스의 언어학자. 현대언어학의 아버지라 불리며, '기호학'(sémiologie)을 제창했다. 소쉬르는 기호 표현을 '시니피앙' 기호 내용을 '시니피에'라 명명하고, 이들이 하나의 기호로 기능하는 것은 다른 기호와의 '차이'에 의해 구성됐기 때문이며, 기호의 의미 작용은 '차이의 체계'라는 매개가 있어 비로소 성립한다고 여겼다. 1916년 제자가 정리한 그의 강의가『일반 언어학 강의』로 간행됐다. 이 책은 1920년대 이후 활발해진 구조언어학의 기반을 다졌고, 뒤에 구조주의 등 기호 현상을 둘러싼 학제적 연구 영역을 조성하는 구실을 했다.

쇠라, 조르주(Seurat, Georges Pierre, 1859~91) *232*

프랑스의 화가. 슈브뢸 등의 광학과 색채 이론을 활용해 그림을 그렸다. 점묘로 병치된 색을 시각 속에서 혼합하는 방법을, 스스로 '시각적 회화'라고 불렀다. 이 기법의 영향으로 신인상주의가 형성됐다고 여겨진다.

쇤베르크, 아르놀트(Schönberg, Arnold, 1874~1951) *201*

오스트리아 태생으로 미국 등지에서 활약한 작곡가. 1905년 무렵부터 무단조 작품을 발표했고, 1921년 무렵, 한 옥타브 12음을 평균으로 사용하는 것을 원칙으로 한 12음 음악 기법을 완성시켰다. 제자인 작

곡가·음악학자인 베베른(Webern, Anton von 1883~1945)과 작곡가 베르크(Berg, Alban Maria Johannes 1885~1935)와 함께 신(新) 빈 악파라 불리며, 무조 음악과 12음 음악의 길을 열었다.

슈뢰딩거, 에르빈(Schrödinger, Erwin, 1887~1961) *72, 98, 189, 358*
오스트리아의 이론물리학자, 1933년 '새로운 형식의 원자 이론의 발견'으로 노벨 물리학상을 수상했다. 1944년에 출간한 『생명이란 무엇인가』에서는 유전 정보의 안정성을 양자 역학에서 찾았는데, 이로써 분자 생물학을 예견했다.

슈마허, 에른스트(Schumacher, Ernst Friedrich, 1911~77) *372~374, 402*
독일 경제학자·경제인. 제2차 세계대전 뒤 영국 정부기관과 개발도상국의 경제·정치 고문으로 활동했다. 서구 근대화의 중심을 이루는 경제 확대주의와 물질주의를 인류 사회를 왜곡하는 것이라며 비판하고, 1973년 『작은 것이 아름답다』를 출간했다. 중앙집권화와 거대도시화에 경종을 울렸고, 에너지 저소비형 경제 시스템과 소규모 커뮤니티에 의한 교외형 중간 서비스의 발전 모델을 제창했다.

슈미트, 지크프리트 J.(Schmidt, Siegfried J., 1940~) *393*
독일의 철학자·커뮤니케이션 과학자·시인. 경험적 문예학의 창시자. 오토포이에시스 이론을 기초로 에른스트 폰 글라저스펠트(Ernst von Glasersfeld)에 의해 제기된 근본적 구성주의를 사회문화적인 과제를 향해 추진한 주도자. 현대 미디어 사회의 새로운 통합적인 미디어 모델을 제시했고, 그의 선구적 저서와 강연 활동으로 디자인 이론의 영

역에도 끊임없이 영향을 미쳤다. 시각시(視覺詩) 이론을 제시하고 실제로 제작한 것으로도 유명하다. 뮌스터대학 커뮤니케이션사이언스연구소장을 지냈다.

슈미트, 카를(Schmidt, Karl Camilo, 1873~1948) *308*

독일의 가구 제작자·기업가. 직인으로 수련하던 중 미술공예운동의 영향을 받았다. 가구 생산에서 효율과 예술성, 노동의 사회적 측면을 중시해, 1898년 독일 공방을 열었다. 예술과 산업의 융합이라는 이상 아래, 독일공작연맹의 창립 멤버로 지원해 그 성공의 예로 명성을 얻은 독일 공방에 독일공작연맹 사무소가 설치됐다.

슈바이거 레르헨펠트, 아만트 폰(Schweiger-Lerchenfeld, Amand von, 1846~1910) *325*

빈의 작가. 6년간 군에 복무한 뒤 오랫동안 여행을 다녔다. 유럽 각지를 소재로 한 책을 썼고, 그중 한 권인 『도나우 강』은 1895년에 간행됐다.

슈브뢸, 미셸 외젠(Chevreul, Michel Eugène, 1786~1889) *232*

프랑스의 과학자. 천연 색소와 동물의 지방을 연구했다. 1824년 고블랭의 염색공장에서 염색주임이 됐고, 여기서 실험을 통해 '보색은 병치하면 서로를 돋보이게 하지만, 섞으면 흐려진다' 등의 결과를 끌어내어, 염료·색채 대조법 이론을 전개했다. 이 이론은 화가 쇠라 등이 활용해 인상주의 회화에 영향을 끼쳤다.

슈비터스, 쿠르트(Schwitters, Kurt, 1887~1948) *176*

독일의 미술가. 1919년 다다이즘 운동을 일으켰으며, 폐품을 새로운 소재로 적극적으로 이용한 콜라주 작품을 제작하고 '메르츠'(Merz)라는 이름을 붙였다. 이를 통해 예술 제작의 전통적 기법과 소재로부터의 해방을 시도했으며, 1923~32년에 걸쳐 개인 잡지 『메르츠』를 간

행했다. '추상'을 지향하던 같은 시대의 미술가들의 이념을 흡수해 영향을 주고받았다.

슈투름, 헤르만(Sturm, Hermann, 1936~) *109, 115, 327*
독일의 예술사가·디자인사가·디자인 이론가. 1998년에 에센대학에 공예학·디자인학연구소를 설립해 소장에 취임했다. 같은 대학의 산업 디자인 강좌(렝기엘 교수)와 함께 디자인의 학제적 연구의 확립에 기여했다. 『미학과 환경(Ästhetik und Umwelt)』『사물 목록, 촉지할 수 있는 것에서 기호로(Verzeichnungen: vom Handgreiflichen zum Zeichen)』 등 여러 저서가 있고, 개인전도 여러 차례 열었다.

슐렘머, 오스카(Schlemmer, Oskar, 1888~1943) *49~51, 55, 64, 160, 178, 231*
독일의 화가·조각가·무대예술가. 바우하우스 마이스터로 석재 조각을 담당했으며 금속 공방과 무대 공방에도 관여했다. 수많은 무대미술 작품을 만들었는데, 구성주의적인 〈트리아딕 발레(Triadic Ballet)〉 등이 있다. 큐비즘의 영향을 받아 자연 형태를 기하학적 형태로 환원하고 거기에 대조적 성격을 부여하는 방식으로 독자적인 추상양식을 만들어냈다.

스미스, 애덤(Smith, Adam, 1723~90) *385*
영국의 철학자·경제학자. 대표작 『국부론』은 경제학의 고전으로 꼽힌다. 저마다의 이기심에 바탕을 둔 자유로운 경제 활동이 신의 보이지 않는 손에 이끌려 사회 전체의 이익과 조화를 가져오는 과정을 밝혔다. 최근에는 스미스의 『도덕감정론』의 관점에서 『국부론』을 다시 보려는 움직임이 생겨났다.

스콧, 맥케이 휴 베일리(Scott, Mackay Hugh Baillie, 1865~1945) *383*
영국의 건축가. 미술공예운동의 2세대로 찰스 보이시(Charles Voysey),

찰스 레니 맥킨토시 (Charles Rennie Mackintosh)와 함께 활약했다. 헤센 대공 에른스트 루트비히와 루마니아 황녀를 위한 인테리어를 맡아 국제적으로 유명해졌다.

시라카와 시즈카(白川靜, 1910~2006) *106, 189, 364*
일본의 한문학자. 한자의 성립을 명확히 밝힌『자통(字統)』, 고대의 일본어와 한자의 관계를 탐구한『자훈(字訓)』, 한자-일어사전『자통(字通)』은 한자학 3부작으로 높이 평가받고 있다.

시비옥, 토머스 앨버트(Sebeok, Thomas Albert, 1920~2001) *36*
헝가리 태생으로 미국에서 활약한 기호학자·언어학자. 인디애나주립대학교 언어기호센터의 소장으로 세계의 기호학 연구에 크게 공헌했다. 기호론의 범위를 생물의 커뮤니케이션으로까지 확대한 '동물기호론'을 제창했다. 저서로는『자연과 문화의 기호론』『동물의 기호론』등이 있다.

신조형주의 *174~177, 181* → 몬드리안, 피에트

쓰루미 가즈코(鶴見和子, 1918~2006) *351~353, 365*
도쿄 출신의 사회학자. 비교사회학을 전공하고 국제관계론 등을 연구했다. '내발적 발전론'을 주장하는 한편, 그 이론 구축의 과정에서 미나카타 구마구스(南方態楠)와 야나기타 구니오(柳田國男)의 작업에 주목해, 이들에 대한 연구로도 알려졌다.

쓰루미 슌스케(鶴見俊輔, 1922~) *24, 26, 35, 46*
도쿄 출신의 철학자·대중문화 연구가. 미국의 프래그머티즘을 일본에 소개했다. 쓰루 시게토(都留重人), 마루야마 마사오(丸山眞男)와 함께 1946년부터 1996년까지 사상지『사상의 과학(思想の科学)』을

간행해, 전후 언론계에서 중심적 역할을 했다.『기대와 회상(期待と回想)』을 비롯해 다수의 저서가 있다.

ㅇ

아데나워, 콘라트(Adenauer, Konrad, 1876~1967) *307*
독일의 정치가. 1949~63년 서독의 초대 수상을 역임하고, 1951~55년에는 외무부 장관을 겸직했다. 유럽경제공동체와 NATO 가입을 실현시켰고, 서독의 경제 부흥을 추진해 복지국가의 기초를 이루었다. 프랑스와의 화해에도 힘을 쏟았으며, 독일공작연맹의 회원이었다.

아르프, 한스(Arp Hans, 1887~1996) *160*
스트라스부르 태생의 조각가 · 화가 · 시인. 표현주의, 구성주의, 다다, 초현실주의 등 여러 예술 운동에 참여해 재능을 꽃피웠다. 유기적인 곡선을 살린 독특한 조각으로 잘 알려져 있다. 추상이라는 명칭을 좋아하지 않아 자신의 작품을 '구체 예술'이라고 불렀다.

아리스토텔레스(Aristotelēs, B.C.384~B.C.322) *19, 80, 118, 240, 418, 419*
소크라테스, 플라톤과 어깨를 나란히 하는 고대 그리스의 철학자. 철학뿐 아니라, 신학, 자연 과학, 생물학, 심리학, 논리학, 윤리학, 정치학, 예술론 등 광범위한 분야에 걸쳐 연구했기에 '만학(萬學)의 아버지'라고 불린다.

아이허, 오틀(Aicher, Otl, 1922~91) *19, 260~265, 268~283, 416*
독일의 그래픽 디자이너. 부인인 잉게, 막스 빌과 함께 1953년 울름조형대학을 설립했다. 이 학교에 비주얼커뮤니케이션학과를 설치했고, 뒤에 학장을 지냈다. 브라운사, 루프트한자 항공, 프랑크푸르트 공항

등의 CI와 제품 콘셉트를 담당했다. 그가 뮌헨 올림픽에서 담당했던 로고타이프, 색채, 픽토그램 등 종합적 디자인 디렉션은 20세기 디자인의 기념비적 프로젝트로 꼽힌다. 1972년 이후 남부 독일의 로티스로 활동 거점을 옮겨 디자인연구소를 운영하며 노동과 자급자족을 통합한 생활을 실천했다.

아이허 숄, 잉게(Aicher-Scholl, Inge, 1917~98)　*188, 265, 266, 277, 278*
독일 태생. 오틀 아이허의 부인. 울름조형대학의 창립자. 그녀의 동생이며 백장미 운동의 일원이었던 한스 숄(Hans Scholl, 1918~43)과 조피 숄(Sophie Scholl, 1921~43)은 나치에 체포돼 불과 며칠 만에 처형됐다. 울름조형대학 창립은 나치에 저항했던 백장미 운동을 추도하는 것에서 출발했으며, 이 대학의 건설에는 권력에 좌우되지 않은 평화롭고 자유로운 정신이 담겨 있다.

알베르스, 안니　*130*　→ 알베르스, 요제프

알베르스, 요제프(Albers, Josef, 1888~1976)　*44, 59~61, 64, 127~137, 160, 225, 229~231, 248, 249~252, 387, 388, 416*
독일의 화가·교육자. 바우하우스에서 요하네스 이텐 등에 배운 뒤, 1923년 그로피우스의 초청을 받아 기초교육 과정을 담당했다. 1925년 데사우로 옮긴 바우하우스에서 마이스터가 됐다. 바우하우스가 폐쇄된 뒤 미국으로 건너가 부인 안니(Anni Albers, 1899~1994)와 함께 1949년까지 블랙 마운틴 칼리지에서 교편을 잡은 뒤 예일대학 디자인 학부장으로 일하며 세계 디자인 교육에 폭넓게 공헌했다.

애시비, 찰스 로버트(Ashbee, Charles Robert, 1863~1942)　*383*
영국의 건축가·공예운동가. 모리스의 영향을 받아 미술공예운동을 추진해 1888년, 런던에 길드 오브 핸디 크래프트와 공예학교를 설립

했다. 그 뒤, 다름슈타트의 예술가 마을 건설에 참여했다. 건축가로서 많은 주택을 설계했다.

야스퍼스, 카를(Jaspers, Karl, 1883~1969) *142, 245*
독일의 철학자. 하이데거와 함께 대표적인 실존철학자다. 야스퍼스는 존재 전체를 '포월자'(包越者)라 불렀다. 존재는 현존재, 의식일반, 정신, 실존 등 다양한 양태를 취하는데, 이들을 연결하는 '이성'을 중시했다.

야콥슨, 로만(Jakobson, Roman, 1896~1982) *24, 202*
러시아의 언어학자. 일반음성학, 일반언어학, 슬라브 어학, 시학, 언어병리학 등의 분야에서 독창적 연구를 전개했다. 언어학을 끊임없이 바깥 영역으로 이끌어, 동시대의 연구자들에게 자극을 주었다.

애브덕션(abduction) *19~24, 26, 27, 29~36, 42~46, 65, 69, 118, 148, 186, 407, 423, 424* → 퍼스, 찰스 샌더스

에르고노믹스(ergonomics) *100, 110*
에르고노믹스는 사물과 인간의 관계를 신체의 특성·생리·심리 등으로부터 연구해 디자인에 활용하는 공학 분야다. 이 분야를 일본에서는 '인간 공학'이라 부르며, 미국에서는 휴먼 팩터스(human factors), 유럽에서는 에르고노믹스라고 부르는 것이 일반적이다.

에를호프, 미하엘(Erlhoff, Michael, 1946~) *119*
독일의 예술 및 디자인사가·디자인 콘텍스트 연구가. 예술지 편집장, 독일디자인평의회 사무국장을 거쳐 쾰른공과대학에 디자인 학부를 창설했다. 레이먼드로위파운데이션 회장으로 같은 이름의 디자인 상(賞)을 추진하고 있다. 또 젠더 디자인 이론가이자 디자인 연구가인 부인 우타 브란데스(Uta Brandes, 1949~)와 생모리츠디자인서미트

를 주재하는 한편, 선구적인 전람회를 기획·개최했다. 저서 『디자인 사전(Wörterbuch Design)』을 비롯해 오늘날의 디자인에 대한 연구서를 활발하게 편집·집필·간행하고 있다.

예술가 마을(Künstlerkolonie)

19세기 말에서 20세기 초에 걸쳐 독일 다름슈타트에 건설된 예술가 마을. 헤센 대공국의 대공 에른스트 루트비히(Karl Albecht Wihelm Ernst Ludwig, 1868~1937)가 창안해, 올브리히, 베렌스 등 7명의 예술가를 초청해, 새로운 미술공예운동의 거점이 되도록 지어졌다. 마틸데 언덕에 지어진 공동 아틀리에인 에른스트 루트비히 관, 대공 결혼 기념탑을 중심으로 그 주변에 예술가들의 집이 배치됐다. 예술가 마을은 19세기 말 독일에서 아르누보가 전파되는 거점 구실을 했다.

오컴, 윌리엄(Ockham, William of, 1300?~49?)

영국의 스콜라 철학자. 그의 철학은 논리적 사고를 특징으로 한다. 오늘날 재평가되는 관점은 구체적인 것의 세계, 즉 개별적이고 일회적인 사건이 보편적인 개념보다 중요하다고 했던 점이다. 이는 스콜라 철학, 신을 거역하는 생각이기도 하다.

오토포이에시스(autopoiēsis)

자기 제작 이론이라고도 불리는 제3세대 시스템 이론. 칠레의 생물학자 움베르토 마투라나(Humberto, R. Maturana, 1928~)와 프란시스코 바렐라(Varela, Francisco Javier Gracia Maturana, 1946~2001)에 의해 1970년대 초에 제기됐다. 생물 조직화의 신경 시스템을 바탕으로 해명된, 외부 환경의 시스템에 관계없이 자기가 자신을 원천으로 스스로를 창출해간다는 생명 시스템 이론이다.

올브리히, 요제프 마리아(Olbrich, Joseph Maria, 1867~1908) *331~333, 383*

트로파우(오늘날의 체코 동북부) 출신의 건축가·디자이너. 오토 바그너에게 배우고, 빈에서 전람회를 위해 분리파 관(館)을 설계했다. 다름슈타트의 예술가 마을에 디렉터로 초빙돼 에른스트 루트비히 관, 대공 결혼 기념탑, 예술가들의 주택 등을 작업했다.

옵아트(op-art) *136, 229*

옵티컬 아트(optical art)의 약어다. 기하학적인 도형이나 물결무늬 등을 규칙적으로 배열해 움직임이나 입체감을 느끼게 하는 착시의 메커니즘이나, 색채의 동시 대비 등의 효과를 이용한 추상 회화를 가리킨다. 빅토르 바자렐리와 브리짓 라일리 등의 작품이 대표적이다. 1965년 뉴욕근대미술관에서 열린 《응답하는 눈(The Responsive Eye)》전을 계기로 옵아트에 대한 인식이 비약적으로 높아졌다.

와쓰지 데쓰로(和辻哲朗, 1889~1960) *319, 366*

효고 현 출신의 윤리학자·철학자·문화사가. 뛰어난 미적 감각으로 일본적 사상과 서양적 철학의 융합이라 할 수 있는 사상사, 문화사 연구를 행했다. 1919년에 출간한 『고찰 순례 (古寺巡礼)』로 주목을 받았다. 동양 문화에 대한 관심이 높아 문화사적 저작을 발표한 뒤인 1935년 『풍토(風土)』를 발표해 서구적 개인주의에 대한 비판적 시점을 제시했다.

왓슨, 제임스 듀이 *72* → 크릭, 프랜시스

요소주의 *176* → 두스뷔르흐, 테오 판

우자와 히로후미(宇沢弘文, 1928~) *297, 298, 317, 402*

일본의 경제학자. 돗토리 현 출신. 도쿄대학 이학부 수학과를 졸업했지만, 사회의 병을 고치겠다는 결심으로 경제학의 길을 택해 제2차 세계대전 뒤 수리 경제학을 이끌었다. 뒤에 공해 등 사회 문제에 주목해 공공 경제학 등 실제 사회의 경제 연구를 행하고 있다.

울름조형대학(Hochschule für Gestaltung Ulm, 1953~68) *21, 39, 51, 52, 65, 70, 82, 109, 122, 128, 221, 265~269, 272, 288, 290, 293, 307, 316, 317, 329, 330, 346, 359, 377, 404, 406, 414~417, 426*

독일 울름에 설립돼 1953~68년까지 15년 동안 이어졌던 디자인 대학. 잉게 아이허 숄, 오틀 아이허, 막스 빌, 세 사람이 설립을 추진했다. 바우하우스의 뜻을 계승하면서 새로운 차원에서의 교육·문화적 전개를 지향해, 제작 프로세스에서의 이성적인 태도를 중시하는 선구적인 교육 프로그램을 전개했다. 교원과 학생의 반이 외국인이었고, 개교한 뒤 그 이념과 획기적인 커리큘럼은 여러 나라의 디자인 교육에 반영됐다. 또, 심플하고 합리적·이성적인 디자인은 울름 스타일이라고 불리면서 세계적으로 알려졌다.

워즈워스, 윌리엄(Wordsworth, William, 1770~1850) *319, 369*

영국 낭만주의의 대표적 시인. 자연과 인간을 찬미했다.

위너, 노버트(Wiener, Norbert, 1894~1964) *319, 358, 359, 415*

미국의 수학자이자 사이버네틱스의 창시자. 14세에 하버드대학 대학원에 입학해 수리 철학과 동물학을 연구했고, 18세에 박사 학위를 취득했다. 1919년 이후로는 매사추세츠공과대학에 재직했다. 전통적인 수학으로는 파악하기 어려운 불규칙적인 현상을 다룰 수 있는 새로운 통계적 방법을 개발했고, 컴퓨터 설계의 기본적인 원리를 제언하는 한편, 기계와 생물을 포함한 시스템의 제어·통신 등을 다루는 종합과

학을 목표로 삼아 이를 사이버네틱스라 명명했다.

윅스퀼, 야코프 폰(Uexhüll, Jakob Johann von, 1864~1944) *318*
에스토니아 태생으로 독일에서 활약한 동물학자. 윅스퀼은 서로
다른 종의 동물이 주체적으로 의미를 부여하는 세계를 '환경 세
계'(Umwelt)라 부르고, 단순한 환경(Umgebung)과는 다르다고 생각
했다. 이러한 사상은 동물행동학의 발전에 기여했고, 철학의 발상에
도 중요한 시사점을 제시했다.

유겐트스틸(Jugendstil) *142, 330, 332*
19세기 말부터 20세기 초에 걸쳐 독일, 오스트리아에서 성행한 아르
누보의 호칭. '청춘 양식'이라 번역되는데 이는, 이 양식을 지향하는
미술가의 협력을 얻어 1896년에 뮌헨에서 창간된 종합 일러스트 주간
지 『Die jugend』가 그 유래다.

이스트레이크, 찰스 록(Eastlake, Sir Charles Lock, 1793~1865) *213*
영국의 화가·미술사가. 화가로서의 경력과 함께 미술사가, 공무원으
로서의 능력도 탁월했다. 내셔널갤러리 학예원, 만국박람회 사무국장,
로열아카데미 원장, 내셔널갤러리 관장 등을 역임했다.

이텐, 요하네스(Itten, Johannes, 1888~1967) *52, 57, 59, 61, 62, 64, 75, 76, 79, 80, 123, 128~130, 177, 190, 201, 231, 381, 382, 416*
스위스의 화가·교육자. 1919년부터 바우하우스의 마이스터로 예비
과정이라는 독자적 기초교육을 도입해, 모든 학생이 필수적으로 이수
하도록 했다. 특히 색채론을 발전시켜 색채의 지각에 따른 심리적 측
면의 연구에서 독창성을 보였다. 정신주의적 경향이 강한 교육 이념을
내세워 그로피우스와 반목하게 되면서 1923년 학교를 떠났다. 1926년
베를린근대예술학교(뒷날의 이텐 슐레)를 열어 독자적인 조형교육을

행했다.

인상주의(impressionism)

19세기 후반에 프랑스에서 일어난 회화의 유파. 1874년 관립 전람회에 대항해 모네, 피사로, 시슬레, 드가, 르누아르, 세잔 등을 중심으로 한 화가 그룹이 개최한 낙선전이 발단이 됐다. 인상주의는 공간의 깊이감과 양감을 애써 강조하지 않고, 빛의 변화에 따라 색조 변화와 공기를 동적으로 묘사하는 것을 목표로, 필촉을 잘게 분해하고 색조를 원색으로 환원하는 색채의 시각 혼합을 도입한 수법을 구사했다.

인스티튜트 오브 디자인(Institute of Design)

시카고예술산업협회의 초청을 받은 모호이너지가 1937년 설립한 '시카고 스쿨 오브 디자인'(당시에는 '뉴 바우하우스'라고 불렸다)이 전신이다. 협회의 원조가 끊겨 다음 해에 폐쇄됐지만 1939년에 다시 열렸고, 1944년 규모가 커지면서 인스티튜트 오브 디자인으로 명칭이 바뀌었다. 1949년 일리노이공과대학에 병합돼 오늘날까지 이 대학의 학부로 존속하고 있다.

인터페이스(interface)

인터페이스란 서로 다른 영역의 경계면, 공유 영역, 접촉면을 의미한다. 기기나 도구의 사용 용이성은 사용자와의 사이에 나타나는 인터페이스의 디자인에 좌우되는 바가 크다. 특히 전자 테크놀로지가 발달하면서 복잡한 조작 방법과 다양한 기능 때문에 인터페이스의 중요성은 더욱 중요해졌다. 일반적으로 맨 머신 인터페이스, 휴먼 인터페이스란 기계와 인간 사이에 나타나는 인터페이스를 가리킨다.

ㅈ

제임스, 윌리엄 *23, 44* → 퍼스, 찰스 샌더스

ㅊ

치홀트, 얀(Tschichold, Jan, 1902~74) *184*
독일의 타이포그래퍼. 1928년 『뉴 타이포그래피(DIE NEUE TYPO
GRAPHIE)』를 발표했다. 치홀트는 바우하우스 등에서 시도됐던 실험
적인 타이포그래피를 이론적으로 정리했고, 전달을 위한 새로운 타이
포그래피의 필요성을 제창해, 산세리프 서체의 사용, 비대칭의 레이아
웃 등으로 전통을 초월한 모던 타이포그래피의 방향을 제시했다. 만
년에는 전통적 타이포그래피를 허용하는 입장을 취해 로만체 'Sabon'
을 발표하기도 했다.

ㅋ

카유아, 로제(Caillois, Roger, 1913~78) *156, 157, 160*
프랑스의 문예비평가·사회학자·철학자. 초현실주의 운동에 참여했
고, 뒤에 조르주 바타유 등과 함께 '성스러운 사회학'을 탐구했다. '성
스러운 것'의 연구를 비롯해 신화, 상상력, 꿈, 본능, 놀이, 전쟁, 축제
등 인간 사회의 비합리적이고 신비로운 현상을 해명했다. 『돌이 쓰다』
『반대칭』『메두사와 동료들』 등 여러 저서를 남겼다.

카츠, 다비트(Katz, David, 1884~1953) *143, 225, 235~237*
독일의 심리학자. 나치스 정권을 피해 영국으로 망명했다. 실험현상학

의 방법으로 색이 나타나는 방법에 대해 고찰해, 표면색, 평면색 등의 개념으로 구별했다. 동물심리·아동·교육에 관한 연구에 업적을 남겼고, 게슈탈트 심리학의 확립에 기여했다.

칸딘스키, 바실리(Kandinsky, Wassily, 1866~1944) *64, 143, 160, 178, 199, 200~202, 231, 258*

러시아의 화가. 자연의 외관에 의지하지 않고, 공감각적인 정신 활동을 일으키는 내재적인 표현을 추구해, 기하학적 형태와 색채에 의한 추상적 회화를 지향했다. 제1차 세계대전 시기에 러시아에서 예술문화연구소의 강령을 마련했다. 뒤에 독일 바우하우스에서 마이스터로서 벽화, 회화 클래스 등을 담당했다. 작품과 이론 양면에서 추상 예술의 발전에 막대한 영향을 끼쳤다.

칸트, 임마누엘(Kant, Immanuel, 1724~1804) *26, 27, 32, 74, 143*

독일의 철학자. 『순수 이성 비판』 『실천 이성 비판』 『판단력 비판』 등을 발표해 합리론과 경험론을 융합한 비판 철학을 확립했다. 전통적인 인식론에 대해, 대상과 인식의 관계를 정반대로 놓는 전회(이른바 코페르니쿠스적 전회)를 제시해, 형이상학과 인식론에서 발상의 혁명을 일으켰다.

콘크리트 아트 *406* → 구체 예술

콘크레테 쿤스트 *143* → 구체 예술

쿠덴호페칼레르기, 리하르트 니콜라우스 에이지로(Coudenhove-Kalergi, Richard Nikolaus Eijiro, 1894~1972) *324*

도쿄 출신. 오스트리아에서 활약한 정치학자. 제1차 세계대전 뒤 유럽의 부흥과 항구적 평화 확립을 위해 범유럽주의를 제창했다. 1924년에

『범유럽(Paneuropa)』지를 간행했고 범유럽연맹(Paneuropa-Union)을 결성했다. 제2차 세계대전 뒤에도 활동을 계속해 유럽연합 창설에 선구적 역할을 했다.

쿤, 롤프(Kuhn, Rolf, 1946~) *346*

독일의 도시·사회학자. 1987년부터 데사우 바우하우스 관장을 맡았다. 1994년 그의 주도로 바우하우스 데사우 재단이 설립됐다.

큐비즘(cubism) *92, 93, 97, 170, 179*

20세기 초, 피카소와 브라크에 의해 시작돼 많은 예술가가 참여한 예술 운동. '입체주의'라고도 한다. 원근법에 의한 회화 공간을 버리고, 그리려는 대상의 입체성과 양감을 표현하려 했다. 그 결과, 대상은 기하학적인 면으로 분해돼 다양한 동시적 시점으로 재구성됐다. 큐비즘은 망막적인 사실주의가 아닌, 개념적인 사실주의로 여겨진다.

크레리, 조너선(Crary, Jonathan) *234, 241*

미국의 미술사가. 컬럼비아대학교 교수. 저서로 『관찰자의 기술』과 『지각의 유예』 등이 있다. 시각에 관한 역사적 여러 문제가 표상적인 것의 역사와는 별개라고 주장해, 오히려 시각의 문제는 주관성을 둘러싼 역사적 문제와 뗄 수 없음을 보여주었다.

크릭, 프란시스 해리 콤턴(Crick, Francis Harry Compton, 1916~2004) *72*

영국의 분자 생물학자. 왓슨(James Dewey Watson, 1928~)과 함께 데옥시리보핵산(DNA)의 2중 나선 구조 모델을 제시했다. 이 업적으로 1962년에 노벨 의학·생리학상을 수상했다.

클라게스, 루트비히(Klages, Ludwig, 1872~1956) *114, 121, 254, 419*

독일의 철학자·필적학자. 괴테와 니체의 영향을 받았고, 바흐오펜(Bachofen)의 『모권론』을 재평가해, 독자적인 우주론을 전개했다. 이러한 관점에서 로고스 중심의 서양 철학에 반기를 들고 생의 철학을 전개한 대표적 철학자로 알려져 있다.

스위스의 화가. 음악교사였던 아버지 한스(Hans Klee, 1849~1940)의 영향으로 어린 시절부터 음악과 예술을 접하며 자랐다. 뮌헨에서 회화를 배운 뒤, 바우하우스의 마이스터로서 스테인드글라스 공방, 직물 공방, 회화 등을 지도했다. 예술 이론을 바탕으로 한 8천여 점의 작품을 남겼다. 사후, 바우하우스 시대의 강의록과 초고를 모은 책 『조형 사고』가 진행됐고, 아들 펠릭스(Felix Klee, 1907~90)에 의해 유고집과 일기 등이 출간됐다. 미술사가 W·F·케르스텐에 의해 상세하게 보완된 『클레의 일기』도 있다.

독일 태생의 문예·미디어 평론가. 라캉과 푸코의 영향을 받아, 문학, 문화론, 미디어론 등에서 독자적 사상을 제시했다. 지은 책으로 『드라큘라의 유언』 『그라모폰·필름·타이프라이터』 등이 있다.

ㅌ

타우트, 브루노(Taut, Bruno, 1880~1938) *91, 98*

독일의 건축가. 1914년 라이프니츠건축전에서 〈철의 모뉴먼트〉를, 독
일공작연맹전에서 〈유리의 집〉을 발표해, 기존의 석재와 벽돌로 된 건
축에서는 볼 수 없었던 신선한 이미지를 제시했다. 그 뒤 건축집 『알
프스 건축』에서 알프스 산에 크리스털 건축을 세운다는 유토피아 구
상을 발표하기도 했다. 1933~36년 일본에 머무르면서 건축 설계를 하
는 한편, 일본문화론에 관한 저서를 남겼다.

탈구축 *41, 42, 67, 70, 84, 85, 88, 346, 407, 409, 422* → 데리다, 자크

터너, 조지프 말로드 윌리엄(Turner, Joseph Mallord William, 1775~
1851) *138, 207, 212~215, 226, 229~231, 233*

영국의 화가. 야외의 빛을 그리는 것에 천착해 수많은 풍경화를 남겼
다. 서양 회화에서 최초의 본격적인 풍경화가로 여겨지며, 그의 작품
은 인상주의에 영향을 끼쳤다.

토폴로지(toplogy) *156, 207*

위상 기하학. 토폴로지에서는 '고리 모양의 도너츠'와 '손잡이 달린 커
피 잔'은 한 개의 구멍을 지닌 연결된 도형이기에 동류로 본다. 또 잘
알려진 예로는 앞뒤가 없는 면인 '뫼비우스의 띠'가 있다. 오늘날 토폴
로지의 개념은 수학적 구조를 정의할 때, 대수적 구조와 순서 구조 등
과 함께 중요한 개념으로 손꼽힌다.

트롤, 빌헬름 *147* → 볼프, 카를 로타

ㅍ

파슨스, 탤컷(Parsons, Talcott, 1902~79) *342, 351~353*

미국의 사회학자. 유럽 사회 이론을 미국에 도입할 때 이론과 조사의 종합화를 시도해 시스템 개념을 도입했다. 사회 이론을 수리적·정보과학적 수법을 이용해 현대화했기 때문에 기능주의 연구자로 분류된다.

파울손, 그레고르(Paulsson, Gregor, 1889~1977) *164, 292, 295, 296*

스웨덴의 디자인사·미술사가. 1920년부터 스웨덴공예협회에 관여해, 동 협회의 기관지, 뒷날의 『형태(FORM)』지의 수석 편집자 및 이사를 역임했다. 디자인에서 도시사회학까지 다방면에서 활약했고, 근대 디자인을 포괄적인 시점에서 논해 '스웨디시 모던'의 국제적 지위 획득에 지도적 역할을 했다. 예술의 사회적 기능을 중시해, 사물의 기능은 실용적, 사회적, 기술적인 측면에 의해 존재하지만, 이들을 초월한 지점에 상징적 의미가 존재한다는 상징 환경론을 전개했다.

팩스턴, 조지프(Paxton, Sir Joseph, 1803~65) *89*

영국의 조경가·엔지니어·건축가. 1851년에 런던에서 개최된 제1회 만국박람회 회장의 수정궁을 설계해 국제적 명성을 얻었다.

퍼스, 찰스 샌더스(Peirce, Charles Sanders, 1839~1914) *20~33, 35~37, 41, 42, 44~46, 68, 69, 71~73, 78, 164, 422~424, 427, 429*

미국의 논리학자·철학자. 기호론(semiotic)은 퍼스가 구상한 이론이다. 우주의 모든 사상은 기호의 기호 과정(semiosis)이며, 기호를 성립시키는 관계를 '1차성, 2차성, 3차성'으로 구별해, 몇 가지 기준에 따라 기호를 분류했다. 그중에서도 기호와 대상의 관계에서 '이콘'(도상) '인덱스'(지표) '심볼'(상징)의 세 가지로 나눈 것은 잘 알

려져 있다. 이밖에도 추론과 과학적 탐구의 수단인 애브덕션 개념
과 프래그머티즘(pragmatism) 사상은 퍼스에 의해 제창된 것이다.
'프래그머티즘'은 현실 세계의 구체적인 행위 속에서 정신활동이 하
는 역할에 중점을 두어, 그러한 시점에서 과학론, 도덕관, 존재론을
재고하려는 사상인데, 그의 친구인 철학자 윌리엄 제임스(William
James, 1842~1910), 철학자이자 교육자인 존 듀이(John Dewey,
1859~1952) 등에 의해 한층 발전됐다.

페놀로사, 어니스트(Fenollosa, Ernest Francisco, 1853~1908) *33, 37,*
39, 40~43, 45, 46, 101, 407, 411, 422
미국의 철학자·일본 미술 연구가. 1878년에 일본으로 건너가 도쿄제
국대학 교수로 취임해 철학 등을 담당했다. 일본 미술에 흥미를 느껴
고미술품을 수집했다. 서양 문화를 숭앙하는 풍조 속에서 일본 미술
의 진가를 옹호했다. 1890년 귀국한 뒤 보스턴미술관의 동양부 부장
으로 일했다.

페흐너, 구스타프 테오도르(Fechner, Gustav Theodor, 1801~87) *233*
독일의 철학자·심리학자. 자연 과학과 이상주의의 조화를 시도해, 심
신관계 문제를 연구했다. 실험 심리학의 기초가 된 정신 물리학의 창
시자다.

포, 에드거 앨런(Poe, Edgar Allan, 1809~49) *24, 25*
미국의 시인·소설가. 1830년대 중반부터 시와 단편을 발표했다. 「검은
고양이」 「모르그 가의 살인」 등의 소설은 저마다 독창적인 세계관을
보여주었고, 「갈가마귀」 같은 시에서는 탐미적인 분위기와 음악적인
운율 효과를 추구했다.

포스트모던(postmodern) *164, 330, 343, 345*

모더니즘에서 탈피해 소비사회와 정보사회에 대응하는 지(知)와 실천 방식을 제창하려는 철학적·문화적 사조. 특히 1980년대에 이러한 논의가 부각됐다. '탈근대화'라고 번역된다. 장 프랑수아 리오타르가 지적한 것처럼, 근대를 정당화하는 조건이 효력을 잃어 새로운 지의 조건이 출현했다는 관점이 커다란 영향을 끼쳤다.

포이에시스(poiēsis) *5~7, 21, 61, 80, 118, 119, 137, 164, 406, 420*

'제작'을 의미하는 그리스어. 아리스토텔레스는 포이에시스라는 개념에 인공물뿐 아니라, 생명체, 특히 동물의 성장, 발달에 관한 개념도 포함시켜, 제작 행위의 심적인 작용을 중시했다.

폴라니, 마이클(Polanyi, Michael, 1891~1976) *34, 35*

헝가리의 물리화학자·철학자. 경제 인류학자 칼 폴라니의 동생. 폴라니는 20세기의 논리 중심의 과학 철학 속에서 비언어를 중요시한 '암묵지'(tacit knowledge)에 대한 철학을 전개해, 철학 이외의 영역에서도 널리 주목을 받았다. 암묵지란 언어로 명시할 수 없거나 명시하기곤란한 직관적인 지, 신체적인 지, 체득지, 기능지 등을 가리킨다. 따라서 폴라니의 '암묵지'란 패턴 인식과 공통 감각의 지 등과 관계되어, 예술에서의 창조, 과학에서의 발견, 명의와 공장의 기예적인 능력 등을 포함한 전언어적인 지가 지닌 가능성과 의미를 깊이 고찰하는 것이다.

폴라니, 칼(Polanyi, Karl, 1886~1964) *372, 402*

헝가리의 경제 역사가. 『암묵적 영역』을 쓴 마이클 폴라니의 형. 경제를 널리 인류학적 시각에서 논했는데, 1944년 발표한 저서 『거대한 전환』 등에서 시장경제 사회가 인류사에서 특수한 상황임을 명확히 했다. 경제 인류학의 구상과 발전에 기여했다.

표현주의(expressionism) *59, 80, 176, 177*

자연에 대한 모방이나 인상주의 등에 대한 반동으로 20세기 초부터 등장한 예술의 한 동향. 감동과 정신적 체험을 직접적으로 표현하는 것을 중시해, 현실의 재현적 묘사에 얽매이지 않는다. 반 고흐, 고갱, 뭉크 등이 선구자로 꼽힌다. 표현주의의 이상에 추상적 표현과의 융합을 시도한 이들이 칸딘스키, 클레 등이다.

푸리에, 샤를(Frourier, François-Marie-Charles, 1772~1837) *386*

프랑스의 사회사상가. 산업주의를 비판하고 공동사회를 제창하는 등 유토피아적 미래사회를 구상했다. 그의 사상은 프랑스의 사회주의·협동조합 운동에 커다란 영향을 끼쳤다.

푸크사스, 마시밀리아노(Fuksas, Massimiliano, 1944~) *346*

이탈리아의 건축가. 유럽을 중심으로 국제적으로 활약했고, 다수의 공공 건축 프로젝트를 담당했다. 신소재와 신기술을 바탕으로, 이를 지나치게 과시하지 않는 공간을 만들어내는 것으로 높이 평가받았다.

프래그머티즘 *23, 24, 32, 42, 44, 45* → 퍼스, 찰스 샌더스

플루서, 빌렘(Flusser, Vilém, 1920~1991) *111, 112*

체코의 철학자. 나치를 피해 브라질로 망명한 뒤 철학자로 활약했다. 1970년대 유럽으로 돌아와 독일어권의 국제회의 등에서 독자적 시각의 문명론, 커뮤니케이션론을 전개해 주목을 받았다. 1990년대 그의 저서가 일본에 번역·출간되면서 일본 사상계·철학계에 큰 충격을 주었다.

피타고라스(Pythagoras, B.C. 570?~?) *201*

고대 그리스의 수학자·철학자. 만물의 근원이 '수'(數)라고 생각했

다. 피타고라스 학파라 불리는 제자들과 함께 갖가지 정리를 끌어내어 '피타고라스의 정리'를 발견했다. 또 피타고라스의 발견이라 불리는 1대2, 2대3, 3대4라는 정수비에 의한 협화음정(하모니아)의 피타고라스율은 생황 연주가인 미야타 마유미(宮田まゆみ)에 의하면 일본 생황의 조율법과 같다고 한다.

픽토그램(pictogram)

일반적으로 '그림문자', '그림 이야기' 등으로 번역되는 시각적 사인. 대상이 되는 개념을 단순화하고 도상화하는 것으로, 추상 도형을 조합하는 경우가 많다. 언어에 의지하지 않는 시각적인 표현이기에 도시와 교통망 등의 공공 공간에서 유도·지시·위치·안내 등에 사용된다. 국제적으로 통일된 것도 있다.

ㅎ

하드에지(hard edge)

'칼날처럼 날카로운 모서리'라는 의미로, 1960년대 추상 회화의 한 경향을 나타내는 용어. 나란히 자리 잡은 색면이 명확한 경계로 나뉘는 것이 특징이다. 대표적인 작가로 엘스워스 켈리(Ellsworth Kelly) 등이 있다.

하버마스, 위르겐(Habermas, Jürgen, 1929~)

독일의 철학자·사회학자. 전후 프랑크푸르트 학파를 대표하는 인물이다. 1962년에 출간한 『공공성의 구조 전환』으로 널리 알려졌다. 『의사소통 행위의 이론』에서는 근대화에 의한 생활 세계와 시스템의 괴리, 생활 세계의 분화와 합리화를 다루어, 근대 철학의 주체 중심적인 논

의에 반대하는 입장을 제시했다. 공공성과 의사소통의 합리성 연구의 일인자로 꼽힌다.

하이데거, 마르틴(Heidegger, Martin, 1889~1976) *70*

독일의 철학자. 후설, 키에르케고르의 영향을 받은 하이데거의 존재론은 현상학에서 출발했고, 서양의 전통적인 형이상학의 해체를 시도해 존재론 그 자체의 가능한 근거까지 거슬러 올라가는 '기초적 존재론'을 구축하려 했다. 그 사상은 데리다와 프랑스의 포스트구조주의 사상에 커다란 자극을 주었다.

한, 페터(Hahn, Peter, 1938~) *345*

베를린 바우하우스 아카이브의 관장을 지냈다. 이 아카이브에서 열린 전시회, 연구, 강연을 이끌었고, 바우하우스에 관한 여러 출판 프로젝트에도 참여했다.

할터, 레기네(Halter, Regine, 1950~) *347*

독일의 미디어학자. 쾰른대학에서 미디어학, 철학, 정치학을 공부하고 박사 학위와 교수 자격을 취득했다. 각본가, 대학 강사로 출발해 1988~96년 프랑크푸르트 시 문화 프로그램 편성국장 및 독일공작연맹 사무국장으로 여러 건축·디자인 전시회와 국제회의를 개최했다. 또 독일공작연맹·문명 라보라토리움을 공동 제안자로서 추진했다. 1997년 이후 사라예보의 EU 프로젝트와 보스니아 재생 프로젝트에 참여했다. 2008년부터 북서스위스예술대학 대학원에서 구상디자인학 교육 연구에 종사했다.

헤라클레이토스(Hērakleitos, B.C. 500?) *80, 122, 136, 418*

그리스의 철학자. 저서는 유실됐지만, 인용으로 언설의 단편이 전해진다. 플라톤이 인용한 헤라클레이토스의 말("만물은 유전한다")이 잘

알려져 있다.

헤링, 카를(Hering, Karl Ewald Konstantin, 1834~1918) *236*
독일의 생리학자·심리학자. 주로 전기 생리학, 지각 생리학, 생리 광학 분야를 연구했다. 그중에서도 시각에 관해서는, 색채 감각의 이론 발전에 기여했다.

헤스, 하인츠(Hess, Heinz, 1931~) *290, 291*
스위스의 건축가. 울름조형대학에서 공부하고 핀란드에서 건축설계 실무를 익혔다. 스위스로 귀국한 뒤 고건축 수복·개조 작업을 하면서, 주로 취리히와 근교의 교회와 주택의 설계에 의한 커뮤니티 형성에 기여했다. 현재 사진가인 부인 도로테(Dorothee)와 함께 자원봉사로 티베트의 고아원 건설과 운영·교육 지원에 힘을 쏟고 있다.

형이상학(metaphysics) *41, 42, 57, 126, 407, 409, 422*
물리적으로 존재하는 것과 개념적으로 존재하는 대상에 대해, 이들이 존재하는 이유와 근거를 묻고 논하는 학문. 자연 전체의 본성이나 그 본질에 대한 물음, 또 우리의 감각과 지각에 포착된 세계를 넘어 초월적 존재에 대해 묻는 학문이라고 할 수 있다.

형태학(Morphologie) *80, 147, 148, 150, 162, 202, 254, 288, 344, 422, 424*
괴테가 창시한 학문. 종래의 자연사는 사상(事象)을 이어붙인 것에 지나지 않고, 생명이라는 개념이 희박했던 것과 달리, 괴테는 생물이 살아 있는 형태, 변화 생성하는 형태를 파악하려는 생각에서 형태학을 제창했다. '유기적 자연의 형성과 변형'이 괴테가 내린 형태학의 정의다.

호이스, 테오도르(Heuss, Theodor, 1884~1963) *122, 303, 304, 306~310, 384~386*

독일의 정치가. 나우만의 영향을 받아 1905~12년『구제(Die Hilfe)』의 주필을 맡았고, 뒤에 독일 민주당의 대변인이 됐다. 1913~33년 독일공작연맹 사무국장 및 이사를 역임했다. 제2차 세계대전 뒤, 독일 연방공화국(서독)의 초대 대통령이 됐다.

호프마이어, 예스페르(Hoffmeyer, Jesper, 1942~) *36, 37, 45, 122*

덴마크에서 활동하는 생물철학자. 생명 기호론(bio-semiotic)은 퍼스의 기호론에 대한 관심에서 호프마이어가 만든 명칭이다. 경험 세계를 움직이는 것은 원인-결과의 이항관계가 아니라 원인-결과-내부관측의 삼항관계인 네트워크라는 것이 호프마이어 이론의 핵심이다.

환경 형성 *82, 175, 210, 243~246, 266, 273, 286, 288, 292, 293, 296, 316* → 빌, 막스

무카이 슈타로(向井周太郎)

1932년 도쿄 태생. 디자이너, 시인. 디자인학, 형태학, 기호론을 연구했다. 1955년 와세다대학교 상학부를 졸업하고, 동 대학원 상학연구과(경영경제학 전공) 재학 중이던 1956년 독일 울름조형대학교로 유학을 떠나 막스 빌, 오틀 아이허, 막스 벤제, 토마스 말도나도, 오이겐 곰링거, 헬레네 논네 슈미트, 엘리자베스 윌터 등의 가르침을 받았다.

1957년 일본 통산성 공업기술원 산업공예시험소 의장부 연구생, 도요구치디자인연구소(산업 디자인, 인테리어 디자인)를 거쳐, 1963~64년 울름조형대학교 산업디자인연구소 펠로, 1964~65년 하노버대학교 산업디자인연구소 펠로로서 디자인 연구 개발과 교육 활동에 매진했다.

1965년 귀국해 디자이너로 활동하는 한편, 무사시노미술대학교에 '사이언스 오브 디자인학과department of science of design, 基礎デザイン学科'를 설립해 새로운 인재 육성과 디자인학 연구에 힘써왔다. 현재 무사시노미술대학교 명예교수, 기초디자인학회 회장, 국제디자인연구평의회BIRD 위원으로 활동하고 있다.

지은 책으로 『형태의 시학—morphopoiēsis I, II』, 『생과 디자인—형태의 시학 I』, 『디자인의 원상—형태의 시학 II』 등이 있다.

신희경

서울대학교 미술대학 산업디자인과(시각디자인 전공), 동 대학원 미술이론과(디자인이론 전공)를 졸업하고, 일본 무사시노미술대학교 대학원 사이언스 오브 디자인학과에서 석사를, 니혼대학교 예술학부 디자인학과에서 예술학 박사를 받았다.

한국기초조형학회 '2013 추계국제초대작품전' 해외심사위원 최우수상, 한국디자인학회 '2014 가을국제초대전' 특별상을 수상했으며, 제11회 도야마국제포스터트리엔날레에서 입선했다. 2016년 서울 인더페이퍼 갤러리에서 열린 전시 《무카이 슈타로, 세계 프로세스로서의 제스처》를 기획했다.

한국디자인단체 총연합회 미래비전위원, 한국디자인학회 상임이사, 한국기초조형학회 상임이사로 활동하고 있으며, 현재 세명대학교 산업시각디자인학과 교수로 재직 중이다.

『기초디자인』(2003), 『제국미술학교와 조선인 유학생들』(2004), 『기초 조형 Thinking』(2010), 『디자인백서 2014』(2015), 고교심화 교과서 『디자인·공예』(2014), 『기초디자인교과서』(2015) 등을 공동 집필했다.

디자인학
사색의 컨스텔레이션

초판 1쇄 발행 2016년 12월 10일
초판 2쇄 발행 2017년 8월 25일

지은이 무카이 슈타로
옮긴이 신희경
펴낸이 이해원
주간 백은정
편집 주상아, 박주희
디자인 문성미

펴낸곳 두성북스
출판등록 제406-2008-47호
주소 경기도 파주시 광인사길 226
전화 031-955-1483
팩스 031-955-1491
홈페이지 www.doosungbooks.co.kr

인쇄·제책 상지사피앤비
종이 두성종이
겉표지 포커스 SW 186g/m^2
속표지 페르라 SW 105g/m^2
본문 비세븐 스노우 80g/m^2
띠지 포커스 SW 186g/m^2
면지 매직칼라 우유색 120g/m^2

ISBN 978-89-94524-28-3 03600

이 도서의 국립중앙도서관 출판예정도서목록(CIP)은
서지정보유통지원시스템 홈페이지(http://seoji.nl.go.kr)와
국가자료공동목록시스템(http://www.nl.go.kr/kolisnet)에서 이용하실 수 있습니다.
(CIP제어번호: CIP2016027080)